麥 田 人 文

王德威／主編

麥田出版

THE ONGOING MOMENT
Copyright © 2005, Geoff Dyer
Complex Chinese translation copyright © 2013 by Rye Field Publications,
a division of Cité Publishing Ltd.
All rights reserved

國家圖書館出版品預行編目（CIP）資料｜持續進行的瞬間：談攝影及其捕捉的心靈｜傑夫‧
代爾（Geoff Dyer）著｜吳莉君譯｜初版｜臺北市：麥田｜城邦文化出版：家庭傳媒城邦分公
司發行｜2013.08｜352面；14.8×21公分｜麥田人文：144｜譯自：The ongoing moment｜ISBN 978-
986-173-950-2（平裝）｜1. 攝影 2. 攝影史｜950｜102012017

麥田人文 144

持續進行的瞬間：談攝影及其捕捉的心靈
THE ONGOING MOMENT

作　　　者　傑夫‧代爾（Geoff Dyer）
譯　　　者　吳莉君
書 系 主 編　王德威
責 任 編 輯　葉品岑
封 面 設 計　洪伊奇
校　　　對　陳佩伶
副 總 編 輯　林秀梅
編 輯 總 監　劉麗真
總 經 理　陳逸瑛
發 行 人　涂玉雲
出　　　版　麥田出版
　　　　　　城邦文化事業股份有限公司
　　　　　　台北市民生東路二段141號 5樓
　　　　　　電話：02-2500-7696
　　　　　　傳真：02-2500-1966
發　　　行　英屬蓋曼群島商家庭傳媒股份有限公司城邦分公司
　　　　　　台北市民生東路二段141號2樓
　　　　　　客服服務專線：02-2500-7718；02-2500-7719
　　　　　　服務時間：週一至週五上午 09:30~12:00；下午 13:30~17:00
　　　　　　24小時傳真專線：02-2500-1990；02-2500-1991
　　　　　　讀者服務信箱：service@readingclub.com.tw
　　　　　　劃撥帳號：19863813；戶名：書虫股份有限公司
麥田部落格　http://blog.pixnet.net/ryefield
香港發行所　城邦（香港）出版集團有限公司
　　　　　　香港灣仔駱克道193號東超商業中心1樓
　　　　　　電話：（852）2508-6231；傳真：（852）2578-9337
　　　　　　電郵：hkcite@biznetvigator.com
馬新發行所　城邦（馬新）出版集團
　　　　　　Cite（M）Sdn. Bhd.（458372U）11, Jalan 30D/146,
　　　　　　Desa Tasik, Sungai Besi, 57000 Kuala Lumpur, Malaysia
　　　　　　電話：（603）90563833；傳真：（603）90562833
印　　　刷　前進彩藝有限公司
初 版 一 刷　2013年8月

ISBN 978-986-173-950-2
定價 420元

持續進行的瞬間

The Ongoing Moment

談攝影及其捕捉的心靈

傑夫‧代爾——著　吳莉君——譯

献給蕾貝卡

For Rebecca

目 次

圖片列表

黑白照片

1. Paul Strand: *Blind Woman, New York*（史川德，《盲眼婦人，紐約》），1916
2. Lewis Hine: *A Blind Beggar in Italian Market District*（海恩，《義大利市場區的盲眼乞丐》），1911
3. Garry Winogrand: *New York*（溫諾格蘭，《紐約》），約1968
4. Walker Evans: *New York*（艾凡斯，《紐約》），25th February 1938
5. Ben Shahn: *Untitled [14th St, New York City]*（《無題（紐約市第十四街）》），1932-34
6. Andre Kertesz: *Esztergom, Hungary*（柯特茲，《埃斯泰戈姆，匈牙利》），1916
7. Andre Kertesz: *Sixth Avenue, New York*（柯特茲，《第六大道，紐約》），1959
8. Ed Clark: *Going Home*（克拉克，《返鄉》），1945
9. Walker Evans: *License Photo Studio, New York*（艾凡斯，《證件照相館，紐約》），1934
10. William Gedney: *Diane Arbus, New York*（杰尼，《黛安·阿勃絲，紐約》），1969
11. Dorothea Lange: *Migratory Cotton Picker, Eloy, Arizona*（蘭格，《流浪採棉工，亞利桑那州埃洛伊》），1940
12. W Eugene Smith: *Untitled [Boy making handprints on wall]>*（史密斯，《無題（男孩在牆上壓手印）》），1955-56
13. Alfred Stieglitz: *Paul Strand*（史蒂格利茲，《保羅·史川德》），1919
14. Paul Strand: *Alfred Stieglitz, Lake George, New York*（史川德，《阿佛烈·史蒂格利茲》），1929
15. Imogen Cunningham: *Alfred Stieglitz*（康寧漢，《阿佛烈·史蒂格利茲》），1934
16. Weegee: *Stieglitz*（威基，《史蒂格利茲》），7 May 1944
17. Alfred Stieglitz: *Georgia O'Keeffe – Torso*（史蒂格利茲，《歐姬芙：胴體》），1918-19
18. Alfred Stieglitz: *Rebecca Strand*（史蒂格利茲，《蕾貝卡·史川德》），1922
19. Edward Weston: *Nude, New Mexico*（韋斯頓，《裸體，新墨西哥》），1937
20. Edward Weston: *Charis, Lake Ediza*（韋斯頓，《查莉絲，艾迪薩湖》），1937
21. Dorothea Lange: *Back*（蘭格，《背影》），約1935
22. Ben Shahn: *Sheriff During Strike, Morgantown, West Virginia*（夏恩，《罷工期間的執勤警長，摩根鎮，西維吉尼亞》），1935

23. Dorothea Lange: *White Angel Bread Line, San Francisco*（蘭格，《白天使麵包隊伍，舊金山》），1933

24. Dorothea Lange: *Jobless on Edge of Pea Field, Imperial Valley, California*（蘭格，《豌豆田邊的失業者，加州帝王谷》），1937

25. Dorothea Lange: *Man beside Wheelbarrow*（蘭格，《獨輪手推車旁的男人》），1934

26. Dorothea Lange: *Skid Row, San Francisco*（蘭格，《舊金山貧民區》），1934

27. John Vachon: *Blind Beggar, Washington DC*（范肯，《盲人乞丐，華盛頓特區》），November 1937

28. Edwin Rosskam: *Entrance to Apartment House in the Black Belt, Chicago, Illinois*（羅斯坎，《黑人區的公寓入口，芝加哥，伊利諾州》），April 1941

29. Garry Winogrand: *Untitled*（溫諾格蘭，《無題》），1950s

30. Andre Kertesz: *Lyons*（柯特茲，《里昂》），1931

31. Dorothea Lange: *Sheriff of McAlester, Oklahoma, in Front of the Jail*（蘭格，《麥卡萊斯特警長，奧克拉荷馬州，監獄前方》），1937

32. Jack Leigh: *Iron Bed, Rumpled Sheets*（傑克‧黎，《鐵床，凌亂床單》），1981

33. Walker Evans: *Bedroom in Boarding House in Hudson Street*（艾凡斯，《哈德遜街寄宿之家的床》），1931-33

34. Brassai: *The Riviera*（布萊塞，《蔚藍海岸》），1936

35. Andre Kertesz: *Jeno in the Woods of Nepliget, Budapest*（柯特茲，《耶諾在人民公園森林，布達佩斯》），1913

36. Andre Kertesz: *Broken Bench, New York, 20 September*（柯特茲，《損壞的長椅，紐約，9月20日》），1962

37. Garry Winogrand: *World's Fair, New York*（溫諾格蘭，《世界博覽會，紐約》），1964

38. Paul Strand: *White Fence, Port Kent, New York*（史川德，《白籬笆，紐約肯特港》），1916

39. Michael Ormerod: *Untitled*（歐莫羅德，《無題》），無標註日期

40. Paul Strand: *Morningside Park, New York*（史川德，《晨邊公園，紐約》），1916

41. Paul Strand: *Winter, Central Park, New York*（史川德，《冬日，中央公園，紐約》），1913-14

42. Andre Kertesz: *Washington Square Park*（柯特茲，《華盛頓廣場公園》），1952

43. Andre Kertesz: *Bocskay-ter, Budapest*（柯特茲，《伯齊卡伊廣場，布達佩斯》），1914

44. Alfred Stieglitz: *Steerage*（史蒂格利茲，《下等統艙》），1907

45. Alfred Stieglitz: *The Street, Fifth Avenue*（史蒂格利茲，《街，第五大道》），1900-

01

46. Andre Kertesz: *New York*（柯特茲，《紐約》），1954

47. Steve Schapiro: *New York*（夏派羅，《紐約》），1961

48. Alfred Stieglitz: *Window at the Shelton, West*（史蒂格利茲，《薛爾頓旅館窗，西》），1931

49. Edward Steichen: *Sunday Papers, West 86th Street, New York*（史泰欽，《週日報，紐約西八十六街》），約1922

50. Merry Alpern: *Dirty Windows*（阿珀恩，《猥褻之窗》），1994

51. William Gedney: *Brooklyn*（杰尼，《布魯克林》），1969

52. Dorothea Lange: *Café near Pinole, California*（蘭格，《加州皮諾附近的咖啡館》），約1956

53. Dorothea Lange: *The Road West, New Mexico*（蘭格，《西行道路，新墨西哥》），1938

54. Garry Winogrand: *Near El Paso*（溫諾格蘭，《接近埃爾帕索》），1964

55. Michael Ormerod: *Untitled*（歐莫羅德，《無題》），無日期

56. Michael Ormerod: *Untitled*（歐莫羅德，《無題》），無日期

57. Michael Ormerod: *Untitled*（歐莫羅德，《無題》），無日期

58. Hiroshi Sugimoto: *Union City Drive-in, Union City*（杉本博司，《聯合市汽車露天電影院，聯合市》），1993

59. Jack Leigh: *Hammock*（傑克·黎，《吊床》），1993

60. Dorothea Lange: *Norwalk Gas Station*（蘭格，《諾沃克加油站》），約1940

61. Jack Leigh: *Felix C. House*（傑克·黎，《豪斯商店》），1971

62. Walker Evans: *Savannah Negro Quarter*（艾凡斯，《沙凡納黑人區》），1935

63. Walker Evans: *Main Street, Saratoga Springs*（艾凡斯，《沙拉托加溫泉鎮主街》），1931

64. Walker Evans: *Havana*（艾凡斯，《哈瓦那》），1933

65. Walker Evans: *Negro Barber Shop, Interior, Atlanta*（艾凡斯，《黑人理髮店內部，亞特蘭大》），1936

66. William Henry Fox Talbot: *The Open Door*（塔伯特，《開啟之門》），1844

67. Paul Strand: *Side Porch, Vermont*（史川德，《廊側，佛蒙特》），1946

68. Dorothea Lange: *El Cerrito Mailer Camp (Day Sleeper)*（蘭格，《艾瑟里托拖車營地（日睡者）》），約1943

69. Eugene Atget: *Hotel des Archeveques de Lyon, rue Saint-Andre-des-Arts*（阿特傑，《里昂大主教宮殿，聖安德烈街》），1900

70. Walker Evans: *Barn, Nova Scotia*（艾凡斯，《穀倉，新斯柯細亞》），1971

71. Walker Evans: *White Chair and Open Door, Walpole, Maine*（艾凡斯，《白椅和打開的門，緬因州華爾波》）, 1962

72. Walker Evans: *Door, Nova Scotia*（艾凡斯，《門，新斯柯細亞》）, 1971

73. Walker Evans: *Main Street, Pennsylvania Town*（艾凡斯，《主街，賓州小鎮》）, 1936

74. Walker Evans: *Saratoga Springs*（艾凡斯，《沙拉托加溫泉鎮》）, 1931

75. Walker Evans: *The Breakfast Room, Belle Grove Plantation, White Chapel, Louisiana*（艾凡斯，《貝爾葛洛夫莊園早餐室，路易斯安那》）, 1935

76. Edward Weston: *Child's Grave, Mann County*（韋斯頓，《孩童之墓，馬林郡》）, 1937

77. Edward Weston: *Dead Man, Colorado Desert*（韋斯頓，《死者，科羅拉多沙漠》）, 1937

78. Edward Weston: *Harmony Borax Works, Death Valley*（韋斯頓，《硼砂礦場遺址，死亡谷》）, 1938

79. Edward Weston: *Woodlawn Plantation, Louisiana*（韋斯頓，《伍德朗莊園，路易斯安那》）, 1941

80. Edward Weston: *The Brooklyn Bridge*（韋斯頓，《布魯克林大橋》）, 1941

81. Edward Weston: *New York*（韋斯頓，《紐約》）, 1941

82. Edward Weston: *Bench, Eliott Point*（韋斯頓，《長椅，艾略特岬》）, 1944

83. James Nachtwey: *Mourner holds umbrella at funeral of Bosnian Moslem soldier killed by Serbs in battle outside Brcko, Bosnia and Herzegovina*（拿特威，《在波士尼亞赫塞哥維納布羅齊柯鎮外一場戰鬥中遭塞爾維亞人殺害的波士尼亞穆斯林士兵葬禮上的持傘弔唁者》）, January 1994

84. James Nachtwey: *A hat and a pool of blood lie on the floor. They are of a civilian killed during fighting between Croats and Serbs in the city of kiln in the Krajina region. Bosnia and Herzegovina*（拿特威，《地板上的一頂帽子和一灘血。它們是屬於某位市民，他在克羅埃西亞與塞爾維亞人的戰鬥中遭到殺害，地點是波士尼亞赫塞哥維納卡拉吉納區的克寧城》）, March 1993

85. James Nachtwey: *A Moslem Chechen stops his car at a dangerous place on the road to observe noon prayers. Grozny, Chechnya*（拿特威，《一名車臣穆斯林把車停在馬路上一處危險地方觀察正午的祈禱者，車臣格洛茲尼》）, January 1996

86. James Nachtwey: *Albanian Kosovar women refugees on the back of a truck. They crossed the border between Yugoslavia and Albania, during a violent campaign of ethnic cleansing, deportation, pillage, murder and rape carried out by Serbian military forces under the orders of Slobodan Milosevic. Kosovo*（拿特威，《卡車貨斗上的阿爾巴尼亞裔科索沃難民婦

女。她們在一場激烈的族裔清洗、驅逐、劫掠、謀殺和強暴的戰役中，越過南斯拉夫和阿爾巴尼亞邊境，這場戰役是由米洛塞維奇下令，塞爾維亞軍人執行。科索沃》）, August 1999

87. Dorothea Lange: *Migrant Mother, Nipoma, California*（蘭格，《移民母親，加州尼波莫》）, 1936

88. James Nachtwey: *Handprints and graffiti traced with blood cover the walls of the living room, Pec*（拿特威，《覆蓋在客廳牆上的血手印和塗鴉，佩斯》）, August 1999

89. James Nachtwey: *The ground bears the imprint of the body of a dead man, killed by the Serbians. Meja, Kosovo, Yugoslavia*（拿特威，《印了一名死者身形的泥土地，該名男子於南斯拉夫科索沃的梅賈鎮遭塞爾維亞人殺害》）, August 1999

90. Laura Mozes: *Barber Shop, New York*（摩塞絲，《理髮店，紐約》）, 2001

91. Regina Fleming: *After Death What??*（佛蘭明，《死了之後是什麼??》）, New York, 11 September 2001

彩色照片

1. Philip-Lorca diCorcia: *New York*（狄卡西，《紐約》）, 1993
2. Bruce Davidson: *Subway*（達維森，《地下鐵》）, 1980-81
3. Joel Meyerowitz: *Truro*（邁爾羅維茨，《特魯羅》）, 1976
4. Joel Meyerowitz: *Still Life with Newspaper*（邁爾羅維茨，《靜物與報紙》）, 1983
5. William Eggleston: *Gas Station*（伊格斯頓，《加油站》）, 1966-74
6. Stephen Shore: *Beverly Boulevard and La Brea Avenue, Los Angeles, California*（蕭爾，《比佛利大道與拉布雷亞大道，加州洛杉磯》）, 21 June 1975
7. Peter Brown: *Strip Centres, Duncan, Oklahoma*（布朗，《大道中心，奧克拉荷馬州當肯》）, 1986
8. Michael Ormerod: *Untitled*（歐莫羅德，《無題》），無日期
9. Peter Brown: *Barber Shop, Brownfield, Texas*（布朗，《理髮店，德州布朗菲德》）, 1994
10. Walker Evans: *Train Station, Old Saybrook, Connecticut*（艾凡斯，《火車站，康乃迪克州舊塞布羅克》）, 6 December 1973
11. Walker Evans: *Traffic Markings, Old Saybrook, Connecticut*（艾凡斯，《交通標示，康乃迪克州舊塞布羅克》）, 15 December 1973
12. Walker Evans: *Coffee Shop Hallway, Oberlin, Ohio*（艾凡斯，《咖啡館走道，俄亥俄州奧柏林》）, January 1974

然而,很美

吳明益／國立東華大學華文系教授

我很少會因為推薦書的人而買書的,但村上春樹為傑夫·代爾(Geoff Dyer)《然而,很美》(*But Beautiful*)寫的文章除外。我本就是半個爵士樂迷,看到這本書不免好奇,翻開村上的譯記時,看到他提到依代爾的說法,這書是用一種「想像式批評」(imaginative criticism)的方式寫成的,就吸引了我的好奇。我打開書,讀完書之前就未曾再闔上了。

代爾用多樣化的敘事觀點、洗練的文筆重現眾多爵士樂手的生存狀態,也呈現了一個時代的精神狀態。而我最著迷於代爾將很難具體陳述的樂手風格與音樂感受化成文字。比方說他寫次中音薩克斯風手班·韋伯斯特(Ben Webster)的演奏:「慢慢地把樂音吹得如此柔和,彷彿見到某位農場工人把一頭新的牲畜抱在懷裡,也宛如看到某個當建築工的男人為心愛的女人送上鮮花……他樂聲的力道如職業拳手般厚重,但他吹奏起慢曲時,就彷彿在呵護著一隻身體冰涼、奄奄一息的脆弱小動物,只有你呼出的熱氣才能使得牠起

死回生……」把盡是纏綿的韋伯斯特樂句化為具體畫面。我當時想，代爾一定對影像有像貓一樣的敏銳直覺吧。

當我收到《持續進行的瞬間》（*The Ongoing Moment*）的書稿，果然印證了我的想法，代爾不但對影像敏銳，而且下了大工夫把兩百年來的攝影史做了清理後，再用自己獨特的觀點展開。

　　許多投身學術研究的人都知道，清理資料是建立藝術批評的第一個難關，接著從荒煙漫草中尋找一條相對明晰的詮釋之路，則是第二個難關（當然這條路有沒有創造性的風景是非常重要的事）。事實上還有第三個難關，就是用準確又不失優美的文字表現。但因為太多人做不到這點，所以常常有些學者就乾脆否定這個關卡的存在。代爾本身就是D. H. 勞倫斯的知名研究學者，他的《出於純粹的狂熱》（*Out of Sheer Rage*）就是將論文材料消化後以小說手法寫就的。而在《然而，很美》中，代爾以艾靈頓公爵（Duke Ellington）和哈利・卡尼（Harry Carney）開車到某個小鎮的旅程作為穿針引線的楔子，另一線以傳記小說手法讓眾樂手步向舞臺，逐一上場，彷彿一場獨奏與合奏穿插的競技。這樣勇於突破傳統藝評寫法的代爾，會用什麼樣的方式來寫攝影史？

雖然代爾書中提到他不想使用羅蘭・巴特（Roland Barthes）所用的「刺點」（punctum）這個詞來解釋羅伯・法蘭克（Robert Frank）的攝影作品，而改用「小細節」。但我還是要說，代爾這本攝影書的寫法很接近「刺點分析、敘事」。

　　什麼叫做「刺點」？巴特在他著名的《明室》這本書裡，說自己意在討論攝影過程中，被觀看者的經驗與觀看者的經驗。問題是怎麼「選擇出」那些照片來討論呢？巴特說第一項元素就是照片的時空與場面，這是他用自身的知識文化就可以駕輕就熟地解讀

的，稱為「知面」。第二個元素，則稱為「punctum」，這個字又有「針刺、小洞、小斑點、小裂痕、擲骰子、碰運氣」的意思。巴特說：「所謂相片中的刺點，便是其中刺痛我（同時謀刺我，刺殺我）的一個危險機遇。」

整本書代爾都從某個刺點轉到另一個刺點，它們包括「盲人、手、裸體、帽子、階梯、椅子、床舖、籬笆、窗戶、車窗、雲朵、門」……而代爾以「持續進行的瞬間」的敘事，既常停留在一個刺點上，又不斷地讓時間流轉，中間則以引文讓讀者喘息思考。只是巴特講的是「照片中的刺點」，這本書裡還包括了攝影師本身人生的刺點、拍攝過程中的刺點等等。因此，讀者不僅讀到了代爾對相片美學、倫理、社會學的詮釋，還連帶地讀到了攝影家的人生片段、創作觀，與迷亂、傳奇的創作行為。

比方說移居美國後不被重視的攝影師安德烈‧柯特茲（André Kertész, 1894-1985），曾沮喪地對年輕的攝影家布萊塞（Brassai）說：「眼前這個與你重逢的人，是個死人。」他甚至把自己的作品分裝在兩只購物袋，放到紐約現代美術館（MOMA）的門口。代爾寫道：「身為一名攝影大師，他必須像個街頭藝人，滿足於最微不足道的認可，滿足於漠視和忽略他才華的路人投進他杯子裡的銅板。他的目光銳利、優美、纖細、極富人性，但他得到的對待卻和盲人無異。」只是幸運終究回到柯特茲的身上，在戰爭中他曾交付給一位巴黎女子以致佚失的一批底片，竟傳奇性地再次出現，讓柯特茲重拾偉大攝影家的聲譽。

每讀到此，我都要懷疑，代爾根本是為那些拍下無數動人照片的攝影師們，留下另一種文字的身影。

而書中往往也將他的藝術觀點注入某些段落，讓我們彷彿讀到精采論文的睿智。比方說人們常說攝影在留取肖像的功能上幾乎取代了繪畫，但代爾說：「攝影無法像繪畫那樣自由。」因為皮

耶‧波納爾（Pierre Bonnard）畫他妻子瑪特（Marthe）畫了四十年
——但她永遠是二十五歲時的樣子。而攝影大師史蒂格利茲如實地
拍攝他的妻子歐姬芙，卻只能隨著她的轉變與年華老去。那段似談
攝影史，也似談史蒂格利茲戀愛史的段落，讓我低迴不已。

　　傑夫‧代爾是個學者，但他的著作都在嘲弄學究們如何拆
毀、殺害藝術與美，他因此找出了一個辦法，那就是以另一種美
學形式來詮釋他所要分析的美。這和中國「以詩應詩」、「以詩
解詩」的方式，異曲同工。這樣的詮釋雖然常不見容於現代學術
界，一些對某種藝術類型也有自己定見的讀者也常會覺得：「可以
這樣解釋嗎？」然而，你不可否認的是，代爾的書寫真的很美。

　　But beautiful，它就像那些留在我們腦海中的經典影像，帶著
偶然性卻又必然存在的一種持續進行的瞬間，打擊我們、刺傷我
們、啟發我們。

我唯一貫徹始終的事
就是從頭到尾都沒準備。

阿佛烈・史蒂格利茲（Alfred Stieglitz）

攝影的能耐是召喚而非訴說，是透露而非解釋，這樣的能
耐，讓它變成歷史學家或人類學家或藝術史家眼中的迷人
素材，他們會從一大疊收藏中單只拉出一張，來編織他
或她想說的故事。但這類故事和照片最初的敘事脈絡，
創作者的意圖，或是當初觀看者的使用方式，可能有所關
聯，也可能毫不相干。

瑪莎・桑懷絲（Martha Sandweiss）

我不是第一位從波赫士（Borges）筆下「某本中國百科全書」裡尋求靈感的研究者。根據這本神祕奇書，「動物可以分成：（一）屬於皇帝的；（二）充滿香氣的；（三）受過訓練的；（四）乳豬；（五）美人魚；（六）傳說中的；（七）流浪狗；（八）包含在這個分類裡的；（九）發瘋似不停顫抖的；（十）多到數不清的；（十一）用很細的駱駝毛毛筆畫出來的；（十二）等等；（十三）剛剛把花瓶打破的；（十四）遠看很像蒼蠅的。」

　　雖然本書所進行的攝影調查，在嚴謹和古怪程度上都不能與之相比，但在前人立意良善做法的鼓舞下，本書嘗試將攝影的無窮樣式排列成某種散漫秩序。沃克・艾凡斯（Walker Evans）曾說，這是他的「拿手好戲」之一──像詹姆斯・喬哀思（James Joyce）和亨利・詹姆斯（Henry James）這樣的作家，都是「無意識的攝影師」。但是對華特・惠特曼（Walt Whitman）而言，沒有任何東西是**無意識**的。他堅稱：「在《草葉集》裡，每樣東西都跟照片一般真實。」「沒有任何東西被詩意化。」渴望效法「太陽神的祭司」，惠特曼創造出來的詩作，有時讀起來宛如一本巨大且不斷擴充的攝影目錄的延伸圖說：

　　看哪，在我的詩篇裡，內陸堅實而廣大的城市，有鋪石的街衢，有鋼鐵和石頭的建築，川流不息的車輛和貿易，

　　看哪，那多滾筒的蒸汽印刷機——看哪，那橫跨整個大陸的電報，〔……〕

　　看哪，雄壯而迅速的火車駛開之際，

　　喘氣、鳴響著汽笛，

　　看哪，犁田的農夫——看哪，採礦的礦工——看哪，數不盡的工廠，

　　看哪，機械匠手持器具在工作臺上忙碌著〔……〕

　　至於艾凡斯，他在1934年整理了一份照片目錄，藉此釐清自己究竟想在作品中傳達哪些東西：

　　人，所有階級，被一連串新出現的窮困潦倒包圍纏繞。

　　汽車和公路風景。

　　建築，美國都會品味，商業，小規模，大規模，俱樂部，城市氛圍，街道氣味，可惡的東西，女子俱樂部，冒牌文化，壞教養，式微的宗教。

　　電影。

　　城市人讀了什麼，吃了什麼，為娛樂看了什麼，為放鬆做了什麼卻還是無法放鬆。

　　性。

　　廣告。

　　還有其他一堆，你知道我的意思。

　　文化史家亞蘭・崔藤博格（Alan Trachtenberg）曾經指出，這

目錄讓人想起路易斯・海恩（Lewis Hine）早年的《社會與工業攝影目錄》（*Catalogue of Social and Industrial Photographs*），「只是添加了艾凡斯的諷刺」。然而，這兩本傑作的差別可不只有諷刺而已。海恩的目錄合乎邏輯，嚴密精準：「移民」、「工作中的女性工人」、「工作中的男性工人」、「一名工人的人生插曲」等等，由一百多項主題和八百多項次主題組成。* 該書是井然有序的範本，完全欠缺艾凡斯企圖在他目錄中呈現的特質：充滿挑釁、高度偶然且極度不充分（「還有其他一堆」）。

　　艾凡斯最知名的一些作品，是1935至1937年間，在農業安全管理局（Farm Security Administration）的資助下所拍攝的。該局原名移墾管理局（Resettlement Administration），是羅斯福推行「新政」的機構之一，成立宗旨是為了改善貧農與佃農因大蕭條而瀕臨飢餓邊緣的命運。當時經濟學家雷克斯佛・塔格威爾（Rexford Tugwell）主掌農業安全管理局，1935年，他指派昔日助教羅伊・史崔克（Roy Stryker）打理歷史部門。這兩個男人深信，攝影的力量可為經濟論述增添人性的真實面向，但一直到該年秋天，史崔克獲

* 海恩的清單也不禁讓人想起另一首惠特曼的詩，那首興高采烈的〈獻給各行各業的歌〉（A Song for Occupations）：

　　蓋屋，測量，鋸板，

　　打鐵，吹玻璃，製釘，箍桶，鐵皮葺屋頂，裝飾木瓦，

　　搭接船體，打造甲板，燻魚，駕駛鋪路機鋪路，

　　泵浦，打樁機，大油井，煤窯和磚窯，

　　煤礦場和地底的一切，黑暗中的燈火，回音，歌聲，那些冥想，那一大堆流露在漆黑臉上的自然想法，

　　鐵工廠，山間或河畔的鍛造之火〔……〕

命全權負責，為管理局的政策與工作拍製一套攝影紀錄，那時他才對自己的任務及權力有了更清楚的認知。當他看到委任攝影師已拍出的一些照片後，這項使命的焦點就變得更加犀利。那些照片是艾凡斯拍的，令人印象深刻，為他贏得史崔克的「資深報導專員」一職。艾凡斯將這項任命視為某種「得到贊助的自由」，不過，就像其他替史崔克工作的許多攝影師一樣（班‧夏恩〔Ben Shahn〕、桃樂西‧蘭格〔Dorothea Lange〕、羅素‧李〔Russell Lee〕和亞瑟‧羅斯坦〔Arthur Rothstein〕等等），他發現他的自由受到贊助者的掣肘。隨著史崔克的使命感日益增強，他發出的「拍攝腳本」也越來越嚴格，不僅按照季節，往往還細分地點，並以極端瑣碎的細節逐項列出他想要的拍攝內容。下面就是摘自「夏季」腳本裡的一段內容：

> 行駛在開放公路上的擁擠車輛。加油站的服務人員正在替敞篷旅遊巴士和敞篷車的油箱加油。
> 假山；陽傘；海灘傘；海浪輕拂的沙灘；濺灑在遠方帆船上的白浪。
> 站在樹蔭與涼篷下的民眾。電車與巴士搖下的車窗；就著噴泉或老井喝水的民眾；背陽的河堤，陽光在水面上閃耀；在泳池、河流和小溪中游水的民眾。

在「美國人的習慣」這個標題下，他指示負責「小鎮」生活的攝影師尋找：「火車站──看著列車『穿越』；在前門廊閒坐；女人站在門廊上和過街民眾閒聊；修剪草坪；幫草坪灑水；吃甜筒冰淇淋；等公車……」在「城市」這個標題下，則是要求攝影師鎖定人們「在公園長椅上閒坐；等電車；遛狗；婦人牽著小孩走在公園或人行道上；小孩玩遊戲……」以上照片，還會搭配「整體」鏡

頭予以補充：「『加油』——汽車加油；『修補房屋』；塞車；
繞行標誌；『工作中』……柳橙飲料。海報張貼工；看板畫工——
群眾看著正在繪製的櫥窗。空飄文字……圍觀遊行；彩帶；坐在路
邊……」

這些腳本有獨特的詩意——一種無所不包的偶然詩意，它們如
今讀起來就像圖說，證明了史崔克的攝影師們儘管不情願，仍然極
為勤奮地執行他的命令。除了這些腳本外，史崔克還會附上更詳盡
的指示，以免任何疏漏。1939年在德州的阿馬里洛（Amarillo），
他問羅素・李：「榆樹成蔭的街道到哪去了？」還有一次，他要
求羅素・李找出「一家小鎮理髮店，店裡要有每個人專用的（刮鬍
膏）杯子，上面寫了每位公民先生的大名」。在丹佛時，史崔克要
羅斯坦留意「**耙燒樹葉。整理花園。準備過冬**」的景象，他還加上
一句：「別忘了，**要有人站在前門廊上**。」有些攝影師，像是艾凡
斯和蘭格，會在履行史崔克命令的同時，順便把自己的攝影計畫夾
帶進去，於是時而拍出呈現異類混雜或異類融合結果的照片。

1950年代，艾凡斯和瑞士年輕攝影師羅伯・法蘭克（Robert
Frank）結為好友，他鼓勵法蘭克申請古根漢獎助金（Guggenheim
fellowship）。為贏得獎助金，法蘭克列出一張極為個人化的拍攝清
單：

> 一座夜晚城鎮，一座停車場，一間超市，一條高速公路，擁
> 有三輛車的人和沒有半輛車的人，農夫和他的小孩，一棟新房
> 子和一棟牆板歪扭的房子，品味的獨裁，富麗堂皇的夢想，廣
> 告，霓虹燈，領導者的臉孔，追隨者的臉孔，瓦斯桶和郵局和
> 後院……

1955年，法蘭克拿到獎助金，踏上橫跨美國之旅，並拍下將

近七百捲底片。沖洗出三百張負片之後，法蘭克將照片分成諸如「標誌，汽車，城市，人民，招牌，墓園……」等類別。等到攝影成果以《美國人》（The Americans）的樣貌出版（法國1958年；美國1959年）時，上述初步分類在書中僅殘留蛛絲馬跡。書中依然有汽車和墓園的照片，但不再照著原先預定的目錄編排。

　　撰寫本書時，我充分理解還有其他更明智的組織方式，但我選擇借鏡極其偶然、臨時且經常被棄之不顧的嘗試，而放棄仿效海恩有條不紊的做法。就像法蘭克在他的古根漢申請書中所寫的：「我構想中的計畫，會在進行過程中逐漸塑造出自己的形狀，它的本質是非常有彈性的。」蘭格也認為，「如果事先就知道你在尋找什麼，意味著只能拍出預料中的東西，而那是非常有限的。」就這點而言，她認為攝影師「完全沒計畫」，只拍「他直覺想拍」的東西，是一種很好的做法。謹記蘭格的話，我試著對所有事物盡可能保持開放態度，「就像一件尚未曝光的感光材料」。某些照片攫住了我的目光，就像曾經有某些事情發生攫住了當初拍下它們的攝影師的目光。在這兩個過程中，最初的偶然性都扮演關鍵角色。不過，過了某一階段，我開始看出當中有些照片具有共同點——比方說，都有一頂帽子——而一旦我察覺到這點，我就會開始尋找有帽子的照片。我希望我對照片的看法是獨斷的、偶然的，但過了某一階段後，事情自然而然地匯聚到特定的興趣領域。當我理解自己被帽子吸引，帽子這個概念，就會變成一個組織的原則或節點。

　　在分類學的既定概念中，不同的類別涇渭分明，沒有重疊空間，例如貓和狗。無論是因為分類學裁定事情就是這樣，或是因為它反映分類的內置區隔是無意義的爭論，總之生活中就是不存在某種稱為「膏」或「牟」或「狗貓」的東西。（傅柯在《事物的秩序》〔The Order of Things〕的前言裡曾對此夸夸其談——正是因為這樣，波赫士的百科全書才會引人發笑，這一「笑聲粉碎了

（其）思想的所有熟悉地標」。）這本攝影分類的特色之一是，類別之間有著大量的滲漏或交流。我才剛把帽子和階梯確立為組織原則，立刻就看到一些吸引我注意力的照片裡**同時存在**帽子和階梯。*（不出所料，它們正是我最感興趣的一些照片。）這情況發生之後，分類學的靜態網格開始溶化，變成更鬆散、型態更具流動性的敘述或故事。儘管人們期待分類學既全面又客觀，但是我很清楚，對我的興趣而言，局部而偏袒的分類學才是最有用的。

因此，我猜這本書可能會惹惱許多人，尤其是那些比我更了解攝影的行家。關於這點，我可以理解，但如果我們想要有任何進展，有一類批評我連聽都不想聽。那就是「那X怎麼辦？」或「為什麼他沒提到Y？」關於不被允許的忽略，均指控無效。套用惠特曼的話，我們是否同意，「許多看不見的也在這裡」，為了學習有關帽子照片的有趣知識，討論乃至提及攝影史上每一張曾經拍下帽子的照片，並非必要。我希望答案是肯定的，因為做這種學習的人，正是寫這本書的人，也是讀這本書的人。開車的人，也是一塊兒兜風的人。對卡提耶—布列松（Henri Cartier-Bresson）而言，攝影是「一種理解之道」。而這本書，就是我企圖理解他所掌控的那項媒介的故事。

約翰‧札考斯基（John Szarkowski）[1] 認為，蓋瑞‧溫諾格蘭（Garry Winogrand）最好的照片，「不是描繪他已經知道的事，而

* 愛德華‧韋斯頓（Edward Weston）在這方面也有一些困難。查莉絲‧威爾森（Charis Wilson）在描寫她和這位攝影師共度歲月的回憶錄中，記錄了韋斯頓的分類帳簿，以「字母順序幫底片歸類——N代表裸體，T代表樹木，R代表岩石，S代表貝殼，CL代表雲（因為C已經代表仙人掌）——但某些特定底片除了日期之外，完全沒提及內容。還有一些含糊不清的類別；例如，代表建築的A與代表機械的M有所重疊」。

是描繪新的知識。」我希望觀看照片時，能看到我從中汲取了什麼樣的新知識──雖然為了做到這點，我必須帶入某些與他們有關的舊知識。我也希望能對不同攝影師之間的差異有更多了解，或至少能變得更加敏銳，因而對他們的風格更有頭緒。如果風格是內容與生俱來的，那我想知道，是否能從內容中或藉由內容來指認風格。想要做到這點只有一個方法，就是去觀察不同的人如何拍攝**同樣的事物**。

這本書寫著寫著，最後變成一本主要（但並非完全）關於美國攝影，或至少是關於**美國的**攝影的書。這並非我的意圖。一開始，我並未鎖定任何攝影師，或任何攝影照片。任何人任何事都有可能被選中。書中提到的攝影師，有些之前我從未聽過，也沒看過他們的作品（我從未宣稱自己是這方面或任何方面的專家）。有些重要的攝影師我碰巧不太感興趣（例如艾文·潘〔Irving Penn〕）；有些攝影師我曾經寫過，或找不出任何新東西可寫（例如卡提耶─布列松和羅伯·卡帕〔Robert Capa〕）；有些攝影師我以為我會長篇大論，但最後只寫了一點點（例如尤金·阿特傑〔Eugène Atget〕，我們最好就此打住，別再列舉）；有些攝影師我則是壓根沒打算提，最後卻寫了很不少。麥可·歐莫羅德（Michael Ormerod）就是其中一位，本書好幾個主題都在他的作品中達到最高潮。這完全是意料之外的幸運突變。他就像作者安插在書中的代表：一名考察美國攝影的英國人。

歐莫羅德享有從媒介**內部**考察的優勢，也就是透過攝影本身，但我可不是攝影師。我的意思是，我不僅不是一位專業或嚴

1 札考斯基（1925–2007）：美國攝影師、策展人、歷史學家暨評論家，1962至1991年間主掌美國紐約現代美術館的攝影部門。（數字編號的腳注為譯注）

肅的攝影師，我甚至連一臺相機都**沒有**。我唯一拍過的照片，是觀光客請我幫他們拍的，用的是他們的相機。（這些希罕難得的作品，如今散布於世界各地的私人收藏，大多在日本。）這當然是一大缺陷，但這同時意味著，我是從某種非常純粹的位置來理解這項媒介。我還有個預感，以不拍照的身分書寫攝影，會很像我在1980年代末書寫爵士相關書籍時的情況，那時我也不會演奏任何樂器。當年我寫那本書，是因為既有出版品無法滿足我對音樂及其創造者的好奇心。攝影書籍的情況，也幾乎和音樂書籍並無二致。市面上早有討論攝影概念──或史蒂格利茲所謂的「**概念攝影**」（the idea photography）──的傑作，出自蘇珊·桑塔格（Susan Sontag）、約翰·伯格（John Berger）和羅蘭·巴特（Roland Barthes）。[*]針對攝影史或攝影史曾出現的各種類型與運動，也不乏精闢研究。由策展人和學者為特定攝影師所撰寫的高水準專著，更是不勝枚舉。攝影師群體也證明了他們對自己所使用的媒介雄辯滔滔。這一切讓事情變得加倍輕鬆。既然門檻被拉得這麼高，我大可在門檻下自由行走。不過，套用黛安·阿勃絲（Diane Arbus）的話，我仍然希望「在論述有關事物的性質時，我能占據某個無足輕重的角落」。

　　蘭格曾說：「相機這項工具教會人們如何觀看，而無須使用相機。」我或許不會成為攝影師，但現在我知道如果我是一名攝影師，我可能已經拍下怎樣的照片。

[*] 撰寫這本書的挑戰之一是，要避免每隔五頁就引用一次伯格、桑塔格、巴特和班雅明。儘管如此，書中還是有很多引用，但不是每則都有註明。好奇的讀者，如果想知道哪句話是誰說的，請直接參考書末所附的註釋──在這樣的脈絡裡，註釋相當於內文的圖說或（由於內文本身就是圖說的擴大延伸）次圖說。

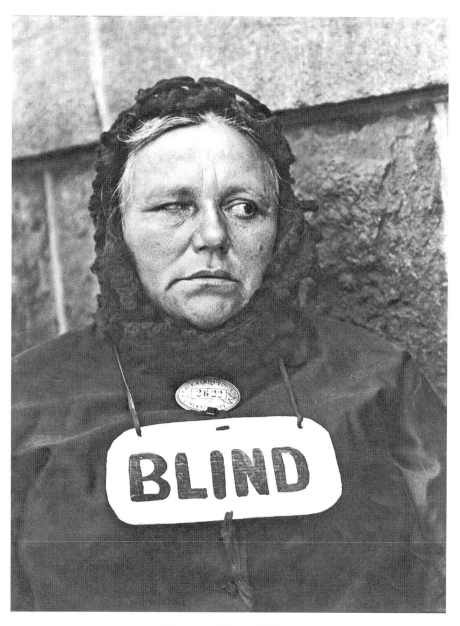

1. 史川德，《盲眼婦人，紐約》，1916

028 The Ongoing Moment

那總是令人感到熟悉、善於創造的盲人……

沃克·艾凡斯

1928年，二十四歲的艾凡斯走進紐約市立圖書館，逐期查閱史蒂格利茲那份影響深遠的刊物：《攝影作品》（*Camera Work*）。他快速翻閱，看照片，讀文字，但主要是看照片，直到翻至最後一期，1917年6／7月號，那期是保羅·史川德（Paul Strand）的專刊，他是史蒂格利茲的得意門徒。艾凡斯為其中一張照片心醉神迷。四十年後，他跟一名訪談者說：「我還記得離開那裡時心情激動不已。」「『就是這個』，」他告訴自己。「『這就是我要做的。』它電到我了。」

那張照片是1916年的《盲眼婦人》（圖1）。她的一隻眼睛斜閉著，瞎了；另一隻眼睛瞥向左方。她身後是一堵石牆，脖子上掛了一塊識別標章，「小販執照2622」，還有一塊牌子，寫著「盲人」。這是一張力道十足的照片。它電到我了，即便在今天。

可以說，在我真正看到這張照片之前，已有幾分意識到它的存在。十七歲那年，我第一次瞥見它，在《序曲》（*The Prelude*）的第七卷。威廉·華滋華斯（William Wordsworth）追憶著發生在倫敦的一起事件（就在他「奮力穿過擁擠河濱大道」的前一秒），當時他被

……那景象擊中

> 一名盲眼乞丐，他，穿戴一張正直臉孔
> 站立，倚著一堵牆，胸前
> 繫了一張紙牌，解釋
> 這名男子的故事，以及他是誰。

　　這「奇觀」讓華滋華斯看呆了。當詩人的腦袋開始快速運作，這景象對他而言彷彿

> ……這標籤裡是一種類型
> 或象徵，關於我們所知的極限
> 對於我們自身和這個宇宙；
> 而，在這名靜定不動的男子形體上，
> 在他凝固的臉龐和失明的雙眼中，我看到，
> 彷彿來自另一世界的告誡。

　　兩起相遇相隔一百多年，一起以詩歌捕捉，一起以攝影記錄，卻是如此一致，證明華滋華斯的看法正中核心：那男人確實是**一種類型或象徵**。只要把「他」改成「她」，就可原文照抄當成那張照片的圖說。藉由思索他在「失明的雙眼」中「看到」的啟示，華滋華斯甚至預示並陳述出史川德和他拍攝對象之間的某種關係。

　　當時，史川德一心想解決一個難題，就是該如何用他笨重的軍旗牌相機（Ensign）拍攝「街道上的人，而不讓他們察覺相機的存在」。該如何讓你的拍攝對象變成瞎子，看不見你的存在？這是這張照片之所以是一種象徵的另一個理由：它以圖像方式描繪攝影師和拍攝對象之間的理想關係。史川德在1971年的一次訪談中（同一年，艾凡斯也追憶了當年看到這張照片的情形），特別強調：

「雖然《盲眼婦人》有極大的社會意義和衝擊，但我拍它的動機非常清楚，就是想要解決問題。」史川德的解決方案是，把叔叔大畫幅老相機的鏡頭，裝在自己相機的側邊。如此一來，當他舉起相機時，假鏡頭正對前方，真正的鏡頭則是部分藏在他的袖子裡，和他假裝注意的對象成九十度角。這項解決方法也許有點笨拙——「你知道有誰曾這樣做嗎？我不知道」——但這倒是和當時攝影事業的笨重相當契合。而且，這方法大多時候都行得通。「當我拍第一批照片中的某一張時，有兩個惡棍盯著我：『咦，他是用相機的側面拍照哩，』其中一個說道。」史川德也回想起深深打動艾凡斯的那張照片中的盲眼婦人，「她是全盲，而非半盲」；然而，那隻左眼**看起來**好像正在貪婪地梭巡街頭，狡猾地暗示了拍攝者的手法——他的詭計和障眼法。

　　身為這類詭計的開路先鋒，史川德可沒絲毫內疚感；因為唯有欺騙拍攝對象，他才能把他們如實拍攝出來。「我認為，當人們不知道自己成了鏡頭捕捉的對象，攝影者就能捕捉到一種**存在的特質，**」他如此回想。盲眼婦人就是此論點最極端的推斷。攝影師看著他的對象，而她卻沒辦法看見自己。她無意中體現或再現攝影師被視而不見到消失不見的過程，繼而投射出攝影師的終極野心：變成她（和這世界）的雙眼。**攝影師恨不得隱形的渴望**，也曾被華滋華斯在倫敦街頭以戲劇性的方式清楚預見：

> ……瞧！
> 他穿上黑外套；在舞臺上
> 走動，並實現他的奇想，從活生生的
> 凡人眼前隱身〔……〕
> ……這是如何做到的？
> 他穿著死亡的黑衣，「隱形」

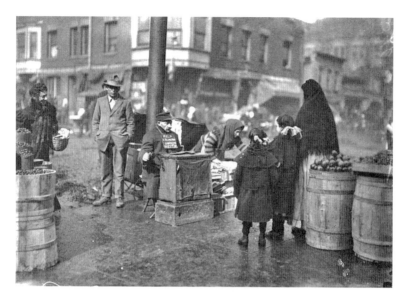

2. 海恩，《義大利市場區的盲眼乞丐》，1911

© George Eastman House

一詞燒上他的胸口

盲人主題是攝影師渴望隱形的必然結果。因此，我們並不驚訝有這麼多攝影師拍過盲人照片──幾乎成了這項媒介的強制要求。

1911年，曾經在紐約倫理文化學校（Ethical Culture School）指導過史川德的海恩，拍下《義大利市場區的盲眼乞丐》（*A Blind Beggar in Italian Market District*，圖2）。海恩相信，「分析到最後，好攝影終究是藝術問題」，但不同於史蒂格利茲（對後者而言，藝術是為藝術而藝術），他認為攝影這個媒介應該為更宏大的社會改革服務。基於這點，海恩並未把焦點聚在乞丐的臉；令他感興趣的並非

人的境況，而是那名乞丐工作環境的境況。他周遭每樣事物都處於流動狀態，那些罩袍人物的曲線，那些裝滿成熟水果的圓桶，相形之下，盲眼男子有一種剛硬呆板，一種固著的目的。他正在演奏某種手搖風琴，脖子上掛著這張照片的圖說：「請幫助盲人」（Help a Blind Man，還有一行小字，用我無法辨識的語言寫的），背景是模糊的市場買賣和四周的建築物。照片裡有一堆事正在進行，有太多東西可看。盲人樂手不僅是攝影師的凝視對象，也是他身旁大多數民眾的目光焦點。一名母親和她的兩個小孩盯著他看；拎著購物籃的女士也一樣。在他左手邊，一名婦人正在收拾攤位。那是個寒冷的日子，收攤婦人和年輕母親都裹了頭巾，讓人聯想起攝影師藏身其下的那塊黑布──「黑外套」。乞丐的右手邊站著一名男子，雙手插口袋，遮擋在帽簷陰影下的雙眼，直盯著攝影師。以後我們還會遇到他。每個人的目光都落在其他人身上（甚至，在乞丐正上方的窗戶裡，彷彿有一張臉孔──太過模糊以致無法辨認──正透過窗簾向外窺視），更加凸顯位於視線交錯網正中央男子的盲目。

　　更極端的案例，不出所料，出自溫諾格蘭在1968年紐約街頭拍下的一名男子（圖3）。溫諾格蘭說過，他喜歡「在內容幾乎淹沒形式的地區工作」，單單在一個影像裡，往往有好幾個潛力十足的攝影作品在爭奪你的注意力。人們總是看向別處，暗示有其他事件（其他照片）正在景框之外上演。溫諾格蘭就像約翰‧艾許伯瑞（John Ashbery）詩中的街頭樂手，「他，晃步街頭／裏著有如外套的身分，不停地看啊看……」（我們還會再回到那件外套上。）

　　某些攝影師耐心守候的工作方式，清楚顯現在影像的沉著之中。溫諾格蘭就具有一種非常曼哈頓式的變奏版耐心，能和行色匆匆和平共處。這座城市的充沛活力與他有如「1200 ASA神經兮兮」

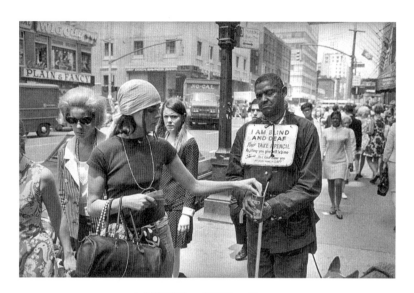

3. 溫諾格蘭，《紐約》，約1968

© the Estate of Garry Winogrand, courtesy the Fraenkel Gallery, San Francisco

快門的腦袋極為合拍。這些照片總是被所描繪的內容推擠著。一種水平的暈眩感支配其中。它們傾斜，偏歪，晃動。我們的目光往往找不到地方停駐，因為在這些照片裡，沒有任何東西是停駐的——溫諾格蘭本人尤其如此。只有在最狹義的術語層次上，我們才能說他是一位「靜照」攝影師。

　　不過，在這張照片中，這位總是處於移動狀態「不停地看啊看」的攝影師所面對的，卻是與自己截然對立的反面：一個動不了也看不見的人。掛在男子頸部的說明牌告訴我們，他「又瞎又聾」，也就是說，他在受到世界雙重折磨的同時，也雙重隔絕了世界對他的傷害。他還是個黑人，這讓吊掛在他脖子上的說明牌顯得無比殘酷，彷彿他已被命運之神以私刑處決。

　　史川德希望觀看者明白，他的盲眼婦人並非乞丐，而是從事買賣的一名小販。溫諾格蘭的盲眼男子在某種層次上，也經營著某種商業交易：他提供鉛筆，交換「你願意給予的任何幫助」。說明牌還告訴我們，他的「狗叫做『女士』」（牠雙耳上端的兩個小三角形從畫面底部冒出）。這是非常典型的溫諾格蘭街景：忙碌、擁擠，凸顯出盲眼男子的不動如山（和海恩的照片一樣）。男子彷彿從1930年代就一直站在那裡。有關他的一切，不管是衣服還是頭髮的質感，都以及極其醒目的姿態透露他來自不同的時代；一個來自1930年代農業安全管理局時期或海恩和史川德時代的流浪漢。他就像從某張早期照片被剪下，然後貼到這張照片上。那名把銅板丟進他杯子裡的女子，一身1960年代末期婦女解放運動的時髦打扮，讓反差顯得更加強烈。照慣例，溫諾格蘭捕捉了一個互動時刻，那同時也是一個異化和疏離的時刻。她與他保持一臂之遙。這是無數次可能進行的交換之一，攝影師按下快門也算一次。

　　雖然大多數攝影師都想披上蘭格口中的「隱形斗篷」，溫諾格蘭卻是一個主導性的存在，甚至帶有侵入意味。「他是個彪形大漢，」他的朋友李・佛里蘭德（Lee Friedlander）憐愛地回憶說：「而這世界就是他的瓷器店舖。」好鬥風格經常為他招來陌生人的仇視眼光。在這張照片裡，一名白人女子從投錢女子的肩上射出一道不以為然的目光，彷彿她逮到溫諾格蘭拿了鉛筆卻沒回報任何東西——在某個意義上，她是對的。* 另外一名黑人女子（我猜她是女的，但也**可能**是男的），雖然沒那麼明顯，也從她的盲眼兄弟身

* 塔伯特（William Henry Fox Talbot）的第一本攝影集名為《自然畫筆》（*The Pencil of Nature*），而自該書出版後的一百五十年間，是否能在未取得對方同意或未知會對方的情況下，拍攝某人的肖像始終是飽受爭議的問題——對許多攝影師而言，這已變成第二天性，一種倫理上的盲點。

後投以懸而未決的鄙視眼神。如果能看到後續的幾張照片，想必會非常有趣。那時她可能已從這起事件的背景角色，晉升為溫諾格蘭曼哈頓連續劇裡的一名主角。不過那時，攝影師恐怕會失去此刻另一名不可或缺的要角：位於景框左邊的老婦人，她視而不見、神情漠然地匆匆走過，躲藏在代表盲人的傳統象徵之後：她的墨鏡。

溫諾格蘭是某類街頭攝影師的完美典範：在城市裡衝來撞去，手持小相機，混入人群，火速按下快門然後閃人，就算有人發現也來不及做出任何舉動。閱讀1960年代中期紐約攝影的相關敘述時，你不禁想像這座城市到處充斥著攝影師，而在第五大道上，他們肯定時不時地撞到彼此。喬艾爾‧邁爾羅維茨（Joel Meyerowitz）還記得，他「老是碰到溫諾格蘭」；另外一次，他和其他兩位攝影師撞見卡提耶—布列松正在拍攝聖派崔克節的遊行。

　　無可避免的是，活力過剩導致有些攝影師開始尋找方法，試圖恢復作品中設計與人為的元素。不再想辦法偽裝，他們選擇強調自己正在拍攝的事實。史川德費心鑽研的偷拍攝影風格，於是讓位給它的反面。然而，當某人**知道**他正在被拍時（不僅是正式攝影棚的內拍，還包括在街頭外拍），攝影師還有可能捕捉到**存在的特質**嗎？

　　1978年，菲利普洛卡‧狄卡西（Philip-Lorca diCorcia）拍了一張他兄弟馬力歐開冰箱的照片，將某種尋常感、無所事事的從容不迫強化到極致。再沒比開冰箱更不起眼的事了，但這張彩照可是花好幾小時嘔心瀝血地校準、排演和準備的成果。1990年代初，狄卡西在聖塔莫妮卡大道附近拍攝他遇到的皮條客和妓女，但他可不是小心翼翼地拍下照片然後快跑，而是透過正式交易，付錢（完全根據他們的開價）請他們在他選定的場景中擺姿勢。

　　狄卡西於1990年代中期拍攝的街頭照片，則帶進某種程度的偶

然力和運氣，但目的不是為了打破對情境安排的持續迷戀，而是
為了名副其實地發揚它。和許多街頭攝影前輩一樣，他選定適合
拍攝的地點守株待兔，看看誰會經過。一旦天時地利人和萬事俱
備，他不僅按下快門，還同時啟動一具事前安排好的縝密閃光燈系
統。1993年，狄卡西在紐約以這種舞臺管理的方式，拍下一張標準
的溫諾格蘭式繁忙街景。畫面左方，一名男子倚在公共電話亭上講
電話，右邊有一名禿頭男子正拿著麥克風講道。在紛亂畫面正中
央，披著外套圍巾的笨重男子是個盲眼乞丐（彩圖1）。照片場景
白亮通明，路上行人全都懸浮在各自人生的中途點，只有盲眼男子
在靈氣閃現的奪目輻射中被奉入神龕。溫諾格蘭照片裡的盲人，像
是從古早照片中剪下來的。狄卡西的燈光洪潮則讓男子宛如以數位
方式縫合到場景之中，彷彿世界已隨著這張照片的拍攝而被重組
了。

　　我們習慣在匆忙的時間流中，用攝影抓住某個瞬間，將它凍結
起來；但在這張照片裡，時間彷彿是被永久而非短暫地留住。溫諾
格蘭的盲眼乞丐照，暗示照片中的場景在拍攝後馬上就會轉變——
那個瞬間再也無法被拍攝。照片描繪的瞬間之所以有力量，部分是
因為大家對於剛發生或即將發生什麼，有種心照不宣的默契。狄
卡西的照片不但將人們彼此隔開，還將人們與自己的過去和未來隔
開，進而把世界密封在按下快門的瞬間。狄卡西這個階段作品的電
影特質經常被提及，但其實這些照片並不像電影靜照——它們是靜
止的電影。

有鑑於史川德《盲眼婦人》的衝擊，想當然耳，艾凡斯會試圖在未
來的某天，拍出一張可與之等量齊觀的照片。等量齊觀所指不僅是
艾凡斯在紐約拍了一名正在演奏的盲眼手風琴師，還包括他拍這張
照片的目的，正是為了追求一個相似的程序目標：在人們不注意他

的情況下拍照。

　　1938到1941年間，艾凡斯在紐約地鐵上拍了一系列的乘客肖像。這時，過去街頭偷拍攝影所遭遇的工具笨重問題已得到克服，在大白天拍照而不引人注目變得容易許多。不過在地鐵的昏暗燈光和搖晃車廂中，艾凡斯得處理的技術難題還是不少，而這些難題也都變成計畫的目的之一──至少事後回顧是如此。將35釐米的康泰時相機（Contax，設定大光圈，五十分之一秒，鍍鉻部分漆成黑色）藏在外套裡，艾凡斯跳上地鐵──有時還會帶著年輕攝影師海倫·萊薇特（Helen Levitt）──然後等待，直到他感覺對面的人已適切地入鏡。接著，他穩住自己，利用垂出袖口的快門線拍下照片。在底片洗出之前，艾凡斯無從得知自己到底拍到了什麼。就精確有秩序的構圖而言，他這種拍法算是盲拍。這正是該計畫吸引人之處。

　　艾凡斯後來說過，這個構想是為了證明有些人「在不知情的狀況下，在某時間點，走過來，站到不帶人味的固定裝置前方，而所有被銘記在取景器中的個人，在快門按下的那一刻，幾乎都沒受到絲毫的人為干擾」。取景和曝光值可在稍後的沖印過程中調校。在某些照片裡，頭和肩膀占滿了整個畫面，看起來就像出自最不具個性的快照亭自動照相機。差別在於，艾凡斯的對象完全沒察覺到自己正在被拍。「警戒解除，面具卸下，」他觀察到，「在地鐵上，人們的臉孔處於赤裸的休息狀態，甚至比獨處臥房（裡面有鏡子）還要放鬆。」在某些照片裡，有人正在打量艾凡斯的臉，誠如照相機忠實記錄他們的外貌般，大剌剌地研究著艾凡斯的長相。觀看的行為似乎能讓臉孔產生自我意識，就像照鏡子。在其他照片捕捉的短劇裡，人們成雙成對或正在看報紙，是一閃而過的地鐵互動。不過，這些坦率、客觀的質問，總是得不到任何有關他們過往人生的答案。許多年後，在電影《慾望之翼》（*Wings of Desire*）

裡，文‧溫德斯（Wim Wenders）將取得柏林地鐵乘客隨機而紛亂的思緒。然而，艾凡斯就像在倫敦的華滋華斯：

> 與我擦身而過的所有臉龐
> 都是一個謎！

對華滋華斯而言，這令人感到沮喪而且揮之不去，直到他遇見那名盲眼乞丐。對艾凡斯來說，這是某種理想的「純粹記錄」：由近乎不受人為干擾的機器記錄無名人物。

　　在某些案例中，正是概念和構圖上的超然特質，讓艾凡斯的地鐵照片內含強烈的的人性力量。其中最惹人注目的是，一名盲人手

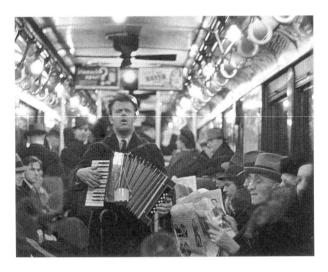

4. 艾凡斯，《紐約》，1938年2月25日

風琴手在擁擠的地鐵車廂擠出一條路的照片（圖4）。他的雙眼緊閉，向下彎垂就像習慣不幸之人的嘴角，好像這樣讓他感覺舒服一點。他在列車上拖著腳步行走，小心謹慎，一如波赫士在〈盲人〉（The Blind Man）一詩中寫的：「每一步／都可能是一次跌跤。」他的手指觸摸音符，那音符可能將冷漠化為慈善。吊環和燈光皆模糊不清，在列車的轟鳴與喀啦聲中，手風琴奮力讓自己被聽見。地鐵的車頂車窗朝著逐秒拉近的某個消失點猛衝。車程的起點與終點都在紐約，但手風琴卻為它染上了巴黎或歐洲的念頭（與記憶）。手風琴盲樂手邊賣藝邊朝那名短小精悍、穿著外套的男子走去，後者正在回憶他的巴黎時光（將這懷舊的音符牢記心中），而且儘管沒人看見，他也正在展現他的技藝。他的手謹慎地插進口袋。在地鐵的鏗鏘搖晃中，快門無聲按下。他的表情沒絲毫改變。

　　不消說，我們沒有艾凡斯在地鐵上工作時的照片，但另一張盲眼乞丐的照片，倒是以寓言形式呈現了他的處境。溫諾格蘭是在紐約街頭的繁忙人潮中拍下他的照片。艾凡斯則是在地鐵上守株待兔，看著擦身而過的人。比爾·布蘭特（Bill Brandt）在1930年代初的倫敦，拍了一張盲眼乞丐的照片，他坐在白教堂區（Whitechapel）一家糕餅店門口的摺疊椅上。在商店涼篷的遮蔽下，他可以好整以暇地置身在川流行人的後方，置身在打他身邊經過的模糊的女人後方。他戴著墨鏡，直望前方。一隻手正插進外套口袋，好像想要暗藏什麼東西，一件只有他知道價值和性質的東西。布蘭特偷偷拍下這個動作，但那名顯然看不見周遭一切的男子倒是有效地模仿了這項策略。如同柯林·韋斯特貝克（Colin Westerbeck）在《旁觀者》（Bystander）一書中指出，其諷刺之處在於盲人「就像攝影師」，縮在街角，隱身，等待，「把一切都吸收，盡可能不遺漏任何一樣。」他的手謹慎地插進口袋。他的表情

沒絲毫改變。

1980年開始，布魯斯・達維森（Bruce Davidson）投注越來越多時間在拍攝紐約地鐵的彩色照片。搭乘畫滿塗鴉的地鐵，「不管白天晚上任何時候都很危險」，為了替這項地下任務做準備，他接受一整套軍事健身訓練。達維森覺得自己一定會在過程中被搶（他的確被搶了），所以除了攝影配備外，他還隨身攜帶一只呼救口哨和一把瑞士刀。他拍到的照片充斥著日常口角和威脅，最高潮是在1984年目睹四名年輕黑人在下城快車二號線上被伯恩哈德・高茲（Bernhard Goetz）[2] 開槍射擊。

　　達維森和艾凡斯一樣，著迷於人們搭乘地鐵的模樣，「好像他們被命運壓垮了」。和艾凡斯不同的是，他並不打算掩飾他的行為，大多數時候，他比較喜歡在拍照前取得對方同意。艾凡斯曾經形容自己是「悔悟向善的間諜和滿心羞愧的偷窺狂」，達維森則在向某人說明他感興趣的主題時，形容自己是「集反常者、偷窺狂和閃光客於一身的攝影怪獸」。當他來不及徵求拍攝對象同意的時候，閃光燈會讓他立刻曝光。儘管史川德認為在對象不知情的情況下拍攝，能捕捉到存在的特質，但達維森搶在狄卡西之前，發現閃光燈——也就是會讓對象意識到自己被拍攝的那樣東西——和它反射到地鐵車廂金屬表面的方式，創造出一種獨一無二的「虹彩」。這項發現讓他得以「發掘來往乘客沒留意到的一種

[2] 高茲（1947– ）：紐約人，1984年12月22日，搭乘地鐵時，遭到四名歹徒包圍勒索，先前曾有遭搶經驗的他，拿出身上攜帶的防身用左輪手槍，開了五槍擊倒四名歹徒，但無人喪命。當時是紐約治安極度敗壞的年代，平均每天在地鐵發生三十八起犯罪。事後，高茲以防衛過當、殺人未遂等罪名遭到起訴，但四名歹徒卻只以輕罪起訴，引起軒然大波，全美國聲援高茲，最後終於無罪釋放。

美，那些把自己陷在地底的乘客們，戴著保護面具，閉上眼睛，視而不見」。有那麼幾次，情況真的如字面形容的那樣。他看見一名上班族「雙眼緊閉，下方是布滿皺紋的眼袋」，達維森迅速拍下照片，沒有徵求同意。當他為閃光燈致歉時，男子告訴他沒關係，因為他兩眼都瞎了，根本看不到光。

　　達維森想必知道艾凡斯先前拍過的地鐵照片，就像艾凡斯知道史川德拍過盲眼婦人。他肯定也知道，遲早會有一名盲眼藝人跌跌撞撞沿著搖晃的車廂走進他的鏡頭觀景窗。結果就是，達維森的作品偶然融合了幾位傑出前輩的成就，也對他們做出含蓄的評論。一名穿著綠色外套的婦人，站在畫滿塗鴉圈紋的車廂門前（彩圖2）。在她的右手邊，一名乘客癱在座位上用手支著頭，不知是太累或喝醉。婦人頭上裹了一條橄欖色圍巾，框住她滿布皺紋的凹陷臉龐。她像是從「冥府站」搭上這班列車。她的一隻眼睛斜閉著，瞎了；另一隻直視前方，拉著手風琴。*艾凡斯和達維森的盲人與史川德或海恩或溫諾格蘭的盲眼乞丐不同，他們的脖子上沒掛說明牌標示他們是瞎子。或者該說，笨重和音樂就是他們的說明牌──如果手風琴不能代表盲眼，那又何必要手風琴呢？

艾凡斯在1930年遇見藝術家夏恩。幾年後，他傳授這位朋友攝影的基本原理：「你瞧，班，這沒什麼難的。F9拍街道的背蔭面，F45拍向陽面，二十分之一秒，相機拿穩！」日後，夏恩將追隨艾凡斯，加入由史崔克負責的農業安全管理局攝影計畫；同一時間，他

* 如同本書書名所暗示，一項傳統永遠不會有完結的一天，總是會持續推進。例如，出生於捷克斯洛伐克的攝影師彼得‧彼得（Peter Peter），在他出版的《地下鐵圖集》（*Subway Pictures*, Random House, 2004）裡，也不可免俗地收錄了一張盲眼手風琴藝人的照片。

俩也在紐約的下東城漫遊，拍攝街頭生活。根據艾凡斯傳記作者貝琳妲·雷思苃（Belinda Rathbone）的說法，他們在「萊卡相機上裝了潛望鏡（和史川德二十年前在下東城的做法相去不遠），看起來像在瞄準彼此，不干擾街頭事件的自然流動」。不過，無論就態度或作品而言，他們之間的相似處僅止於此。艾凡斯謹慎、超然、節制、有教養；夏恩（年長五歲）看起來則「更像工人而非藝術家」，而且根據艾凡斯的看法，「略嫌前進」，這些特質在他拍的盲眼手風琴藝人照中顯露無遺，那張照片大約是1932到1934年間，在紐約第十四街上拍到的（圖5）。那名男子魁梧、有力，是這位攝影師政治傾向的化身。誠如夏恩這類左派死忠人士所期待的，那

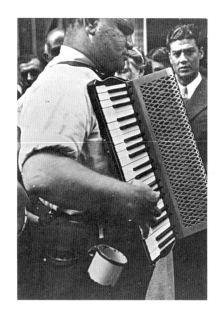

5. 夏恩，《無題（紐約市第十四街）》，1932－34

© Harvard University Art Museums

名手風琴藝人並未仰賴慈善義舉，而是以頑強姿態投身更大規模的謀生戰鬥，為自己在世上搏得一席之地。

夏恩至少替這名手風琴藝人拍了三張照片（全都比二十多年後他根據這些照片繪製的傻氣畫作要讓人印象深刻），鏡頭的縮放一如樂器本身。在那張構圖緊密的照片中，樂手主控了整個畫面；在另一件作品中，他看起來像是正在演奏〈國際歌〉（The Internationale），走在工會遊行的最前方。在畫面結構最鬆散的那張照片裡，民眾紛紛閃開，讓他在廣角的街道上移動笨重身軀，朝著攝影師走去，彷彿正準備去和溫諾格蘭相遇——他得花上將近四十年才能走到那裡。或許正因如此，照片中的他看起來正在走出過去，他不僅是以一種政治力量現身，更是以一種眾所公認的攝影原型登場。在那張坑坑疤疤、像老馬鈴薯一般土氣的臉上，他的雙眼是兩塊幽晦莫測的暗影。是否因為這樣，這張照片才出奇地寂靜？他的世界絕對是音樂性的，一如我們的世界絕對是視覺性的。倘若音樂召喚出他再也看不到的情景，這張照片也描繪出我們再也聽不到的樂音。

盲眼手風琴藝人的照片，也曾出現在奧古斯特・桑德（August Sander）和其他人的攝影中，但我認為，其中有位攝影師和這個主題特別有關：安德烈・柯特茲（André Kertész）。喬治・基爾特斯（George Szirtes）在〈獻給柯特茲〉的詩組中如此寫道：

> 那位手風琴藝人是一名盲眼知識分子
> 隨身攜帶著巨大打字機，那些字鍵
> 長出翅膀隨著樂器擴散到高聳的
> 水平帽裡，在肺結核的哮喘聲中崩落。

浮現在基爾特斯腦海中的照片，攝於匈牙利北方城鎮埃斯泰戈姆
（Esztergom）——但照片中的男子並非盲人（他戴的是眼鏡，而
非墨鏡）。手風琴儼然是失明的專屬符號，讓我們沒看出照片中
演奏者的真實情況——我也一度以為他是盲人（圖6）。柯特茲是
在1916年拍下這張照片，那年他二十二歲。1959年，他拍了另一名
手風琴藝人，這次的地點在紐約，而且是個千真萬確的盲人（圖
7）。那是個會吸引阿勃絲的場景。手風琴藝人身邊跟著一隻導盲
犬，還有一名女子，也是盲人，她拿著杯子，有位侏儒正往杯中
投下硬幣。前一張照片的背景是一堵刷白牆壁，髒了裂了；後一

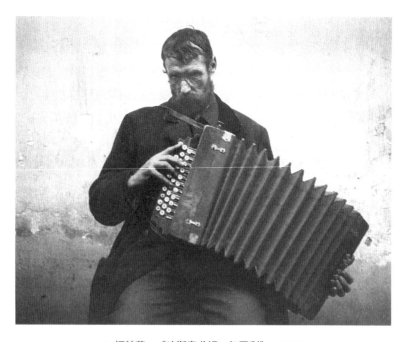

6. 柯特茲，《埃斯泰戈姆，匈牙利》，1916

© Estate of André Kertész, 2005

7. 柯特茲，《第六大道，紐約》，1959

© Estate of André, 2005

張照片的背景是繁忙的第六大道：汽車，一名路過的牧師和另一位
行人，他抽著菸，瞥視著眼前奇景。這兩張照片有如前後書擋，
夾著柯特茲漫長而多變的生涯。在這兩張照片之前與之後，他還
拍了好幾張手風琴演奏者的照片（包括1926年的雕刻家歐西普・札
德基納〔Ossip Zadkine〕），還有一些盲眼樂手的照片，最著名的
是1921年在阿波尼（Arbony）拍攝的《流浪提琴手》（*Wandering
Violinist*）。手風琴、小提琴和盲眼確立了一種聯想三重奏，同時
也是一種視覺上的和諧。音樂喚起一種失明或失落的感覺──一種
哀悼和補償的失落。

　　柯特茲宣稱自己是個天生的攝影師。六歲時,他翻遍叔叔的閣樓,發現了一堆附照片的舊雜誌。幾乎和同輩賈克‧亨利‧拉提格(Jacques Henri Lartigue,從八歲開始拍攝和沖洗照片)一樣早熟,柯特茲自此滿心期盼,希望自己也能拍出類似的照片,並直覺地構想有朝一日將用相機留存的假想照片。他很快就一一照做。他一生包含許多不同的階段、主題和風格,但這種紛然多樣的面貌,反而讓潛藏的一貫底蘊更加醒目。1920年前他在匈牙利拍攝的許多照片,就和他日後在巴黎與紐約拍攝的作品一樣成熟。

　　柯特茲1925年離開匈牙利,移居巴黎,扮起當地攝影圈的急先鋒,並拍出那十年最好的一些作品。到了1933年,人們覺得他的照片和當時政治危機風起雲湧的氛圍格格不入,他的事業陷入停滯。1936年,在拱心石圖片代理公司(Keystone picture agency)的合約誘惑下,他再次將自己連根拔起,移植到紐約,擔任時尚攝影師。原來的暫時性遷居以永久定居收場,但卻不是因為柯特茲在紐約感到賓至如歸。情況剛好相反。雖然他持續拍出精采作品,但接下來的二十五年,充滿了益發深層的沮喪與破滅。

　　柯特茲甫踏上紐約,問題就接踵而來。拱心石公司破產,負擔不起回程旅費的柯特茲開始四處籌錢。然後,戰爭的爆發粉碎了他的返鄉夢,也讓他無法維持生計。敵對外國人的身分禁止他從事戶外工作,也不能出版作品。儘管1944年取得美國公民權使這情況解了套,但他依然對雜誌圖片編輯的要求忿懣不已,他們對柯特茲較具個人風格的作品不太滿意。一名回絕他的編輯表示,他的照片「說太多了」,英語始終不流利的柯特茲,仍舊以他獨有的私人、抒情風格訴說著。1947年,柯特茲和《家庭與園藝》(House and Garden)雜誌簽訂獨家合約,這只合約可保障他未來十五年經濟無虞,代價是創作自由的剝奪。1946(該年他在芝加哥藝術學院〔Art Institute of Chicago〕展出三十六件作品)到1962(該年

他的作品在長島大學〔University of Long Island〕展出）年間，大才小用和懷才不遇的情緒，更因為沒有任何一次公開展出的事實，而複合發酵。更讓人惱怒的是，他在攝影史上的地位也面臨被忽略的危機：1944年由《哈潑》出版的攝影師譜系圖裡，他的名字居然不在六十三人名單中。出於對所有「花招和『效果』」的厭惡，史蒂格利茲對柯特茲利用鏡子造成扭曲變形的一系列裸體照反應不佳。1955年由愛德華·史泰欽（Edward Steichen）主辦的劃世紀「人類一家」（The Family of Man）大展，也沒把柯特茲包含進去。包蒙·紐豪（Beaumont Newhall）在他影響深遠的《攝影：1839-1937》（*Photography 1839-1937*）中，僅簡單提及柯特茲，在《攝影史：1839至今》（*History of Photography from 1839 to the Present, 1949*），則是隻字未提。

對柯特茲而言，美國生活是由排山倒海的蔑視和失望所組成。他反覆強調，留在那裡的時間「是一場徹底的悲劇」。一扇門關上；另一扇砰地甩在他臉上。布萊塞（Brassaï）在1963年回憶道，幾年前，當他抵達紐約，昔日恩師是用下面這段話迎接他的：「我是個死人。眼前這個與你重逢的人，是個死人。」這樣的說法，其他人似乎也有同感。某日，一名老人將裝滿照片的兩只購物袋放在紐約現代美術館（Museum of Modern Art）門口。攝影部門的負責人札考斯基從辦公室探出頭，問誰在外面。「我的祕書低頭看著登錄簿說：『柯特茲。』所有人都認為三十年前他就死了。」

柯特茲誇大並惡化了他的苦難，但回顧過去，他所受到的冷漠怠慢確實難以評斷。身為一名攝影大師，他必須像個街頭藝人，滿足於最微不足道的認可，滿足於漠視和忽略他才華的路人投進他杯子裡的銅板。他的目光銳利、優美、纖細、極富人性，但得到的對待卻和盲人無異。這樣的忽視必然使他緬懷過往，沉湎於早年在匈

048 The Ongoing Moment

牙利度過的快樂時光。

這樣的感受，又因許多出自和關於該時期的照片的佚失，而被加倍放大。他把一只裝滿負片的手提箱交給一名巴黎女子保管，戰爭爆發之後，她和那些照片都消失無蹤。神奇的是，它們日後將會出現，並於1963年物歸原主，參與柯特茲童話故事的最後一幕——巴黎國家圖書館和紐約現代美術館雙雙舉辦其個展，向他致上國際讚譽與遲來的肯定。在那之前，他的過去似乎徹底地與他失散。當那些照片終於在1982年出版時，柯特茲的傳記作者皮耶·波恩（Pierre Borhan）還記得他「眼中噙著淚水，一邊翻著《匈牙利記憶》（*Hungarian Memories*）一邊發表意見」。

關於《流浪提琴手》和《盲眼手風琴藝人》（*The Blind Accordionist*）這些早期照片最奇特的一點是：它們不僅在事後為失去的家園取得牧歌般的保證。*最讓人驚訝的是，打從一開始，也就是在很久以前變成很久以前**之前**，在柯特茲二十幾歲還在故鄉的時候，他的目光就被這些未來的失落給打動。就像他六歲時便對擁有相機後會拍出的照片充滿期盼一樣，等到他真的擁有相機，他馬上就以受人低估、認為有害和未得到充分使用的方式運用相機來表達他的情感。它們變成記憶的照片，但一開始卻是以預言的方式現身，客觀地再現自身命運。即便在青春洋溢的年紀，有一部分的他在觀看世事時，就已經採用那更年老、更悲傷的自我角度。或許正因如此，這些早年照片才會顯得如此成熟。1959年，當他在第六大道看見盲眼手風琴藝人時，心裡的感覺一定不單純是——或

* 當然，這樣的元素確實存在：那種懷舊的感覺，那種過去時空的感覺是如此明顯，看到《流浪提琴手》時，巴特「全身上下」都能認出「我曾經在很久以前的匈牙利和羅馬尼亞之旅中，經過那個落後的村莊」。

不僅只是——另一個他在多年前曾經看過的場景。不，時間膨脹（進而擁抱這兩個不同的時空），時間也收縮（好讓這兩個時空前後毗鄰）。基於以上種種，若推測柯特茲在1959年聽到的曲子和他1922年聽到的是同一首，倒也不算天馬行空的臆想。在那同時，他們——攝影師和他的代理人：盲眼手風琴藝人——都在做些什麼呢？重點是，同時**並不存在**。存在的是過去的那時和現在的此時，中間一無其他，就像在手風琴的收疊伸拉之間，樂曲並沒改變：

> 我們是沿著田野撒下的罌粟籽
> 我們只是綴著血跡的十字架
> 小心那多愁善感隱匿在
> 這首短曲中。祝福你。請保重。

1945年4月12日，小羅斯福去世。隔天，當民眾夾道等待總統遺體運送至火車站，展開北上的旅程時，艾德・克拉克（Ed Clark）拍下海軍軍官葛拉漢・杰克森（Graham Jackson）用手風琴演奏〈返鄉〉（Going Home）的畫面（圖8）。杰克森雙眼矇矓，淚水滑落臉龐。在他身後與左手邊，一群白人，主要是婦女，正在等待棺木通過。很難說她們究竟是看著杰克森，或正在拍攝杰克森的男子。因為畫面構圖的關係，杰克森的右手有如獸爪，彷彿他是個戰爭傷殘者。如果我們能看到他的指頭，畫面就會更有說服力，但是這個可能性——視覺版的微妙音樂表現——被徹底切除、截肢，強化了痛苦的感受：嚎啕、哭喊、呼喚。

　　〈返鄉〉是德弗札克（Dvorak）《新世界交響曲》（*New World Symphony*）裡的廣板。（在克拉克拍下這張照片數年之後，

8. 克拉克，《返鄉》，1945
© Time & Life Pictures/Getty Images

約翰・柯川〔John Coltrane〕把它改編成一首代表希望、奮鬥和
失落的激烈史詩。到了1960年代末或1970年代初，阿奇・西普
〔Archie Shepp〕把它演奏成革命軍樂；然後，等到六十幾歲時，
他又將它完好無缺地回復原貌。）杰克森的軍服和驕傲神情，抑制
並抵消了他不可收拾的氾濫情緒。杰克森的黑人身分，讓克拉克這
張照片沉浸在黑人靈魂樂的情感深井，德弗札克認為，黑人靈魂樂
含括一個「偉大而高貴」的美國音樂學派所需的一切。因此，就所
有層面而言，這張照片都是關於悲戚和莊嚴，悲戚中的莊嚴。
　　克拉克拍攝這張照片的時候，才剛替《生活》雜誌工作沒幾
個月，但他一看到杰克森就知道，「我的老天！這會是一張傑
作！」包括音樂、杰克森的種族、他的制服，一切元素都注定讓

它成為經典、甚至是《生活》雜誌專屬的影像。換句話說，我們看到一個鮮活生動的例子，將相機的獨門絕活展露無遺：並非它打造神話的能力，而是它的描繪能力。觀看這張照片，我們的反應和克拉克同樣迅速——而有關它的一切都意味著我們不會停在照片裡，一旦被它感動，就準備與它揮別。使這張照片成立的一切元素，後來匯聚到某個單一的意義層次，讓它顯得立即而明確，無論我們只是匆匆一瞥或仔細凝視。它不需要我們的關注或參與。就像巴特所說，當「一名年輕黑人穿著法國制服……行致敬禮，雙眼上揚，大概正注視著一面交疊的三色旗」的照片出現在《巴黎競賽》（*Paris-Match*）雜誌的封面時，它的意義「**就已經**完足」。它是視覺上的國歌——而國歌的最關鍵特質就是，一旦人們知道是國歌（不過這會引出一個問題：誰會記得一段他們**不知道**的時光呢），被聽見與否都不影響其價值。

由於克拉克的觀點近似死去總統的視角，或至少是和置身等待行列的民眾相當接近，而更加強化《返鄉》是一張「官方」照片的感覺。關於死後視角，1968年6月，時任Look雜誌專職攝影師的保羅·符詩科（Paul Fusco）拍了一系列更細膩幽微的照片。6月5日，羅伯·甘迺迪（Robert F. Kennedy）在洛杉磯遭到暗殺。在紐約舉行過葬禮後，6月8日，甘迺迪的遺體由火車載往華盛頓。棺木放在最後一節車廂的椅子上，讓鐵軌兩旁的民眾可透過大面窗戶瞻仰。符詩科觀察民眾目送火車緩緩往南開去，從車廂內記錄這景象。民眾站立致敬；抽菸、微笑；抱著雙手、鮮花、嬰兒或國旗；揮動旗幟；跪下；指點；祈禱；敬禮；脫帽；舉著標語……真正的民主式悼念：既隨意又富代表性。群眾聚集爾後散去。在某條沉默的人龍中，有一位女孩穿著粉紅色比基尼。在另一條人龍裡，一名摔斷腿的傢伙揮動他的枴杖。有時背景模糊成一片，有時

民眾也一樣模糊，彷彿火車在某些時刻跑得比其他時刻要快。那是個豔陽天。一名老婦躲在傘蔭下。民眾戴著太陽眼鏡。有些人穿制服，有些人穿T恤（T恤本身也是一種制服）。他們出現是為了觀看，但也有一些人沒在看。我們看著他們的觀看，看著火車通過的偉大時刻通過。

　　我認為，那部相機和死去參議員的視角略同。但是，當我們繼續盯著這些照片，那視角似乎有了微妙轉變。民眾們凝視火車的臉龐深陷在悲傷與失落之中。眾人意識到——就像在另一場「旅行的巧合」中被瞥見的那些人所不曾意識到的——「他們的生命如何也都含有這個時辰」。對詩人菲利普・拉金（Philip Larkin）而言，在〈聖靈降臨節的婚禮〉（The Whitsun Weddings）中，「每張臉似乎都在為他／所見到的別離下定義」。這些照片裡的臉龐也正注視著某樣東西通過，而他們生命的某一部分，似乎也在觀看通過的過程中被通過；也就是，當他們站在這裡看著羅伯・甘迺迪的出殯列車叮噹駛過的那個部分。簡單來說，這就是這些照片何以如此**動人**的原因。

　　事件發生幾年後，隨著符詩科的照片展出並刊印，某些出現在照片中的人肯定會認出他們早年的消逝目光。而這才是我們（當時不在現場的人）所分享到的視角。我們看著這些照片，彷彿置身他們之中，回憶著歷史通過他們而非掠過他們的那一天。

　　　　所以一個人所能擁有的，就是那名在火車上旅行的觀察者。

　　　　　　　　　　　　　　　約翰・齊福（John Cheever）

當他所搭乘的火車在「陽光普照的星期六」駛向倫敦時，詩人拉金
以一連串攝影式的掠影，保存了窗外的景致：

> 行經農野，陰影短小的牛隻，以及
> 浮著層層工業泡沫的運河；
> 稀奇地閃過一間溫室：樹籬下浸
> 又上升〔……〕
>
> ——經過一間戲院，一座冷卻塔，
> 有人跑向前投球〔……〕

那是1958年。四十多年後，保羅‧法爾利（Paul Farley）心照
不宣地向拉金舉杯致敬（他正以某種方式複製拉金的旅程），並更
為直接地，舉杯敬

> 這一切似乎都在中景開啟
> 的風景。火葬場，多
> 軌車站以大棚屋形式
> 安置它們許諾的貨物和性；
>
> 大學城的許諾，
> 它的尖塔和操場。

閱讀這兩首詩，彷彿英格蘭是個極為狹窄的國度，狹窄到可以
從行駛中火車的兩側看到它的全景。在廣袤無邊的美國，除非那列
火車恰巧載運一名死去總統的遺體，否則絕無可能從火車車窗鋪陳
出一篇全國性的敘述。那需要汽車的靈活彈性才能辦到。對於火車

車窗，你能抱持的最佳希望，就是從顯然隨機按下的快門，得到一個自足完備的鏡頭。對艾凡斯而言，**這正是火車的魅力之一。**1950年9月，《財星》雜誌刊登他從火車車窗拍攝的七張照片。他自1948年起擔任該刊物的「特約攝影編輯」。那些照片中有四張彩色，搭配一篇文章刊登，艾凡斯並在文章中大力褒揚「凝視車窗這項收穫頗豐的消遣活動」。

　　從火車車窗眺望風景的感覺，交雜了從住家窗戶與汽車車窗眺望風景的經驗。因為在家的時候，你沒義務往窗外看，但開車或被載的時候，你卻是非看車窗不可。在火車上，你不會和風景**正面遭遇**；那是一種選擇。如果喜歡，你大可一路讀書，偶爾擡起眼睛看一下（不過到頭來，你很可能會和費爾南多‧佩索亞〔Fernando Pessoa〕一樣，「在一種愚蠢的痛苦中飽受折磨，一邊是不感興趣的風景，一邊是可作為消遣但不感興趣的書」）。

　　就許多方面而言，艾凡斯從火車車窗拍到的風景，可說是他的紐約地鐵攝影，以及1930年代從自家車窗拍攝的路易斯安那州照片的直接延伸。和地鐵照片一樣，火車車窗的景觀是由路線所決定。對一個著迷於「自動與重複之藝術元素」的人而言，路線與車窗的雙重限制是一種解放和賦予。艾凡斯至少有一張照片（一棟紐澤西地區的房子），和符詩科的作品相當神似——一個沒有重大事件的尋常日子，沒人注意火車以及火車正在通過的一切。

　　1953年，同樣是在《財星》雜誌，艾凡斯寫道：「凡搭乘美國支線列車旅行之人，將一路被載回童年。」奇怪的是，艾凡斯從火車車窗拍攝到的照片，卻像是朝著**相反**方向行駛。當他一路穿越東部和中大西洋地區各州時，他所觀察的美國正處於其成長年代被取而代之的過程。一張冬景照片將這點表現得最為明白，照片中，現代工廠從雪地拔起，宛如一艘巨大潛艦的指揮塔衝破北極冰洋。這些火車車窗照片，也指向艾凡斯身為攝影師的未來，預示彩色照片

在他生涯最後階段的興起，屆時他將熱切擁抱拍立得相機加諸於他的許多限制。

　　這世界密布文字，從四面八方將我們團團圍住。

　　　　　　伊塔羅‧卡爾維諾（Italo Calvino）

若要嚴格拘泥於字義，對華滋華斯而言，似乎是那個「標籤」而非那位盲人本身是「關於我們所知的極限／對於我們自身和這個宇宙」。「看不見」這個字眼，也讓他深受震動，彷彿它正在馬戲團藝人的胸前燃燒。《序曲》一詩中的許多「時間點」（spot of time），都是以這種方式標籤或預先銘刻。在宣稱這類時刻於他人生中的重要性之後，詩人接著回想起年方六歲時，曾去過一處地方，幾年前，有一名謀殺犯在那裡被鍊子吊死。一隻「不知名的手」將「謀殺者的名字刻在」那裡：

　　那不朽的文字鐫刻在

　　遙遠過往的年代；但至今仍，年復一年，

　　由街區的迷信銘記，

　　青草盡除，但直到此刻

　　那文字依然全新且歷歷在目。

　　和華滋華斯一樣，許多攝影師也對自我標籤的場景、事件和地方充滿迷戀。史川德的《盲眼婦人》就是明顯範例，但是對自我說

明式影像最感興趣的，莫過於1928年在紐約市立圖書館深受其衝擊的那名男子。

在艾凡斯最早出版的照片中（《創意藝術》〔*Creative Art*〕1930年12月號），有一張是幾名男子正把一塊巨大的電子招牌：DAMAGED（損害、毀壞）搬上卡車。同一本攝影集中，還有一張在百老匯拍攝、經多重曝光的閃亮霓虹燈字──THE BIG HOUSE、METRO GOLDWYN MAYER'S和LOEWS。接下來幾年，艾凡斯將招牌、看板和廣告的隨機文字斷章取義、反諷並置，成為他獨一無二的招牌風格。這類自我標籤式影像最著名的代表作，應該是《美國攝影》（*American Photographs*）的卷首照片。

1938年，他在紐約現代美術館舉辦展覽時，《美國攝影》同步出版。這本攝影集有它的自主美學，其前提信仰為在藝廊裡觀賞照片與從書中觀賞照片，是兩種截然不同的經驗。展覽中的一百張照片有四十七張沒收錄在書中。而書中收錄的八十七張照片則有三十三張沒出現在展覽裡。艾凡斯親自掌控書籍呈現和設計的每個細節。他堅持書要分成兩篇，照片只能出現在右頁，而且不附圖說（在每一篇的篇尾附上索引）。根據林肯‧柯爾斯坦（Lincoln Kirstein）收錄於書末一文的說法（很可能引用自艾凡斯本人），艾凡斯還堅決主張，「照片必須依據編排順序觀看」。

崔藤博格和其他人已針對這本書的排序效果做過詳盡檢視。在此，我只想提最前面的三張。第一張是《證件照相館》（*License Photo Studio*）（1934，圖9），也就是今日設在地鐵站和超市的自動快拍亭的前身。照相館貼滿宣傳標示，說明這是一個拍攝照片的地方，而在收錄這張照片的書本脈絡中，它也是展示照片的所在。一隻塗鴉出的手指著一扇門，表示入口在此，慫恿讀者繼續看下去，繼續翻頁，繼續看更多照片。艾凡斯想強調的重點是，這本書除了是一本**由攝影構成的書**，也是一本**關於攝影的書**──特別

9. 艾凡斯，《證件照相館，紐約》，1934

© Walker Evans Archive, The Metropolitan Museum of Art, New York, 1994

(1994.256.650)

是**關於構成美國攝影**的攝影。套用華滋華斯的話，照片中的文字
「有如書名頁／用巨大字母從頭印到尾」。下一張照片延續同樣的
主題：STUDIO（照相館）這個單字的特寫主導了整個畫面，單字
占據的窗上，貼著由前一張照片中那樣的地方所生產出的千百張範
例照片。第三張影像是在賓州拍的兩張真實「臉孔」的照片——有
別於由許多臉孔照所組成的照片——這兩張臉孔從其他模糊臉孔所
組成的背景中獨立出來。這些不同的再現層次往往彼此交雜，它們

之間的交流將貫穿全書。

攝影集的歷史，就是攝影師和編輯試圖引誘、哄騙我們依序**閱讀**照片的歷史，試圖說服我們其中有一種視覺敘事存在，說服我們所有素材都經過悉心安排，說服我們如果單獨觀看或隨機翻閱，會讓照片的效果打折。在這個持續進行的歷史中，《美國攝影》（1938）可說立下了一項成就指標。

本書則是從**反方向**前進，志在翻轉這樣的過程，呼應自發性和隨機並列一堆照片的可能性。你在箱子裡翻找。你挑出一張照片，接著又挑出另一張，而它們彼此組合的方式，會讓你以不同的方式重新看待每張照片。簡單來說，我在思考模仿強森（B. S. Johnson）的小說《不幸者》（*The Unfortunates*），那本書由盒子裡的一堆卡片組成，讀者可根據自己認為最適當的方式重新洗牌──但這只是簡單的想法，因為不是任一種組合都和其他組合具同等價值。把史蒂格利茲的雲的研究，擺在韋斯頓的裸女和柯特茲的窗景中間，對這三者都沒什麼特別好處。但我希望，每一張照片──或照片的文字對等物：文章的某段落──都不需被迫只由**其他兩張**照片包圍。最理想的狀況是，有些段落將和四個或八個或甚至十個段落鄰接。就像史川德於攝影選輯《在我門階上》（*On my Doorstep*）導論中所述：「它不應被視為線性紀錄，而是相互依存的複合整體。」那麼，為符合先前的聲明，本書的目標就是在不牴觸裝訂限制，不牴觸一本書作為一本書的情況下，盡可能模擬瀏覽一堆照片時的偶然經驗。本書由素材本身提供了一種秩序。但你也可以，事實上我非常**鼓勵**你，把第59頁段落末尾「耗盡它所擁有的一丁點意義」，套用到第294頁由「艾凡斯藉由拍攝」起頭的那一段。或是把第146頁以卡提耶─布列松評論巧合那段的心得，套用到第151頁以「狄卡拉瓦本人與歐洲前衛圈的連結」開頭的那段。如此一來，成千上萬其他替代排序當中的某一些，就有機會被看

到，而以**這種特定順序**安排事物的龐大機會成本也能大幅減少。我已克制自己不在任一段的末尾提供可能的方向，但還是請讀者牢記，這裡提供的排列順序並非絕對。還有許多不同的路徑可帶領你穿越紙頁。若你喜歡，請把本書當成某種負片，根據它可曬印出各式各樣的照片——彼此類似但又存在一些微妙差異。

1973年7月，艾凡斯得到一臺拍立得SX-70。他開始搞實驗，大玩特玩，儘管起初他覺得這相機像個「玩具」。結果令他大為滿意並深深陶醉，甚至覺得自己「返老還童」，於是幾乎把人生最後十四個月都花在這新穎的小玩意上。

　　先前那些可表現他對自我標籤式影像之熱愛的照片，沒有一張比下面這幀拍立得照片簡單：褪色的紅綠郵筒，用白色字母寫著LETTERS（信件）一字。這會是他腦中那本書籍最完美的封面照：一本由各式各樣吸引他目光的招牌字母組合而成的拍立得字母表（PARK裡的ARK，PAID裡的AI）。他特別迷戀W和E，這是再自然不過的。他也被脫離脈絡的警示招牌吸引：「禁止進入」、「不要駝背」、「好好享受」。福斯特（E. M. Foster）因為太喜歡自己的「唯有連結」（only connect），甚至把它當作一句題詞，藉以傳遞《此情可問天》（*Howard's End*）的訊息。艾凡斯把寫在街道上的其中第一字——ONLY（單）——與它被書寫的街道去除連結，一拍再拍。就「單」一字，從許許多多不同的角度拍攝，隔絕它，並憑藉強迫性複製，耗盡它所擁有的一丁點意義。

1975年4月，艾凡斯與世長辭，來不及完成他的攝影辭典，不過他的抱負卻在李‧佛里蘭德的《來自人民的字》（*Letters from the People*）中得到輝煌實現，這是一本順序內含於概念的書。

　　佛里蘭德受到艾凡斯的啟發，從招牌、櫥窗、告示和廣告中一

次收割一個字母（CAR PARK裡的K，BAR裡的B），將字母表拆解成一個個構成字母。當他把字母表一一拆解成個別照片後，他接著朝數字開刀。

可任他隨意取用的詞庫遼闊無比。這城市浩瀚的文字重組，眨眼間便可提供一切必需素材，讓他複製英語世界的整個書寫文化。從中浮現的是細菌學語意上的文化，而非字面意義上的文化。招牌滋養了一種塗鴉真菌，也就是諾曼‧梅勒（Norman Mailer）所謂「如植物般生長的」潦草書寫。當佛里蘭德將字母從招牌獨立出來時，他很清楚自己正在追隨艾凡斯的腳步，同時也知道有哪些人已拍過塗鴉。例如，萊薇特在1938到1948年間，曾經拍攝紐約建築和街道上用粉筆圖畫書寫的訊息。1933年，布萊塞表示，留在他的巴黎牆面塗鴉照的「簡潔符號」，「不是別的，正是書寫的源頭。」＊佛里蘭德發現的書寫，早已超越最原初的狀態，演化出文字的形式——現金、神、眼睛、罪、蒸氣（在未乾的水泥上）——即便如此，它所透露的意涵依然屬於充塞原始意義的世界。訊息顯現，但意義甚至可以從最簡單的公告中滲出。鏡頭把「當你」（WHILE U）排除在外；如今是一扇櫥窗命令你：「等待」（WAIT）。

附近沒人注意這些文字。書裡看不到人們正在閱讀或書寫的照片，只有一張例外（即便在那張照片中，也就是華盛頓越戰紀念碑的照片，精確說來，他們並非正在閱讀名字，而是正看著那些名字指指點點）。除了其中六張，書中收錄的兩百多張照片全都看不到人影。唯一的在場證據，是佛里蘭德幽靈般的影子——你也可以說，那是他的簽名——它在空蕩城市裡進行追蹤，記錄而非閱

＊ 達維森認為，紐約地鐵四處可見的塗鴉簽名是「古埃及的象形文字」。

讀。語言似乎已經自我繁殖——自我書寫。通常，增生的塗寫數量不僅使語言變得無法閱讀，甚至是難以辨識。

　　然而，這本攝影辭典卻逐頁散發漸次增強的人味。姓名開始出現。接著是滴落的表現主義式尖叫：TERRIBLE（恐怖）、PAIN（痛苦）、ACID（尖刻）。再往後翻幾頁，幾乎是在不知不覺中，「藝術」一詞首次低調現身。對話浮現。用噴漆揮霍而成的「傷害，與」下方，是一塊廢棄的市府標牌，發出「小心」的警告。緊接著，是簡短、瘋狂的政治和哲學論文——「共產主義並非存在主義」——以及一些磨損難解的建議：「必要的話按一百次鈴」（不消說，畫面中當然沒有門鈴，只有一面抽象遼闊的白牆）。

　　觀察到的敘事軌跡——從一塊塊字母到一件件書寫——促使我們去**閱讀**這些照片。若認為《來自人民的字》的最終成敗，取決於它所描繪的書寫內容，則過於狹隘，但閱讀行為總是立刻激發我們的評價本能。於是乎，在眾多半文盲的勸誡之中，我們抓住了一篇愛與嫉妒的塗寫宣言，它近乎詩歌，既親密又公開：

她是我朋友
而我將告訴你
她並非一無是處
她只是不像我那樣
愛你。

該書的結尾，表現出一種塗寫之美與溫柔抒情：

我每天打電話給她
我每晚夢見她。

這是一則深刻又可愛的訊息，為那本書畫下句點——不過和讀者即將在**本書**結尾看到的句子相比，它的深刻度還稍嫌遜色。

佛里蘭德是1967年紐約現代美術館「新紀實」大展的三位參展攝影師之一。另外兩位是溫諾格蘭和阿勃絲。1968年，有人邀請阿勃絲到芝加哥拍攝參與事件的嬉皮、激進分子和無政府主義者。她拒絕邀請，根據傳記作者派翠西亞·鮑思渥絲（Patricia Bosworth）的說法，她想「再次拍攝盲人。詹姆斯·瑟伯（James Thurber）[3]。海倫·凱勒，或許。波赫士。倘若荷馬還在世，她真希望能有機會拍他」。隔年，阿勃絲為3月號的《哈潑》拍攝波赫士，實現了部分的渴望。他站在中央公園，一身西裝領帶，由枝幹光禿的樹木框圍著。

　　經常有人指控阿勃絲剝削她的拍攝對象。對尤多拉·韋爾蒂（Eudora Welty，韋爾蒂是個稀世尤物，既是一名大作家，又是一名很棒的攝影師）而言，阿勃絲的作品「完全侵犯人類的隱私，而且是故意的」。相反地，我們也可辯稱她的做法十分正面而坦率，並不比史川德和艾凡斯偷偷摸摸的策略更為剝削。按照她的一貫作風，波赫士被放在景框的正中央，他直盯著照相機，清楚意識到自己是這過程的一部分。他爬滿皺紋的雙手安放在枴杖上，姿勢和幾年前溫諾格蘭拍過的一位盲人幾乎一模一樣。作家對焦清晰，但他身後的樹木則一片模糊，把他從框住他的可見世界中隔離開來，同時也從我們對他的觀點中獨立出來。

　　這是阿勃絲對拍攝盲人深感興趣的原因之一。1960年代初，她

[3] 瑟伯（1894–1961）：美國幽默作家和諷刺漫畫家，小時候和兄弟戲耍時不小心傷到眼睛，造成失明。

很迷戀一位名叫「月犬」（Moondog）的盲眼街頭藝人。「他活在稠密隔離宛如島嶼的氛圍中，有著自己的海洋，比任何人更自主也更容易遭受攻擊，這世界被他轉譯為影子、氣味和聲響，即便運作也像正被他回憶著，」她在1960年寄給馬文‧以斯瑞（Marvin Israel）的信中寫道。「月犬的信仰和我們不同。我們信仰看不見的事物，而他所信仰的是可見的一切。」在短篇小說〈阿列夫〉（The Aleph）裡，波赫士讓我們相信，有個地方可以讓你同時看到世界上發生的每一件事。在瞥見這個地方時，敘事者流下眼淚，因為他的眼睛「看到神祕的、假想的對象，它的名字被人類篡奪，但沒有任何一個人曾經真正看過它：不可設想的宇宙」。試圖以文字記下他看到的景象，衍生出一種「絕望」的感覺，原因很簡單，因為他看到的東西是「同時出現」，但他寫下的東西卻「是前後相繼，因為語言是前後相繼的」。

　　企圖在同時出現與前後相繼之間取得和諧：這正是本書所追求的目標之一。

阿勃絲的朋友理查‧阿維頓（Richard Avedon）也想拍波赫士（「我拍我最害怕的東西，而波赫士是個盲人」），1975年，他飛去布宜諾斯艾利斯就是為了拍波赫士。阿維頓在前往的途中得知波赫士的母親——那位作家幾乎一輩子都與她生活在一起——在當天過世了。阿維頓以為會面肯定會取消，沒想到大作家居然依約於四點鐘，坐在籠罩「灰色光線」的沙發上迎接他。波赫士告訴阿維頓，他很崇拜吉卜齡（Kipling），並以精確無比的指示，引導他從書架找到他的某一本詩集。阿維頓大聲朗讀一首詩，波赫士接著背誦了一首盎格魯撒克遜人的輓歌。這一切進行的同時，波赫士死去的母親就躺在隔壁房。之後，阿維頓拍了幾張照片。他被「情感整個淹沒」，但拍出的照片卻比他預期的「更加空洞」。「我

想，那時我已完全被情感淹沒，以致無法在拍攝時注入任何我的色彩。」

四年後，阿維頓讀到保羅‧索魯（Paul Theroux）的一篇文章，其中描述的拜訪情節與他的經驗如出一轍——昏暗燈光，吉卜齡，盎格魯撒克遜輓歌——於是他對自己的失敗有了新的看法：波赫士的「演出不容許交換。他早已畫好自己的肖像，我只能拍攝他決定好的樣子」。若說攝影師無從觀看起，而根本就是被作家**弄瞎了眼**（blinded），這樣算不算誇大？

不過，故事並未就此結束，因為隔年在紐約，阿維頓又拍了波赫士一次。和阿維頓絕大多數的肖像照一樣，這次的對象也是被一片純白框裱著。照片呈現的是一名老人，穿著細條紋西裝，有著一雙壞掉的眼睛和一對白眉毛，套用亞當‧高普尼克（Adam Gopnik）無情的說法，「在他的自滿盲目中，看到的不是智慧，而是含糊的滑稽。」這裡的關鍵字是「含糊的」；這不是會讓人和阿維頓聯想在一起的字眼，因為在正常情況下，他是攝影師中**最精準的**一位。這張照片缺乏心理焦距，這在阿維頓的作品中相當不尋常，彷彿波赫士的盲目，削弱了攝影師所倚賴的意向互惠。又或者，事實剛好相反：攝影師的缺點在照片中顯得格外尖銳，彷彿在說，自滿的不僅是波赫士，阿維頓對其拍攝手法的頑固堅持也是一種自滿。這項可能性隨著時間流逝而變得益發明顯。在阿維頓2001年為哈洛‧卜倫（Harold Bloom）拍攝的肖像中，這位傑出評論家雙眼緊閉，頂著一頭暴風雪似的白髮，像個雪人般裹成一團。照片給人的印象是，這個人自信滿滿，他可以閉著眼睛看書，甚至撰寫關於這些書的評論。既然阿維頓的拍攝手法如此倚賴拍攝對象與攝影師之間的意向互惠——起碼他是這麼宣稱的——那麼這張照片是否暗示著，拍照的人也有類似特質，就好像他能閉著眼睛拍攝肖像照？

阿勃絲喜歡拍盲人，「因為他們無法偽裝自己的表情。他們根本不知道自己的表情是什麼，所以不需要面具。」就阿勃絲的作品而言，這句話一方面很精準，一方面卻也是誤導。她晚期在不同精神之家拍攝的病友照，就是這個概念的淋漓展現，進入精神失明的領域。這些人根本不知道自己是誰，或者別人如何看待他們。在這種情況下，他們是否穿戴面具（為了萬聖節遊行）根本沒有差別；他們無力控制別人的眼光。在其他時候，阿勃絲作品的力量通常來自一種張力，來自相機想把面具（人們希望被看到的模樣）拔下的拉扯。有些時候，阿勃絲會把面具完全掀開，讓我們看到赤裸裸的拍攝對象（她最有名一些照片是在裸體社區拍的），彷彿他們就是盲人或精神病患。但她最具啟發性的一些照片，展現的是攝影者努力想移除面具，而拍攝對象拚命想護住面具的衝突；在這些情況下，面具還在，但已被拉扯變形。面具被撕裂，再無法緊密地貼在臉上，看起來既像是陰森恐怖的裝置，又像是一種近乎普遍存在的強烈渴望的最真實表情：渴望「成為當天的國王或王后，看起來像伊麗莎白泰勒或瑪麗蓮夢露或米基・史畢蘭（Mickey Spillane）」。

　　阿勃絲很清楚，她的作品仰賴人們的自我感知，也仰賴讓人們變得盲目的缺乏自知。

　　　每個人都有一些東西需要以特定的模樣呈現，但他們偏偏變成另外一種模樣，而被人們看到。你在街上看到某人，到頭來，你注意的都是他們的缺陷。人類這與生俱來的怪癖實在不可思議。我們對自己已擁有的不盡滿意，還要另外創造出一整套。我們的整體偽裝，就像給這世界的一個信號，要它以特定方式思考我們，但是你希望別人怎麼想你是一回事，問題是，你沒辦法控制別人怎麼想你。

　　延續這個想法——並與史川德設下的前例相應——盲人是阿勃絲本人渴望隱形的具體呈現。對她而言，實現隱形的渴望無須透過假鏡頭拍攝的詭計。有個人從1950年代末期，阿勃絲剛迷戀盲人攝影時就認識她，記憶中她很嬌小，但他後來開始懷疑，她是不是真的那麼嬌小。應該說，她給人的印象很嬌小，因為她總是以毫不起眼的方式「揹著相機潛入房間或混進街頭，你幾乎看不到她」。阿勃絲自己也說過，她有個本事，就是能讓「自己融入任何環境」。她的起點是「笨拙」，而非提到阿維頓時會想到的「優雅」。阿勃絲打入攝影的方式，和瓊‧蒂蒂安（Joan Didion）處理報導的手法十分類似。「我當記者的唯一優勢，」蒂蒂安在《浪蕩到伯利恆》（Slouching Towards Bethlehem）一書中解釋道：「就是我體型非常瘦小，氣質毫不顯眼，神經質地口齒不清，人們很容易忘記我的存在會危害到他們的最佳利益。而且總是這樣。」

　　阿勃絲這種工作方式，恰巧保留在威廉‧杰尼（William Gedney）1969年的底片中（圖10）。那年阿勃絲四十六歲，正在拍攝一些選美皇后；杰尼捕捉到她們如何既自願又不知情地變成阿勃絲風格的人物。1960年，阿勃絲首次拍攝選美皇后，她震驚於「那些可憐女孩，居然為了成為自己而搞得筋疲力竭，她們不斷犯下致命錯誤，而事實上，那就是她們自己」。在一張螳螂捕蟬黃雀在後的傑作中，杰尼呈現出她們之於阿勃絲，**就像阿勃絲之於他**。*

　　阿勃絲去世後，杰尼回溯記憶中的她彷彿在描述自己的照片

* 1967年溫諾格蘭拍的一張照片，為杰尼的照片做了補充，溫諾格蘭的照片呈現之於阿勃絲拍攝對象的阿勃絲。溫諾格蘭是在中央公園綿羊草坪（Sheep Meadow）的一場和平遊行中，從阿勃絲正在拍攝的對象身後看過去。阿勃絲以噘起的雙唇咬著一枝水仙，一方面作為象徵性偽裝，一方面也向代表反戰的「花的力量」（Flower Power）致上一抹敬意。

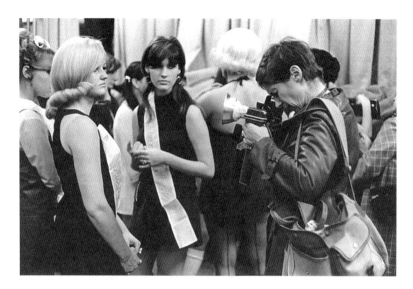

10. 杰尼，《黛安·阿勃絲，紐約》，1969

© Special Collections Library, Duke University

般，他說她是「女孩中的稀有品種，肩上揹著笨重的綠色帆布
包，身子向一邊傾，脖子上還掛著一臺裝了閃光燈的2¼相機，一
刻不停地執著於捕捉影像。體格嬌小，卻總是揹著沉重裝備，那不
可或缺的負擔」。她依賴著這個負擔，但到後來它卻變得令她無法
忍受。

　　1968年，當阿勃絲正從一段住院時光漸漸康復，她發現要做到
她以為的「無臉」，是一件相當困難的事。對工作感到害怕，她
寫信給朋友，解釋她如何「把相機掛在脖子上，雖然我根本沒用
它，但光是掛著我也很開心」。相機在此扮演的角色，就像掛在
史川德所拍婦人脖子上的「盲人」標示，都是用來確認身分。到了
1970年10月，一個符合阿勃絲作品堅定不移的邏輯的可能性浮上檯

面，或許那臺「冒牌」相機已變成她自身境況的真實表現，她已變成職業上的盲人：「如果我不再是攝影師該怎麼辦？」

不到九個月——在杰尼拍攝那張照片的兩年後——阿勃絲就結束了自己的生命。在那之後，阿勃絲的拍攝對象似乎逐漸變成她自身命運的代理人，就好像那些「怪胎」照片是她藏在內心的自我心靈噴湧的呈現。「我努力想表達的是，你不可能脫離自己的皮囊而進入另一個人的。而這所有的一切，都和這有點關係。別人的悲劇和你的永遠不是同一齣。」然而，值此同時，「所有的『差異』也都是『相似』……」倘若，如同韋爾蒂所宣稱的，阿勃絲侵犯了別人的隱私，那麼在侵犯的同時，她也暴露了自己的苦痛和恐懼。1961年，當談論她照片中的「怪胎」時，阿勃絲形容他們「像是某種隱喻人物，站在比我們更遠一點的地方，向我們招手，但不催促我們，他們從信念中誕生，個個都是真實夢想的作者或主角，夢想試煉我們自身的勇氣和狡詐；然後我們會一再問自己，什麼是真實的、不可避免的和有可能的，還有我們變成如今的我們代表著什麼」。1968年時，她感覺自己正「經歷某種表面上平靜的地下革命」。她的攝影成了個人創傷之旅的隱喻，而絕對不是無謂的或灑狗血的。

阿勃絲表示想拍攝盲人的同時，也提到她希望能拍攝「瑪麗蓮夢露和海明威臉上的自殺」。「它在那裡，自殺在那裡，」她如此宣稱。阿勃絲對攝影預言能力的信仰，部分來自於布蘭特，而布蘭特則是受益於安德烈·布賀東（André Breton）[4]。布蘭特在評論女演員約瑟芬·史瑪特（Josephine Smart，他在1948年拍過她）眼裡

[4] 布賀東（1896–1966）：法國超現實主義作家，發表著名的《超現實主義宣言》（*Manifeste du surréalisme*），著有《娜嘉》（*Nadja*）等書。

的「悲傷」時，他覺得「攝影師應該追求和拍攝對象感同身受，在身體和道德上，預測拍攝對象的整體未來」。然而，儘管阿勃絲相信有些「東西是別人看不到的，除非我把它們拍出來」，但布蘭特不是在強調他能看到什麼，而是他的木頭柯達**相機能看到什麼**；「我並不是拍攝我看到的東西，而是拍攝相機正在看的東西。」*某種類似的東西，似乎也存在於史川德1944年拍攝的著名肖像照，歷盡風霜的佛蒙特農夫《班奈特先生》（*Mr. Bennect*）。「他在六個月後去世，」史川德回憶道。「那是藏在他臉上的諸多東西之一，雖然當時我沒看出來。」

　　這一切，把我們帶回阿勃絲針對海明威和夢露說的話。那麼，我們是否能從杰尼拍的照片中，看出阿勃絲的自殺呢？（或用布蘭特的說法，杰尼的相機是否在阿勃絲臉上看到自殺？）又或者，它的力量其實來自無法被看到的東西？

阿勃絲對盲眼的興趣屬於一種更廣泛的迷戀，關於那些無法在攝影中被看到的東西。死前不久，她曾跟學生解釋，一直以來她「著迷清澈」，但如今慢慢了解到，「我真的傾心於無法在照片上看到的東西。一種真實具體的黑暗，對我而言，能再次看到黑暗是非常令人振奮的。」阿勃絲認為，是布蘭特和更為重要的布萊塞，喚醒了她對「晦暗」的興趣。

* 布蘭特是在柯芬園（Covent Garden）的一家二手店發現這部相機。他知道「這部相機從那個世紀初就一直被使用，包括拍賣商用來拍攝攝影目錄，以及蘇格蘭場的警探用來拍攝警方紀錄」。

想想，它可能不會存在

要不是有那些纖細的工具，眼睛。

　　　　　　　　　波赫士〈夜的歷史〉

據說，在觀看友人柯特茲拍攝一張巴黎新橋延長夜曝照的隔天，布萊塞購入了他的第一部相機；據說，柯特茲把自己的第一部相機借給他；據說，布萊塞偷走了柯特茲的攝影手法和風格。「我幫他上了一堂夜間攝影的速成課：該做什麼，怎麼做，曝光要曝多久。然後，他開始拷貝我的夜拍風格，而那差不多就是他終其一生所拍的作品。」柯特茲對兩人友誼提出這樣的苛刻評價，是他七十幾歲、已被世人遺忘好幾十年的時候。的確，當柯特茲於1925年抵達巴黎遇見布萊塞之前，已掌握夜拍的種種技巧。沒錯，他確實把其中某些技巧傳授給他的匈牙利友人。同樣可以確定的是，布萊塞運用那些技巧，發展出一套專屬於他的風格和內容（就像日後，布蘭特也運用布萊塞的技巧，發展出屬於自己的風格）。除此之外，柯特茲毫無立場宣稱夜巴黎是他的私屬禁臠。

　　自從1896年史蒂格利茲在《業餘攝影師》（*The Amateur Photographer*）雜誌，讀到保羅・馬汀（Paul Martin）的〈漫步煤氣燈下的倫敦〉（Around London by Gaslight）上下兩篇之後，就開始全心投入紐約的夜景拍攝，鑽研相關的複雜技巧和美學。一圈又一圈的街燈「光暈」，讓拍攝結果變得清晰可辨又略帶柔美。在《灼熱之夜》（*The Glow of Night*, 1897）中，街道為自己提供了光滑巧妙的雨中反射。史蒂格利茲於隔年解釋，要拍出這種效果的關鍵是：較短的曝光時間，少於一分鐘，這樣才能把「真實的景象納入夜照，並提高圖像製作的可能性」。當時，史蒂格利茲反對在負

片上動手腳,為照片增添繪畫般的象徵主義式朦朧,但身為「始終熱愛積雪、起霧、氤氳、下雨和荒漠街道」之人,他還是對真實的氣象式朦朧感興趣。1898年的《冰夜》(*Icy Night*),呈現一條穿越紐約公園的小路,由冬樹框出的景致,漸漸消失在神祕的遠方。諸如這樣的影像,「拍出了在那些動過手腳的照片中可以看到的柔和感,但卻是沒有動過手腳的。」

在布萊塞拍攝第一批霧夜城市照之後,它就成為一個獨立的攝影類型。這些照片,就像史蒂格利茲三十五年前拍攝的照片一樣,既柔和又犀利。布萊塞的做法是把場景打亮,讓夜晚有如白晝,透過濾鏡把霧氣轉換成某種光源。藉由讓黑暗變得可見,布萊塞讓自己變成他拍攝對象的代名詞。

布萊塞並非他的真名。變成布萊塞的那個人原名久洛‧霍拉茲(Gyula Halász),可能出生於外西凡尼亞地區(Transylvania)的布拉索(Brasso)[5],但他堅稱:「對我而言,真正重要的出生日並非1899年的布拉索,而是1933年的巴黎。」那一年,他出版了《夜巴黎》(*Paris de Nuit*)。因此,「布萊塞」指的並非一個人,而是由使用這名字的藝術家所製作的具識別性作品。然而,就各方面而言,這位藝術家在1920和1930年代的巴黎前衛圈,都是一位性格強烈、活力充沛的人物。他經常和畢卡索與超現實主義者混在一起,並在朋友亨利‧米勒(Henry Miller)的小說《北回歸線》(*Tropic of Cancer*, 1934)中,以「攝影師」一角惡名遠播。此書完成後第四年,米勒發表了〈巴黎之眼〉(The Eye of Paris)一文,把這位藝術家和由阻街女郎與妓院所構成的花花夜世界牢牢綁在一起。

5 布拉索:當時屬於匈牙利帝國,即今日羅馬尼亞的布拉索夫(Braşov)。

　　這位巴黎陰暗生活的攝影師說過，攝影帶他「走出陰暗」。藝術家與城市都是在隱匿中展現自身。精神分析學家已經指出，無意識也是以類似的方式運作；布萊塞在城市的午夜夢迴裡徘徊，探索班雅明於1931年所說的「光學的無意識」（the optical unconscious）。這點在布萊塞的塞納河橋樑照中表現得最為清楚。橋面上方是不朽巴黎的林蔭大道，橋拱下方是暗黑河水（和它獨樹一格的扭曲倒影），以及被火光微微照亮的流浪漢與無業遊民：這些潛伏之人提醒我們，他們和資本階級的安全存在衝突，是後者的副產品。這就是布萊塞作品的招牌特色：套用暗房術語，一種心理狀態**定影**在可見形式的排列中。城市風景既真實又內在，既客觀又超現實。「夜晚不只是一個時辰，」韋斯特貝克寫道：「夜晚是一個所在。」一個和街道一樣親密、紛亂、冷漠的所在，是珍‧瑞絲（Jean Rhys）1930年代的巴黎小說《早安‧午夜》（*Good Morning, Midnight*）中，女主角蘇菲‧簡森（Sophie Jansen）漫遊的所在：「走在夜裡，覆身而下的暗黑屋子有如怪獸……沒有一道好客之門，沒有一扇點燈之窗，只有皺著眉頭的黑暗。皺眉睨視冷笑，那些房子，一棟接著一棟。高聳的黑暗，頂著兩隻發亮的眼睛冷笑著。」

　　在布萊塞的巴黎拱廊街照片中，拱門通向一條暗黑的視野隧道。給人一種一步步被帶往城市深處的感受。我們在裡頭發現熟悉的人物，那些經常出入布萊塞照片的夜間不法分子：妓女和同性戀，亞伯特和他那「一幫」裝模作樣的「硬漢」。最終，這些照片給你一窺室內堂奧的許可：「你按下門鈴，」瑞絲在一段文字中寫道，我們稍後會再回來討論。「門開了。」布萊塞的照片不論被帶到哪裡，都通向同一個地方：「總是那同樣的樓梯，總是那同一個房間。」

　　基於不喜歡香菸和化妝（不管男人或女人）的個人偏見，我對

布萊塞著名的妓院和酒吧照片沒有好感。總覺得它們有某種陰森特質，但現在我知道了，那有一部分是源自微妙的心理扭轉。在室內，擺設鏡子的設計提供一種冷眼評論，就好像它看著眼前的一切發生。蘇菲‧簡森在《早安‧午夜》中不斷遇到這些「著名的鏡子」：「哎，喲，」其中一面鏡子對她說：「妳和上次看起來是有那麼點不一樣，是吧？妳相信嗎，我看過的每一張臉，我全都記得，我保留它們的鬼魂，當那些臉第二次來看我時，我就把鬼魂丟還給每張臉——輕輕的，像個回聲？」* 布萊塞的照片沒有評判，那些人都很開心，但鏡子總在他們背後搞小動作。延續由橋拱與拱廊街確立的構圖路徑，這些鏡子形成一條多重自我反射的隧道。我們在照片中看到的，往往不是真實存在的東西，而只是存在於取代相機的鏡子的內部反射。鏡子回憶、見證和妒忌。阿勃絲有關布萊塞的言論，以及不可見之物的吸引力，在在凸顯他作品中**可見的**那些。

1960年代，杰尼斷斷續續拍了一系列夜間的空蕩街道與房屋。杰尼搜尋最精確的字眼，說明他為什麼拍這些照片，他說，他認為它們代表人們「為了發現自己，在黑暗中迷失摸索」。札考斯基對杰尼的夜照，反應就簡潔多了，他以酷似阿勃絲的說法表示：「攝影是關於你能看到的東西——這是你不能看到的。」

　　和杰尼的許多計畫一樣，這個系列未能完成（其中有一些收錄在他身後出版的作品集《真相為何》〔*What Was True*〕），但他一直很迷戀夜間城市的概念，迷戀黑暗所蘊含的啟示性。1982年，

* 美國詩人奧利佛‧霍姆斯（Oliver Wendell Holmes）在1958年提出一個著名說法，
　將攝影形容為「帶著一段記憶的鏡子」。

他轉述某私家偵探的評論，表示在夜晚分辨人物比較簡單。那些你在大白天會注意到的東西，像膚色、頭髮、服裝等等，全都可以迅速、輕易的改變。但是，黑夜逼迫你專注觀察的東西，像「肩膀的斜度，穿衣服的方式，步伐」，則是「永遠不變」。它們就像你的掌紋，恆久且專屬於你。大約從1860到1880年代起，英國監獄的身分辨識照片除了犯人的臉部（全正面照和側面照）之外，還包括他們的雙手。這和單用指紋及掌紋來傳達與顯示一個人的身分，只差了一小步。

> 雙手有它們自己的歷史，它們確實有它們
> 自己的文明，它們的獨特之美。
>
> 里爾克（Rilke）

由於手的難畫眾人皆知，可不費吹灰之力地描繪它們，便成為攝影無比的吸引力之一。也就是說，相機既是一種展現人手的方式，也是避開其不確定性與限制的方式。塔伯特對自己的笨手深感挫折——他無法把感興趣的東西素描得令自己滿意——為此他研究各種方法，讓投射在「暗箱」（camera obscura）中的影像「把自己曬印出來，永久地固定在紙張上」。當他成功以「自然畫筆」做出「光的素描」[6]（photogenic drawings）時，麥可·法拉第

[6] 光的素描：亦作光子的素描、光繪成像法。

（Michael Faraday）[7] 在1839年宣稱，「到目前為止，還沒有人可用手描繪展現在這些素描中的線條。」直到1906年，對英國大文豪蕭伯納（George Bernard Shaw）而言，這項技術依然是新奇的恩賜，讓他忍不住要為「藝術家—攝影師」艾文・柯本（Alvin Langdon Coburn）謳歌，因為他「掙脫了那項笨拙工具——人類的手」。

　　塔伯特在1840或1841年做出一隻手的卡羅版（Calotype）影像——一隻右手，但不知道是誰的手。如果他拍的是手掌，裡面就會包含關於那人性格和命運的一切訊息，但他拍的是手背，匿名感因此更加強化。特別是照片不包含任何象徵意義：沒有手勢，沒有符號。我們面對的是由攝影所界定的，一隻手之為手的簡單事實。倘若是掌心面對我們，那姿態就像是要我們停住，或者，如果我們熟悉佛教手印的話，那就像是要我們不要害怕。照這情況看來，它就只是一隻手，任何人的手。如果從手腕處截斷，它甚至可以是一隻死人的手，那種你會在喬—彼得・威金（Joel-Peter Witkin）[8] 的恐怖照片角落看到的東西。威廉・倫琴（Wilhelm Röntgen）替太太的左手所拍的X光片有如鬼魅般——史上第一張X光片，攝於1895年——也存在類似令人不安的元素。「愛將雙手視為無與倫比的珍寶，」伯格寫道：「是因為一切它們曾經拿取的、製作的、給予的、種植的、撿拾的、餵養的、偷竊的、愛撫的、安排的、在沉睡時鬆脫的、提供的。」塔伯特的照片和倫琴的X光片之所以給人些許不安，正是因為那隻手脫離了它可能做過的所有事，脫離了與它親密相關的所有人。

[7] 法拉第（1791–1867）：英國物理學家，對電磁學和電化學貢獻卓越。

[8] 威金（1939– ）：美國攝影師，作品大多探索暴力、痛苦、死亡、外形或內心的殘缺與倒錯。

　　關於愛人之手，以及它們曾經做過和給予的一切，史蒂格利茲有最全面而完整的紀錄。1917年，在與藝術家喬治亞・歐姬芙（Georgia O'Keeffe）陷入熱戀前不久，他拍過一些她的照片，其中手占據了主要的位置。接下來幾年，尤其在1919年，他著魔似地拍攝歐姬芙的手，那些手若非獨立於她身體的其他部位，就是在更大的構圖安排中扮演決定性的細部。既然史蒂格利茲深信他的作品內含「最深刻鮮活的**觸感**特質」，他對拍攝愛人之手的迷戀，似乎是再自然不過的事。某些時候，例如當歐姬芙將外套衣領攏向脖子時，她雙手的姿態尋常、自然而隨意；某些時候，它們的呈現則經過精心繁複地設計，堅決刻意地不自然。無論其目的是純粹的美感考量，或是想運用雙手訴說某種私密的象徵語言，當歐姬芙若有似無地上下內外**翻轉**雙手時，確實為照片增添了豐富表情。在某些精心設計的場景中，她正伸手拿取一顆葡萄或蘋果；但更常見的情形是，她正抓著一根不存在的稻草——或者，更準確地說，抓著稻草的應該是史蒂格利茲。「每一份情感都在服侍它的姿態」：這是韋爾蒂對描述心理學所提出的簡單信條，這信條在她扮演作家和攝影師兩種身分時，同等有用。史蒂格利茲鏡頭下歐姬芙的雙手，其問題在於姿態往往不源自任何情感，而只是回應攝影師愛人的指令。

　　1966年，蘭格在紐約現代美術館舉辦回顧展，宣傳海報是印尼舞者舉起單手的照片，這張照片也提出了一個類似的難題。蘭格小時候曾被人帶去一間教堂聆聽清唱劇，但她太矮了，根本看不到指揮，「只能看到他的兩隻手」。這在她心裡留下不可磨滅的印象，多年後，當她讀到指揮家史托考夫斯基（Leopold Stokowski）的相關資料時，立刻就知道她在那個冬日午後瞥見的雙手，肯定就是**他的手**。印尼舞者的照片承載了類似能力，能夠根據局部重建整體，因為蘭格把她從整支舞蹈中觀察到的「優雅、控制和美

麗」，全都提煉到那隻手上。然而，當手脫離了連貫的鋪陳敘述，變成孤零零的存在時，它擺出的姿勢不具內涵。*蘭格是在1958年拍下那張照片；在她1930年代拍攝的照片中，情況剛好相反，在經濟大蕭條的視覺傳奇裡，雙手扮演了不可或缺的角色。

在這些照片裡，雙手的好口才，是蘭格拍攝對象所欠缺的。我們一再看到雙手緊握的人們，彷彿這樣他們就能和自己產生一種自足的團結。一種讓自己振作起來的絕望嘗試，在《白天使麵包隊伍》（*The White Angel Bread Line*, 1933）中，這姿勢好似一種祈禱的狀態（圖23）。在《舊金山水岸罷工》（*Waterfront Strike*, 1934）事件的街頭聚會中，我們又看見同樣的姿勢，照片中一名與會成員激動地聆聽著，其熱烈態度不僅讓政治和經濟變成一種希望的泉源，而且提供了救贖的可能。蘭格的照片相當直白地強調，雙手為語言的實踐提供了某種視覺上的延續，據此農民與工廠工人被轉喻簡化成：那雙手。提娜・莫多蒂（Tina Modotti）從1920年代

* 在西方，我們自己的神話——我們版本的「摩訶婆羅多」，也就是瓜哇舞蹈間接提到的那部史詩——是由《北非諜影》（*Casablance*）、《驚魂記》（*Psycho*）或《風雲人物》（*It's a Wonderful Life*）這類電影所提供。它們的影響無所不在，你覺得自己看過這些電影，儘管你根本沒看過。這樣的知識為高登的《二十四小時驚魂記》（*24 Hours Psycho*）做了背書，這件作品以放慢的速度重新播放《驚魂記》，花費的時間不是原本的九十分鐘，而是一整天。這樣的放映手法讓我們看清這部電影究竟是什麼（以及不是什麼）：是一連串的靜態影像。在發生追捕的那一段，珍妮李沿著高速公路開車，她的手握著方向盤。在正常版本裡，這個畫面只會停留幾秒鐘。可是當放慢到這樣的速度時，珍妮花了二十分鐘但幾乎哪裡也沒去。她的手指彎曲、鬆開、握緊、跳動，就好像陷入最嚴重的神經躁動狀態。希區考克經常被稱為懸疑大師，但是在這裡，那種懸疑已經極端到像是某種本體論。敘述（回到蘭格的爪哇舞者照片）雖然不是永遠必要，但一定要被暗示和感覺——在這個連續鏡頭裡，敘述是透過珍妮李的手指被感覺。

中葉起在墨西哥拍攝的雙手特寫照——洗衣婦人的手，工人持工具休息的手——大致做著相同的事情。但究竟有多少蘭格和莫多蒂所強調的人性，駐留在因勞動而粗厚的雙手之中呢。

　　蘭格在解釋其工作方式時指出，有些「人會滔滔不絕、挖心掏肺地把什麼東西都告訴你，有這種人；但是那個躲在樹後面、希望你不要看到他的傢伙，才是你該好好研究挖掘的對象」。換句話說，最為雄辯滔滔的證詞，可能來自最不想作證之人。

　　所有這些元素，都可以在她1940年11月拍攝的《流浪採棉工，亞利桑那州埃洛伊》（*Migratory Picker, Eloy, Arizona*，圖11）中看到。一名男子在豔陽下以單手遮住嘴巴。他的掌心面對相機。這不是個自然的手勢，但也有可能是喝完水後用手背擦嘴的動作。他年輕，英俊，但那隻手彷彿是比他年長二、三十歲的人的手。那隻手簡直就像是另一個人的，屬於從畫面之外伸進來的某隻胳臂。他的雙眼籠著深影，那能讓人識別其身分的手，既讓他沉默，又為他發聲。「我現在只剩下聲音，」詩人奧登（W. H. Auden）在1930年代末如此宣稱；而這個男人僅剩的就是那雙手，它們和他倚靠的老舊木頭有著相同的紋理。（那根木頭的角度，幾乎就像是**他的上臂**。）那隻手交錯密布著一條條他曾走過的人生泥徑——而這也是他未來人生的精確寫照。掌心就是他行走過的地景，是那塊土地的臉。你不需要任何手相學的知識都能理解，無論他的壽命有多長，他的人生都會像那塊土地一樣堅硬，承繼了那塊土地的特質：乾旱，足以承受絕世磨難的堅忍。這張照片的樂觀成分，來自臉與手的對比，在這個階段，臉還沒被手的命運刻畫、碰觸；而它之所以悲觀和絕望則是因為，我們知道臉遲早都會和手一樣皺紋密布，磨痕斑斑。這就是我們從他掌心讀到的命運。

史坦貝克曾說，卡帕「可以拍出思想」。他的意思是，卡帕可以拍

11. 蘭格，《流浪採棉工，亞利桑那州埃洛伊》，1940
© the Dorothea Lange Collection, Oakland Museum of California, City of Oakland.
Gift of Paul S. Taylor

出人們思考時的模樣，那和拍出思想可不是同一件事。（攝影師在這方面缺乏漫畫書藝術家所擁有的傳統優勢，後者可以求助於思想泡泡，以其虛線與對話泡泡做出區隔。）幾乎是打從這項媒介發明的那一刻起，攝影師就開始與這兩者的區別搏鬥，或試圖讓後者成為前者的同義詞。方法之一，是利用那些聰明的思想人物，例如湯瑪斯·卡萊爾（Thomas Carlyle），藉由這些人的呈現，暗示他們眼球後方的大腦正在咻咻運轉。1906年，亞伯特·潘恩（Albert Bigelow Paine）在馬克吐溫（Mark Twain）家的門廊上為他拍了一系列肖像。他將這系列的七張照片取名為《道德思想的發展》（*The*

Development of Moral Thought），照片中的馬克吐溫一頭白髮，抽著雪茄，在搖椅上前後晃動，凝望向中景處，反覆思考著自己的分量。為了在最終搞破壞之前替他的主張護航，馬克吐溫還以手寫圖說，解釋這些照片如何「以科學式的精準，一步步呈現道德目的穿越人類最古老的朋友的心靈」。這項努力徒勞無功，因為這系列照片的最高潮是這位作者仰靠著椅子，放棄他道德改善的企圖，並總結道：「我已經夠好了，現在這樣就夠好了。」

　　另一個較為成功不造作的案例，是羅曼・維胥尼亞（Roman Vishniac）著名的愛因斯坦肖像。根據攝影師本人的回憶，「有個想法突然進入他的腦中，然後整個房間就被偉人的思考運動填滿。」維胥尼亞等了好幾分鐘，然後，當他發現愛因斯坦「遁入自己的世界之後」，便開始拍照。這張照片的力量，有部分來自愛因斯坦身後空無一物的書架。「和普林斯頓多數科學家的書房不同，他的書架上一本書也沒有──他工作時不用其他東西，只要便條紙、鉛筆、從口袋裡掏出的一些筆記，以及一面用來解公式的黑板。」別無長物加強了我們正在趨近純粹思想──也就是令人費解的思想──的印象。不過，我們看到的，依然是一位聰明人物思考時的肖像。最近，史蒂夫・派克（Steve Pyke）拍了一系列哲學家的照片，即便用盡全力，其中多數哲學家看起來都只是一頭亂髮、眼袋垂垂、眉毛失去感覺的老傢伙。

　　冒著洩漏個人哲學深度的危險，我自認合乎邏輯的推論是，既然思想必須透過某位思想家再現，那麼以再現某個再現的方式來處理，問題可能迎刃而解，也可能更加惡化──就我所知，在哲學的怪異世界裡，惡化也可能是獲得解決的必要前奏。當然，對於思想最著名的攝影描繪，並不是以某個思想或某個正在思考的人為對象，而是一個著名的對於思想的藝術再現，也就是史泰欽拍攝羅丹《沉思者》（*The Thinker*）的照片。

　　史泰欽於1900年5月抵達巴黎，很快就獲邀到工作室拜訪羅丹。他的作品集讓雕刻家留下深刻印象，並歡迎他再次造訪，於是在接下來的那幾個月，他一連去了好幾次。起初，他拍了一張羅丹的側影，背景是他雕刻的雨果紀念碑；後來，他製作了一張《沉思者》的負片，然後在1902年，將兩者結合成一張照片，照片中的雕刻家正思忖著他的創作。里爾克將照片的效果傳達得極為貼切，在某種程度上，他就跟史泰欽一樣迷戀羅丹，他於1902年向這位大師毛遂自薦，並以下面這段話形容《沉思者》：「他靜坐著，陷入冥想，充滿遠見和各種想法，然後，用盡全身的力量（一名行動者的力量），他思考著。他整個軀體都化作頭骨，全部血液皆成腦汁。」

　　雕刻家、詩人和攝影師共同傳達了一件事：思想並不抽象，它幾乎是一種肉體活動。但這類事情（這類思考）的危險在於，它變成一種修辭的形式：思考的影像缺乏它的（非實體的）實體。在這點上，史泰欽後來變成一位偉大的——在某些地區，完全受人鄙視的——時尚攝影師，有它獨特的象徵意義。* 這種想要再現思想，想要記錄其風格化過程的早期企圖，開啟了一道軌跡，阿維頓則是這道軌跡的最高點。

　　高普尼克曾以和討論對象相匹配的優雅文字指出，阿維頓

　　　　1940和1950年代的作品，追蹤了存在主義作為一種流行風格的傳播……觀念從不曾「瀰漫空中」；但確實很快在雙唇、雙

* 參考艾凡斯1931年在《獵犬與號角》（*Hound and Horn*）一書中所寫的：史泰欽的「整體特色是錢，了解廣告價值，對於暴發戶的優雅特別有感覺，技巧華而不實，這一切加在一起就是冷酷和膚淺，美國今日的冷酷和膚淺」。在這前一年，韋斯頓曾批評史泰欽「太聰明，太做作」。

眼和喉嚨留下記號——觀念一旦變成風行一時的熱潮，也就成了時尚。阿維頓的照片不具有任何哲學描繪的意義。而是，在這些早期的時尚作品中，他之於存在主義就像福拉哥納爾（Jean-Honoré Fragonard）[9] 之於啟蒙主義。就像那名法國畫家發明了一整套姿態與表情的新語彙，展示透過學習而重新改造的世界……阿維頓則是汲取了意味深長的憂慮新面貌，並將它轉換成充滿魅力的語彙。

不管是阿維頓或高普尼克，都沒就此打住：

　　所有藝術家都反映了所屬時代的觀念，但某些藝術家則反映所屬時代的知識傳奇……任何觀念的傳奇被呈現之後，在某方面就變成該項觀念的批判，暴露出它脆弱的人類基礎，以及它的偶然性，甚至它的荒謬性。

　　誰會想到呢？一些最成功的思想（觀念）攝影，竟然來自通常被認為沒腦子的魅力或時尚圈。到了今天，時尚與思想的交流早已司空見慣，就算是完全不聰明的模特兒也知道該怎麼擺出深思熟慮的模樣。例如最常上鏡頭的英國足球明星貝克漢，從沒聽說他有聰明過人之處。他之所以能從隊友中脫穎而出，是因為他有能力讓自己**看起來**睿智。
　　除了公眾思想家和模特兒外，攝影師也找出能夠鼓勵思考的活動，或傳達**深思熟慮**的時刻。例如，下棋。塔伯特在1841年9月

[9] 福拉哥納爾（1732–1806）：法國洛可可時代最後一位重要代表畫家，是十八世紀最受法國上層階級喜愛的畫家之一。

拍下最早的下棋照之一：《海勒曼思索棋步》（*Nicolaas Henneman Contemplates His Move*）。為這個攝影計策揭開序幕後，他的典範召來布蘭特、柯特茲、馬克・呂布（Marc Riboud）、卡提耶—布列松、卡帕和其他人的仿效追隨。

　　波赫士在他的〈正直的人〉（The Just）一詩中寫道，「城南一家咖啡館，兩名職員，默默下棋」，有助拯救世界，即便他們沒有察覺。其實沒有非要在「城南一家咖啡館」不可，思索棋步這件事，讓下棋的地點變得無關緊要。棋賽讓你超脫了周遭環境，無論周遭環境有多惡劣。棋賽藉著神聖不可褻瀆、雙方都同意的規則，創造出一個避難所，不受鄰近的猖獗暴力或混亂所干擾。將這點表現得最為淋漓盡致的，莫過於卡帕1936年在馬德里戰線後方拍攝的共和軍照片。他們裹著毛毯外套，倚躺在像是壕溝的地方。卡帕拍攝一名下棋者（頭上戴著護目鏡，脖上掛著望遠鏡）走棋步而不是正在思索棋步的瞬間，也就是思想化為行動的瞬間，他嗅到勝利的氣息，將白騎士拿在手中。

手，在蘭格的照片裡，不僅是雄辯的，也是優雅的。它們或許粗糙骯髒，但就像那些人一樣，它們從不放棄或掌控。這些手為穿著粗棉布衫的人們，增添了斯多葛式的堅忍氣息。《高原婦人》（*Woman of the High Plains*, 1938）有舞者的姿態。蘭格照片裡的「奧基人」[10]（Okie）經常做出雙手抱頭的動作，但這近乎絕望的姿勢，卻也支撐他們免於陷入絕望深淵。史泰欽拍攝的羅丹雕像，體現了經典的思考概念；蘭格的照片則是描繪出更根本、更實際，同時也更繁重的：史坦貝克所謂的「盤算」（figuring）。她的

10 奧基人：大蕭條時期奧克拉荷馬州向外遷移找工作的貧農的謔稱。

主角總是不斷處於貧困邊緣，但從未徹底屈服——他們總是在盤算
該怎麼脫困，該怎麼度日，該怎麼往前。俗話常說，艱困會讓人淪
為畜生。但蘭格提出相反的論點：艱困用種種問題考驗人們，這些
問題的單純讓他們顯得深不可測。處於如此貧窮的環境中，即便是
滿足最基本的吃住需求，也需要精明狡猾、仔細算計。當艱困到了
某種程度——就像著名的《移民母親》（*Migrant Mother*，圖87）
一照所顯示——即便本能也需要思考，它是不是有機會被採納。熟
悉的沙塵盆（dust-bowl）[11] 憂慮臉孔，將無盡而徒勞的深思表露無
遺。在那個經濟極蕭條的年代，讓蘭格感觸最深的，是這般蕭條所
可能產生、加劇和最終浪費掉的思想過剩。而最能夠鮮活呈現這種
心智活動的部位，不是腦袋或雙眼，而是雙手。即便當心靈完全封
閉，手指依然在為生活操煩；即便當心靈將騷亂的夢想撫平，手指
還是無法緩解，無法滿足。

1955到1956年間，尤金‧史密斯（W. Eugene Smith）在匹茲堡拍到
一名小男孩在牆上壓手印的照片（圖12）。這是張可愛的照片，
一個無傷大雅的淘氣影像，不受時間影響，讓人回想起歷史的黎
明，人類在洞穴牆壁留下最早的塗鴉。但其中也有某種讓人微微不
安的東西存在，部分因為史密斯拍過同一名男孩拿著一柄木劍，而
一根長棍抵著他的胸膛，好像他就要被刺穿在上頭似的。第二張照
片有一種《蒼蠅王》（*Lord of the Flies*）的特質；第一張的不安則
較為隱晦微妙。這種不安很難斷定是這張照片內在蘊含的，或是受
到其他照片影響所產生的共鳴。然而，可以確定的是：就像某些

11 沙塵盆：1930年代，奧克拉荷馬州發生一連數年的巨大沙塵暴，將原本的大平原
　　轉變成沙漠，即所謂的沙塵盆。

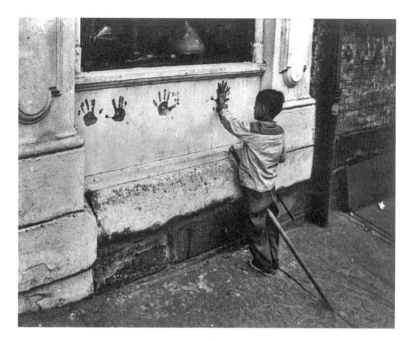

12. 史密斯，《無題（男孩在牆上壓手印）》，1955–56

© Magnum Photos

時候某座城市或鄉鎮，會與千里之外另一國度的另一城市或鄉鎮
「結為雙子城鎮」，在不同年代由不同攝影師懷抱不同目的拍下的
照片，有時也會變得密切相關，密切到其中一張或兩張照片的意義
都發生了不可逆轉的改變。事實上，有些時候，正是一張照片讓兩
個相距遙遠的城鎮突然變得無比親近。史密斯的這張照片和詹姆
斯・拿特威（James Nachtwey）的另一張照片（圖88），就是以這
種方式，將匹茲堡與一個叫做佩斯（Pec）的地方配成一對——於
是，孩子氣的遊戲變成了大屠殺的暗示。

就在史密斯拍下這張照片的同一年，艾利歐特・艾維特（Elliott
Erwitt）在加州柏克萊拍了蘭格。她的雙手投下一抹影子遮住部分
臉龐和那布丁碗般（相對於沙塵盆）的髮型，適切地成為照片中
的主角。她把手肘倚在餐桌上，雙手緊握，彷彿正在跟自己比腕
力。*

那個被看的我……

勞倫斯（D. H. Lawrence）

一張關於阿勃絲的照片由杰尼拍攝；一張關於蘭格的照片由艾維特
拍攝……英國影評人吉柏特・阿岱爾（Gilbert Adair）這樣寫道，
「至少對一般大眾而言」，攝影特殊的再現立場，可歸結為「一個
由（by）和關於（about）強弱次序的問題：《倫敦場》（*London*

*艾維特將這張照片收進《手書》（*Handbook*）當中，那是以手為主題的一本攝影
集。書中收錄的照片，獨立來看，都各自成立。但因為我們是在一本和手有關的
書的架構中觀看它們，於是那些最好能謹慎觀察的被凸顯，那些應該偶然予人啟
發的則成為主角。因為將被忽略而顯得至關重要的「線索」直盯著我們看，而且
線索永遠是一樣的。除了肖像之外，書中的其他部分都是經過精挑細選的什錦拼
盤，要不是輕鬆愉快（放在屁股上的手），就是多愁善感（小嬰兒抓著母親的大
手指）。最後一張照片，是海德公園角落裡的一名男子，手裡拿著一張告示，上
面寫著：「末日就要到手了。」（THE END IS AT HAND），一連串插科打諢的
最後一則，它的笑點已由書名點出，我們早就知道了，而且永遠是一樣的。

Fields）是**由**馬丁・艾米斯（Martin Amis）所寫的**關於**1990年代倫敦的小說；反之，一張皇太后的快照最重要的第一順位是**關於**皇太后，其次才是**由**塞席爾・畢頓（Cecil Beaton）拍攝」。不過，因為我發現一張**關於**皇太后的照片和一張**由**畢頓拍攝的照片同樣令我難以感興趣，所以我還是舉另一個例子比較妥當。*

　　青少年時代，我很迷戀勞倫斯，那種迷戀的程度，是當時或說一直以來，我對其他作家不曾有過的迷戀。我愛他的照片不下於我愛他的書，甚至還可能超過。我最喜歡的一張，是勞倫斯三十幾歲快四十（我猜的）拍的側面照，眼睛往下看。許多年來，這張照片對我而言就是：一張**關於**勞倫斯的照片。後來我得知，這張照片，套用勞倫斯的說法，是**由**「一個叫愛德華・韋斯頓的男人」所拍的。再後來，我才發現韋斯頓這個人還拍過許多超棒的照片，是攝影史上的重要人物，相當於勞倫斯在小說史上的地位。我還知道了一點這張照片當年拍攝的背景。

　　1923年，韋斯頓拋下妻子和四名子女中的三名，帶著他的愛人，義大利女演員兼模特兒莫多蒂，以及他的長子錢德勒，一同前往墨西哥。1924年11月，勞倫斯與妻子芙莉妲（Frieda）途經墨西哥市的時候，韋斯頓和莫多蒂已成立了一家攝影工作室，同時是該城藝術圈的核心人物。雙方的共同朋友路易斯・金塔尼亞（Luis Quintanilla）帶勞倫斯去拜訪韋斯頓，他對這位英國作家留下「愉快」的印象。幾天後，勞倫斯又來造訪，並拍了一張肖像照。這是一次短暫的接觸，「太短暫了」，韋斯頓認為，「短到我們對彼此的了解只能停留在最粗淺的層次：無法拍出好肖像。」韋斯頓對成

* 如果阿岱爾能換個例子就更棒了，比方說，1974年那張**關於**現代又抑鬱的馬丁・艾米斯，**由**布蘭特所拍攝。

品感到失望——「嚴格說來並不及格」——但勞倫斯回信說,他「非常喜歡」韋斯頓寄給他的那兩張照片。事實上,那兩張照片讓他印象深刻,他甚至慫恿金塔尼亞給《浮華世界》(*Vanity Fair*)寫一篇關於墨西哥、韋斯頓和他本人的文章,幫這位攝影師宣傳一番。

不過,這次的好印象並沒讓勞倫斯開始喜歡攝影這樣東西。

隔年,勞倫斯回到他位於新墨西哥州的大農場,寫了一篇名為〈藝術與道德〉(Art and Morality)的文章,嚴厲斥責「我們已經養成一項習慣:把所有東西**視覺化**」。「當視覺朝著柯達的方向發展,」勞倫斯認定:「人類對自己的看法就會朝向快照發展。原始人根本不知道自己是**什麼模樣**:他總是有一半置身在黑暗中。但我們已經學會觀看,我們每個人都有一幅完整的柯達式自我概念。」情緒被激發後,勞倫斯開始一波波地發動他的招牌式直覺分析和預言:

> 從前,甚至在埃及,人類沒學會往前直視。他們在黑暗中摸索,並不十分清楚自己置身何處,長得是何模樣。就像處在暗室中的人,只感覺自身的存在奔騰於其他生靈的暗黑之中。
>
> 然而,如今,我們已學會觀看自身模樣,就像太陽觀看我們。柯達為我們留下見證。我們所見一如天神之眼,擁有宇宙般的視野。而我們就是被看到的模樣:每個人都有一個對應的身分,一個獨立的絕對身分,對應著一個獨立絕對的宇宙。一張照片!一張柯達快照,生存在一個由快照底片所組成的宇宙裡……我們將自身等同於我們的視覺影像,已經變成某種直覺本能;已經是個行之有年的習慣了。我的照片,那個被看到的我,就是我。

　　韋斯頓和勞倫斯一樣，對於快照文化深感恐懼，他總是驕傲地讓自己超然於快照文化之外。雖然迫於謀生，必須從事（他所鄙視的）商業攝影，但是拍攝嚴肅的肖像照時，他把重點放在攝影師與拍攝對象之間的某種同盟關係，這點最早由他的晚輩阿維頓所提出。差別在於，在阿維頓的時代，自我與自我影像的合併是不可違抗的，是給定的。你根本無法逃離這種情形，也沒替代選擇。事實上，他的作品就奠基於此。（阿維頓「拍攝思想」的能力，是這個情況無心插柳的意外收穫。）相較之下，韋斯頓的作品一方面企圖否定勞倫斯的預言說法（至少是企圖將它局限在某個範圍），但另一方面，他又肯定在某種情境下，**你的確就是**那個被看到的你。

　　幾年過去，當韋斯頓於1930年與雕刻家喬，戴維森（Jo Davidson，他在勞倫斯於同年3月過世的前幾天，製作了一尊勞倫斯的黏土頭像）有過一場辛辣交手後，他對這問題的看法也變得激烈起來。韋斯頓幾乎忍不住要「在（戴維森）臉上吐口水」，他認為：「攝影最大的困難在於，必須讓被拍攝對象的情感流露、攝影師的心領神會，以及照相機的準備就緒，同時到位。然而，一旦這三項因素配合得天衣無縫，那麼其他任何媒介所製作出來的肖像，不管是雕刻或繪畫，和攝影相較之下，都會變成冰冷的死東西。」* 套用勞倫斯讀者熟悉的說法，韋斯頓相信，「克服那些似乎會限制照相機的種種機械困難這件事本身，展現了它的無比力量。因為一旦發生完美的自發性聯盟，一種人性紀錄，生命的精髓就會赤裸展現。」到了1932年，韋斯頓進一步純化他的信念，攝影「不是一種詮釋，一種對於本質為何的偏見，而是一種揭露，一種

* 勞倫斯沉默地站在韋斯頓這邊。他在垂死的病榻上牢騷抱怨，說戴維森的半身雕像是「二流作品」。

絕對的、客觀的對於事實意義的認知」。

　　這其中存在許多的諷刺。根據韋斯頓自己的說法和標準，他和勞倫斯的接觸實在太過簡短，無法拍出像樣的肖像照——然而，藉著「讓自己保持開放態度，接受來自他獨特自我的所有反應」，他成功拍出那位作者有史以來最棒的照片。勞倫斯痛恨「照片和關於我自己的東西，那些從來不是我，我一直很納悶那到底會是誰」。韋斯頓和勞倫斯一樣強烈抗拒「那被看到的我是我」的想法，但他卻以一種永不放棄的熱情深信，透過攝影，他能「呈現**事實之重要意義，把它們從被看到**的事物轉變成**被知曉**的事物」（加重符號原文如此）。對從未親眼見過勞倫斯，主要是透過他的文字認識他的人而言，韋斯頓拍攝的勞倫斯，比其他所有照片更能展現勞倫斯真正的模樣。正是簡單純粹，賦予了這項成就一種揭露的特質。

攝影師與作家的相遇，可作為阿岱爾所謂「由」和「關於」的說明，但歸根究底，這也是一個離題的駁議。*那**關於攝影師的**照片又是如何呢？

　　凡是曾在2002年前往紐約大都會博物館參觀阿維頓肖像展的人都知道，那一頭亂髮穿著運動衫的傢伙是**由**阿維頓拍的；但並不是每個人都知道，那是一張**關於**法蘭克的照片。換句話說，那是一張由拍攝者是誰所定義的照片，而非照片中的拍攝對象。†

* 想必阿岱爾本人也不完全信服這點，不然為什麼要躲在「一般大眾」這個方便的名詞後面？

† 珍尼・瑪爾坎（Janet Malcolm）指出，法蘭克是阿維頓拍攝過的人物中，少數「基於性格而非獨特面相展現出個人性」的例外。很難不把阿維頓照片中的法

　　脈絡，在這個脈絡下，是最重要的。如果我們是在專屬史川德的書或展覽中，看到史蒂格利茲拍的史川德照片，那麼它主要是一張關於史川德的照片；如果是在關於史蒂格利茲的書籍或展覽中看到，那它主要是一張由史蒂格利茲拍攝的照片。唯有在中性脈絡下，觀看一場專門獻給由史川德拍攝的史蒂格利茲照片和由史蒂格利茲拍攝的史川德照片的展覽，這個議題才可能得到最銳利的聚焦。為達到我們的目的，這場展覽將包含兩組攝影照片。

　　史蒂格利茲拍過兩張著名的史川德照片，第一張是在1917年，

蘭克，視為後者自身即興美學的客觀呈現，就好像它是從反面，用一種正式、不變的美學呈現。阿維頓消極地凸顯攝影所採用的種種伎倆，將它們一一剗除，變成攝影師和拍攝對象之間最素樸的相遇。照相機會記錄擺在它前方的東西。必須由拍攝對象將這頑固的同盟關係發揮到最極致。但法蘭克選擇將它發揮到**最低限**，方法就是毅然決然地漠視那個場合和拍攝的結果。他的頭髮一團亂，鬍子沒刮，穿著圓領運動衫，看起來就好像他在狗窩裡睡了一晚，現在正搔著那隻狗的下巴。「擺出你最糟的模樣，」他似乎在說：「你可以做得比我更超過。」不消說，這也是一種姿勢，完全不輸阿維頓鏡頭下最熱切拍攝對象所採取的那些姿勢。根據高普尼克的說法，阿維頓的照片是奠基在「被拍攝者與攝影師之間的一種同盟關係，雙方都同意有一種內向的心理存在，而且可以用意志將它外顯出來」。圈套在於，一旦你為阿維頓擺起姿勢，就進入了這種同盟關係，就算，特別是就算，你花費所有時間拒絕進入那種關係。你無法逃離阿維頓的同盟：你只能以不同的方式去回應它。在這些條件下，要表現出漠不關心所須花費的力氣，就跟表現出強烈投入不相上下。事實上，漠不關心就是一種強烈投入的形式。在這種情況下表現出的漠不關心，絕對是刻意營造的。於是我們看到，阿維頓捕捉到法蘭克為了保持那種天真稚氣、不拘小節和漠不關心所需要的不可動搖的自信。此外，在攝影棚燈光的無情照射下，可以看出，法蘭克已經（快快不樂地）妥協或被他那種看起來比較隨和的美學給困住了，一如阿維頓被他那種無可轉圜的方法給困住一樣。

當年史川德二十六歲。在那之前沒幾年，史川德出現在史蒂格利茲位於第五大道291號的藝廊，請史蒂格利茲評論他帶去的作品。史蒂格利茲挑出一張史川德在長島拍的模糊地景，告訴他，雖然柔焦讓這張照片具有一種直接的圖像吸引力，但也讓每樣東西——草、水、樹皮——看起來都一樣。＊史川德將史蒂格利茲的建議牢記在心，去除作品中的迷濛效果，並很快拍出比較獨特、不那麼四處可見的作品，他挑選了一些，重新回到二九一藝廊。這次史蒂格利茲的反應非常明確：「這個地方也是你的地方。」除了口頭讚美外，他還將照片陳列在藝廊裡，並在《攝影作品》刊登了其中四張。

　　到了1917年，身為抽象攝影與街頭偷拍的先驅，史川德在拓展攝影的創意潛能方面，早已超越史蒂格利茲所能指定的任何目標。史蒂格利茲對自家門徒跨出的這一大步瞭然於胸，所以把《攝影作品》的最後一集當成史川德新攝影的專刊。他原本也打算在藝廊展出這些照片，但是財務壓力與日俱增，而且在劃時代軍械庫展覽（Armory Show）的啟發下，現代藝廊如雨後春筍般成立，1917年春天，史蒂格利茲決定將藝廊關閉。史蒂格利茲的史川德照片，就是在這名年輕人幫他處理藝廊的結束工作時拍的。史川德套著圍裙，拿著槌子，抽著菸斗，這些元素巧妙地透露出，這是一個既需要沉思又實際、既藝術又手工的行業；一種形式上的抗拒，不願把藝術家當成唯美主義的公子哥，而傾向把藝術家視為工人。史蒂格利茲曾利用他的藝廊驅策攝影走出繪畫的遲暮；而如今，青出於藍的史川德正協助恩師「把二九一藝廊砸成碎片」。

＊ 阿勃絲在1962年也有幾乎一模一樣的發現，她放棄35釐米相機，改用雙鏡反光相機，因為「皮膚會像水一樣而水會像天空一樣」。

　　同年，史川德也拍了一張史蒂格利茲的照片作為回報。史川德當時正在閱讀的尼采說過，只有不成材的弟子才會一直是弟子，**但是在史川德眼中**，他和史蒂格利茲的關係永遠是師父和弟子──這張照片裡的史蒂格利茲看起來遠比幾年前由史泰欽拍的蒼老，更加強化了這種印象。史蒂格利茲穿著開襟羊毛衫和外套，倚著一部印刷機。沉重的機械為他增添一種工業巨頭的形象。這兩張照片暗示著一種無可否認的層級關係：史蒂格利茲是攝影工業的領袖，史川

13. 史蒂格利茲，《保羅·史川德》，1919

© National Gallery of Art, Washington, D.C., Alfred Stieglitz Collection

德則是工人、職人，甚至學徒。

　　在史蒂格利茲1919年拍攝的照片中，史川德身穿夾克，繫了領帶，抽著香菸（圖13）。他可能是一名作家或畫家，但無論他的身分為何，他肯定是位現代大師。我們可以從這張照片中的他，看出一些關於當時他所從事的那項職業的線索，也就是，那個時代的攝影已取得和其他藝術平起平坐的地位。史川德個人所取得的大師地位，也說明了他所運用以及此刻用來描繪他的那項媒介所取得的地位——這地位大部分是拜他和藏身相機背後那個男人的努力所賜。他被一扇斑駁模糊的門框住，他凝視著照相機，我忍不住想用悶燃的自信——雖然可能只是因為香菸的關係——來形容那神

14. 史川德，《阿佛烈‧史蒂格利茲》，1929

情。攝影可以跟繪畫、藝術或音樂並駕齊驅。從更個人情感的層面來看，他是以對等的眼神看著史蒂格利茲。這是一次平起平坐的攝影相遇：**由**和**關於**確實不分軒輊。

在某個時刻，友誼是絕對平等的——有時候，這樣的時刻會持續一輩子。雙方所給予的與回報的達到絕對平衡，即便其中一方並未意識到這點。史蒂格利茲雖不想但還是承認了這點。換句話說，這張史川德照片捕捉到一個既是歷史性也是傳記性的時刻，而這個時刻，根據伯格的說法，正是用來形容史川德照片特質的最佳寫照：一個「不以分秒計算而是以終身關係來衡量的」時刻；**而在史川德的**這張肖像照裡，有兩個終身。

史川德於1929年拍下第二張史蒂格利茲肖像，在這名老人位於喬治湖畔的自宅（圖14）。史川德和朋友哈洛‧克勒曼（Harold Clurman）於那年6月前往新英格蘭途中，在此停留。當時，史蒂格利茲的妻子歐姬芙正與史川德的妻子蕾貝卡在新墨西哥州的陶斯（Taos）度假。這兩個女人一起度過一段美妙的時光，但史蒂格利茲卻苦惱著歐姬芙不知何時才要回來。[*] 他才剛與史川德和克勒曼打過招呼，立刻開始「滔滔不絕地訴說他的生活，有時悲嘆，有時激昂」，一連講了好幾個小時。史蒂格利茲素以健談聞名。史泰欽回憶，在二九一藝廊最興盛時期，史蒂格利茲「總是在那裡，不停地講話，講話，講話：有時比喻，有時辯論，有時解釋」。這一

[*] 根據《歐姬芙與史蒂格利茲：一段美國羅曼史》（*O'Keeffe and Stieglitz: An American Romance*）作者貝妮塔‧愛絲勒（Benita Eisler）的看法，這兩個女人正投入一段激烈的性關係中；而《史蒂格利茲傳》（*Alfred Stieglitz: A Biography*）的作者理查‧魏藍（Richard Whelan）則認為這是不可能的事，「雖然她們看似一副正在熱戀的模樣」。

次，他講了一整頓午餐，一整個下午，一整個晚上，還沒停。史川德和克勒曼被話語浪潮拍打得筋疲力盡，當他們告退回房打算睡覺時，史蒂格利茲還站在他們的床邊繼續講。

看到史蒂格利茲狀況不太好，克勒曼和史川德決定多停留幾天。史蒂格利茲花時間寫信給歐姬芙，發電報補充信件內容，然後又寫更多信闡述他在電報裡講過的內容。當史川德7月回到喬治湖長住時，這兩個男人的妻子遠在新墨西哥州，這次與對方獨處，他們發現雙方再次處於一種相對平等的狀態。我不知道史川德拍下這張照片的確切時間，但我喜歡想像，它是史川德在某個早晨當史蒂格利茲講完某段（如果不是第一段）長篇大論後按下快門。

友誼會在某個點上，於兩人共同的過往時光和美好未來之間，取得平衡。當兩人默默意識到記憶庫存已超越一切未來可能創造的回憶時，這種平衡就會開始傾斜。接下來，當你們之間除了回憶之外再沒別的，你就會理解到，這段友誼如今已是完全建立在回憶之上，而為了保存這些回憶，最好讓友誼就此打住。這就是為什麼，當你知道某段友誼已徹底結束時，往往會有一種相當暢快的感覺。對史蒂格利茲和史川德而言，結束的時刻還要等上一段時間。一直到了1932年，史川德才「走出『美國一方』（An American Place）」，也就是史蒂格利茲的新藝廊，但是在這兩個男人雙雙被妻子遺棄的那個夏天，史川德所拍的史蒂格利茲照片，已引頸期盼**那個時刻的到來**──那個除了回憶再無其他的時刻，那個再不會有共同未來的時刻。

1929年時，史川德已發展出他個人的人像攝影風格，以客觀冷靜著稱。史蒂格利茲回應以相同風格。這場攝影會戰的成果照，成了幼稚遊戲「誰先眨眼睛」的極度成熟翻版。史蒂格利茲因為激動而顯得呆若木雞，因為健談而說不出話。有趣的是，他看起來比史川德十二年前拍的那張照片年輕；在那個時刻，兩人之間的相對年

齡縮小了。他們達到一種不一樣的平等狀態：他們是兩個妻子已經
從身邊逃走的傢伙。兩位妻子的缺席揭露了一個更深刻的欠缺：他
們的友誼裡沒留下任何東西可以讓他們不被界定成老婆不在身邊的
兩個男人。他們就這樣被留下來，面對自己的事實。

　　既然友誼有平等的階段，也就會有失衡的時刻，當其中一方意
識到這個階段已經過去了。等雙方都知道這點之後，就會產生一
種新的霜凍式或緊張式的平衡。這狀態的標誌就是雙方面的不自
在，過去相處的舒適和輕鬆都不存在了。而這種不自在又因為不能
說破──該狀態的症狀之一──而更加惡化。在史蒂格利茲滔滔不
絕之後，史川德以照片記錄了他沒說出口的一切。

不過，關於史蒂格利茲，以及史蒂格利茲的照片，我們必須多說
一點，因為他就像在他之前的美國攝影師馬修·布雷迪（Matthew
Brady），是他那個年代最常被拍的攝影師。史泰欽在1907年幫這
位朋友暨同行拍過一張天然彩色片（早期版的彩色照片）。拍攝對
象在一個精心安排的情節裡扮演自己，創造如預期般的效果，和史
蒂格利茲於同年為自己拍的天然彩色片十分類似。換句話說，史
蒂格利茲十分有意識的自我感覺與史泰欽對他的感覺，幾乎沒有差
異。1911年，史蒂格利茲拍了另一張自拍照，在那張照片裡，他的
臉從畫片似的暗黑中浮現。四年後，史泰欽拍他擔任二九一藝廊
經理人的模樣，背景擺滿了裱框照片。他的頭髮短了一點，但鬍
子（在1907年的照片中就已經灰白了）和面容五官幾乎都沒變。兩
者的差別十分細微，只有表情些許不同：嘴巴和眼睛變得冷硬一
些。從史泰欽1907年拍的肖像到這張，變化並不明顯，和1917年史
川德拍的那張差別也不大，但拿1907年史泰欽那張和1929年史川德
那張相比，變化就相當驚人。這些接力賽似的肖像照，讓我們看
到史蒂格利茲的兩種轉變方式：在定期與他接觸之人面前，他的改

15. 康寧漢，《阿佛烈‧史蒂格利茲》，1934

© The Imogen Cunningham Trust 1934

變細微到幾乎無法察覺，另一種則是非常戲劇性的，只有在相隔多
年之後再次遇見他的人才能看出。倘若少了這些累加的連結，我們
就無法在史泰欽1907年的照片中清楚看出1934年由伊摩根‧康寧漢
（Imogen Cunningham）拍攝的肖像照裡的心理種子；有了這些照
片，這兩張肖像從回顧的角度來看，就有了決定性的地位。

　　康寧漢的那張照片尤其耐人尋味，因為她用的是史蒂格利茲的
相機——她忘了帶她自己的8×10相機。因此，就嚴格的機械意義
而言，這是一張自拍照。史蒂格利茲倚在歐姬芙的畫作前方，地

點是「美國一方」藝廊，他披著大衣，左手輕拉著右手（圖15）。1914年，康寧漢曾經寫信向史蒂格利茲「坦承」，她的「野心」就是「總有一天要出現在《攝影作品》上」。（該雜誌在這份野心實現之前，便於1917年熄燈停刊。）二十年過去，在她拍了史蒂格利茲並「像老鷹般觀看他」後，她又寫了一封信，說明這次造訪「確定了我古老記憶中的你，是我們所有人的大家長」。史蒂格利茲回信說，他常常「帶著喜悅」回想起她的造訪。這些照片讓他和歐姬芙都很「開心」，他還加了一句，「一直以來，我對於自己的肖像照不甚了解。」也許這不是一件太糟的事，因為倘若康寧漢真的曾經把他視為父親般的大家長，這張照片裡就存在某種幾乎是弒父的東西。康寧漢在晚年回顧時，很開心自己捕捉到「他眼中的一絲冷酷，你知道的，就是不喜歡任何東西和任何人」。應該說，也包括他自己。

儘管在美國藝術界擁有巨大影響力，史蒂格利茲越近晚年越覺得自己的努力都是徒勞。每當他禁不住犯憂鬱時，就會認為自己是個失敗者，一切心血都是無濟於事。1944年5月，恰逢定期發作的沮喪期，亞瑟・菲利格（Usher Fellig，也就是我們更熟悉的威基〔Weegee〕）主動上門接觸史蒂格利茲。

史蒂格利茲早年鑽研城市夜拍技術性難題的執迷，也是威基的執迷，但他卻是從截然不同的出發點追求這份狂熱，並得到迥然相異的結果。

艾凡斯總是不厭其煩地強調，史蒂格利茲永遠有辦法靠私人收入過日子，而威基十四歲便離開學校，開始賺錢養家。1914年，年方十五的他離鄉背井，靠著打零工勉強度日（包括在第三大道的默片劇院裡拉小提琴）。在這段時期，他曾經失去遮風避雨之處，住在街上，而街頭的悲慘和戲劇，將在1940年代變成他的獨門絕活。譁眾取寵而毫不掩飾，威基這時期的作品風格和史蒂格利茲作品強

調的純粹美學——艾凡斯可能會說「刺眼」美學，相去甚遠。史
蒂格利茲曾在1896年宣稱：「沒有什麼事情比走在下層階級當中，
仔細研究他們然後牢記在心，更令我著迷。不管從任何角度看，
他們都很有趣。」這份情感或許是誠摯的，但這樣的語氣卻揭露他
和研究對象之間的關係，本質上冷漠而抽離，他由上往下俯視他們
的，誠如他的名作《下等統艙》（*Steerage*，圖44）所顯示。在下
層階級的世界長大，威基全心投入，以閃光加特寫的方式捕捉他們
的生活，藉此賺錢牟利。他剝削拍攝對象的同時，也與他們感同身
受*——「我是哭著拍下這張照片的」，這是他對那張兩名婦人看
著親人葬身火窟的照片所發表的名言。威基是個精明的商業操作
者，不遺餘力地保護他身為紐約地下世界攝影之王的名聲。

　　史蒂格利茲和威基碰面時，剛好是兩人命運反差最大的時
刻。他們就像井裡的兩只水桶，一只不斷上升，一只持續下沉。當
時威基已經是聲名大噪的小報犯罪記者，他渴望多年的全國知名
度就要降臨（隔年，他出版《赤裸城市》〔*Naked City*〕攝影集，
夢想成真）。反之，史蒂格利茲黯然失色，只有無盡的牢騷能讓
他保有一些活力。史蒂格利茲和這位提出會面要求的攝影師，在
「美國一方」藝廊後方的小房間裡聊了好幾個小時，把他的失望和
憂慮一古腦兒傾注而出。「它從沒響過，」他說，指著行軍床旁
的電話：「沒人搭理我。」威基認為那房間聞起來有消毒水的味
道，「像是病房」。史蒂格利茲說，他已經十年沒拍照了，「租金
就快不夠，我擔心會失去它。」然後他突然「消沉下來，陷入痛苦
之中。『我的心臟，很糟糕，』他跌坐在行軍床上，一邊喃喃說

* 不出所料，阿勃絲是威基作品的熱情崇拜者：「他好的時候真的非常好，」她在
　1970年寫道：「非凡驚人！」

16. 威基，《史蒂格利茲》，1944年5月7日
© akg-images/Weegee

著」。威基等到他狀況恢復以後，才悄然離開──不消說，在他離開之前，已經用照片把這次造訪永久地記錄下來（圖16）。史蒂格利茲坐在行軍床上，裹著背心、外套和大衣。鬍子修整過，形狀就跟他向來的造型一模一樣，但白髮變得稀薄。他把雙手擺在膝蓋上，茫然地凝視著閃光燈的刺眼光線，閃光燈在他身後的枕頭上投出一道陰影。

當1946年6月，一名性情較不急躁的崇拜者卡提耶─布列松為他拍照時，他還在那裡，在那張行軍床上。彷彿史蒂格利茲在這段期間幾乎沒移動過。在康寧漢的照片裡，他站著；在威基的照片中，他坐在行軍床前緣；等到卡提耶─布列松拍他的時候，他已

斜靠在床上，穿著一件無袖背心，而不是一貫的大衣外套穿搭。照片中那放鬆的姿勢，好像來自萳·葛丁（Nan Goldin）1980年代在紐約東村攝影工作室拍攝的年輕人——但他卻是個能量即將耗盡的遲暮老人。我想，那張照片裡的溫柔，恐怕就是源自於此。能量除了維生之外，也可以是痛苦的一種驅策，一項源頭。在某種程度上，史蒂格利茲最後是被他自己的驚人能量給消磨耗盡。幾年前，他曾寫信給韋斯頓，說他有時會想，生命是否「值得這般折磨，但不知為何，人就是會為它拚搏」。得知那天很快就要來到，屆時他就自由了，再不會受折磨，無須奮力拚搏，這樣的認知讓他感覺很舒服，就像身後的枕頭堆。他可以放鬆地靠在上頭，不管任何時候。這項認知，讓他可以輕鬆接受下面這個事實（如同他寫給韋斯頓的信上所說）：他是個「老頭。也許早就是個『老頭』很多年了」。這項認知和能量相反，是一種滿足而非折磨的源頭。卡提耶—布列松拍下這張照片後不到三個禮拜，這個「擁有一切但為攝影殺了自己」的男人，將會沉躺下去，闔上雙眼，再不睜開。*

　　用盡一切方法告訴你們董事會，陰毛絕對是我
　　成為藝術家不可或缺的一部分，告訴他們那是最重要的

* 史蒂格利茲在寫給韋斯頓的信中悲嘆道，雖然攝影似乎大受歡迎，但卻只有「如此短淺的願景。如此稀少的真視灼見」。幾年前，伯格告訴我，他去拜訪卡提耶—布列松的情景（那年，卡提耶—布列松的年紀剛好就是他在1946年拍攝史蒂格利茲時後者的年紀）。卡提耶—布列松讓伯格最感驚訝的是，他那雙藍眼睛「是如此倦於觀看」。

一部分，不管是棕的、黑的、紅的、金的我都愛，

捲的、直的，

各種大小和形狀。

韋斯頓
（對紐約現代美術館董事會
拒絕印行露毛照片所做的回應）

和史川德以及二十世紀初胸懷壯志的美國攝影師們一樣，韋斯頓也曾朝聖般地，拿著自己的照片去給具批判性同時也鼓勵後進的史蒂格利茲看。「他快如閃電，一眼就抓住《母與女》照片中母親的手，」韋斯頓如此回憶。史蒂格利茲還把他幫歐姬芙拍的幾張照片拿給韋斯頓看：「正在縫紉的手，胸部，一個相當抽象的裸體。」那是1922年，史蒂格利茲已在前一年於安德森藝廊（Anderson Galleries）展出四十幾件歐姬芙照片──一項持續進行中的肖像計畫，將會斷斷續續綿延十五個年頭，那次展出是該計畫的第一批選集。看展的觀眾對某些照片的親密程度和露骨情慾感到震驚。但如果你知道，史蒂格利茲曾被困在一個無性的婚姻中長達十五年，這些照片的露骨直白，或許就沒那麼教人吃驚。史蒂格利茲曾經期盼和未婚妻愛咪完婚後，就能開始拍攝她的裸體照。然後，當他們真的在1893年結為夫妻，她卻不肯讓他拍。她擔心他會把照片拿給朋友看──而且她也不肯跟他做愛。

　　1917年，五十三歲的他與歐姬芙陷入熱戀之後，二話不說趕緊猛拍他的新愛人。他喜歡拍歐姬芙的雙手，也愛拍她的酥胸。當他將這兩種熱情結合起來時，卻莫名地怪異，讓歐姬芙看來好似正在檢查自己是不是有腫瘤。要不就是史蒂格利茲要她想像自己正在

做麵包。這類照片多到驚人，而且很難準確說出史蒂格利茲究竟是在拍什麼。在這樣的情況下，你可以想像，攝影師要求他的模特兒「觸碰」、「滑觸」、「愛撫」或「撫弄」自己；但史蒂格利茲比較偏好的動詞似乎是「揉捏」。不過，觀看這些難以參透的照片——從歐姬芙的表情判斷，她也沒比我們聰明到哪去——還是有滿好的用處。坦白說，這些照片會讓人感到不耐煩，歐姬芙到底什麼時候才要把身上的其他行頭脫掉。

史蒂格利茲反覆地拍攝歐姬芙的雙手，而當他拍攝她的身體時，就好像照相機是一隻手，飢渴地在她身上遊走。史蒂格利茲說過，他拍照時就是在做愛。* 歐姬芙在1978年回顧他倆的共同生活時，把事情的先後順序交代得比較清楚。「我們做愛。做完後，他會拍我。」拍完後，他就消失在暗房裡，觀看他愛人赤身裸體的照片——那些天知道他渴望了多久的照片。每當史蒂格利茲展出這些照片的精選時，他總是吊人胃口似保留下最清楚的照片，因為，他認為，「大眾還沒準備好要接受它們」。

幸運的是，我們現在可以全部看到，即便是最暴露的那些。† 不過，史蒂格利茲曬印它們的方式卻一點也不露骨。1918到1919年間，他拍了七張一組的親密照片，取名為歐姬芙的「胴體」（圖17）。其中六張，她的雙腿皆端莊地合攏；只有一張是打開的，但史蒂格利茲非常掃興地在曬印時動了手腳，讓她的陰毛變成一團墨

* 艾凡斯也有同樣的感覺。「我的工作就像在做愛，」他在1947年這樣告訴某位訪談者。

† 或許並不盡然。愛絲勒宣稱，還有一些「對於她身體的性探索因為過於親密而尚未出版或展出」。這些照片顯然「在這位攝影師和他拍攝對象的關係中，演出了更黑暗的篇章」。

17. 史蒂格利茲，《歐姬芙：胴體》，1918–19
© National Gallery of Art, Washington, D.C., Alfred Stieglitz Collection

黑色陰影。對瑪爾坎而言，這手法「讓這張照片產生驚人的情色效果」，「讓它不致淪為猥褻而無法在藝術書上刊登」。那是1979年。在那個時代，凡是自尊自重的裸體照展覽，都必須展出色情意味足夠明確的照片，**證明**它們是藝術作品。更重要的是，如果我們能看到更多，那麼史蒂格利茲照片的情色力量就會更為增強。我這可不是在當梅勒的應聲蟲，他曾在其聲名遠播的著作《性》（*Sex*）中慷慨激昂地表示，瑪丹娜「應該拍張（自己的）陰部色情照片」，沒拍根本是「一種逃避」。不。情色永遠是和隱晦暗

示有關，但當這張照片被曬印出來之後，它所缺乏的就是隱晦暗示：史蒂格利茲採用的厚重「遮光法」十分粗糙——根本就是軟調色情片噴霧處理的負片版。套用他最喜歡的觸感比喻，這張照片可說是笨手笨腳。

　　碰巧，史蒂格利茲在1921年又拍了一張類似照片，並以兩種不同的方式曬印，提供我們一次評判的機會。這兩張印樣，也就是所謂「Key Set」裡的編號676和677，呈現歐姬芙與她張開的雙腿，張開的幅度比1918年那系列稍小。677的曬印法和早期那張負片一樣，所以她的雙腿之間有一塊無法穿透的黑色三角。相較之下，676只稍加露骨，效果卻無限倍增：她的陰毛看起來就像陰毛，而非陰影，而且在陰毛之中，我們還能隱約看到她的陰戶。藉由這種曬印方式，照片在微妙與坦率之間達到完美平衡。但瑪爾坎辯稱，黑漆漆的照片精準傳達出性是一種神祕、「嚴肅深刻，近乎宗教的經驗」，這種感覺在「勞倫斯的小說中達到最高潮」[*]。這也相當有道理。但在勞倫斯的作品裡，隨著時間流逝而最顯失色的，正是那些描寫陰莖四處搜尋以及恥骨隱身黑暗的段落。誠如勞倫斯寫作的缺憾，黑漆漆的曬印也是過時的。它的渴望是一種恐懼。就像伯納‧麥克拉佛帝（Bernard MacClaverty）的小說，其中卡爾（Cal）的渴望是「帶著性慾的慍怒」；而另一張照片，就像它所欲望的目標一樣，是永恆的，明亮的。

　　儘管不是唯一一位拍攝妻子令人血脈賁張照片的偉大攝影師，但史

[*] 史蒂格利茲極度推崇勞倫斯的作品，特別是他的《查泰萊夫人的情人》。他非常渴望能展出這位小說家的爭議性畫作——這股熱情有部分是因為他從未真正看過那些畫。

蒂格利茲或許是唯一拍攝過另一偉大攝影師妻子令人血脈賁張照片的偉大攝影師。

　　歐姬芙第一次遇到史蒂格利茲時，似乎並未對他產生特別的浪漫情愫，但就像其他人一樣，她也有點被他催眠了。1917年5月，她從德州到紐約進行短暫拜訪，期間她和史蒂格利茲共度不少時光，但她愛上的人顯然是史川德。在她返回德州之前，兩位攝影師也都愛上了她。隔年5月，史蒂格利茲把史川德派去德州，一方面是要他就近照顧歐姬芙（她得了憂鬱症和流感；有死於結核病之虞），一方面則要他代表史蒂格利茲，說服她搬來紐約。史川德在那裡待了一個月，5月底，歐姬芙終於同意東行。她在6月抵達紐約；到了7月中，史蒂格利茲已離開妻子愛咪，和歐姬芙搬進一間小套房同居（「歐姬芙和我真正合而為一」，他興奮地歡呼）。9月，史川德被徵召入伍。當他於一年後回到紐約時，史蒂格利茲和歐姬芙的伴侶和創意夥伴關係已不可動搖。

　　1920年，史川德遇到蕾貝卡‧沙茲伯里（Rebecca Salisbury），她的外貌酷似歐姬芙。就像史蒂格利茲在幾年前展開的計畫，史川德也開始拍攝他的愛人，這項計畫在他倆於1922年2月結婚之後，依然持續不輟。這兩對夫妻變得非常親密——幾乎親密到太過。對史蒂格利茲和歐姬芙而言，史川德似乎正試圖複製他倆的關係，以及他倆持續進行的攝影合作。當1922年夏天，蕾貝卡和史蒂格利茲與歐姬芙一起在喬治湖度假時，事情變得更加複雜。當時史川德正在馬里蘭工作，史蒂格利茲幫朋友的妻子拍了一些照片。蕾貝卡是「第一流的模特兒，」他在給另一位朋友的信中提到，「但不知為何，我就是無法拍出想要的結果。也許我正在嘗試幾乎不可能達成的事——但不知為何，每當真的製作出好的負片時，我又會在上面戳洞，或做一些等於是把它毀掉的事情。」對蕾貝卡本人，他寫道：「我用一個多小時對你的臀部搔癢，讓它們達到最

完美的愉悅狀態。」接著他收斂調情的語氣，強調這次攝影的結果十分明確，「澄清了某些事情」。他自信滿滿地說：「當保羅看到成果，一定會很開心。」史蒂格利茲指的是他拍的「肖像照」，倘若那些裸照真的「澄清」了任何事情，那就是：曾經說過他拍照時就是在做愛的史蒂格利茲，正用毫不掩飾的渴望盯著他朋友的老婆。*至於史川德怎麼看這事，誰也說不準。他們從乾草堆移往喬治湖畔，史蒂格利茲在那裡拍攝蕾貝卡漂浮在水裡的照片。其中一張從胸部下方幾乎露到膝蓋，波光水影在她的肌膚上留下一道道痕跡。另一張令人醉心的照片，因為景框拉大，她的雙峰呈現在我們眼前，其中一枚乳頭正要突破水面（圖18）。另一張是她站在水中，水深剛好及於她裸露的陰戶。這三張照片可說是這次拍攝的情色高潮。之後，史蒂格利茲似乎要求她開始──你猜對了──揉捏她的胸部。她照做了，但在這些和其他照片裡，我們可以瞥見曾在歐姬芙照片中反覆出現的無法掩蓋的不耐。

我只能說，這場混雙攝影賽僅有一方出賽。史川德並沒把歐姬芙剝光。而且他似乎僅拍過幾張蕾貝卡的裸體照（他沒花力氣把任何一張曬印出來），增加了史蒂格利茲對蕾貝卡說詞的可信度，也就是，他所拍的「和（史川德拍）你的那些東西完全是兩碼事」。史蒂格利茲和他朋友的妻子發生攝影性性愛，史川德則是以嚴肅的心理審視觀察她。他拍她的裸肩；他拍她的睡姿。她的臉是不朽的，沉思的。史蒂格利茲注意到她內心「有某個混亂的地方，而且將一直維持原樣」；史川德則傳達出她靈魂的沉重。有某個部分的她是蒼老的，即便她年紀還很輕，而且在史川德的照片

* 根據愛絲勒的說法，史蒂格利茲和蕾貝卡之間的性關係在1923年9月真正發生，當時史川德在沙拉托加，歐姬芙在緬因。

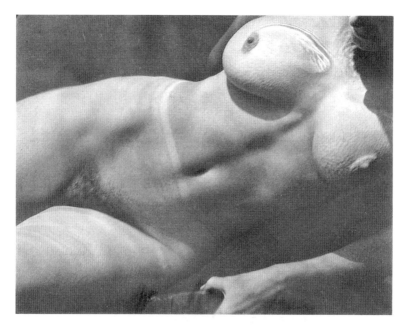

18. 史蒂格利茲，《蕾貝卡‧史川德》，1922
© National Gallery of Art, Washington, D.C., Alfred Stieglitz Collection

裡，你可以看到她在你眼前逐漸老去。她曾在史蒂格利茲的照片中短暫綻放，但史川德成功地捕捉到一種蟄伏的憂鬱。她是二十世紀初那些擁抱自由的靈魂之一，永遠覺得十九世紀沉重地壓在她的肩上。她在動靜之間拉扯，在束縛與自由之間拔河。對她這樣一個創意才華有限的人而言，史川德、史蒂格利茲與歐姬芙敦促她努力培養的藝術家自由，本身就是一種義務和幽禁。這所有的一切，都從史川德為妻子拍攝的照片中傳達出來。她說她是快樂的，她確實快樂過，但在某種程度上，史川德──或更準確的說是，史川德的相機──看出她的命運並不是快樂的。史川德曾經愛過歐姬芙；蕾貝

卡曾經讓史蒂格利茲拍照──也就是和他做愛。她從沒在攝影上把
自己交給史川德像交給史蒂格利茲那樣。但條件之一是，史蒂格利
茲的照片不能有她的臉。她的快樂是非個人的，不能與她自身視為
同一個。

　　蕾貝卡在1968年自殺身亡，那時她已和史川德離異多年，但
仍保持友善關係。布蘭特相信，一張好肖像的神諭力量是如此強
烈，它「能預見（拍攝對象的）一些未來」。阿勃絲說得更為明
白，她說自殺是可以從人臉上看見的。但徵兆究竟在事情發生多久
之前，會變得顯而易見？是在幾歲的時候呢？

總的來說，史蒂格利茲開始惱怒，覺得史川德拍的蕾貝卡照片太過
侵入他和歐姬芙已經劃下的地盤。換句話說，史蒂格利茲嫉妒史
川德正在拍攝他的──也就是**史川德的**──妻子。而在此同時，
史川德卻不能嫉妒史蒂格利茲曾經幫他妻子拍過比他所拍更性感的
照片。不用說，他當然也不可能以史蒂格利茲拍攝自己妻子和史川
德妻子的方式，來替歐姬芙拍照。這個由友誼、支持和對抗所形成
的結，揭露了和史蒂格利茲交往的某種本質：他會盡其所能的支持
你、推銷你、幫助你，沒有任何私心。他做盡一切，但除非你能忍
受他強烈的控制欲，否則無法與他變得親密。＊他從事攝影就非得
當攝影的大師，而且不因成為大師而滿足，除非他能把這項媒介

＊　事實上，描述史蒂格利茲最層出不窮的字眼不是「控制欲」，而是「吸收」
　　（absorb）。克勒曼在1932年寫信給史川德，「除非你能和史蒂格利茲保持親近
　　但不被他吸收……他不太健康。」蕾貝卡甚至更早就指出這點，她在1920年時問
　　史川德：「你是不是吸收太多史蒂格利茲了？」韋斯頓認為答案是肯定的，他在
　　1942年寫道，他「發現在那個時期（1920年代初），史川德身上有太多史蒂格利
　　茲的影子」。

的地位提升，直到和畢卡索或塞尚的藝術並駕齊驅。理查・魏藍（Richard Whelan）敏銳地在史蒂格利茲傳記的開頭指出：「他害怕別人不會因為他這個人而愛他，所以他想確保，別人至少會因為他做的事而愛他。」即便他的慷慨大度，也是這種強烈控制欲的一部分。他無法理解另一個人，除非他能在某種程度上超越對方，哪怕這種超越是透過贈與和恩賜，就像他對年輕史川德所做的。

　　1923年，瓦多・佛朗克（Waldo Frank）告訴史蒂格利茲，他「無法和任何人建立平等關係」。某種程度上，他對歐姬芙的愛，和想要控制她的欲望是不可分割的。回顧他的肖像集錦，歐姬芙表示，對她而言，那就好像一個「妳必須合作……妳必須坐在那裡，而且妳必須聽我的指示照做」的共同任務。如果這是一件成功的拍攝計畫，那也是因為歐姬芙──一名「十足挑釁的女人」，蒂蒂安如此形容她──「儘管願意順從，但歐姬芙的某些特質，使她頑固地反抗他的意圖，不受其影響。」正因如此，對她的愛人和攝影師史蒂格利茲而言，歐姬芙的迷人之處無法窮盡，難以捉摸。史蒂格利茲一直在為內心深處的情感，尋找他所謂的「同義詞」（equivalents）。倏忽來去，在往往近乎美卻不是美本身的東西，歐姬芙同意這種一面倒的關係，但從沒讓自己淪為一種「同義詞」。

　　相反的，桃樂西・諾蔓（Dorothy Norman）──在1927年變成一位痴迷的助理、門徒，以及愛人──注視史蒂格利茲的方式，就像是一隻崇拜主人的小狗狗，或是一隻即將被棒打的海狗。她給歐姬芙的印象是「滿嘴都是軟甜蠢話的人」，但史蒂格利茲卻為她痴狂──或根據歐姬芙的看法，是為她「變得愚蠢」。在1931年的某個拍攝過程中，史蒂格利茲說了「我愛妳」。經過一番哄騙，她於是喊出他的名字。「阿佛烈」，她輕聲喚著。史蒂格利茲在後來寫給她的信中表示，在她變容的瞬間，他所看到並記錄在膠捲中

的，是「閃耀在妳臉龐的神光」。當「妳聽到祂的聲音——妳就看到祂的光」。1923年，史蒂格利茲相當謙虛地告訴詩人哈特‧克萊恩（Hart Crane），某些看過他雲朵研究或《同義詞》系列的人，認為他已「拍到上帝」。在此，他拍到的是某位正在崇拜上帝之人的臉。

為了不讓我們被史蒂格利茲的看法牽著走，跟著他一起認定在這些肖像裡最緊要的東西是什麼，我們最好記住，那隻海狗極端脆弱的角度，也是一種危險的洞察力。史蒂格利茲除了拍攝一系列諾蔓的照片之外，他也買了一部相機給她，還鼓勵她拍攝自己的照片，大多是她熱愛與崇敬的那個男人。在1935年的一組連續鏡頭中，諾蔓牢牢瞄準了他那布滿肝斑、拿著眼鏡的雙手。在其他照片裡，我們看到他靠在枕頭上或蜷在沙發上，彷彿得用盡所有力氣才能讓自己保持清醒。

1940年代初，走過兩人漫長且紛爭不斷的共同歲月後，歐姬芙寫道，她已經把「阿佛烈當成我很喜歡的一個老人」。而諾蔓呢，儘管她大肆高舉對他的情感，但她的相機卻無法不以同樣的方式看待史蒂格利茲：一個非常疲憊的老男人。如果對攝影師或拍攝對象一無所知，我們應該會認為，這些照片是某個老人的孫女幫他拍的。即便諾蔓如此深情溺愛地看著他，也無法讓她對他的缺陷視而不見。

在史蒂格利茲心裡，想要掌權的意志高度發展卻又不夠充分。高度發展，是指他必須戰勝其他人；發展不足，則是指他無力達到**戰勝自我**的終極尼采式目標。對此，全心奉獻的諾蔓就跟冷靜不感情用事的歐姬芙一樣警戒，歐姬芙「忍受那些在我看來非常矛盾的廢話，因為那些聽起來都很清晰、明亮、美好」。在史蒂格利茲過世後一個月，諾蔓寫信給史泰欽說，雖然史蒂格利茲非常善於讓別人產生自我質疑，但「他的整個哲學基礎，都是建立在對自我

質疑的逃避之上」。

至於其他人，根本沒有逃避他或防範他的可能性。身為攝影師、策展人、經理人和論戰者的史蒂格利茲，已經在美國把攝影奠定成一門藝術。他自身的成就宛如一座紀念碑，韋斯頓把話說得簡潔俐落，他就是「藝術界的拿破崙」。當韋斯頓在1922年拿自己的印樣給他看時，這個「超級自負的人」「侃侃而談理想主義的願景」。史蒂格利茲影響力的強烈、支配和無遠弗屆，意味著想要讓自己擺脫其影響，就得全面拒斥他才行。對艾凡斯而言，這很簡單：因為那種「刺眼美學」的「沉重教條和規矩」，實際上會逼著你起而「造反」。但是對其他人來說，這樣的造反不啻是弒父，甚至是殺神。

　　自從1922年在紐約和史蒂格利茲會面後，韋斯頓就回到西部。然後，在1923年，他偕同莫多蒂一起往南去了墨西哥市。在那裡安頓後沒多久，韋斯頓夢到有人告訴他「史蒂格利茲死了」。韋斯頓立刻知道這個夢境「非常重要」，也清楚它的「象徵意義」。很多年來，史蒂格利茲一直是「攝影的理想象徵」，那也是韋斯頓一心追求的目標。因此，他馬上就理解到，這個夢境是要他「在攝影觀點上做出徹底改變」。

　　1927年5月，一位朋友寫信給當時已回到加州格蘭岱爾（Glendale）的韋斯頓，說史蒂格利茲覺得他的「照片缺乏生命、火花，差不多都是些死東西，不是這個時代的一部分」。這聽來的評語，隨即讓韋斯頓想起他在墨西哥作的夢，以及他和「其他太多太多人」都曾把史蒂格利茲「奉為偉人」。「我們不情願地承認英雄殞落了」，到了1932年，他終於成功做到這點。他很樂意向史蒂格利茲「致上所有的感謝，為了我生命中與他接觸的重要時刻，我知道我想要什麼，而我也真的得到了。但那個時刻早已過去。」史

蒂格利茲肯定不高興被這樣丟進過氣影響力的垃圾箱裡，他抱怨韋斯頓在1928年《創意藝術》（*Creative Art*）雜誌的文章裡，列舉出對他人生發揮重要影響力的畫家和作家，但卻「對攝影師略而不提」（史蒂格利茲指的主要是他本人）。韋斯頓當然被激怒了，但他還是一笑置之，反正那個老頭向來就習慣「嘮嘮叨叨惹人厭煩」。在某種程度上，這確實是沒錯。不過換個角度看，史蒂格利茲對那篇文章的回應頗富洞見。1928年9月，史蒂格利茲寫信給史川德表達他的恐懼，他認為韋斯頓雖然「是個不錯的傢伙，但全身上下散發著討人喜歡的美國偽君子氣質……如果他能忘掉想要成為藝術家的念頭──或許還能勉強當個藝術家。」*

　　回溯所有的崇敬誹謗和痛苦崇拜之後，我們很高興指出，史蒂格利茲寄給韋斯頓的最後一封信──他在信中哀歎「真視灼見」的缺乏──倒是十分慷慨慈愛。史蒂格利茲告訴韋斯頓，他，也就是史蒂格利茲，不是憤世嫉俗的人，無論是出於忌妒或羨慕，接著他恭喜韋斯頓即將步入禮堂。那是1938年，史蒂格利茲在前一年拍下最後一張照片。

　　這兩個男人絕大多數時間都生活在北美大陸的東西兩端。他們只見過兩次，也從未幫彼此拍照。這些話語，這些關於對方的談論，就是並不存在的照片的替代品。這是一種說法。另一種說法是，其實他們反覆不斷地在作品中相遇。

史蒂格利茲拍的裸照除了以蕾貝卡和諾蔓為主角的少數照片，以

* 有個或許可以稱之為五十步笑百步的好例子。對艾凡斯而言，史蒂格利茲「無疑是史上最堅持到底的『藝術』參與者；不過其負面影響是，他逼得『藝術』一詞不得不被加上引號，一本正經到讓人不習慣」。

及拍他姪女喬琪雅‧安格哈（Georgie Englehard）的幾張零星作品外，其他都是屬於同一名女人：歐姬芙。韋斯頓則剛好相反，他交往過的女朋友數量驚人，每個都美若天仙，而且每個都滿心歡喜地為他寬衣解帶。他就是俗話說的比馬桶看過的屁股還要多的男人。這說法尤其適合韋斯頓，至少在攝影上是如此，因為他拍過的馬桶也不少。韋斯頓老早就想拍「這個實用而優雅的現代衛生用品」，但一直拖到1925年10月才在墨西哥付諸實踐。從他第一次在相機的磨砂玻璃上看到馬桶開始，它那「超絕非凡」的功能「之美」和搪瓷光澤便深深吸引他，讓他激動不已：「它擁有『神賜人形』的每一條感官曲線，而且沒有缺陷。」這句話裡不帶一絲諷刺（韋斯頓的氣質似乎讓他做不來這種事）。對韋斯頓而言，人類──最著名的是斯威夫特（Swift）筆下的賽莉雅（Celia）[12]──需要上廁所這件事，並不構成人類的缺陷。根據韋斯頓傳記作家班‧麥道（Ben Maddow）的說法，韋斯頓在1934年結識的查莉絲‧葳爾森（Charis Wilson）之所以迷人，部分在於她是一種新的類型：有教養、富貴族氣息，「但對性和比較無趣的功能性，抱持粗野開放的態度。」

　　韋斯頓對馬桶的興趣，部分源自造型忠實地表達了它的機能。事實證明，要將這種美感傳達出來，在技巧上比他想像的困難不少，因為他拍照時得承受極大壓力，「時時刻刻都擔心會有人基於生理需求使用這個馬桶，從事和我目的不同的行為。」他坦承，許多結果都讓他備感失望，但經過持之以恆的努力終於得到一些不錯的負片。可是要從中挑出一張來曬印，也是個問題，因為他

[12] 斯威夫特（1667–1745）：愛爾蘭裔英國作家，以《格列佛遊記》聞名於世。賽莉雅是他一篇短文〈女士的更衣間〉（The Lady's Dressing Room）裡的主角。

不確定哪一張才是他的「最愛，是舊廁所還是新廁所」。*

　　過沒幾天，他馬上又展開新系列的攝影計畫，這次是安妮塔‧布麗娜（Anita Brenner）的裸體。雖然一開始他並不十分熱中，但她那「激發美感的動人形體」很快如馬桶般令他興奮不已。這個系列，也就是他的「最佳裸體集」，最教他讚賞的是，「這系列的大部分照片絲毫不帶人味，沒有任何地方會讓你想起一具活色生香、令人心跳加速的身體。」從這個角度來看，屁股與馬桶之間根本沒什麼差別，但韋斯頓還是會嘲笑那些把兩者畫上等號的人是藝術文盲。

　　1928年7月，他有了「新愛人」，費依‧富葵（Fay Fuquay），他幫她拍了

> 　　一張精采負片。她彎身向前，直到整個身體平貼在雙腿上。我看到她隆起的雙臀逐漸收細直到腳踝，宛如一只倒放的花瓶，她的雙臂變成花瓶的雙耳。我當然不會把這張照片給那些烏合大眾看。他們會認為我很猥褻。令人難過的是，當時我唯一想到的，就是那精緻的形狀。但是在大部分人眼中，那只是屁股而已！——然後哄堂大笑，就像他們看待我的馬桶一樣。

韋斯頓在1929年3月幫這張「臀後觀點」（posterior view）曬印了一張照片，成品所呈現的雕像特質讓他深受震動：「人物完全對

* 顯然，韋斯頓並不知道史蒂格利茲曾在二九一藝廊展出杜象（Marcel Duchamp）的小便斗，也就是《噴泉》（*Fountain*），而且還曾在1917年替一份名為《盲人》（*The Blind Man*）的小雜誌拍過那件作品。

稱，大臀部從黑色的中心向外膨脹，因為陰戶一清二楚，我永遠無法將這張照片公開展出──凡夫俗子一定會想入非非。」這張臀後照只能留給後代欣賞。

韋斯頓對受過精神分析學教育的人，和對待凡夫俗子同樣不屑一顧，當有人在他瘋狂拍攝的岩石照裡指出陰道口和陰莖的形狀時，他總是輕蔑以對。他堅稱，只有那些性壓抑的人才需要這樣無限上綱。韋斯頓在情慾上完全不壓抑，也明確知道自己喜歡什麼。他喜歡形式，他也喜歡女人，兩者不分軒輊──而相機就是他擁有這兩者的手段。雖然他曾在不同時候把模特兒和馬桶說成是他的「愛人」，但他觀看兩者，都是透過那「或許是我唯一真愛」的東西：照相機。

這麼多女人樂意讓韋斯頓拍裸照，原因之一是他有辦法讓她們毫不懷疑，自己是在為高雅的藝術服務（他就是具體而微的高雅藝術）。這不僅是「在暗房裡的親吻與擁抱」（雖然這樣的事他們也做了不少）；這是**工作**。韋斯頓不停進行製作負片和曬印樣的「艱鉅任務」（Herculean task），和這項努力相關的一切是如此沉重，難以負荷，幾乎讓他瀕臨神經耗弱的邊緣。*

好像光是攝影本身還不夠折磨人似的，如過江之鯽般委身於他的女人，也造成執行上的巨大困難：「這些如潮水般湧來的女人是怎麼回事？」他問自己。「她們幹嘛同時冒出來？」韋斯頓總是不斷外出尋找新的拍攝主題，但對於女人，情況就剛好相反：「我從不出去獵豔，她們似乎總是自動出現在我面前。」在其他

* 史蒂格利茲同樣費心強調攝影所要求的巨大犧牲和巴爾札克式勞動。例如《冬日，第五大道，1893》（*Winter, Fifth Avenue of 1893*），是他在1923年2月22日於酷寒的暴風雪中站了「三個小時的成果」。根據他的說法，《冰夜》是在強風中拍攝的，那時他的肺炎才剛好轉。

時候，他也承認，他的性濫交和他排山倒海般的攝影熱情很難分割。1928年，他發現自己竟然「荒謬地」對一夫一妻制的安定生活心生期待，他抗拒這樣的想法，因為他知道「與同一個女人過一輩子……無異於洗出我的最後一張照片，把它永遠釘在牆壁上，一直看一直看，直到想吐或視而不見」。在韋斯頓的人生和作品中，攝影和欲望之間的親密關係，在他針對1924年拍攝的莫多蒂肖像所發表的著名陳述中，表達得最為淋漓盡致。

在他倆於1921年展開戀情時，莫多蒂和韋斯頓一樣，儘管名義上沒有但實際上是已婚的；她的「丈夫」，藝術家羅波・瑞奇（Robo Richey），於1922年初在墨西哥死於天花，死前他正打算在那裡辦一場攝影展，展出的攝影師包括莫多蒂的愛人。在他死後，莫多蒂接手完成了展出計畫，這次成功的展覽發揮了推波助瀾之效，誘使韋斯頓前往南方與她相守。他的想法是和莫多蒂合開一家攝影工作室，由她負責行政與管理。韋斯頓則以教她攝影作為回報。

住在墨西哥市的時光是令人興奮的。「那裡有，」套用巴布・狄倫（Bob Dylan）的名言，「夜間咖啡館的音樂，空氣裡瀰漫著革命氛圍。」那裡也有喧鬧的派對，在派對中，韋斯頓穿上莫多蒂的衣服，痛飲龍舌蘭，炫耀他的假乳（「用粉紅色小圓鈕做乳頭」），以「最猥褻的方式（暴露）穿粉紅吊帶襪的雙腿」，玩得不亦樂乎。這身滑稽裝扮「嚇壞了」一些旁觀者，但這讓他玩得更開心。不過，就在如此陶醉解放的同時，這對愛人的關係也變得日益緊張。誠如所有自尊自重的波希米亞式愛情戲碼，他倆都堅持自己有權追求其他愛人。他們認為自己不該嫉妒，但這反而讓嫉妒變得更加折磨。韋斯頓在阿佐提亞（Azotea）幫莫多蒂拍過無數張日光浴的裸照，歡快逸樂，燃燒著熊熊欲望，但是1924年的肖像照，記錄潛流在看似田園牧歌的開放關係底下的緊張與挫折。韋斯

頓描述這張照片如何拍攝的文字，融合了情緒與性愛的強度，加上對於精準技術的著迷，是攝影史上難以超越的一段敘述：「她叫我到她房裡，我們雙唇相觸，那是除夕夜後的第一次——她投向我傾斜的身體，緊緊壓住——緊緊壓住——強烈到極點——然後門鈴響了⋯⋯」

　　氣氛毀了，但隔天清晨，在墨西哥的明媚陽光下，韋斯頓決定要拍一張肖像照，它會「揭露一切——揭露我們目前生活中的某種悲劇」。接著，場景切換至莫多蒂

　　　倚著一道刷白牆壁——雙唇顫抖——鼻孔擴張——雙眼沉重帶著烏雲未散的陰霾——我把她拉近——我輕聲耳語並親吻她——一滴眼淚順著她臉頰滑下——然後我捕捉到這永恆的一刻——讓我看一下，是F8，1/10秒，黃色反差濾光鏡——全色底片——多冷酷的機械和精算啊，這聽起來——然而這又是何等真實的自發由衷——我已經完全戰勝了相機的機械性，它的功能性完全反映了我的欲望——我的快門和我的大腦同步釋放，那種協調感——就像我移動手臂一般自然——我開始趨近攝影上的某種真正成就〔⋯⋯〕——在我們彼此的情感都被記錄在那張銀色底片上的那一刻——那些情感接著釋放——我穿過照射在白牆上的刺眼陽光進入提娜的暗黑小室——她的橄欖色肌膚與暗色乳頭在黑紗下方顯現——我把繫帶拉開⋯⋯

　　攝影無法像繪畫那樣自由。皮耶‧波納爾（Pierre Bonnard）畫他妻子瑪特（Marthe）畫了四十年——但她永遠是二十五歲時的樣子。史蒂格利茲如實地拍攝歐姬芙，隨著她的轉變與年華老去。韋斯頓也逐漸老去，卻始終如一地受到同一年齡層同一種體型的女性所吸引（莫多蒂認識他時二十四歲，他則比她大十歲）。為了持續

拍攝這種女人，他必須不斷發掘她的新化身，必須不斷用她交換更
新更年輕的模特兒。1934年，他遇到查莉絲時是四十八歲，而她才
十九歲。

　　根據韋斯頓的日誌——他稱之為《日書》（*Daybooks*）——
他是以結實、任性的小傢伙形象出現，一絲不苟地看待自己的藝
術，絕對自私，很容易大發雷霆——尤其是機器故障或沒有正常運
轉。甚至連他那種反布爾喬亞、不順從的波希米亞主義，都有一種
堅定、易怒的特質。他依然喜歡派對和「喜慶」，但在查莉絲遇
到他時，他已經養成嚴格奉行健康飲食和藝術效率的習慣。1934年

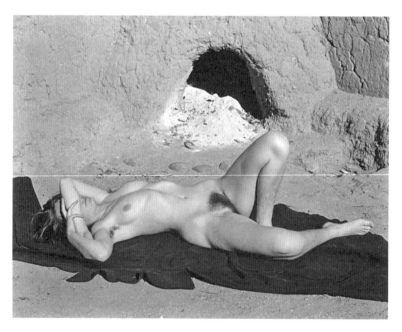

19. 韋斯頓，《裸體，新墨西哥》，1937

夏天，當她前往洛杉磯與韋斯頓和他的兒子們一起生活時，她很驚訝地發現，他的幾個兒子對於攝影技巧都很嫻熟，對他們的父親而言，他們在實務上比她管用多了。雖然查莉絲馬上就被韋斯頓精簡自足的王國徵召，但她最主要的任務，也是唯有她能執行的任務，就是在韋斯頓最精采的一些照片中，扮演風華璀璨的年輕女性。

　　瑪爾坎發現，韋斯頓的裸女照「不帶性慾也不具個人性」，和史蒂格利茲的歐姬芙相較，顯得「羞怯而壓抑」。韋斯頓的確曾在不同時期鎖定人類裸體的各種抽象可能性，在他的一些照片中，受到縝密觀察的對象，可以是青椒也可能是女體。但他許多裸體照所包含的愛慾強度，跟其他人比起來也毫不遜色，其中查莉絲的裸體照強度尤甚。即便是那些不特別情色的，例如查莉絲在1939年父親過世後於父親家泳池裡浮泳的照片，也散發出親密且深刻的個人性。如果說有某些照片「不具個人性」，它們所揭露的是性慾之流流淌在這些照片中的本質與力量。韋斯頓可能不會「從愛慾的角度」來思考他的照片，但是在他1934年於歐西諾沙丘（Oceano dunes）幫查莉絲拍的照片中，她看起來不單純是賞心悅目，也不特別美麗，而像是剛從某個純藝術或純性慾的甜美春夢中醒來，還處於某種無法回想的窹寐狀態，那狀態只有韋斯頓能夠領略。在1937年的一張照片裡（圖19），她在一塊乾燥不毛的地景中伸展身軀，躺在一張由影子織成的毛毯上，用手臂擋住刺眼陽光，彷彿連太陽都無法將目光從她身上移開。*

* 我第一次看到這張照片是在1989年，當時我和女友住在紐約。我三十一歲；她二十三歲。某天，她回家時手上拿著幾本從廢棄箱中搶救回來的書，箱子裡裝滿了一家二手書店所出清的泡水書。其中一本，就是一度非常精美，但現在幾近毀損的韋斯頓攝影集。她挑了幾張風景照，放進她當時正在製作的一件藝術作品

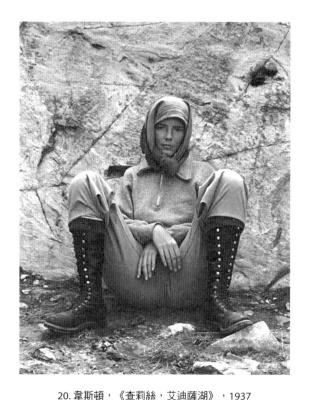

20. 韋斯頓，《查莉絲，艾迪薩湖》，1937

在韋斯頓幫查莉絲拍攝的所有作品裡，最具性誘惑的一張照

中。我則是撕下又彎又皺的兩張照片保存起來：其一就是這張查莉絲的照片，另一張是韋斯頓在1924年幫勞倫斯拍的肖像。就是從那時起，我感興趣的不僅是那張照片「關於」誰，還包括它是「由」誰拍攝的。

片，查莉絲全身上下包得密不透風，但這個事實絲毫無損其情慾力度。那張照片出自1937年在艾迪薩湖（Lake Ediza）的一次登山之旅中（圖20）。她穿了及膝登山靴，用厚圍巾把頭髮包住阻絕蚊子。根據她自己的說法，她那時累斃了，但她看起來依然像是時尚雜誌VOGUE特別戶外專刊的模特兒。（韋斯頓對時尚魅力始終不感興趣，但這卻是有史以來最具魅力時尚的一張照片。）她背靠岩石坐著，那塊岩石就像布萊塞的塗鴉牆面的史前版。她盯著相機，「雙膝曲縮，雙手輕鬆交叉在兩腿之間。」這段精準的描述需要進一步的詳細闡述。那雙手有如佛陀般高雅且純潔，但毋庸置疑的，褲子上的皺褶強化了它們擺放位置的性暗示──皺褶就在褲子所隱藏的性器官的左側。每當你看著這張照片，它總是有股力量逼著你，帶著臉紅心跳的好奇心，想知道如果她什麼都沒穿會是什麼模樣。

　　這是一張不可思議的照片，是某個在1970和1980年代幾乎是禁忌之事物的明證：能以這樣的姿勢被看、被拍，你的命運就有可能和拍攝作品的藝術家同樣偉大。韋斯頓很聰明，他在查莉絲一開始當他模特兒時，就向她展示相機運作的情況，讓她立即瞥見這種可能性。在相機的黑布下看鏡頭，她被Graflex「4×5反光鏡所傳輸影像的明亮清晰」給嚇呆了。她因此知道，自己可能會變成什麼模樣，以及如何展現。* 數十年後，查莉絲於高齡八十幾歲時撰寫回

* 類似的情形也發生在莫多蒂身上。她的一位傳記作者指出，「提娜在愛德華的肖像中發現自身命運的一個新舞臺。正值青春的她，愛上了眼前的這個人，以及她在這個人眼中看到的自己。」我懷疑諸如韋斯頓這樣的攝影師，在他們拍照時恐怕也會被自己在磨砂玻璃中看到的神奇景象驚到呆若木雞，沉溺成癮。今日的類似情況是，當人們置身在旅遊景點時，不會直接凝視這個世界本身，而是會透過一臂之遙的數位相機的高解析螢幕。

憶錄《透過另一鏡頭》（*Through Another Lens*），在書中回想這些早年的相會。當你老的時候，你要知道的不僅是你曾經看起來像這樣，你還希望能夠知道，在照片所保留的獨特時空裡，你依然願意那樣。當歐姬芙回顧史蒂格利茲幫她拍的照片時，她覺得當時那樣做是有些不情願的──「那是他想拍的」──查莉絲則相反，她津津有味地看著年輕時的自己。

這張照片裡的查莉絲，比史蒂格利茲拍諾蔓「看到光」時的諾蔓要年輕幾歲，但查莉絲對其角色充滿自信，認為自己是這件藝術作品的共同生產者。攝影的特殊之處在於，模特兒會直接影響到藝術作品的結果，而不僅是創作過程的一部分，這點不管是波納爾的瑪特或畢卡索的瑪麗亞德蕾莎·瓦特（Marie-Thérèse Walter）都無法辦到。倘若如同阿勃絲稍後堅稱的，「照片的拍攝對象永遠比照片本身來得重要」，那麼對成果而言，查莉絲這位模特兒就比拍攝照片的男人更加重要。假如當時站在相機後面，以同樣角度和類似設備拍下這張照片的人是安塞爾·亞當斯（Ansel Adams），他也能拍出近乎相同的結果嗎？這並非沒有可能，因為亞當斯當時也和他們一起爬山（他一路上不斷保證那些持續攻擊他們的蚊子馬上就會消失），同行的還有康寧漢的兒子，他有個滑稽的名字：朗·鷓鴣（Ron Partridge）。然而，這張照片裡有某種東西讓人堅信，如果照片由亞當斯拍攝，結果肯定會不一樣──即便他借用朋友韋斯頓的相機，並在同一時刻從同樣的角度拍攝。事實上，亞當斯**的確**在這趟旅程中幫查莉絲拍過一張照片。她穿著同樣的衣服，用同一條圍巾把頭包住，但拍攝出來的結果從各方面看都相當平庸。相形之下，在韋斯頓的照片裡，有個非常年輕的女人注視著她愛慕的男人以充滿愛慕的眼光注視著她，將雙方的熾烈情感保存在照片中。這才是這張照片的不凡之處：保存了創造歷久不衰神奇魔法的瞬間。

　　然而，也許這裡面已經有某種徵兆存在，預告著日後將會到來的某件事，我們也曾在史蒂格利茲的某些歐姬芙照片中注意到它：一抹幽微的暗示，不會比幽微更多，甚至連幽微都談不上，暗示有某個東西將會讓人惱怒，將會讓查莉絲在1930年代末開車載著韋斯頓環繞美國之後，感覺到自己非離開他不可。

　　韶光荏苒。人漸老，愛轉薄，勞燕分飛。查莉絲和韋斯頓1934年相識，1939年結婚；1945年秋天，她寫信告訴他她要離開他，1946年兩人離婚。韋斯頓在1948年拍下最後一張照片，1958年去世。這些都是日期。撰寫這本書最麻煩的部分，莫過於要沒完沒了地查證日期。我希望這些日期都是正確的，但就某種意義而言，日期其實毫不相關。生命的價值無法根據年代依序估量。若情況如此，那麼真正重要的，就只有你斷氣前那短短幾秒的想法——就像賽跑結束的瞬間。（這是攝影師喬爾・史丹菲特〔Joel Sternfeld〕在《於此景》〔On This Site〕書中所提出的問題之一：「走到人生終點的我們，就是最終的我們嗎？」）讓生命有價值的那個時刻或時期，可能來得早，也可能來得晚。對運動員和全憑美色維生的女人，那些時刻總是來得早。對作家、藝術家和其他所有人，它們可能來自任何時刻。如果你不夠幸運，它們也可能來都不來。某些時候，這些時刻會保留在照片中。足以償還一生的表現——對藝術家（或模特兒）而言是作品，對運動員而言是比賽成績——可能在事事都需要償還之前就已到來。有些時候，年表會模糊掉這一點。

　　背影會洩漏性情，年齡，社會地位。

　　　　埃德蒙・杜杭堤（Edmond Duranty）論竇加

1927年──又是日期！真是的！──韋斯頓拍了幾張關於女人背影的非個人性、雕刻式研究。裸體，當然：完美地表現出他無可妥協的信念，「相機應該用來記錄人生，用來呈現**事物自身**的本質和精髓，無論它是拋光的鋼鐵或悸動的血肉。」他還深信，攝影的存在是為了處理「當下，而且只能是那個當下的一個瞬間」。因此，他往往將拍攝對象從歷史脈絡中抽離，獨立於社會評說。艾凡斯明白拒絕在作品中置入任何意識形態元素（「『謝絕政治』，不管哪一種」）；對韋斯頓來說，連這樣的聲明都是多餘的。* 韋斯頓拍攝的背影照片，就是其作品長期成形階段的具體展現。蘭格則和他構成最強烈的對比，她不斷探索拍攝人體背影的各種方法，希望藉此傳達鏡頭下的社會和政治脈絡。

　　我想用拐彎抹角的方式趨近蘭格的背影照，就像那些照片一樣，從側面趨近。她的名作《高原婦人》以側臉出現，手搭著頭，遠比該名女子的正面特寫更具表現力，觀看正面照時，我們面對的是她的臉，沒有任何需要釐清之處。她的側臉照有種酷似維吉妮亞・吳爾芙（Virginia Woolf）的氣質，但在正面照中卻完全看不到。這張臉被徹底汲盡，只剩下拒絕屈服的緊閉雙唇，觀看時，我們無法從中察覺任何關於她身體的優雅語言的蛛絲馬跡。1952年，蘭格在紐約拍了一名女子的模糊側臉，她擁有一名美女望著街道的誘人神祕。然後，當她轉過臉來，直接面對鏡頭時，頓時變得普通、平凡、一臉憂慮，帶著像是在高原上等公車的渺茫希望掃視著街道。那張側臉照所傳達的，主要並非關於某個人，而是關於某個

* 關於這點，韋斯頓自然會招致一些批評。「這世界即將化為碎片，」卡提耶─布列松在1930年代責罵說：「而（安塞爾）亞當斯和韋斯頓這些人居然還在拍石頭。」

眾人熟悉的瞬間，當一座城市的所有浪漫可能全都短暫地匯聚到那人身上。它散發著詩意，充滿希望，而這正是另一張更直白的照片中幾乎沒有的東西。並不是因為轉過臉的她不美麗——我試圖說明的是對於一張照片的反應，而非對於一名女子容貌的反應——而是因為第一張照片像是一個承諾，一個被打破千百次後才終於信守的承諾。*

　　如果把蘭格清楚坦率的訴求，以及宣傳主義式的手法考慮進去（她無法理解，「宣傳」為什麼會被當成「一個不好的詞」），你

* 照片確實存在這些罕見的時刻，當承諾像等待的約會般信守出現，當那個擦身而過的陌生人像命運般朝你招手。由於韋斯頓總是有新戀情展開，所以他的作品提供許多機會，讓我們觀察緊接而來的那個階段，也就是當渴望得到回應——這是大畫幅相機所需要的那種同盟關係——和化為形式的那個階段。只有手持式相機（萊卡是最有名的）或快照可以捕捉到在此之前的那個時刻，在任何關係——或甚至同盟——建立之前的那個時刻。邁爾羅維茨就曾把高速街拍的興奮感比喻成那些時刻：

> 當你在街上，而且，當你走著走著，一個女人轉過街角與你擦身而去，有那麼一秒種，你瞥見她的側臉，瞥見她肩膀的姿態，瞥見她的身形，然後你淪陷了……那一瞬間你戀愛了，或感到天搖地晃。那個人旋即消失，並永遠離開你。你在那一瞬間感覺到的東西，那種驚鴻一瞥差點就可以摸到的東西，就是那樣的感覺告訴你要拍下照片。那張照片是一份感情。那是相當於我肉身存在的某處，她填滿了那個永遠開啟的所在，一個可以讓感覺片刻居留的地方……

由於這樣的時刻充滿激情，轉瞬即逝，無法重複，因此在名流時尚廣告圈工作的攝影師們，總是想盡辦法要模仿或設計出這樣的感受。最後，誠如蘭金（Rankin）或珂琳·戴（Corinne Day）這些攝影師的成功所證明的，就連偶然巧合也被公式化、規格化、商品化。

不會訝異，她最好的作品都不出現在和表情**正面遭遇**之時，而是在琢磨它們的神祕和模稜兩可之時。同樣不太令人訝異的是，她作品的這個面向發展出某種確定性或深思熟慮，而且蘭格為了將一個方法完全**翻轉**，竟如此徹底而堅決的迂迴繞路。所以，在某些情況下，她藉著將鏡頭瞄準那些背向她的人們，讓自己完全地背向正面肖像。

　　結果不用說，凡是被蘭格標上「背影」圖說的照片，也都是和

21. 蘭格，《背影》，約1935

© the Dorothea Lange Collection, Oakland Museum of California, City of Oakland.

Gift of Paul S. Taylor

雙手與帽子有關的照片。這些「背影」照中最知名的一張，是兩個男人正在講話。背對我們那位穿著皺痕斑斑的白襯衫，戴了一頂漁夫帽；雙手緊扣抱住後腦袋，一種會讓人聯想到「戰俘」的姿勢。這張照片清楚證明，蘭格有能力運用雙手而非臉龐為她的對象賦予個性，也顯示出，她如何運用背影讓處於外圍或隱藏的東西變成關注的焦點。而且典型的蘭格照片，沒有任何狡猾的成分，沒有任何她打算在某人背後搞點什麼的意思：事實上，這些照片就和她拍的所有照片一樣公開坦率。奇怪的是，側面照會激起我們的好奇心，但這些背影照卻能讓好奇心完全滿足。側面照讓我們警覺到有東西被隱藏起來，有東西被暗示但沒揭露；背影照則是什麼都沒說，我們該知道的一切都沒透露，而是非常明白地告訴你，多問也是徒勞，藉此斷了你想詢問的所有念頭。臉微笑，自我調整，總是不斷根據新的形容詞改變自己；背影則是名詞，它的形容詞選項極為有限（長的，寬的）。臉洩漏人與其他人的關係，與世界的關係；某些肖像還能顯示人們和自身（以及他們對自身想法）的關係，但背影就是作為背影存在著。風格不像牆上的蒼蠅（fly-on-the-wall）可以隱身觀察，可是若仔細觀看蘭格1935年拍的一張照片（圖21），我們或許可用袖子上的蒼蠅（fly-on-the-sleeves）來形容它。

　　或拿她1935年拍的《摩根鎮，西維吉尼亞》（*Morgantown, West Virginia*）裡的警長背影為例。對我這個英國觀察者而言，警長因為兩件彼此相關的事情而顯得與眾不同：一是可以填滿槍帶，二是渴望能坐下。而這正是我們在照片中會看到的——屁股（用來坐下），槍和手槍皮套。我們看不到他的臉，但這張背影照間接證明他正在嚼口香糖。口香糖或香菸。總之，他的雙頰肯定處於規律的運動狀態，目的若不是為了刺激思考，就是作為思考的替代品。他不算是真正坐著，但他正盡其可能的把重量從雙腿上移

開。有些時候，警長可能會靠在嫌犯身上逼他認罪。如果這動作最
初給人濫用權力的印象，那麼這張照片倒是為這姿勢做了澄清，那
其實只是一種習於靠在**某樣東西**上面的慣性延伸，例如在這張照片
裡，郵筒就是那樣東西。他似乎把郵筒轉變成一把搖椅，一個可以
棲息的高處，從那裡看著世界從眼底經過。

　　既然他的工作和坐著有關，而且他的屁股是如此顯眼，這張照
片自然會告訴我們一些和這位警長消化道運作有關的事。對一個喜
歡坐著的人而言，廁所就像是第二個家，而不是手腳俐落的素食者
短暫拜訪的地方。不，這更像是某種棲身，某種為了證明真相終究
會大白的擴張和收縮。他坐在那裡，當夜晚的沉著傾倒，沉重如
槍，對著眼前那道牆面沉思彷彿那是一條街，沉溺在根深柢固的不
情願裡，不情願去勞動他的雙腳。當他終於肯動用雙腳時，他離開

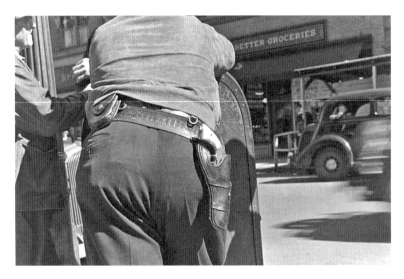

22. 夏恩，《罷工期間的執勤警長，摩根鎮，西維吉尼亞》，1935
© Library of Congress, Prints and Photographs Division, LC-USF33-006121-M3

那房間的模樣就好像那裡是犯罪現場——你不需要鑑識就能確定剛剛是誰待在那裡，就算他已經走了，而水箱在努力破壞他來過的證據後，忙著給自己補充水分。

只不過，事實證明，這是一個張冠李戴的案例。這張照片不是蘭格拍的，它是出自夏恩之手（圖22）。

在研究攝影時，我們會一再碰到這樣的情形：一個幾乎可以和某位攝影師畫上等號的主題——到了你會根據那個主題辨認攝影師的地步——結果卻是有好幾位其他攝影師也都拍攝過、複製過那個主題。我們發現，在由農業安全管理局贊助拍攝的作品中，有好幾張經典的蘭格式背影照片，是出自約翰・范肯（John Vachon，1941年在威斯康辛州的奧康諾摩瓦〔Oconomowoc〕）和羅素・李（Russell Lee，1939年在德州阿爾潘〔Alpine〕的漢堡攤）之手。走出農業安全管理局的檔案室，還有韋爾蒂在水晶泉鎮（Crystal Springs）拍攝的三位農夫背影，站在一塊有遮頂無遮蔭的三角形屋頂下。三人都戴了帽子，兩位是側臉；背對我們那位，因工作服上的交叉條帶（標示地點的X）而顯得特別醒目，那既是一種裝飾，也有其功能性。雙手像一對大爪擱在牛臀似的屁股旁。左手有部分插在口袋裡，一個會讓人聯想到槍手的姿勢，但透露出的意思卻完全相反：感覺不像要快拔而是會慢慢舉起。這個慢，也代表不會很快被冒犯的慢，而且已準備要好好聽你說，即便你要說的他老早就聽過了。在那樣的經濟環境下，他怎麼可能沒聽過呢？在前沙塵盆的安穩年代裡，一名農夫所能知道的一切以及所該知道的一切，難道不是早就明擺在眼前，就像天空般持久永恆、無所不在？我們不用聽到他們談話的內容，就能知道他們的意思。

錯的不是將韋爾蒂和夏恩拍的照片誤認成蘭格拍的；那其實是一個更通泛的錯誤所不可避免的副作用，也就是錯用特定主題來辨

別其攝影師的做法。蘭格宣稱,每張照片都是攝影師的自畫像。若此言當真,那麼許多攝影師長得都很相似,事實上他們往往令人難以分辨。一張照片究竟是被拍攝之人所定義,或是根據拍攝的內容來定義,這問題是歷來所有關於這項媒介的討論的絕對核心。在某種意義上,本書搖晃的結構,是和阿勃絲採取同一立場,認為主題對象才是最重要的界定者,也因此,本書是觀察同一事物的不同照片。但本書之所以如此假設,是希望藉由指出同類照片中的相似性,讓拍過同類事物的攝影師之間的差異能夠更加彰顯。藉由承認主題對象的優先地位,來確認藝術家的獨特之處。

在波赫士所描述的百科全書裡,有一個類別是「包含在這個分類裡的」動物。那麼在我這本不夠格的攝影百科全書裡,就有一個類別是「看起來像由其他攝影師拍攝的照片」。它們是這本書裡最有特色的一些照片:是(別人)地毯最中央的圖案。

羅伊・狄卡拉瓦(Roy DeCarava)和蘭格一樣鍾愛拍攝背影。他於1940年代末期開始從事攝影工作,那時美國已走出經濟大蕭條的酷寒歲月,但種族與貧窮問題依然棘手。雖然狄卡拉瓦的作品帶有艾凡斯鄙夷的政治意識,但他的手法可不像蘭格那樣昭然若揭。他照片中的人所承受的傷害並不那樣明顯,而是透過一套類似或相關的轉喻傳達出來。1957年,他拍了一張超特寫,內容是一個男人的外套背影。照片裡沒有空間能留給他的頭、頸和手臂,只有繃得很緊的外套紋理,幾乎可以看到中間的接縫針腳和修補痕跡。它讓我們想起另一張蘭格的照片,是她1934年在舊金山拍的一名速記員修補過的絲襪。和蘭格所有的照片一樣,這張照片也有其用意,而且在標題中透露得一清二楚:《時代的記號:大蕭條》(*A Sign of the Times—Depression*)。狄卡拉瓦的照片完全沒有脈絡,但它們的深刻力道並不因而減損。按下快門背後的衝動,似乎也可以是基於美

學原因，是對於抽象的光影圖案以及衣褶紋理的興趣，是因為溫柔但堅定的眼睛無法從照片中央的線腳移開。這是典型的狄卡拉瓦風格：對於定義人生的一些微小的不光彩、不方便和阻礙，投以理解同情且不加評說的觀察。套用湯瑪斯‧哈代（Thomas Hardy）的句子：他是一個會留意到這類事情的人。那張男人的背影照之所以具有強烈感染力，是因為無論那修補工作出自誰人之手，都看得出他非常努力地想把它補得**不著痕跡**；而狄卡拉瓦也以同樣的態度與之呼應——注意到它，但帶著同樣的敬謹之心。蘭格時時刻刻熱切想要發掘人的尊嚴，並將它呈現出來。但這種手法的危險性，誠如史川德的情況所揭示的，會把人們**簡化成**他們的尊嚴。狄卡拉瓦則是屬於另一個極端，他從不為任何視覺修辭煩惱，不管是政治的，或英雄主義的。

　　你可能會預期身為非裔美國人，狄卡拉瓦在1950和1960年代哈林區拍攝的照片，會是好戰的、憤怒的，但他的觀點始終是包容的，而且常常倚賴某種視覺的提喻。一處景色的一個碎片，一名人物的匆匆一瞥，就足以將它們完整地傳達出來。就像小說家有時不須描述也能讓我們看出角色的性格，狄卡拉瓦也一樣，在他最洗鍊的照片中，我們不需要看到那名女人的面容或身體，只要看到她的白手套，她的香菸和手提袋，就能知道她是什麼模樣。對1963年的華盛頓大遊行，其他攝影師可能會記錄它的盛大規模，但狄卡拉瓦則是透過一系列的親密特寫予以再現：在其中一張照片裡，我們只看到一個女人穿了涼鞋的腳，她小腿的背影，以及她洋裝的摺痕。照片的縱邊上，剛好可以看到另外兩位站在她旁邊的女性的腳和裙子。還有一張照片是一個女人被逮捕拖走，我們同樣只能看到她的鞋子和腳踝，這張照片頑固倔強地堅持不流露一絲戲劇張力，彷彿暗示一種非暴力的消極抵抗美學。

　　蘭格和狄卡拉瓦不僅在人物背影照中彼此交會。考慮到一些在

攝影上可能阻礙他們碰面的種種原因，他們再次相遇的事實顯得更加意義非凡。

你能用帽子做什麼呢……

　　　　　　　　　　　　　　　　　　理查・阿維頓

大體而言，在攝影上，女人和帽子的歷史是魅力與時尚的歷史。* 至於男人和帽子的歷史則剛好相反，是寫實主義和耐久（相對於時尚的稍縱即逝）的歷史。當然，這些區別絕非不容變通。例如，大蕭條時期的經典紀實影像，事過境遷後，如今已取得屬於自身的某種石洗魅力。就時尚而言，這種風格在經久耐穿的市場中存活下來，由卡哈特（Carhart）和專門製作美國「工作服」的其他品牌作為代表。

不過無論如何，我們確實可透過男帽的照片來簡述大蕭條時期的故事。要講述這個故事，我們可能需要給年代順序一點自由，把影像的順序稍稍洗牌一下，但這麼做可是為了忠於攝影師的工作習慣。我想，沒有人會要求照片刊登在雜誌上的先後順序必須完全符合拍攝的時間順序。年代順序往往都會屈服於美學或敘述所要求的

* 著名攝影評論家維琪・哥德堡（Vicki Goldberg）認為，「拉提格可謂史上第一位時尚攝影師」。這真是太貼切了，因為拉格提在1907年年僅十三歲時，就有過「一個新點子：我應該去公園拍那些戴了最古怪或最美麗帽子的女人」。

先後順序。這不是歪曲歷史，只是將素材重新排列一下，好把歷史看得更加明白。

在1920和1930年代，那時人人都戴帽子，至少所有的男人都會戴帽子。帽子是生活裡的一個事實。每個人看起來都一樣，因為他們全都戴了帽子；但即便每個人戴的帽子全都大同小異，你還是可以靠著帽子認出誰是誰。在黑白電影以及那個時代的威基犯罪照片中，一個人可透過帽子給予穿戴者的不祥匿名氣息被辨別出來；在該時期的紀實照片中，帽子的功能是將非人格經濟力量中的人力成本擬人化。毫無疑問，關於1930年代出產的帽子的命運，我們可以挖掘出一大堆資料，說明被我當成時代通用指標的這項產品，是如何陷入它所描述和象徵的動盪——但這項偉大任務恐怕得留給比我更勤奮的編年史家或分析家來完成。我感興趣的是鏡頭裡的帽子訴說了哪些事情，不是真正發生過的事情，而是那些照片讓我以為可能發生過哪些事情。我的研究範圍——如果我們可以用這個字眼來美其名的話——僅限於照片內含的知識形式，也就是可以從照片中得到暗示或據以推斷的知識。

在經濟崩潰之前，帽子是美國富裕和民主的象徵。男人戴帽子等於戴上滿滿的希望與期待。1929年10月後，這樣的希望依然存活著，但在人們觀看和加入示威遊行之後，很快就增添了一種焦慮的質地。在蘭格1933年於舊金山拍攝的照片中，一名參加勞動節大遊行的男子，其帽緣在他臉上投下一圈黑影。不過，一起出現時，帽子代表一種凝聚的政治力量，是民眾（藉由他們的頭飾）團結起來的象徵。關於這個論點，最具表現力道的照片，首推莫多蒂的《勞工遊行》（*Workers' Parade*，墨西哥，1926），那是一張空中俯瞰圖，一大片墨西哥帽乘著歷史潮流的浪頭勢不可擋地向前移動。事實將會證明，類似的團結想要在那條國境北方找到表現的希望，都無法長久，因為經濟大蕭條正釀造大規模的個人悲劇。韓

賽兒‧蜜特（Hansel Mieth）1934年在舊金山濱水區拍攝的一張照片，記錄了這樣的轉變。和莫多蒂的照片一樣，這張照片裡也有一群民眾，同樣都戴了帽子，也是從他們的後方拍攝。可是在莫多蒂的作品裡，民眾是充滿信心地邁步往前，但是在蜜特的照片中，他們則是陷入一陣爭搶恐慌，個個伸長雙臂想取得某樣極端匱乏的東西，食物？工作？蘭格1933年的《白天使麵包隊伍》（圖23）預先呼應了這個現象。它就是那種巧妙的影像之一，對於這個影

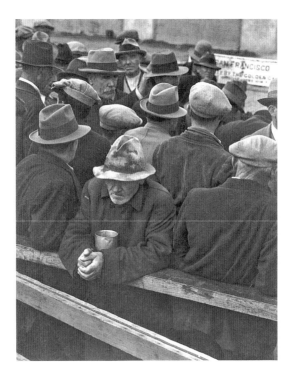

23. 蘭格，《白天使麵包隊伍》，舊金山，1933

© the Dorothea Lange Collection, Oakland Museum of California, City of Oakland.

Gift of Paul S. Taylor

像，攝影師宣稱：「你內心有種感覺，你已經廣泛地涵括了那樣東西。」隊伍中，大多數民眾都背對相機，只有照片正中央的男子轉過頭來，也就是說，他轉頭背對任何可能領取到東西的想法，而寧願面對蘭格式的冷靜順從真理。這不是他雀屏中選的唯一原因：和照片中其他人相比，他的軟呢帽變形得最為嚴重。他就像某種未來的預告。到了1930年代末，其他人都會步上他的後塵，展現經受風霜的韌性。這之所以是對這張照片的準確解讀，可以從比較沒那麼有名的另一個版本中看出端倪，在那張照片裡，面對相機的是另一名衣冠楚楚的男子。這個替代鏡頭呈現一種隨機的細節堆疊；缺乏視覺輻輳力所傳達的歷史必然性。

電影工作者很久以前就發現，讓某個角色從頭到尾都穿同一套衣服，會讓剪接工作變得簡單許多。故事可以被裁切和改變，而不用擔心發生嚴重的不連戲問題。在這部持續進行的1930年代電影中（一部由無數靜照組成的電影），帽子這個簡單的符徵意味著，我們可以在數不盡的照片中看到同一個人——**即便嚴格說來，並不真是同一個人**。而且不光是在蘭格的照片裡，「那同一個」人也出現在無數攝影師的作品中。例如，下一次我們會看到《白天使麵包隊伍》的那個男人，出現在狄卡拉瓦1952年拍攝的照片中。我們會……我正打算寫下「我們會回頭來談這點」，但我希望，走筆至此，各位已經不需要我的提醒。這些字眼已無形地印在幾乎每一頁的最下方。

1938年，蘭格在德州拍了《鐵牛犁過》（*Tractored Out*），照片中是一棟孤零零的農舍被一圈圈犁過的田土包圍著。很明顯地，已沒有田地可耕種。這塊土地所有的生命都已被鐵犁翻盡。若只有這些犁線的其中一條，它將構成一條小徑，一條道路。但如果像這

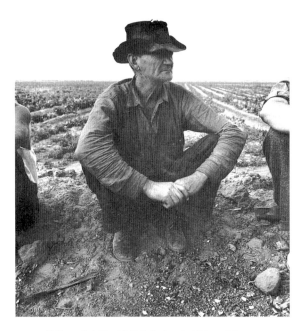

24. 蘭格，《豌豆田邊的失業者，加州帝王谷》，1937
© Courtesy of the Dorothea Lange Collection, Oakland Museum of California

張照片一樣，那就意味著所有的選擇——所有可能的道路——都已耗盡。它們全都指向同一個地方：烏有鄉（nowhere）。蘭格這些照片所訴說的故事是，這塊土地首先會把她的模樣——龜裂、皺刻、枯涸——轉移到她子民的衣服上，然後轉移到他們的雙手，最後，轉移到他們的臉龐。事實上，這些全都會變成蘭格和她先生保羅·泰勒（Paul Taylor）所謂的「人性侵蝕」（human erosion）的近義詞。土地、衣服、臉龐和雙手之間，根本不存在差別。蘭格特別強調這個和土地的連結，注視著過去以佃耕維生的農人「被連根拔

起」。

　　1937年，她在加州帝王谷的一處豌豆田邊，為一位農民拍了張照，他「蹲在沙塵之中——困惑地，尋思著」（圖24）。他的臉跟他的襯衫一樣皺，他的襯衫則跟犁過的土地一般皺。它們之間幾乎沒什麼差別。他的靴子布滿沙塵，他的雙手像兩顆乾癟的馬鈴薯，最糟糕的是，他還戴著一頂大蕭條史上最扁塌的帽子。我已針對所有我能找到的帽子照片做過一次徹底清查，而這頂帽子就像是已破碎的餅乾的殘餘。他的存在已退化為一隻乾扁的老蜥蝪，躲在他帽子的陰影下，幾乎可以不靠任何東西活下去。這同一個人——或說，一個因為戴了一模一樣的帽子而和他幾乎無法分別的人——又出現在同一年於同一地點拍攝的另一張照片中。這次，他的襯衫一路扣到最頂端，卻還是在憔悴的脖子周圍垮成一團。曾經有一段時間，他等待著好消息。然後，他等待著隨便什麼樣的消息。而如今，他只是等待。

　　但無論如何，至少他的頭還擡得高高的。而那個雙手抱頭，雙眼垂地的時刻終將到來。蘭格1934年拍的那名坐在手推車旁的男子，就是一個明明白白的挫敗影像（圖25）。他垂著頭；帽子取代了他的臉。在蘭格其他照片中，拍攝對象的手不管是誇張的、優雅的、戲劇性的，都是一種餘裕的符號。表示生命尚未從四肢中萎縮。但在這張照片裡，那雙關鍵的手竟然無處可見。他坐著，頭低垂。我們能看到的，只有他的帽子。

　　大學研讀山繆・貝克特（Samuel Beckett）時，我知道《等待果陀》裡艾斯特拉貢（Estragon）和佛拉第米爾（Vladimir）的等待是在表達一種被稱為人類生存條件的東西。在現實世界，這種普世性的生存條件體現在特定的狀況之中；同樣的，「荒謬」背後也總是存在可辨識的物質性或經濟性因果關係。蘭格對此心有同感，她指出，五年前她「會認為拍一張人的照片就夠了」，但現在，她

25. 蘭格，《獨輪手推車旁的男人》，1934
© the Dorothea Lange Collection, Oakland Museum of California, City of Oakland.
Gift of Paul S. Taylor

想要拍一張人「置身在他的世界裡」的照片。那道牆為蘭格提供了
第一個象徵道具：他是一個背靠著牆的男人。她還精心仔細地呈現
出「他的生計就像那臺獨輪手推車一樣，翻倒了」。獨輪手推車
本身，就是一具到處覓食的骨骸。這意味在蘭格的照片裡尤其強
烈，因為許許多多象徵希望的東西，都和輪子有關。如果你有輪
子，你就能持續運轉。因此，在她最富英雄性的一些照片中，人們
正緊抓著老舊車輛的方向盤，依然掌握著自主的馬達。他們也都還
戴著帽子。這樣的不屈不撓──帽子的或精神的──本身就可能是
痛苦的源頭。想要放棄，想要休息的渴盼，並非體現在想要擺脫塵
世，而是體現在想要甩掉那頂破爛的舊帽子。在《憤怒的葡萄》

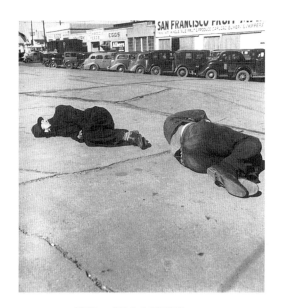

26. 蘭格，《舊金山貧民區》，1934

© the Dorothea Lange Collection, Oakland Museum of California, City of Oakland.

Gift of Paul S. Taylor

（*The Grapes of Wrath*）裡，當約翰叔叔筋疲力竭再無力走下去時，喬德一家的其他成員看著他走向酒舖買醉。「他在紗門前方脫下帽子，往地上的沙塵裡一丟，然後用鞋跟自我作踐似的狠狠磨踩。最後他把他的黑帽留在那裡，破爛，骯髒。他進入酒舖，走向架子，威士忌酒瓶立在鐵網後方。」*

　　當時局變得無比艱難時──我們從大蕭條紀實照片所學到的另

* 後來，他被湯姆・喬德救了回來，被迫繼續求生。喬德當然也順手把他的帽子撿了回來。

一課是：時局永遠可以比艱難更艱難——帽子也隨之淪落為一顆枕頭。1934年，蘭格在舊金山貧民區拍到兩個男人蜷著身子睡在霍華街冷硬的地面上（圖26）。他們已從靠牆坐變成頭貼人行道。但即便落到這般田地，你會覺得，帽子依然是一種撫慰的來源，至少好過一無所有。

更慘烈的惡況降臨在我們頗熟悉的盲人乞丐身上，這次是出現在范肯同年拍攝的照片中，那名乞丐在華盛頓特區的麥克拉克倫銀行（McLachlen Banking Corporation）外面乞討（圖27）。他就像是今日在ATM外露宿的遊民的前身，靠近河流卻喝不到裡頭的水。范肯利用貧窮與企業強大力量的對比，把它們擺在一起，發揮相當大

27. 范肯，《盲人乞丐，華盛頓特區》，1937年11月

© Library of Congress, Prints and Photographs Division, LC-USF33-T01-001047-M4

的效果。跟蘭格照片中獨輪手推車旁的男人一樣，這名盲人的背也靠著牆，但在這畫面裡，這堵牆的存在卻是為了把他阻隔在牆後累積的財富之外。在史川德、海恩以及其他人拍攝的盲人照片中，牌子道盡了他們的所有故事。在這張照片裡，故事則是寫在牆上，清清楚楚，但內容與他無關，而是關於他所不能觸及的一切。蘭格的照片用獨輪手推車象徵男人的生活如何傾覆，這張照片則是帽子本身翻了過來——從保護頭部淪落到充當乞討之碗。他不再相信自己，他放棄了自己的個人性或身分。在早期，盲人照片還會呈現他們正在提供某些東西（通常是音樂），到了這個時候，他只是站著，而那頂帽子，就我們所能見的部分，是空的。

　　我們已經看到人們枕著帽子睡在路邊，用帽子乞討，用雙手枕

28. 羅斯坎，《黑人區的公寓入口，芝加哥，伊利諾州》，1941年4月

著他們的帽子。在這篇以帽子的命運來反映經濟社會崩潰的故事
裡，艾德溫‧羅斯坎（Edwin Rosskam）1941年於芝加哥拍的一張照
片，標誌了另一個新低點（圖28）。我們看到一名男子癱坐在建築
門廊突出的石緣上，赤裸的頭垂垮在雙膝之間。帽簷恰好從石柱後
方露出一角，它已經從頭上滑落到腳邊。這是挫敗的最終章。他沒
法走下去了。握在他右手裡皺巴巴的白手帕，已在視覺上做出最後
判決：他投降了。

　　但我們應該謹記1930年代的教訓：不論事情有多糟，都還可能
更糟。艱難的時局永遠可以更艱難。所以，即便是這張照片，也還
不是這趟大蕭條之旅的最終站。拍下終點照的攝影師，是一名嚴格
禁止自己踏入大蕭條時代紀實攝影主流關懷的攝影師。

攝影師有時會彼此互拍；偶爾會拍下彼此工作時的模樣；但最常
見的情形，是拍攝彼此的作品──或不同版本。不論有意無意，
他們總是不斷和同輩與前輩對話。觀看溫諾格蘭那張1950年代某個
時候拍下的無題照片（圖29），我們無法不將它解讀成對蘭格（當
然，我指的是**會讓我們跟蘭格聯想在一起的對象和主題**）的某種致
敬或評說。景框右手邊站著一名魁梧男子，身穿西裝頭戴草帽背對
鏡頭。他正在和他左手邊的男子講話，那名男子坐著（我們只能看
到他的頭），擰眼看著他。在他的左手邊，有一頂帽子掛在衣帽架
上。帽子經常是人類的一種記號，因此那看起來就像是一個人形衣
帽架，細長削瘦宛如賈克梅第（Giacometti）的雕像，但線條更簡
單，比較接近──套用艾米斯的話──一根人形撞球桿。彷彿照片
裡有三個人，其中兩個戴了帽子。

　　到了1950年代，帽子在攝影界的輝煌歲月已成雲煙。戴帽子曾
經是一種義務，但那時已變成一種個人選擇，於是帽子再也無法扮
演可靠的指標，無法說明經濟力量如何以超乎人們掌控或理解的方

29. 溫諾格蘭，《無題》，1950年代

© the Estate of Garry Winogrand, courtesy the Fraenkel Gallery, San Francisco

式，將災難加諸於他們頭上。帽子變成只是帽子。帽子與1930年代
紀實攝影之間的關係是如此親近，親近到可視為攝影史上那個階段
和風格的象徵。正因如此，溫諾格蘭的照片生動地說明當時的攝
影已和經典「紀實風格」相距遙遠。根據札考斯基在「新紀實」
大展中的說法，這是一張攝影教材，把溫諾格蘭、阿勃絲和佛里蘭
德與前輩蘭格等人區隔開來。後者「拍照是為了替某項社會宗旨服
務……是為了顯示這世界出了什麼差錯，並說服他們的同伴採取行
動，撥亂反正」。相對的，「新一代攝影師已將紀實走向轉到更具
個人性的嶄新目標。」溫諾格蘭這張照片將他的拍攝對象，也就是
那頂帽子，當成先前時代的代名詞，並讓我們看它如何在這過程中
被取代。根據上述幾點，我們可以說，照片右邊的男子代表了1930

年代；左邊的衣帽架則代表攝影的未來。1930年代的「宣傳」讓
位給某種更古怪、更特殊的東西。不論1930年代的帽子受了多少傷
害，它從來不曾去除人的色彩。相反的，帽子總是和戴帽者無法分
割。但現在，我們看到帽子已象徵性地脫離了戴帽者。蘭格始終信
守喬治‧史坦納（George Steiner）對巴爾札克的評論：如果他「描
寫帽子，是因為有個人正戴著它」。新一代攝影師則是會因為那頂
帽子碰巧在那裡而描寫它。溫諾格蘭的照片正是這項轉變的呈現和
證明。

顯然，溫諾格蘭並非第一個拍攝帽子沒戴在某人頭上、已經和戴帽
者處於分離狀態的攝影師，但他的照片卻是我注意到的第一張照
片。純屬運氣？是的，但不比他最初碰巧看到它更需要運氣。溫
諾格蘭一直在尋找適合拍攝的東西，一種會敲出和諧音調，可以確
認某種構圖正確性的東西，但他偏愛的工作方式和蘭格一樣，喜歡
「完全沒計畫」或沒預設，心中並沒有任何特定的目標。他並不
是在搜尋帽子，我也不是。但和這頂帽子有關的某樣東西，在那個
時刻，打中了他，那樣東西也打中了我。巧合？這問題根本沒意
義。因為卡提耶—布列松說過：「只有巧合。」

　　我還要說說另一個巧合：當狄卡拉瓦1952年在地鐵樓梯上等待
時，他……

　　不，讓我們再等一下。就像所有的巧合一樣，如果我們把促
使這個巧合發生的種種條件和偶然考慮進去，那麼它將顯得更加
耀眼。不過，這又引發其他問題。一個巧合持續多久就不再是巧
合？巧合一定得是短暫的瞬間嗎？這樣的瞬間，持續進行的瞬
間，有多久？

總是那同樣的樓梯。

珍‧瑞絲

阿特傑經常拍樓梯與階梯。和道路與通廊一樣，在他的巴黎攝影清冊上，樓梯與階梯也是耀眼的主角，即便它們指向一條遠離和超越照片的道路，卻引領我們走得更深入。從純形式的觀點來看，把階梯安置在畫面上時，階梯的水平線條會增強逐漸後退的透視感，就像枕木在長長鐵軌上營造出的效果。* 阿特傑拍的階梯有可能像《杜罕街九十一號》（*91 rue de Turenne*）那樣磨損、繁複、居家、彎轉消失在視線之外（這是1926年，曼‧雷〔Man Ray〕為出版《超現實主義革命》〔*La Révolution Surréaliste*〕一書所取得的四張照片之一），或是像凡爾賽宮充滿紀念性──直上雲霄，巨大龐然有如某種印加神殿。它們也可能是嶄新、幾何、稜角分明的，如同他1922年在聖克盧（Saint-Cloud）拍的那些，或是綴滿落葉、蝕損、圓潤的，誠如兩年後他在同一地點拍下的。樓梯並不總是通向光明（1904年攝於聖克盧的照片中，階梯通向暗不可測的樹林和陰影），但卻永遠**拾級而上**。阿特傑絕少從樓梯頂端往下看；他總是站在樓梯底部朝上望。這樣的視角讓樓梯變得像山丘，變成一種隱

* 史蒂格利茲在1894年拍過一張這樣的經典照片，畫面上是義大利貝拉吉歐（Bellagio）的一座拱橋，透過那座拱橋，可以看到一條階梯小巷不斷上升到遙遠的某處。我們總是會把阿特傑和這類畫面緊扣在一起，認定這樣的照片若不是受到他的影響，就是在向他致敬。不過，阿特傑作品的一個奇怪特色是，看起來總是比實際的年代更久遠：我們得提醒自己，在史蒂格利茲拍下那張照片的時候，阿特傑根本還沒拍過任何照片。

喻，好像是說，眼前有更費力、更辛苦的任務在等著：爬上去，那裡將會有不一樣的（或許更好的）視野，不一樣的照片。

　　布萊塞則剛好相反，在他的照片裡，樓梯的意涵總是指向下方。這並不是說，他每次都是站在樓梯的頂端往下看，但他的照片總是會讓人感覺到，有一種更私密的關於這座城市的知識，可以在階梯**底下**找到，有一種關於某地的真理，可以在它的地下（大抵是些卑下的所在）尋獲，在城市下面的城市。1930年代中葉，他在蒙馬特拍下這類象徵性的再現照片，俯視著一條樹木屏蔽、沒有盡頭的層層梯段。那是個冬日，樹枝光禿，陽光閃耀。我們看不到樓梯的終點，只有長又長的下坡，長到等你走至最下方，街燈已經亮起，白晝沒入黑夜。白晝通向黑夜，而階梯，在布萊塞的照片中，永遠引向下方。黑暗向你招手。

　　柯特茲對階梯有種全方位的迷戀。就階梯而言，他的巴黎是布萊塞和阿特傑的綜合體。他在蒙德里安（Mondrian）的畫室裡，透過一扇打開的門扉，看到階梯彎轉出視線的景象，一如阿特傑在《杜罕街九十一號》所呈現的。柯特茲是探索以鳥瞰角度觀察城市的先驅攝影師之一，享受雄踞在制高點，以透視、扭曲和偷窺特權俯瞰街道如舞蹈般曼妙鋪展的樂趣。就這層意義來說，他從蒙馬特一道樓梯或一串階梯的最頂端審視巴黎，絕對是再自然不過的事。他喜愛階梯和手扶欄杆彼此依賴的幾何圖形，以及陽光在它們之間灑下的影子所歡跳的角度之舞。在1950年代的紐約，他拍下《樓梯、欄杆和女人》（*Stairs, Railing and Woman*），玩弄角度與影子，創造出一種渦紋派（vorticist）[13]的形式嚴謹。就畫面而言，

13 渦紋派：二十世紀初英國一個短命的現代主義藝術運動，拒絕風景畫和裸體畫，支持近乎抽象的幾何風格。

樓梯貢獻了一條對角線，讓照片產生不均勻對稱，為這場景同時增
添了動與靜的力量。Z字形逃生梯被自身的影痕壓過，將這張照片
提升到一種近乎抽象的新極致。它們取代了緊抱著塞納河碼頭的城
市階梯，這是他1920年代在巴黎經常拍攝的主題。

　　柯特茲和布萊塞不同，他對下樓梯所蘊含的心理學暗示不感興
趣，但是對樓梯往上的一切無所不曉。憑著他對衰老疲憊的早熟
感知，他早年拍的那些巴黎照片，展現出與他紐約時代十分貼切

30. 柯特茲，《里昂》，1931
© Estate of André Kertész, 2005

的象徵主義。1928年，似乎是刻意參照阿特傑布滿落葉的聖克盧影像，他在巴黎的蘇鎮公園（Parc de Sceaux）拍了一張歲月斑斑的弧形階梯。一如往常，柯特茲對階梯弧形與對角線的迷戀，有部分來自形式和幾何。不過，堆積在這些階梯上的厚厚落葉，為照片染上一層精心安排的憂鬱色調，對一個二十幾歲，正值事業與人生春天的攝影師而言，這實在太過秋意，也太過早熟。1931年，他拍了又陡又窄的一道階梯，緊貼著里昂一棟建築的外牆（圖30），讓人聯想起阿特傑的《馮德黑贊通道，布托卡耶》（*Passage Vandrezanne, Butte-aux-Cailles*）。這張照片攝於1900年，畫面中是一條夾在兩牆之間的曲陡窄巷，如植物般奮力朝著光線伸展。水順著巷道右側的溝渠流下。在柯特茲的照片裡，水流是在街梯的左方，與逆向而上的閃亮扶手彼此呼應。這幅影像有如詩人羅伯·佛洛斯特（Robert Frost）眼中雪夜森林的都市版。[14] 樓梯老舊，黑漆，陡峭。一個人物剪影在接近頂端處。柯特茲站在階底渴盼地仰望著代表自己未來的人物。爬完這些階梯──可以說，它們就象徵人生旅程──得耗費如此氣力，在拾級而上的過程中，有好幾次，他真希望自己已經站在上頭了。

狄卡拉瓦很愛拍攝人們爬樓梯或下樓梯的情景。在狄卡拉瓦眼

[14] 該詩指的是〈雪晚林邊歇馬〉（Stopping by Woods on a Snowy Evening）：「我想我認得這座森林。／林主的房子就在前村；／卻見不到我在此歇馬，／看他林中飄滿的雪景。／我的小馬一定很驚訝，／周圍望不見什麼人家，／竟在一年最暗的黃昏，／寒林和冰湖之間停下。／馬兒搖響身上的串鈴，／問我這地方該不該停。／此外只有微風拂雪片，／再也聽不見其他聲音。／森林又暗又深真可羨，／但是我已經有約在先，／還要趕多少路才安眠，／還要趕多少路才安眠。」（余光中譯）

中，樓梯是生活中的一項基本事實。你爬樓梯和下樓梯的原因，就跟你爬山一樣：因為它們擋在那裡。不同的是，你可以選擇不要爬山，但你很難逃避樓梯。只要沒有電梯或電扶梯，你就得準備和它們交手。有些時候，樓梯似乎無所不在。在他1987年拍攝的一張照片中，兩名正在爬地鐵樓梯的男子填滿整個畫面，看不到起點和終點。那階梯像懸崖一樣令人望而生畏、頭暈目眩，並提供同樣純粹的自我定義。他們兩個緊抓扶手，有如登山者，把自己綁縛在日常生活的岩面。狄卡拉瓦的人物不會浪費力氣去琢磨日常攀爬的隱喻意義。美國戒酒協會的標語「每次一天」，變成了某種更日常的：每次一階。你就是這樣步步高升的。

　　在狄卡拉瓦的照片裡，他的人物——用「對象」稱呼他們實在太不適合，因為他們是以如此溫柔、親密的方式被拍下——常常都是快要離開鏡頭，即將走出攝影。而樓梯間或階梯正好提供了完美的佈景。狄卡拉瓦的目光之所以逗留在階梯上，正是因為利用這些階梯的人們不會如此。一名女子走下一段階梯。狄卡拉瓦在她還尚未完全現身就按下快門。我們只看到她的雙腿，她的黑外套和一隻手。就好像狄卡拉瓦決定提供一張照片，這張照片將以直截了當、簡潔不繁的風格，如實呈現現代主義的壯麗代表作：杜象的《下樓梯的裸女》（*Nude Descending a Staircase*）。

狄卡拉瓦本人與歐洲前衛圈的連結，來自卡提耶—布列松，他的作品對狄卡拉瓦的風格和手法有相當大的影響力。他和卡提耶—布列松一樣，會選擇在一些人與地有可能產生視覺互動的場所等待，看會有什麼事情發生，看會有誰正好經過。卡提耶—布列松用放餌設陷來形容這種戰術，但是就狄卡拉瓦而言，他的結果似乎不是來自於狡猾的機智，而是無盡的耐心。1952年的某一天，狄卡拉瓦看到一名男子爬上地鐵樓梯。他穿著骯髒的白襯衫，一隻手臂夾著外

套。他用另一隻手把自己撐上扶手。他戴的破舊呢帽，就跟1933年蘭格在《白天使麵包隊伍》裡拍到的傢伙一樣。他的嘴也彎成同樣憂思鬱悶、聽天由命的弧線。我想問的是：狄卡拉瓦是因為認出了這個人才拍他的嗎？他有可能在二十多年後**認出**他嗎——**即便在此之前他從未看過他？**

　　有位編輯受夠了威基多年來老在「兜售同樣的照片」，終於忍不住厲聲責罵他：「據我所知，躺在人行道上的是同一個死流氓和同一頂軟呢灰帽。」蘭格和狄卡拉瓦照片中的人物，也給我同樣的感覺——只不過我的感覺是愉悅的而非沮喪的。好像那頂帽子和那個男人和他們所象徵的一切，全都重現天日，浮出水面。只差這次是個黑人。壓迫與苦難的徽章已從「奧基人」手上交給非裔美國人。不過這象徵性轉移的內涵，比「奧基人」交棒給黑人更廣泛也更無所不包。史坦貝克在〈三〇年代入門書〉（A Primer on the 30s）中認定，「如果我們有所謂的民族人物和民族天才，那麼這些人，這些開始被稱為奧基的人，就是它的化身。面對種種橫逆，他們的善良與力量依然不死。」就這點而言，狄卡拉瓦這張照片可說是1950年代的入門書。

被拍照的人們，會死去。然後他們回來，再次**被其他人**拍照。就像某種輪迴轉世。一個二十年前出現在蘭格照片裡的傢伙，突然間又在狄卡拉瓦的照片中復活。那麼，這其間他都在做些什麼呢？在這麼長的間隔中，發生了哪些事呢？這些問題都沒意義。回想柯特茲，以及他分別在匈牙利與紐約拍下的手風琴演奏者。在攝影裡不存在「其間」。只有當時的那個瞬間，以及現在的這個瞬間，兩者之間什麼都沒有。就某方面而言，攝影是拒絕年表的。

在柯特茲1931年的著名照片中，一名馬戲團雜耍演員正在巴黎蒙帕

拿斯車站表演在椅子斜塔上倒立的特技，以戲劇性十足的方式顛覆了我們其實相當熟悉的一種變形。柯特茲注視著一疊椅子變成搖搖欲墜的爬梯；但是在日常生活中更為常見的情況，應該是階梯被變成椅子、座位或長椅。（任何類型的階梯都可以變身：通往家屋的階梯變成了露天看臺，在那裡，你看著世界從眼前經過。）因此，我們可以說，在1930年代的照片中，有一種逐步上升的座位層級──或梯狀順序：路緣石、階梯、門階、椅子、搖椅。

　　路緣石是低階中的最低階。再下去，你就貼到路面了。*沒有路緣石或階梯時，你只能蹲著。蹲就是當你沒有東西可坐時所採取的對策。可想而知，蹲姿肯定是大蕭條時期最常被拍到的畫面之一。1938年，羅素‧李在密蘇里州的卡拉瑟維爾（Caruthersville）拍到四位農民蹲在路邊。他們後方是一家店舖的櫥窗，陳列著「超級好蠟」（Super Sud）、「愛洗多乾洗劑」（Oxydol）、「快潔洗潔劑」（Clean Quick），當然都是他們買不起的。不用說，那個被蘭格拍到、戴著大蕭條時期最扁塌帽子的男人，當然也不是坐在椅子上，而是蹲著（圖24）。在他和土地之間，別無長物。再次一級，就是坐或躺在地上了。從坐、躺到被埋進地下，只剩一小步。

* 卡提耶─布列松1959年在紐約注意到這點。他由上而下凝視著令人暈眩的牆面之間的窄巷，捕捉到一名男子舒舒服服地棲息在路緣石上，與一隻流浪貓一起消磨度日。在《流逝中的美國》（*American in Passing*）裡，有許多照片都是在1940和1950年代拍的，但卡提耶─布列松卻傾向透過早期美國攝影師的眼光來觀看這個國家。這意味著，當編輯吉勒斯‧莫拉（Gilles Mora）在為該書挑選適當的照片時，有時會被一種「完全非亨利（卡提耶─布列松）風格的遲滯目光」給嚇到。以此推斷，那些「美國攝影師視為理所當然、不假思索接受的事情」都變成「源源不絕的驚奇來源」。

31. 蘭格，《麥卡萊斯特警長，奧克拉荷馬州，監獄前方》，1937
© Courtesy the Dorothea Lange Collection, Oakland Museum of California

　　路緣石是階梯的最底層，因此也是最初步的椅子，而所有的椅
子都使盡渾身解數想變成搖椅。搖椅占據椅子共和國的王座，象徵
悠閒（不論是爭取來的或繼承來的），象徵伯格在另一個脈絡中所
說的「久坐不動的權力」（sedentary power）。

　　拿蘭格1937年拍的警長照為例──並非乍看之下像是她拍的，
而是真正由她拍的，地點在奧克拉荷馬州麥卡萊斯特（McAlester）
監獄外面（圖31）。在謎底揭曉後發現是由夏恩所拍的警長照中，
觀看者的注意力很難不集中在他的腰圍上。就好像，在槍帶的世界

裡只有一個通用尺寸，而你的職涯能否進階，端看你是不是有能力讓自己胖到可以繫住它。一般而言，求職者都會被要求填寫申請表；但對於警長，警局只期待他發胖到可以填滿槍帶。一旦把自己養胖到那種程度，接下來他只要每天套上褲子，嚼嚼口香糖，當個警長就好了。當個警長和做什麼事情無關，而是和坐在會搖的椅子上有關，不管那張椅子是不是設計要用來搖的。在西部，警長的身分是用徽章證明；在蘭格的照片裡，則是由一張搖得心不甘情不願的椅子取代徽章的認證功能。結果就是，警長最關心的不是正確的法律要點，而是正確的平衡點。這是一個和犯罪有關的位子，必須排除一切懸而未決的不確定因素——除了椅子的不穩定所表現出的不確定因素。坐在這位子上，有許多或輕或重的罪行必須調查，但在警長看來，唯一需要在意的法律就是重力。而警長經過手槍皮套加持的龐然身軀，更加強化了這樣的看法。比較沒分量的人可能早就朝後翻倒，但警長渾圓的肚子保證他能穩如泰山。這不是說，警長只會坐在椅子上，而是說，不論他正在做什麼都讓人感覺，他人生的首要目標就是把重量從雙腳移開。

　　如果說，警長這角色大體而言是和行為舉止有關，那麼他名義上的功能——管治轄下人口，主要表現在一種身體的傾向上，表現在姿勢和體態上。換句話說，有能力坐下這件事，本身就是一種權力的形式，是名副其實的權力地位。這點可從蘭格1938年的一張照片得到確認，拍攝對象是密西西比州格林維爾（Greenville）一處大農場的白髮主人。嚴格說來，他或許不是農場的所有者，但他的確擁有一把搖椅——不是一把不得不搖動的椅子，而是一把貨真價實的搖椅。無論有多少能耐，蘭格照片中警長的地位還是不太穩固，有其潛在危險性。那位警長為保護他的位置傾注大量心力（他的腳有些模糊，好似需要不斷變換他的平衡）。不過，當處在更高地位時，你就可以放鬆地沉坐在搖椅上，輕捻尼采式的八

字髭，就好像累積數代的財富已構成一種古老知識，一種值得信賴、世代相傳的智慧基金。

階梯很容易變成椅子。偶爾，它們也會變成床鋪。1890年，年輕的史蒂格利茲拍了一張自拍照，他把身子伸長，躺在柯提那（Cortina）一棟房的四個臺階上。作為無憂無慮的波希米亞影像而言，這實在太沒說服力。如果是躺在平地就沒問題（後來，查莉絲在韋斯頓1937年拍的照片中，以相當類似的姿勢入鏡，而且赤身裸體），但你肯定是被酒精灌傻了，才會想在這樣的階梯上尋找安逸或舒適。史蒂格利茲擺那姿勢是為了表現藝術家的渴望，而你不會渴望睡在這樣的階梯上，你是不得已才會這樣做。坐在門階或階梯上都是美好而自然的事，但睡在門階或階梯上，就是一種近乎被遺棄的徵象，至少在美國是如此。

　　不過，那些於美國象徵崩潰的行為，在印度的擁擠城市裡倒是極為普遍，給人的感覺十分正常。杰尼曾經在1969至1971以及1978至1980年在印度進行兩次歷時頗久的訪問，對他而言，那是在這塊次大陸上拍照的恩賜之一。在貝拿勒斯（Benares），一切都處於經常性的展示狀態。「印度街道在印度人生活中扮演的角色，就和家一樣重要，」他在日誌中如此寫道。「印度人生活中最偉大的自由之一，就是它的街道。人們有權利在任何地方蹲下……人們在街道上睡覺、工作、玩耍、吃飯、打架、放鬆、自我調劑、死去。人類的所有活動都在這裡發生。」在1930年代的美國，蹲或睡在長椅上，意味著人們陷入困境；在印度，它們也是某種證明，但卻是明亮與優雅。有些人抱怨，杰尼在美國拍的夜照都是關於不能察見的東西，這類抱怨在他的印度照片中就不成立。漫步在貝拿勒斯的夜色之中，杰尼拍攝「市民的身體蜷縮在狹窄的壁架上」，他們的四肢「無意識地優雅彎曲」。在一份未標示日期的手稿片段中，他描

1. 狄卡西，《紐約》，1993

© Philip-Lorca diCorcia, courtesy of Pace/MacGill Gallery

2. 達維森，《地下鐵》，1980–81

© Magnum Photos

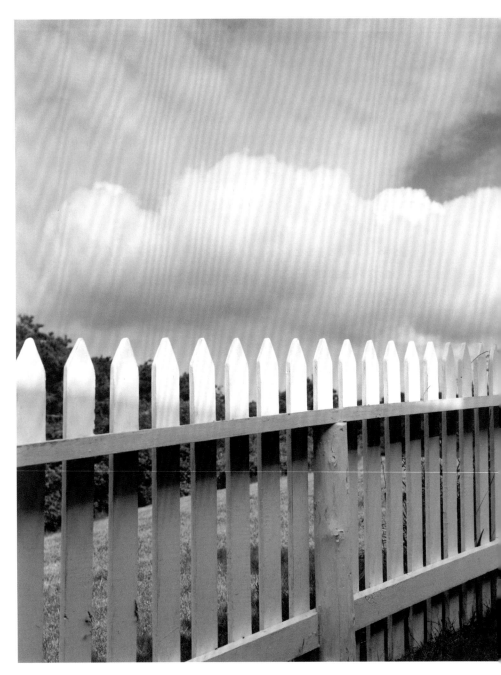

3. 邁爾羅維茨，《特魯羅》，1976

By kind permission of Joel Meyerowitz Photography

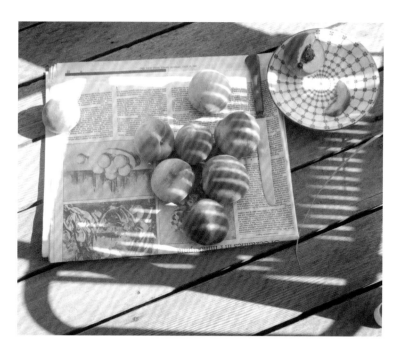

4. 邁爾羅維茨，《靜物與報紙》，1983

By kind permission of Joel Meyerowitz Photography

5. 伊格斯頓，《加油站》，1966–74

6. 蕭爾，《比佛利大道與拉布雷亞大道，加州洛杉磯》，1975年6月12日
Courtesy of 303 Gallery, New York

7. 布朗，《大道中心，奧克拉荷馬州當肯》
By kind permission of Peter Brown and Harris Gallery, Houston

8. 歐莫羅德，《無題》，無日期

© Michael Ormerod/Millennium Images

9. 布朗，《理髮店，德州布朗菲德》，1994

By kind permission of Peter Brown and Harris Gallery, Houston

10. 艾凡斯，《火車站，康乃迪克州舊塞布羅克》，1973年12月6日

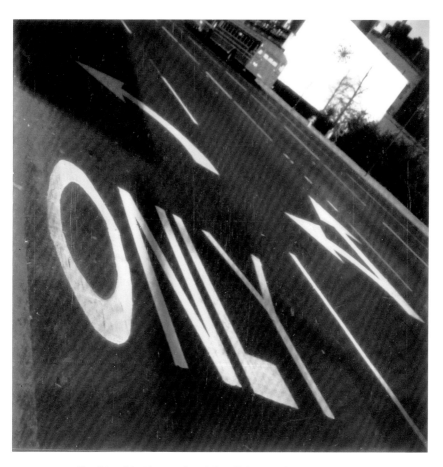

11. 艾凡斯，《交通標示，康乃迪克州舊塞布羅克》，1973年12月15日

12. 艾凡斯，《咖啡館走道，俄亥俄州奧柏林》，1974年1月

寫看著「摯愛之人沉睡」那種絕非不尋常的喜悅。他在貝拿勒斯拍攝的所有沉睡者，看起來都像是被人愛著的。這些正在作夢之人的照片，對杰尼來說，就像是成真的美夢。他變成夢的託管人，穿過黑夜，一如惠特曼在詩作〈睡眠者〉（The Sleepers）中所扮演的角色：

> 我在夢幻中漫遊終夜
> 踩踏輕盈步伐，迅速悄悄地走走停停
> 睜開雙眼俯臨俯視睡眠者的閉闔雙眸
> 徘徊而迷惑，失去自我，錯置，矛盾，
> 暫停，凝視，俯身，停止⋯⋯

空床有兩種：鋪整的和還沒鋪整的。鋪整好的床美妙而誘人，而還沒鋪整的床則往往更為有趣（即便它們並不特別吸引人）。* 一張還沒鋪整的床甚至比一張空椅更能暗示，曾經有人占據其上。札考斯基認為空椅所指，在「如今已和攝影出現之前不同」。同

* 我最早對還沒鋪整的床感到興趣，是因為聽到李歐納・柯恩（Leonard Cohen）在〈雀爾喜旅館2〉（Chelsea Hotel #2）這首歌裡唱到某人（謠傳是珍妮絲・卓普林〔Janis Joplin〕）「在還沒鋪整的床上」（on the unmade bed）把頭靠著他，他把「the」的發音唱成押「uh」韻而非「see」韻，好像「unmade」的「u」不是母音似的。儘管這聽起來有點像是文學評論家克里斯多福・里克斯（Christopher Ricks）會做出的評論，但不知怎的，這樣的發音聽起來似乎讓那張還沒鋪整的床鋪顯得更加凌亂，好像「the」這個詞還沒被整整齊齊地塞好。至於我對還沒鋪整過的床失去興趣的時機點，則和大多數人一樣，是在1998年看了翠西・艾敏（Tracey Emin）在泰德美術館（Tate）展出她的床之後。

樣的看法則不適用於還沒鋪整的空床，它可被視為攝影的一種基本形式，因為床單上承載著我們存在的微弱印痕。有些時候，在這些印痕之外還有其他殘跡，而這些殘跡——漬斑啦，零星的陰毛啦——實在太過不雅，以致我們不願讓別人看到我們還沒鋪整的床（也不那麼想看到別人的）。這有部分是基於禮貌，但也傳達出一種更深沉的恐懼，一種關於死亡勝過性的恐懼。在瑪格麗特・尤瑟娜（Marguerite Yourcenar）的《哈德良回憶錄》（*Memories of Hadrian*）中，皇帝反問道：「當我早起閱讀或研究時，我多常更換那皺巴巴的枕頭，以及亂成一團的被蓋，那些可惡的證據，清楚地記錄著我們與無知覺的相遇，證明每個晚上我們都曾經停止存在。」如果一張還沒鋪整的床是一種「原型的死亡之床」，那麼拍攝它，就等於記錄某人終將一死的預告。

1957至1958年在加州藝術學院（California Institute of the Fine Arts）教攝影的蘭格，給學生出了一項指定作業：拍一張關於個人的環境照片，但裡面不能有人。由於還沒鋪整的床影射缺席的使用者，這項功能讓它成為蘭格指定作業的當然選擇。康寧漢得知這項作業的消息，在床上放了一些髮夾——換句話說，就是讓它看起來像**還沒鋪整的床**——然後拍下照片。康寧漢寄了一張給蘭格當禮物，作為一種致敬。

接著輪到攝影師傑克・黎（Jack Leigh）——他在本書撰寫期間去世——他的《白椅子，未鋪床》（*White Chair, Unmade Bed*）或《鐵床，凌亂床單》（*Iron Bed, Rumpled Sheets*，圖32），很可能是為了回應康寧漢或對她的致敬。這兩張照片屬於一系列黑白房間影像，房間裡除了衣服和家具之外，空無一物。在《白椅子，未鋪床》裡，深色的房門前方是一張光滑的白椅子，另一邊是一張單人床上的凌亂床單與枕頭。《鐵床，凌亂床單》的下半部，彷彿一片白床單之海拍擊著鐵床架的垂直桿柱，而鐵床架又將後方牆壁的水

32. 黎，《鐵床，凌亂床單》，1981

© Jack Leigh

平木條框裱起來。床單看起來很乾淨。鐵床上的兩只枕頭，睡意朦朧地緊緊依偎。畫面中的一切都經過精心校準與記錄。在這兩張照片裡，那種對於色調、線條與形式互動的冷靜強調都不帶激情。可以察覺大概是經過預先構思的光影安排，在堅持故事優於畫面本身的同時，又從美學上推翻這點。

黎似乎經常刻意地再訪艾凡斯的招牌拍攝對象和地點。譬如那張還沒鋪整的鐵床照片，就是在回應——或說，至少會讓我想起——艾凡斯1931年在紐約哈德遜街寄宿之家（Hudson Street Boarding

House）拍攝的那張**已經鋪好的床**。*而後者又讓我想起阿特傑
《商人F先生家室內，蒙田街》（*Intérieur de Mr F. négociant, rue
Montaigne, 1910*），那張陰鬱的床鋪照片。在昏暗燈光以及笨重家
具的包圍下，那兩只枕頭顯得特別白亮（相對而言）。對札考斯基
而言，這是一張「全世界都睡不好」的床──難睡到你可以把它當
成一張關於失眠的照片。正因如此，這張床本身完全不受任何人類
在此長眠的暗示所干擾。

　　艾凡斯在哈德遜街寄宿之家拍的那張床，散發著類似的不討喜
氣氛（圖33）。那段時間晚上（或部分晚上）就睡在這張床上的約
翰·齊福認為，艾凡斯拍這張照片，是「因為他不相信有誰能在如
此悲慘的地方過日子」。†如果說黎的床是清新的、剛洗過的、潔
白的，那麼艾凡斯拍的床就是陰森的、萎靡的。那間房本身甚至
更為陰森。屋頂低矮到人幾乎無法坐在床上讀書，站起身來更是
甭提。這張照片的美感，完全來自攝影師冷靜純粹的觀察與記錄態
度。這是艾凡斯1930年代許多作品的共通特色。就像一名目擊者所
說的，艾凡斯拍攝貧民窟時「一直戴著他的白手套」。‡

　　隨著時間流逝，一切都變得更加明確。1910年時，好品味和好

* 傳記作家詹姆斯·梅洛（James Mellow）認為，那張照片「非常可能」是1934或
　1935年初拍的。

† 齊福還提到，艾凡斯「極度自負，所呈現的生命徵兆如曇花一現」。

‡ 1971年，艾凡斯在紐約現代美術館舉行回顧展時，阿勃絲一連去看了好幾次，並
　在過程中直覺地感受到艾凡斯作品中的這個面向。「一開始，我整個被撞到。
　就像是那裡有個攝影師，他是如此無窮無盡，原始清新。然後，看到第三次時，
　我發現，它讓我厭煩到不行。我無法忍受他拍的大部分東西。無法解釋那種困
　惑。」

33. 艾凡斯，《哈德遜街寄宿之家的床》，1931-35
© Walker Evans Archive, The Metropolitan Museum of Art, New York, 1994
(1994.256.642)

教養告訴你，不可以拍那些還沒鋪整過的床鋪。那樣太過冒犯，太過侵人隱私。這就是為什麼，在阿特傑的照片中，F先生的床有某種氣氛，讓人聯想到還沒鋪整的床鋪：光是置身其中，就好像某種形式的隱晦侵犯。

　　阿特傑不會拍一張還沒鋪整的床的照片。艾凡斯也不會在齊福「把床單搞得亂七八糟之後」，拍攝他的床。到葛丁的時代，所有這些顧慮早已煙消雲散。從1970年代中葉開始，床就是她作品裡的一大主角，因為她的朋友大多住在套房式公寓。床永遠都在

那裡。它支配著房間，變成舞臺，持續上演著她的《性依存敘事曲》（*Ballad of Sexual Dependency*）。葛丁作品裡的床，總是堆滿雜物：袋子、電話、衣服、書本、卡帶播放機、影片。床鋪變成漂浮在棕色髒海中的一具橘色救生筏。看著葛丁的床，我想起電影《性昏迷》（*Bad Timing*）裡哈維‧凱托（Harvey Keitel）跟亞特‧葛芬柯（Art Garfunkel）說，他厭惡生活混亂的人，他們就像活在某種「精神與肉體的下水道裡」。凱托飾演一名偵探，在犯罪現場尋找線索。葛丁照片的問題，在於證據的數量實在太多：大量的殘骸與精液全都留在床鋪上。我指的不僅是物品，還包括經常癱睡在上面的人。人也是那堆雜物的一部分。最具代表性的是布萊恩的一張照片，他伸直身子，臉朝下，趴在被垃圾衣物團團圍住的一張床上。更誇張的是，床下也塞滿東西。套用前面的救生筏比喻，這艘救生筏正在下沉當中。

在葛丁的照片裡，把床分成鋪整和沒鋪整的根本沒意義（基本上，它們從來沒有鋪好過）。既然上面老是堆滿了人們的各種雜物，區別它們究竟是空床或不是空床便同樣困難。就好像，朋友的肖像照和自己的肖像照幾乎沒什麼差別。這正是這些照片著名的親密感的一部分。葛丁拍她朋友的方式和拍她自己毫無二致。她拍鮑比打手槍。她也拍自己在床上幫布萊恩打手槍。然後，隔沒多久，她拍下他的精液滲入藍色床單。

奇怪的是，葛丁這些絕對坦率的床照，卻帶我們回到尤瑟娜筆下哈德良自忖的端莊有禮，哈德良那張還沒鋪整的床鋪印著自己的死亡預告。當毒癮和愛滋於1980和1990年代讓葛丁的朋友們付出慘重代價，床也不再是一個歡快喜樂、不修邊幅或耽情縱慾的基地，而變成了疲勞、疾病、崩潰，以及無可避免的死亡現場。一度沾滿精液、連番上演一夜情的床鋪，如今變得乾淨異常，剃除一切，只剩最基本的維生需求。

　　這些床鋪也變成了三、四十歲之人投注巨大同情的焦點，因為他們必須去學習，一件照理來說應該是人生後期才需要面對的事，那就是：照顧生病、體弱以及長期臥床者。葛丁照片裡躺在床上、昏睡宿醉的朋友們，在極短時間內，全都躺在打開的棺木中，沉睡永眠。後來的這些照片，微妙地改變了早期的那些照片。於今看來，葛丁朋友躺在床上的照片似乎是一種預言：是他們未來命運的快照。

如果有最令人作嘔的床照獎存在的話，我要把它頒給史蒂芬·蕭爾（Stephen Shore），他和威廉·伊格斯頓（William Eggleston）是最早使用彩色的先驅之一。＊1972年，蕭爾拍了一位朋友還沒鋪整過的床，那位朋友已經六個月沒換床單。最下層的床單一度是藍色的；枕頭是白色。如今枕頭變成黃色，床單中間有一塊燻斑和乾掉的棕色漬痕。哈德良的死亡通告在這裡變成可怕的事實。這只是一張沒鋪整過的空床照片，但它卻證明了，自我忽視比起葛丁照片所見證的自我虐待，更令人心神不寧。它讓人想起阿勃絲希望能拍攝在海明威和其他人臉上的自殺。蕭爾拍到某種極為近似的東西，而且甚至不用讓我們看到他朋友的臉。我們對他的朋友一無所知，但也不需要進一步認識他。蕭爾根本不需要拍他，因為這張床鋪說得很明白，在某種意義上，他已經死了。

＊ 順帶一提，蕭爾還拍過一張十分噁心的馬桶照片。對韋斯頓而言，馬桶是「現代衛生生活」的閃亮象徵，到了蕭爾手上卻變成帶有反義的濕黏沼澤；在蕭爾的馬桶裡尿尿，得冒著被某種噁心東西噴到的危險。

我跟這張長椅有特殊關聯。

斯文‧比克茲（Sven Birkerts）

長椅不是床，雖然它也有床的功能。長椅也不是椅子。椅子可以搬
來搬去，可以用不同方式組合，還可以根據它們所在的社會情境
需求重新改造自己。椅子甚至能在一定限度內享受少許旅行的樂
趣，例如巴黎咖啡館露天座的椅子晚上會坐進店裡；但長椅可就
沒有這樣的室內人生。長椅只能待在戶外，等待黎明。但正因如
此，它們的夜生活可能比椅子浪漫許多。

關於這點，布萊塞和威基當然是會特別留意。十五歲離家之
後，威基有很多夜晚是睡在布萊恩公園（Bryant Park）的長椅上。
1955年，他拍到一對年輕情侶在華盛頓公園舒適的黑夜中，用攜帶
式電唱機在長椅上放音樂。入夜後，若放眼所及不見任何一張椅
子，布萊塞就會想辦法把聖傑克大道（Boulevard Saint-Jacques）上
的長椅變成親暱誘人的沙發，或是電影院的對椅。不過，長椅永
遠沒辦法徹底變身成一張床；或該說，它永遠沒辦法——或只能
偶爾且不舒服地——變成一張具有性目的和交合意義的床，而只
能是一張你倒下身子的床，那時的你不是失去意識，就是無家可
歸，或者既無意識又無家可歸。對於誰要坐在上面，或是他們要坐
到多晚，長椅永遠沒有置喙的餘地。它們完全沒有早點休息的機
會。你也許不想去派對，但你跟一群人在一起，而他們不會讓你說
「不」。唯一的辦法就是離開，在其他地方展開新生活——但這是
不可能發生的事。日復一日，夜以繼日。如果那些人沒什麼更好的
樂子，他們總是會回到你這，這樣的事已經發生過無數次，所以這
次，他們對於清潔也不會太過講究。長椅是那些無家可歸者的公共

之家，是一間從不打烊的酒吧。它們歡迎著每個人，即便他們其實不受歡迎。人們在走投無路時於長椅上避難，但長椅則只能在無盡的忍受中避難。它就是這樣維持住一絲尊嚴，傳遞給坐在它上面的人，甚至當他們不是坐而是倒在上面的時候。還有比這更糟的事：長椅至少好過路面，就好像桌子，躺在上面總是比倒在下面來得強。

我們已在大蕭條時期的照片中見識過，用帽子遮住臉龐是一種貧困的象徵。而帽子和長椅這兩項元素，在威基於包里街一處夜間收容所拍攝的照片中（約1938），聯手讓苦難顯得加倍艱困。在這張照片的前景中，一名男子伸長身子，盡情享受擁有一整張長椅的奢侈幸福。在他後面的七、八排長椅上，其他男子像卡榫一樣緊貼彼此。他們的手臂彎折，他們的頭──有些沒戴帽子，其他大都戴著同樣的款式──傾靠在前方的長椅上，宛如在教堂禱告昏昏欲睡的信眾。這張照片看起來，彷彿在紐約苦難是如此過剩，過剩到連躺下都變成一種特權。被特權排除在外者，只能四人共享一張長椅。

在布萊塞鏡頭下的巴黎，事情似乎沒有任何終點站的意味。如果附近有　張長椅，你的印象往往是有人正在那裡休息，而且不帶有丟臉的意味。只要你坐在長椅上，而且是大白天，人們就會認為：你只是小寐一下，打個盹。在這脈絡中，你可能在小寐中度過一輩子，但某種醒過來的暗示總是包含在其中──可以在瞬間甦醒，恢復感覺，採取行動（即便那個行動將把你帶回最初的起點）。

椅子可以調整自己適應環境；長椅則必須挺過風暴，忍受朝它投擲而來的各種人生。它的世界觀是固著的，被決定的，頑強地反對改變卻又無力抗拒。長椅經常給人一種旁觀者的感覺，觀看著穿越而過的人事流徙。不論是什麼，它們全都看過了──即便是頭一

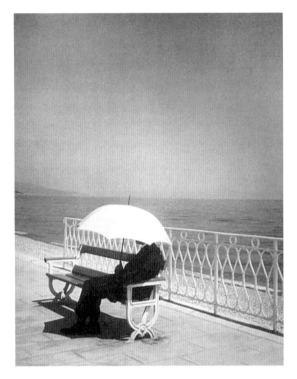

34. 布萊塞，《蔚藍海岸》，1936
© Brassaï Archives: Mi.IISIAM 1995–226

回看。然而長椅的心情並非始終如一。不，就跟所有在戶外度日的事物一樣，長椅也有它的季節，有它沐浴在陽光下的時刻。

　　所有偉大攝影師都有能力把自己變形，偽裝成其他攝影師，即便只是偶爾或碰巧，他們全都拍過看起來像另一位偉大攝影師拍的照片。對拉提格而言，這成了他追求的奢侈原則：「一個人不該只化身為兩名攝影師，而該化身為千萬名攝影師，」他如此宣稱。一張明亮優雅有如拉提格的布萊塞作品，是這種變色龍特質最精采的

案例。那位曾經宣稱夜晚是他私屬禁臠的攝影師，1936年於蔚藍海岸拍到一名男子坐在午後陽光的熾白陽傘下（圖34）。他坐在長椅上，背向大海以及剛好占據一半畫面的亮灰天空。這是一張靈視照（visionary photo），或該說，是一把靈視陽傘的照片。靈視照最明確的特質就是——誠如燒人節（Burning Man Festival）創辦者賴瑞·哈維（Larry Harvey）所指出的——光線不是從外部射入場景之中，而像是從場景中央發散出去。在這個案例裡，照片中的所有光線（以及所有影子！）都從那把陽傘發散出去。

　　沿著這條散步道再走幾公尺——也就是，下一個影格——我們可以想像拉提格正在拍攝他著名的《蕾妮在伊甸岩》（*Renée at Eden Roc*），她穿著白短衫，戴白帽，端莊如黛安娜王妃（一隻腳踝遮住另一隻），倚著欄杆，被框在海天之間，看起來非常的VOGUE。在我心中，拉提格和布萊塞的這兩張照片是一對，不單因為那輻射而出的優雅，更是因為那份共通、近乎難以察覺的淡淡憂鬱。在拉提格的照片裡，憂鬱來自那兩把巨大陽傘，朦朧傘影宛如平地之雷；在布萊塞的照片中，則是由……那張長椅，暗示了這份憂鬱。

　　札考斯基寫道：「十幾歲出頭的拉提格和五十幾歲的阿特傑，曾經在拍攝布隆森林（Bois de Boulogne）時見過彼此，時間是第一次世界大戰爆發前的歲月，」這並非不可能。那麼布萊塞和拉提格呢？他們見過彼此嗎？他們碰過面嗎？在某種意義上，答案是肯定的。在這兩張照片裡，他們**共遮一把陽傘**。

有某種與生俱來的悲傷是和長椅有關。坐在上面，渴望離開，為等待一個巴士座位無可奈何地久坐在長椅上的人們，巴士站長椅擔起他們全部的順從，乃至挫敗與不耐所衍生的漫長後續。沒有其他地方比巴士站或火車站，更適合呈現長椅的獨有特質，也就是它

的絕對不動。或許正因為如此，人們才不太情願在這些場所放鬆歇坐。他們寧可邊坐邊將口袋裡的零錢涮響，不斷瞄看著那張與不通融以及不可信賴密結同盟的時刻表。在長椅上坐定，意味著放棄，意味著接受現實，也就是屈服於無法忍受的**長椅命運**。范肯1940年的一件作品完美地捕捉到這點。一名外地男子睡在維吉尼亞州拉德福（Radford）火車站「禁止橫躺」的標語下方。他不僅伸長身子，而且其黑色外套似乎已與長椅融為一體，無法區分。

我說過，長椅有它們的季節，它們的確有。但是在某種程度上，就公園裡的長椅而言，季節總是向秋天傾斜。難怪柯特茲會特別鍾愛它們。在他最早期的照片中，有一張是他弟弟耶諾（Jeno）1913年坐在布達佩斯人民公園森林（Woods of Népliget）的長椅上

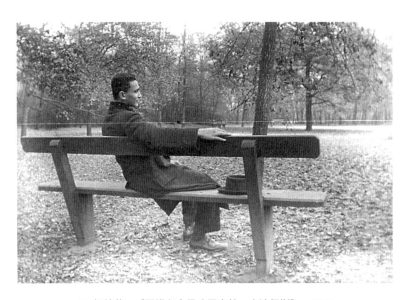

35. 柯特茲，《耶諾在人民公園森林，布達佩斯》，1913

（圖35）。耶諾身穿大衣，他的帽子也在長椅上，和他比鄰而坐。森林地面鋪滿落葉。我們可以看到某段距離外有另兩張長椅，一張空著，另外一張……我本來打算說有另一個人獨自坐著，但是定睛再看一眼，我卻不太確定了。我本以為是某個人的模糊輪廓，看來只是光影或葉片玩的小把戲。但我本來很確定，之前真的有某個人坐在那裡；就像電影《春光乍洩》（Blow-Up）裡的大衛‧漢米斯（David Hemmings）。就好像那個人，在我上一次看這張照片和現在回頭檢視它的空檔，站起來走掉了。事實上，這項錯誤混合著引發錯誤的罪魁禍首：瀰漫在照片裡揮之不去的早熟憂鬱。耶諾當時才十七歲，但他眺望空蕩森林的目光，卻像是一個年屆暮秋的男子，明明正值青春年華，卻在哀悼他逝去的年華。拍下那張照片的時候，柯特茲不過長他弟弟幾歲，但就像他早年在街頭拍的樂手照一樣，這張照片也像一張負片，在未來的人生中，他將持續不斷地用它曬印出各式各樣的版本。

　　若說出現在柯特茲照片裡的剪影人物，似乎總是正在走向死亡或眺望著死亡，是有些過分衍生，但倒是可以合理地認為他們總是在尋找一張長椅。而長椅代表的正是某種死亡。一張候補的……長椅：位於場外的，只能旁觀的，外圍的。坐在長椅上的是柯特茲自身處境的代表，他觀察著人生卻不再能參與其中。儘管如此，但最起碼——如同布萊塞和威基鏡頭下的人們——他還擁有一張長椅。1962年9月20日，在飽受多年冷淡與輕蔑的對待之後，柯特茲於紐約拍下一張照片，完美地總結了自身處境——或他感受到的自身處境（圖36）。

　　接近畫面最上端處，有兩名女子坐在一張長椅上；遠處散布著各式各樣的空椅和長椅。畫面有三分之一完全被一名大衣男子的背影占據，他正俯看著一張部分壞損的長椅。當你經歷夠多的打擊與失望之後，一張你最愛的公園長椅很可能就像寵物或妻子般重

36. 柯特茲，《損壞的長椅，紐約，9月20日》，1962
© Estate of André Kertész, 2005

要。可憐？這正是重點所在：當你知道對有些人而言，長椅竟然存
在令人憂鬱與單純故障的差別，不免感到悲傷。「想到成為他們的
一員，」拉金敦促我們：

在一床山梗萊旁邊
反覆思索他們的失敗，
除了戶內無處可去，
沒有朋友只有空椅……

而現在，那張長椅不只空著，甚至還壞了。就詞源學而言，如
果背對鏡頭的男人最近剛好宣告破產，這畫面便可謂自圓其說，但

他也很可能只是路過，滿心疑惑地看著它。倘若柯特茲是想用破損的長椅來映照觀察者的破落，那麼他也看到，某個人正觀望、打量、同情但超然於外——並把自己也看作某人。正是套疊式的曖昧設計，讓這張照片免於落入傷春悲秋的牢籠。我用「設計」（contrive）一詞，是因為這張照片並不像表面看起來那樣，是個愉快的意外——此處的「**不愉快**」是柯特茲式的。當時，柯特茲的妻子伊麗莎白已開始照顧一名精神狀況不穩定，必須住院治療的年輕女子。照片背景中的兩名女子就是伊麗莎白和那名病患。背對鏡頭的男人是法蘭克・湯瑪斯（Frank Thomas），伊麗莎白化妝品事業的合夥人，在柯特茲的攝影夢想不受青睞、無處發揮的那些年，化妝品事業是柯特茲一家的經濟支柱，這張照片拍攝的時候，湯瑪斯已經得完全仰賴柯特茲家的照顧，因為他和柯特茲1959年在第六大道上拍的手風琴藝人一樣，已經瞎了。由此可推測，當時應該是柯特茲和他的朋友碰巧發現那張長椅，然後柯特茲做了一些場面調度，讓照片呈現他想要的象徵關聯。

不用說也知道，柯特茲並不是唯一對長椅抱持憂鬱觀點的人。在溫諾格蘭眼中，長椅就像一條繁忙的大街，只差人們是在街上坐而非在街上行走。他於1964年世界博覽會場拍到的一張長椅上，有八個人一方面彼此挨坐著（很難分出不同群組之間的界線）一方面又沉浸在各自的世界裡（圖37）。這張長椅就像是紐約夢的寫照：互不相干的個人，因為一個簡單事實——也就是，擠在同一個小地方，而變成了一個整體。在竊竊私語之中，畫面上的每個動作變得彼此呼應，闡述，重複，迴盪。這是一張長椅照，也是一張腿、衣服、鞋子、袋子和手的照片。有三組對話正在進行，但就像所有國家都是世界博覽會的一員，他們也都是同一場對話的一份子。這主要是一張女人的照片，兩個男人如書擋般從兩端夾住她們，一端是

37. 溫諾格蘭，《世界博覽會，紐約》，1964

© the Estate of Gary Winogrand, courtesy the Fraenkel Gallery, San Francisco

一名正在看報紙的中年白人，另一端則是一名年輕黑人。溫諾格蘭的照片總是讓人感覺，還有別的照片正在其他地方上演，這張也不例外（右邊那兩個女人似乎正往其中一張照片的方向看去）。這正是他在紐約工作的基本概念：永遠有其他事情可以觀看。（人們經常抱怨柯特茲在照片裡講太多；溫諾格蘭的照片則是不讓你有插嘴的機會。）甚至，在同一張長椅上，都還有更多東西可看，長椅的兩端都延伸到鏡頭之外，彷彿整個城市就是一張沒有盡頭的長椅，而城市的主要氛圍是和諧和尊重。這點可從最左端的畫面看出來，黑人男子正在和白人女子交談。這沒什麼好強調，但我們很難不去注意，旁邊那名女子正和她的朋友交頭接耳——難道和她右邊正在進行的對話有關？在溫諾格蘭的照片裡，永遠有恰到好處的曖

昧和模糊，讓你意識到這樣的和諧是多麼的岌岌可危——這感覺也非常符合紐約的現實狀況。我不打算對此說得太多，不想破壞這幅畫面裡的公民融洽和良好舉止。這氣氛是那麼歡樂而怡人。歡樂但不浪漫。在溫諾格蘭的照片裡，浪漫充其量只會是一種邊緣可能性。

　　然而，邊緣以及可以在邊緣找到的東西，卻是阿勃絲整個攝影事業的核心。1968年，阿勃絲似乎做了一個短期實驗，拍攝同一個人在家裡以及公園長椅上的模樣。在一張照片中，她記錄一名女子穿著內衣坐在擁擠凌亂的公寓床上（這類公寓日後將成為葛丁創作事業的焦點）。另一張照片則是同一名女子穿著外套，抽著菸，坐在公園長椅上。我們在其中一張瞥見忍受孤絕的私人形貌，在另一張則看到忍受寂寞的公開形貌。這正是阿勃絲照片的關鍵所在：無處可避，無處可藏。我們或許會以為，可以把自己隱藏起來，不讓世界看到，但我們的公開面目就跟私密面目一樣洩漏一切。阿勃絲也以同樣方式拍了一名男子——全裸在家，以及斜倚在公園長椅上。唯有仔細檢視背景裡的公寓細節——床罩、罐頭等等——我們才發現四張照片裡的人都是同一個。身為男人的布魯斯‧凱薩琳坐在長椅的正中央。身為女人的凱薩琳‧布魯斯也坐在畫面的正中央，在長椅的尾端。透過這樣的簡單手法，阿勃絲讓我們看到，儘管她顯然位在自身世界的中心，但卻處於某樣東西的邊緣（受人尊敬的？或故障的？）*

　　阿勃絲這幾張作品，以及溫諾格蘭的世界博覽會照片，洩漏了

* 1967年，約翰‧哥薩吉（John Gossage）拍了一張阿勃絲坐在公園長椅上的照片。她坐在長椅正中央，雙腳交錯，相機掛在脖子上。她擁有整張長椅，而這點連同照片的整個畫面和她的失神目光，感覺像是她擱淺在那裡，與世隔絕。

兩位攝影師的共通之處和差異所在。溫諾格蘭迷戀隨機混融，一種由城市所生產、取之不竭，關於社會流動的視覺樣態。阿勃絲則是看見源源不絕的怪癖可能，一種多重的隔離。

溫諾格蘭與阿勃絲這幾張照片的親近之處，讓他倆不可避免地配成一對。那麼，柯特茲的損壞長椅和史川德1916年的《白籬笆》（*White Fence*，圖38），也能配成一對嗎？它們在本質上有什麼關聯性嗎？（史川德是否幫柯特茲開出一條路？）或只是，因為我個人接觸它們的偶然介入，才讓它們有所關聯？

史川德的照片，是他當時致力追求的一切的集大成。他已在

38. 史川德，《白籬笆，紐約肯特港》，1916

© 1971 Aperture Foundation Inc, Paul Strand Archive

1914年底或1915年初把作品拿給史蒂格利茲看，那時史蒂格利茲受到正在二九一藝廊展出的歐洲現代主義者的影響，在視野上有決定性的改變。史川德是在1913年的軍械庫大展中，第一次接觸到這支革命性的藝術派別。和大多數參觀者一樣，史川德被後期印象主義和立體派提出的種種挑戰搞得一頭霧水，但又興奮莫名。有關畢卡索和其他藝術家的密集討論也讓史川德深受激勵，這類討論是從史蒂格利茲的圈子開始，然後向外擴延。到了1914年，紐約到處都有現代藝術的展覽。每個人都在辯論「抽象」問題。這場新運動激起的氣勢如此強大，甚至連寫實主義本身，都被趕流行地視為抽象的某種反面或顛倒。

　　1916年整個夏天，史川德都待在康乃狄克州雙子湖（Twin Lake）畔的農舍，研讀該派別的藝術作品及其作品中所採用的理論，學習「如何打造畫面，畫面包含哪些東西，如何讓形狀產生關聯，如何填滿空間，如何讓整件作品產生一體感」。他從拍攝陶器和水果著手，把這些熟悉的物件陌生化，拍成一張張由凹凸圓弧組成的照片。掌握竅門後，他隨即把目標轉移到門廊，利用一張桌子、幾把椅子和木頭欄杆，創造出更大面積的明暗曲線與角度。不停轉動的太陽提供許多不同方式，讓他以嶄新序列安排造型目錄，將灑滿影子條紋的地板轉變成明暗交錯的鍵盤。單是這樣把造型孤立出來，讓它們脫離原先的固定角色和位置，並不能讓史川德感到滿足。他進一步將照片上下顛倒，解除它們在日常生活中必須履行的再現義務，藉此強調其獨立自主。精通這類抽象手法之後，他希望能帶著這些構圖技巧重返人世——把他的照片與他費盡苦心抽象化的那個世界重新整合起來。如此一來，他就能將實驗的興奮與1915年德州之旅中所瞥見的樸實真理結合在一塊。也就是：單調一致的風景會被「那些棚屋小宅給打破」，這讓史川德十分著迷，他注意到，「只要人類的元素介入，事情就會變得有趣。」

　　《白籬笆》就是這兩者精準調和後的產物。這張照片和雙子湖的作品一樣，從形式上把這張籬笆照緊緊收攏的是黑白與正反圖樣的不斷重複，但如同史川德本人於多年後所解釋的，在照片裡發揮作用的還有其他元素。

　　為什麼我會在1916年拍攝紐約肯特港的那道白籬笆？因為籬笆本身很吸引我。它非常有活力，非常美國，幾乎是這個國家的一部分。你無法在墨西哥或歐洲找到一道這樣的籬笆。有一次我到蘇聯去，艾森斯坦（Eisenstein）和其他人的攝影師愛德華・提賽（Edouard Tisse）帶我到鄉下，我在路上瞧見一道後面襯著黑暗樹林的籬笆──那是一道非常特別的籬笆，以令人吃驚的形狀組合而成。那時我的感覺是，如果我身上帶著相機，我就能拍到一張和杜斯妥也夫斯基有關的照片了。那道籬笆，以及那片黑暗樹林給我的感覺，就跟閱讀《白痴》（The Idiot）的感覺一模一樣。你看，我沒有美學目標。我有的是可以供我調度的美學手段，這些手段不可或缺，有了它們，我才能針對我所看到的東西說出我想說的。而我看到的東西是在我之外──永遠是這樣。我不試圖描繪生命的內在狀態。

　　史川德事後認為《白籬笆》構成他後來「所有作品的基礎」。有位評論家甚至在1966年表示，那張照片是「美國主流攝影傳統後續發展的思考原點」。如果此說為真，那麼我們將看到這項傳統在一名英國人的照片中臻於最高峰。

歐莫羅德1947年出生於柴郡（Cheshire）的海德鎮（Hyde）。他先是在胡爾大學（Hull University）攻讀經濟，然後到特倫特理工學院（Trent Polytechnic）唸攝影。畢業後，他經營自由接案的攝影事

業，並在新堡學院（Newcastle College）教書。他最知名的照片全都是在美國拍的。1991年8月，他死於一場車禍，當時他正在亞利桑那州拍照。以上就是我對他的全部了解。我當然可以找到更多資料，但我寧願讓他和貝洛克（E. J. Bellocq）[15] 一樣，完全由他所看到的東西被認識，被定義。

蕭爾曾說，他「最早看到的美國景象」被汽車「後座的車窗框住」。身為在美國境外出生的人，歐莫羅德最早看到的美國景象則是框在照片和電影裡，也就是框在影像裡的。《美國眾州》（*States of America*, 1993）攝影集在他死後出版，可說是對美國攝影史上某些重要比喻的再訪和精煉，時間斷限從二十世紀初一直延續到伊格斯頓。歐莫羅德當然知道史川德的照片，而他自己拍的那張白籬笆照片，有部分就是對史川德的回應和致敬。

1980年代，歐莫羅德拍攝的白籬笆後方（書裡沒有任何圖說和地點）是一座經悉心照料修剪的小公園，一條林蔭道愉悅蜿蜒地貫穿而過（圖39）。籬笆本身倒是破了一塊：有五根白色豎板損毀，其中兩根更是支離破碎。不過旁邊的板柱還是站得直挺挺的，繼續執行它們的任務，絲毫無動於衷。我第一次看到這張照片時，它是齊福《日誌》（*Journals*）的封面，這本書描繪完美無瑕郊區的某種毀壞，而這張照片以攝影式的精確為讀者提供了某種預覽。齊福曾不只一次對「光的道德特質」提出評論，而歐莫羅德的籬笆——毀損、亮白、投下模糊陰影——正是這項評論的具體明證。在齊福的世界裡，婚姻出了差錯，每況愈下，但卻會堅持到正式破裂之時甚至之後。「人生最美妙的事情，」齊福在1985年寫道：「似乎

[15] 貝洛克（1873–1949）：美國專業攝影師，以拍攝紐奧良紅燈區的妓女聞名，這些照片為許多小說、詩歌和電影提供了靈感。

39. 歐莫羅德，《無題》，無日期
© Michael Ormerod/Millennium Images

是，我們幾乎不挖掘自我毀滅的潛力。我們或許渴望自我毀滅，那很可能是我們夢寐以求的東西，但只要一道光束，一個即將發生的改變，就足以勸阻我們。」在齊福的短篇故事裡，責難是源自於不夠審慎：只要把情況檢視得越為仔細，就越不容易遭受指摘；在《日誌》中，齊福讓自己接受最嚴格的自我審查，責難在此意味著不夠清晰。

在歐莫羅德這張清晰的照片中，籬笆的破損是如此明顯，無可迴避。這可能是幾十篇不同故事的結局（蓄意破壞？小孩騎三輪車導致的意外？），但畫面本身不企圖解釋，也看不出任何督促的意味。英國藝評家約翰・羅勃茲（John Roberts）認為這張照片「或許是歐莫羅德本人對於『越戰症候群』的預言式評論」，這說法教人

吃驚，一方面，那像是對照片透露的巨大力量似是而非的讚美，另一方面，作為一個對畫面所呈現事實的回應，這說法必定是不著邊際。齊福在評論厄普代克（Updike）的一篇故事時，觀察到「他已發展出一種不切實際的感性程度」。他還認為，自己「頑固和偶爾缺乏想像力的散文或許還更有用處。因為沒有人會在溜冰時詢問，夜空如何承載星光的負擔。至少我是絕對不會」。歐莫羅德會嗎？

　　雖然歐莫羅德的作品只是一張破籬笆的照片，但它也是對史川德作品的評論。既然史川德的照片在美國攝影演化史上占據如此重要的地位，歐莫羅德的照片自然就是對這項傳統的評論和貢獻。那麼，歐莫羅德是不是在暗示，由史川德開啟的那項傳統已經被打破了？還是說，這項傳統依然充滿彈性，足以包容內部的所有斷裂和革命。這張照片甚至沒有發問就點出了這些問題。正是因為它的平鋪直敘——這是一張壞損的白籬笆照片——反而讓我們不禁要問，它會不會不只是一張白籬笆的照片：它會不會是一張不僅止於白籬笆的照片。當然，在歐莫羅德驟逝之後，這道毀損的籬笆自然承繼了自寫墓誌和預言輓歌的特質。

　　根據以上種種，我們可以做出結論，和乍看之下相反，就攝影而言，厄普代克是對的，齊福錯了。你確實可以在溜冰的時候問：夜空如何承載星光的負擔。回想杰尼在阿勃絲死後寫下的筆記，我們甚至可以談論星光「不可或缺的負擔」。

從歐莫羅德的壞損籬笆到柯特茲和他的壞損長椅，兩者之間只差非常小的一步。但是在史川德與柯特茲之間——在一道沒破損的籬笆和一張破損的長椅之間——真的有關聯存在嗎？或者，這項連結只因歐莫羅德的照片才得以存在？史川德和柯特茲的道路似乎沒有交錯——但我很高興歐莫羅德的照片把他們串在一起。就這個意

40. 史川德，《晨邊公園，紐約》，1916
© 1990 Aperture Foundation Inc, Paul Strand Archive

義而言，是歐莫羅德把柯特茲和史川德引介給彼此。而這樣的關聯一旦建立，某些柯特茲的照片就開始跟史川德的作品看起來有些神似，反之亦然。例如，史川德1916年在晨邊公園（Morningside Park）拍的這張照片（圖40）。你很難找到比這更像柯特茲的照片了。三分之二的畫面被一組帶陰影的階梯扶手（構成了一系列的反斜線）斜切開來。幾個孩童和四張長椅占據了左上角餘下的三角，那四張長椅圍聚成一圈，彷彿要打造一個小小的露天房間似的。一名孩童把手搭在朋友肩上，好像正在安慰她或安撫她。他們背對鏡頭，柯特茲經常這麼呈現照片中的拍攝對象。這正是柯特茲會拍的那種照片，暗示現已爬上歲月高階的他，即便與童年時光徹

底隔絕，無法逆反，但這畫面還是不斷提醒他曾經有過的童年，而即便那段童年時光是快樂的，它卻以隱約的姿態揭露日後將至的哀傷。

　　史川德也拍過一些鳥瞰鏡頭，與柯特茲最喜愛的角度如出一轍。尤其是從紐約一座高架橋俯瞰地面的那張，地面裝飾著有如艾菲爾鐵塔般的影子鋼骨，一旁有兩名模糊人影，站著，講話。這兩位攝影師都曾從自家窗戶俯瞰白雪在後院或公園堆積而成的純粹幾何。兩人都喜歡由上而下看著晾曬的床單，或是低矮房舍的屋頂構成某種平面造型的拼貼。對在1917年拍攝這些照片的史川德而言，這是一個階段，一個出發點。對柯特茲來說，這既是起點，也是終點。

　　十六歲時，柯特茲迷戀一名年輕女子，她住在他父母布達佩斯住家的對街。他經常花好幾個小時從自己的窗戶眺望她的窗戶，把所瞥見的一舉一動都記錄在日記上。一九二五年抵達巴黎後拍的第一張照片，就是從他位於瓦凡街（rue Vavin）的旅館窗戶斜望對街窗戶的景象。他在巴黎培養出對攝影「俯視」的興趣，移民紐約之後，他也搜尋類似的視角。1952年，他和伊麗莎白搬到第五大道2號位於十二樓的公寓，在這裡他可看到華盛頓廣場公園的景觀，他漸漸感覺到這就是他的命運：從他的窗戶往下凝視，一如他1911至1912年於布達佩斯父母家中以及他在巴黎時的習慣。差別在於，隨著年齡漸長，雪來得越來越快。隨著時間過去，柯特茲對於該如何推論雪萊（Shelly）的問題感到日漸清晰：「如果冬天來了，春天還會遠嗎？」沒錯，但這也意味著如果夏天在此，那冬天還會遠嗎？

　　史川德的《冬日，中央公園》（*Winter, Central Park*，圖41），展現一棵樹揮灑在斑白雪地上的書法光影。照片一角，一名身影模糊的孩童拉著雪橇。照片完全由光禿的樹身黑線、影子和這

41. 史川德，《冬日，中央公園，紐約》，1913-14

© 1980 Aperture Foundation Inc, Paul Strand Archive

名模糊人物所構成，攝於1913至1914年，很像柯特茲華盛頓廣場公園照（圖42）的一個細部，或是一個裁切畫面。柯特茲站的位置比較後面，但如果把某個局部獨立出來，我們會得到一個非常類似史川德照片的畫面。另一個重要差異是，柯特茲是在1952年拍下這張照片。經過中間間隔的這些年，拉著雪橇的小女孩已長成裹著大衣步伐沉重的糟老頭。這是一張類似的照片，但它老了。

柯特茲放眼所及，都看到自身處境的反射。一段雪地行走，變成撫慰和憂傷的形式表現，目的是提供某種慰藉。雪將都市改造成荒野；公園則變得和匈牙利的中部平原一般遼闊。那些柯特茲

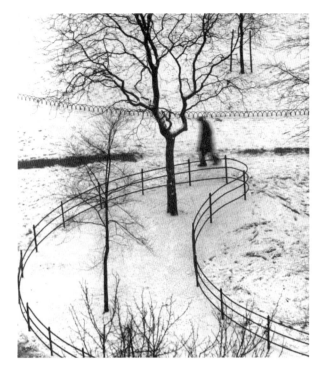

42. 柯特茲，《華盛頓廣場公園》，1952

© Estate pf André Kertêsz, 2005

鏡頭下的大衣男子緩緩穿過雪地，因身上的重擔而顯得矮小。他們來到忠實的長椅旁邊，那是他們慣常的休息之處，卻發現它們不再是長椅，而變成了某種形式的都市雪籬笆。沒有地方可坐，因為白雪已占據其上（並非故意，雪花只是恰巧飄零至此），他只好繼續走……

一名男子穿著黑色大衣，戴了帽子，雙手插口袋，慢慢走著（往往

但並非總是走離鏡頭）。深色外套和帽子意味著，他經常僅止於一個剪影般的存在。他老是出現在柯特茲的照片裡。這不是說，他只在柯特茲的照片裡現身。他也出現在其他許多攝影師的作品中（他把自己開放給大家觀看），但他在柯特茲的照片裡留連不去，其實我的意思剛好相反：是柯特茲的鏡頭在他身上留連不去，常駐不移。典型的流亡者，有時，他看起來就像從匈牙利的照片中被剪下來貼進紐約的照片裡，置身紐約巨大的現代橋樑與倉庫建築。

　　和特別讓人聯想到柯特茲中晚年的母題一樣，這些人往往都曾出現在他年輕時的作品中。我們遇見過他們……且慢，讓我重新敘述一次：我們遇見過**這個人**──因為實際上只有一個人，這點可以從外套和帽子立即看出端倪，這兩項特色足以壓過其他一切特質──在1914年的布達佩斯，他走在夜裡寂寥的石板路上（圖43）。卡繆曾說，當我們在傍晚看見飛鳥時，總認為牠們正要回家，但看著柯特茲鏡頭下的這名大衣男子，我們從不曾興起這樣的念頭。從沒有任何一盞點了燈的窗戶在召喚他。沒有。反而是街道本身，是緩步的這項動作──事實上，是那件**大衣**──承擔了家的堅貞。甚至在那時，男子就有一種不如當年之感。他似乎走不快，你幾乎無法想像他會跑，然而，就在柯特茲開始拍攝這名男子的同時，他也幫自己和弟弟拍了許多活力充沛的照片，幾乎是赤條條地，在對速度的熱愛中奔跑著。即便在這樣的時刻，柯特茲體內仍有某樣情愫對未來產生鄉愁般的渴望，在那個未來時刻，他與弟弟共度的這些夏日時光將成為記憶，消褪在那些行走男子的腦海中，那些男子儘管走在雪地裡，也像是穿著拖鞋，踱步在有如寒冷病房的街道，忍受著一種只能藉由不斷走路來治療的無名病痛，「來自那些日子的一聲回響反身襲來，」卡瓦菲（Cavafy）寫道：

43. 柯特茲，《伯齊卡伊廣場，布達佩斯》，1914

© Estate pf André Kertész, 2005

……關於我們共度的年輕歲月的火熱之物
我找到一封信並反覆重讀直到白日褪沒。

滿心傷悲，我走到陽臺上，
想稍稍轉換心情，看著〔……〕
街道與商店裡的來往人群。

當柯特茲眺望街頭時，看到的往往就是這位剪影式化身，他代表柯
特茲在紐約客居漂泊、懷才不遇的感受。那些在街頭朝商店走去的

人們，正是他悲傷感受的使者。這就是這名攝影師的命運之籤：走
在街頭或坐在長椅上——不然，就從窗戶眺望人們走在街頭或坐在
長椅上。

在約翰·布爾曼（John Boorman）的電影《翡翠森林》（*The
Emerald Forest*）中，一名亞馬遜印地安人服用了一種精神藥物，想
將他體內的禽鳥或動物靈魂釋放出來。當他因藥物作用失去知覺昏
躺在小屋中時，他的美洲獅或禿鷹分身從體內竄出，在精神世界的

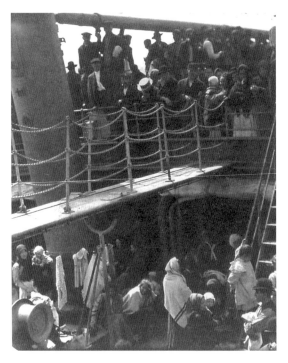

44. 史蒂格利茲，《下等統艙》，1907

© Library of Congress, Prints and Photographs Division, LC-USZ62-62880

叢林與天空中奔馳翱翔。我發現自己常常以類似的情景想像柯特茲
——雖然魔幻程度比這低上許多。這位攝影師在鏡頭後面看著他的
代理人從他身上走出來，進入真實的物質世界。

　　在這方面，以及在其他許多方面，史蒂格利茲都是一位先驅
和前輩。史蒂格利茲回顧1907年如何拍攝名作《下等統艙》時，他
表示在上層甲板上，「從欄杆扶手往下俯視，有個年輕人戴了一
頂草帽。帽子的形狀是圓的。他正看著下等統艙甲板上的男男女
女……我被那整個情景迷住了。我恨不得能逃開周遭一切加入他
們。」（圖44）攝影師恰巧撞見一個吸引他的場景。他渴望成為場
景的一部分，於是想出一個方法既能把那場景記錄下來，又能把他
的代理人，也就是那位參與其中的觀察者納進畫面中。

同樣的人物，也以略微不同的化身，出現在海恩於義大利市場區拍
到的盲眼乞丐照裡（圖2）。蘭格也以類似的方式闡述她的想法，
她認為攝影師的工作就是描繪正在畫面裡上演的東西：「他是整
體畫面的一部分，雖然只能眼睜睜地看著這一切。」在某些情況
下，攝影師可以同時扮演兩者，可以既是觀察者又是被觀察者。布
萊塞夜拍時必須倚賴長時間曝光，讓他能游刃有餘地在按下快門
後，走進畫面成為鏡頭下的一名人物。*

　　在史蒂格利茲1900至1901年拍的另一張照片中（圖45），某種
更為複雜的東西在其中運作。這張照片包含平行橫越畫面底部的第
三十街，與從畫面左下角往上斜穿而過的第五大道，兩條街彼此交

* 十一歲時，拉提格也曾陶醉在這種孩子氣的喜悅裡：「有些時候，當我拍照時，
　如果我速度夠快，我就可以跑到鏡頭前面，把我自己放進我正在拍的照片裡……
　這想法很不賴，只不過拍出來的我永遠是半透明的。」

45. 史蒂格利茲，《街，第五大道》，1900–01
© National Gallery of Art Washington, Alfred Stieglitz Collection

錯。一輛出租馬車——我喜歡把它和1893年在暴風雨中行駛於第五大道上的那輛模糊馬車（參考117頁注釋），想像成同一輛——停在畫面底部，看起來彷彿和它身後街角的那棵樹一樣常駐不移。照片以較高速的快門拍攝，快到足以把朝鏡頭走來的戴帽人物的步伐凍結，而他旁邊的馬車正慢慢朝反方向轉動向前。

　　想想看，曾經有某個時刻，在一百多年前，這個瞬間就是**當下**！而那名戴帽人物，他對於「當下」如何變成「彼時」必然略有

所知。當他穿過街道，經過拿著照相機的男人時，肯定曾經回頭看，想知道那相機拍攝的畫面可能是什麼模樣，但當他回頭看的時候，定義那個畫面那個瞬間的那樣東西，也就是他本人，已經不在那裡了。就在短短幾秒之內，他來過又走了，留下的只有他的足跡；這就是他的宿命——或這張照片所強調的——他永遠無法抵達回顧的制高點，只能短暫又永恆地以充滿耐心的形象被呈現，就像那匹等待的馬兒和待在原地的建築物一樣。

他正是柯特茲不斷看到的那個人，他帶領攝影師——以及我們——穿越那些瞬間，那些畫面中所有元素各就各位的瞬間。少了他，少了這位攝影師靈魂的化身，就不會有這些照片。我們在匈牙利看到他。我們在巴黎的奧塞碼頭看到他，身後拄著一根枴杖，

46. 柯特茲，《紐約》，1954

看著兩名穿著外套的男子朝他走來。我們在1954年的紐約看到他，眺望照片背景中的河流與橋樑（圖46）。攝影師將這名男子擺在前景，讓他朝另一個和他幾乎一模一樣的人望去，藉此凸顯男子作為攝影師代理人的意味。倘若鏡頭像電影那樣往後拉，我們就會看到另一名人物，也就是攝影師本人，正盯著這兩個人。而鏡頭還可以這樣繼續往後拉，透過某種逆向望遠鏡，我們可以一路跟隨這場目光接力賽，回到當初攝影師往外看的那扇公寓窗戶。

這個人物不帶任何邪惡氣息，絲毫不具愛倫·坡（Allen Poe）「人群中的人」（Man of the Crowd）[16] 的意味。不，這男人只是一名閒晃者，就好像一名白天不用上班的辦事員，他最主要的目的是殺時間，因為他手上總有用不完的時間。他是那種喜歡觀察營建工地的男人，他觀察地上那些鑿開的洞，想像它們日後可能會變成摩天大樓或多層停車場的基地。那是他最接近戶外活動的活動，崇高的戶外活動。他的外套舒適到足以讓城市變成某種室內，一個可以讓他曳步而行的起居空間。他不像是穿著外套而像是住在外套裡面。他總是對事物投以略微狐疑的眼光。即便當他走在街上，也像一名老婦般躲在窗簾後窺視，被某種無限稀釋的噪音驅策前行。他滿足於觀察人生，大部分時間都感覺有些無聊，而且經常在等待，即便只是等待巴士。如果等不到自己的巴士，他就看著其他人等巴士。在閒晃的過程中，他會對所見事物的最微小變化保持警覺，也總是會跟你打招呼。當旅行者向人問路時，他會在一旁聆聽、評估、等待，有必要的話，便上前更正或補充。他生活的最大特色就是完全缺乏意圖，又彷彿是給人生訂定最純粹的目的：過完

[16] 人群中的人：愛倫·坡的短篇小說名，描述一位沒有名字的敘述者跟隨一名男子穿梭在倫敦的人群中。

一天。他擁有一棵樹的耐心，或樹蔭下那張長椅的耐力。

　　這就是柯特茲鏡頭下人物與史川德1915年在華爾街捕捉到的匆忙人物的差別所在。史川德想拍攝人們在剛落成的摩根大樓外「趕上班」的模樣，大樓的碩大黑窗有如龐然巨石般漂浮在忙碌亂竄的人群之上。太陽低掛讓他們的影子從身後流洩而出，誠如史川德本人所描述，「那些巨大的黑窗有著食人魔鯊魚大嘴的特質，讓人們急著朝它裡面去。」在柯特茲的鏡頭下，人物缺乏一切緊急或匆忙的意味。他們還具備排除和選拔的特質，可以把沒有辦公室可趕去上班的人們標誌出來。誠如阿勃絲1969年所理解的，關於工作最重要的是，它「能幫助你遠離那些無法回答的問題」。若沒有工作來消耗我們的時間，轉移我們的注意力，就連枝微末節的小問題都將承載命運的重量。你有一整天的時間去對別人的藐視與錯誤的決定鑽牛角尖，但反過來說，這些行為也可能變成一種慰藉：既然沒有其他事情能讓你分心，這些事情就開始像是無可奈何的現實，是人類境況的一部分，如同長椅是公園的一部分。於是，當你來到公園的一張長椅旁，或許是你最喜歡的那張，然後發現它壞了，這時會有兩種感覺同時襲來，一是屬於個人的失望，二則像是某種佐證，證明了那個你早已順服的事實。碰到這類情況時，無論命運與偶然之間是否真有區別，但除了看著它，思考其中究竟有哪些隱藏意義，該如何解讀它，你還能做些什麼呢？

有一些藝術家，雖然不是先驅者或創新者，但他們有一項優點，就是能統整許多先驅者或創新者的特質。這點對攝影師而言，就跟對音樂家和畫家一樣適用。例如，在史蒂夫·夏派羅（Steve Schapiro）的照片中，我們便看到許多美國經典攝影主題的軌跡和重製。在這方面，我們可以說，夏派羅十分法蘭克（frank也有坦誠忠實的雙關意涵）：收錄在他回顧攝影集《美國邊緣》

（*American Edge*）裡的第一件作品，是1965年塞爾瑪遊行（Selma March）中一名示威者高舉美國星條旗的照片，那不僅是一種政治姿勢，也是對法蘭克攝影集《美國人》的象徵性敬禮。這麼說並沒有貶低夏派羅作品的意思。相反的，正因他不執著於創新者的獨特性，所以能擔任這個媒介極具價值的評論員：他讓我們密集地觀看更多攝影史上的潮流。

比方說，那位在二十世紀初首次走進我們文化觀景窗的大衣

47. 夏派羅，《紐約》，1961
© Steve Schapiro, courtesy Fahey/Klein Gallery, Los Angeles

男子。二次大戰結束後，依然頻頻出現。魯迪‧布克哈特（Rudy Burckhardt）1947年在時代廣場的霓虹塵霧中捕捉到他的身影；呂布在1954年的英國發現他，匆匆向前，在鄉土氣的里茲城（Leeds）裡看起來有些突兀。何內‧比希（René Burri）在1956年匈牙利起義後沒多久，於布拉格看到他穿越一條石板路。1961年，夏派羅拍到他緩緩走出鏡頭（圖47）。他有些模糊，就要消失在背景中。這項視覺傳統的某部分正準備讓位，把位置留給其他人，留給更符合新世代推擠競爭、沸騰著不確定性的美學。畫面前景還有兩名男子，其中一名以大特寫的樣子出現，正從左邊走入鏡頭。以歐洲為中心的老派優雅，佝僂而悲傷，但自有其篤定與安慰，被某種較不確定的東西（以那個特寫側影為化身）取而代之。諷刺的是，這種新美學也是歐洲影響下的產物，特別受到法蘭克的影響。在夏派羅的照片裡，有一種強烈的告別意味，那個標誌輓歌與鄉愁的人物已準備離去，消失。柯特茲的代理人從舞臺右側退場，拖著長長的雨中倒影。此後，他僅跑龍套式的現身幾回（再次駐足看著那張破損長椅），哀悼自身的消亡。柯特茲的名聲和地位將在1960年代中葉迅速恢復。總是讓我們在象徵意義上聯想到柯特茲的這個人物，在這個時間點退場，也算合宜。他充滿自信地走出攝影史，很清楚自己在攝影史上的地位已無可動搖。

　　只不過，我現在開始懷疑，攝影裡有一條奇怪的法則，那就是：我們永遠不會是最後一次看到任何人或任何事。他們消失或死去，然後，過了幾年，他們又再次復出，重新轉世出現在其他人的鏡頭裡。例如，那位步出夏派羅鏡頭的人物，將會在1993年再次現身，在一個名叫布羅齊柯（Brcko）[17] 的小鎮。

[17] 布羅齊柯：位於波士尼亞赫塞哥維納東北部，是南斯拉夫內戰期間的殺戮戰場之一。

我清楚記得，我站在那一窗戶旁邊，不做什麼
只是看著生命流逝。

蘭格

不只是柯特茲……就某方面而言，所有的攝影師，除了最大無畏的
那位——不，就連最大無畏的那個——都想要退到室內，透過他們
的窗戶思考這世界。如果這意味著某種返祖——最早期的一張永
久性照片之一，是1826年由約瑟夫‧涅普斯（Joseph Niépce）製作
的一張模糊的日光顯影：《從葛哈窗戶看出去的景象》（*View from
the Window at Gras*）——其中也含有某種詞源學上的必然性。相機
返回源頭，回到那個光線和黑暗進入的小室。

　　1940年，約瑟夫‧蘇戴克（Josef Sudek）在布拉格拍了一個系
列，名為《從我工作室的窗戶》（*From the Window of my Studio*）。
曾在義大利和以色列拍下著名作品的新聞攝影師露絲‧奧肯（Ruth
Orkin），自1955年退出新聞攝影的戰場之後，便將大部分的工作
生涯用來記錄從紐約中央公園西路（即第八大道）65號十五樓公寓
看出去的景象。這些照片後來集結成《從我窗戶看到的世界》（*A
World Through My Window*, 1978），這本書傳達出奧肯對這項協調
方法的滿意，她認為這是理想且持久的辦法，可讓她兼顧身為攝影
師和家庭主婦的不同主張。* 書內的移動多半是週期性的，是短暫
的臨時撤守，而非永久性且得到滿意結果的撤退。

　　史蒂格利茲在紐約幾個不同住處和工作地點拍攝的照片，可區

48. 史蒂格利茲，《薛爾頓旅館窗，西》，1931

© National Gallery of Art Washington, Alfred Stieglitz Collection

分成三個截然不同的系列或階段。第一階段是在1915年於第五大道
二九一藝廊的後窗拍的。其中好幾張，試圖展示他對立體派構圖的

* 1959年由馬格農（Magnum）新進成員比希拍攝的一張照片，和奧肯的情況恰成
　對比，照片裡的卡提耶—布列松從柯奈爾・卡帕（Cornell Capa）位於第五大道的
　公寓斜探出身子，忙著按下快門。彷彿他只是暫時衝進屋裡，趁著任務之間的空
　檔。

理解，特別是被冬雪轉化成扁平和傾斜白色塊的那些屋頂照片。1930到1932年間，史蒂格利茲拍了另一系列的照片，主題是巨型營建案，鏡頭若不是架設在麥迪遜街509號十七樓的「美國一方」藝廊，就是他和歐姬芙位於萊克辛頓525號薛爾頓飯店（Shelton）三十一樓的房間。1935年，他拍下從薛爾頓飯店看出去的最後一個系列，對象是位於旅館西邊的洛克斐勒中心。

　　從薛爾頓旅館和「美國一方」拍攝的照片，記錄了他對正逐步將他包圍的瘋狂建設步調的反應，它們一方面增強了眼前影像的壯觀程度，同時也大大局限了他的可見範圍（圖48）。這些建設案都是在1920年代的繁榮時期取得資金，進行規劃，但實際建造卻是在大蕭條期間，這讓史蒂格利茲忍不住想斥責那些在「藝術家挨餓」時，大筆投入這類企業的金錢使用方式。（這是典型的史蒂格利茲風格，拿資本主義的貪婪象徵與藝術家而非工人或農人的挨餓做對比。）這些照片本身的冰冷與超然，和他對於那些正在周遭上演的事物的口頭抱怨，形成強烈對比。史蒂格利茲採取的視角並非引頸仰望著高聳在他上方的財富象徵，而是平視著他的拍攝對象。因為他架設相機的所在地，正好就是隸屬於他此刻正在觀察的那項發展的早期階段。在他四周拔地而起的摩天大樓，就相當於他自身對於攝影這項媒介所達到的雄心抱負以及令人暈眩的成就貢獻，因為他正是這項媒介得以興起的重要工程師。史蒂格利茲曾經堅稱，「如果此刻正在發生的事物無法與已經存在的事物相媲美，那前者就沒有存在的權利。」如果「已經存在」的事物挑戰「正在發生」的事物但以失敗收場，那麼前者就是在對後者進行驗證與確認。這場競爭是屬於美學和象徵層次，近乎抽象，其結果是建築與攝影之間的某種自補性聯盟。外在世界的無情威力同時也反映出史蒂格利茲的權力持久不墜，所以有本事對它進行審視考察。

　　至於人物，不管是建造摩天大樓的人（例如海恩在帝國大廈鋼樑上拍到的那些英雄性人物），還是在大樓裡生活或工作的人，在他的照片裡都不曾出現。在他1915年從二九一藝廊向外拍的一張照片中，有一條晾著衣服的曬衣繩；到了1930年代，這景象似乎是一種樸實的古雅記憶，因為它們早已被騰空飛躍的營建計畫取代。史蒂格利茲的照片對此沒有絲毫哀悼之情。「我們住在薛爾頓飯店的高樓，」他在1925年跟舍伍德・安德森（Sherwood Anderson）如此解釋：「風聲狂嚎，撼動巨大鋼樑——我們覺得自己宛如置身大洋之中——萬籟俱寂，唯有風聲——我們居住其中的鋼鐵大船正在發抖搖晃——這真是個美妙的地方。」當時史蒂格利茲正值自信滿滿、冒險犯難的壯年時期。多年之後，當威基和卡提耶—布列松為他拍照時，他落魄地藏身在小艙之中，擔心著租金以及麻煩之海就快將他吞沒。

　1922年，史蒂格利茲的好友暨夥伴史泰欽從他位於西六十八街的公寓，瞄準對面建築的窗戶和逃生梯。這些照片與史蒂格利茲置身「大洋之中」的感覺恰成對比，有如天壤。彷彿只要探出身子就幾乎要碰到對面牆壁似的。在其中一張照片裡，他拍到在逃生梯上的兩個紙箱，正隨興地「笑」成一團——誠如史泰欽在圖說中解釋的。在另一張防火梯與後院晾曬衣服的照片中，他的觀察角度和它們在畫面安排上的潛力比較無關，反而是作為社區生活被和諧劃分的紀錄，照片的精緻構圖恰如其分。

　　史泰欽窗戶框著的另一個畫面，是一扇窗戶，那扇窗戶又框著——如同藍道・賈雷爾（Randall Jarrell）在詩作〈窗〉（Window）裡所寫的——「一名在讀報時頻頻點頭的男子」。在愛德華・霍普（Edward Hopper）的油畫中，那些通風大窗裡被瞥見的人物，總是享有戶外的光線和寬敞。但史泰欽鏡頭下的這名男子，只能蜷坐

在他的鴿子籠裡。他所擁有的讀報空間和艾凡斯在地鐵上拍到的乘
客一樣局促。數年後,史泰欽將在1925年從第四十街的一扇窗戶拍
攝夜景,呈現那座城市建築的雅致、冰冷與荒蕪;但1922年的這些
照片,還保有一種村莊的隨意親密,一個很容易被忽略的都會生活
面向。在《週日報》(*Sunday Paper*,圖49)中,那扇小小的方形
窗,是將它團團包圍的無盡紅磚隊伍的唯一缺口。從這扇窗看出去
的景象,是另一扇同樣單調的窗。再沒別處可看。就算你想把目光

49. 史泰欽,《週日報,紐約西八十六街》,約1922

Reprinted with permission of Joanna T. Steichen

移開，也無處可去。

　　另一方面，當你偷窺梅瑞・阿珀恩（Merry Alpern）的《猥褻之窗》（*Dirty Windows*）時，情況就變成你根本沒辦法把目光移開。阿珀恩在1993到1994年的冬天，用遠攝鏡頭瞄準一家深夜性愛俱樂部的後窗（圖50）。俱樂部位於華爾街上，阿珀恩的照片揭露了金融業檯面下的陰暗與汙穢。但這裡面也存在一種魅力，以及一種交易的純粹性，例如西裝筆挺的客人把五十元紙鈔遞給穿著令人

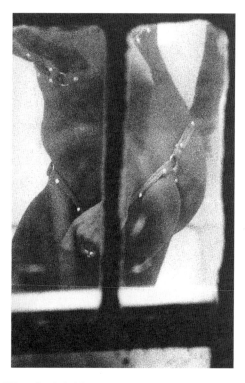

50. 阿珀恩，《猥褻之窗》，1994 from the book *Dirty Windows*,
courtesy Scalo Publishers

血脈賁張內衣的妓女。性愛、毒品、現金──就是這裡的一切。
每個人都在吸食古柯鹼，追求快感，用金錢交易性愛。客人套上
保險套，捲起紙鈔，吸入更多古柯鹼。關於這一切，我們的雙眼
無法如願地清楚看見。我們看到的畫面，往往模糊得令人沮喪，
同時又因模糊而激發了更大誘惑。它就像是一場夢，沒有你能施
展的空間。相機總是不斷往前伸，企圖刺穿由性愛與毒品構成的違
禁經濟。這不就是那些死性不改的偷窺狂所渴望的窗景。景框與窗
框密合重疊，然後，過沒多久，緊繃的焦點──維持這種強度窺探
所需要的專注力──變得筋疲力竭。偷窺轉化為監視，變成一種牢
籠。那扇窗就像只有一個頻道的電視，畫面中，同一部付費色情電
影（而且因為收訊不良，清晰度始終無法令你滿意）無止境地重
播。你渴望娛樂，各式各樣的娛樂。你渴望掙脫這個歡樂被如此
嚴格限定的世界。雖然有些古怪，但你確實和卡瓦菲一樣，渴望
「到街上和店裡小小走動一下」。

從攝影師的觀點來看，一扇可以眺望街道的窗戶，就是一種置身世
界但又不參與其中的方式。你退居室內，但還是可以監看街道，
而且無須忍受不便利、摩肩接踵，以及擁擠的人潮。「一定有視
線觀看著街道」，珍・雅各（Jane Jacobs）在《偉大城市的誕生與
衰亡》（The Life and Death of Great American Cities）一書中如此寫
道，這想法吸引杰尼把它抄在筆記本上。他還抄了卡夫卡的一段
話，是關於「一扇眺望街道的窗戶」如何讓獨居之人的生活變得可
以忍受──不是一條空蕩的街道，而是富有人味和生活氣息的街
道。這是寂寞的視覺性互惠：孤獨僅能假借其他人表現出來。要喚
起卡夫卡式的孤獨寂寞，藝術家必須找到一名代理人：走在街上的
人。杰尼從他位於布魯克林公寓拍到的一張照片，為這描述做了最
貼切的表現（圖51）。對街一棟屋子的窗戶占據了照片右方三分之

一的位置：那扇窗戶往外可看到並同時映照出杰尼公寓的窗戶。剩餘的三分之二是街景，空蕩蕩地，只有一名男子看著商店櫥窗和一個剪影人物走在人行道上。

　　杰尼是個深居簡出的安靜男子，喜歡把時間花在堆滿書籍的公寓裡，從窗戶瞥看這世界。和他恰成對比的，莫過於尤金·史密斯，他因為接攝影工作走遍全世界（在出任務過程中於沖繩遭到炸傷）。1955年被《生活》雜誌解雇後，史密斯受人委託，在匹茲堡進行一項小案子。該任務估計只會持續三週，因此當專案負責人看到攝影師竟從旅行車上卸下二十幾件行李時，簡直嚇壞了。史密斯拒絕遵守最後期限的習慣，已把他所有雇主的耐心都磨光了，但是在匹茲堡，他對案子該拍多久就拍多久的堅持，已到了走火入魔

51. 杰尼，《布魯克林》，1969
© Special Collections Library, Duke University

的程度。第一個月他幾乎沒按幾次快門,而選擇如往常一樣去了解他的拍攝主題。他花了一年的時間,用一萬多張底片拍下該城的每一面。而這還只是開始。史密斯把這項匹茲堡計畫視為攝影版的喬哀斯《尤里西斯》(*Ulysses*),並不斷嘗試把龐大的素材曬印編輯成可忠實呈現「(他)信念中無比統一性」的順序,但卻不斷失敗。

史密斯的傳記作者吉米・休斯(Jim Hughes)描繪一個令人難忘的畫面,讓我們看到這位攝影師為了和他的龐大任務搏鬥,幾乎把自己逼瘋了。在服用安非他命所導致的極度興奮下,用力敲出錯亂狂妄的詞彙,咬牙切齒地宣告自己的意圖。史密斯會不眠不休地連續工作三或四天,然後崩潰倒地。終於,他開始受某種觀看型老年癡呆症的折磨,不再需要實現那些被藝術完全控制的野心。1957年,與家人分居之後,史密斯搬進第六大道接近二十八街的一間頂樓套房。那是,史密斯寫道,「最後一條依然堅守的壕溝。捍衛心智的壕溝。」

彷彿受某種反作用力的影響,史密斯原本想盡辦法要從每個角度觀看每件事物,如今則是只從他的窗戶,從那個令人感到安慰的有限制高點上拍攝照片:汽車駛過,人們上車下車,郵件投遞,雪花落下……不可避免地,在這種刻意限制的調查過程中,一名似曾相識的人物晃進他的鏡頭——也就是,柯特茲向大家介紹的那個人物:穿著大衣的孤獨身影,穿過馬路,在街角等待。起初,這巧合顯得不太可能。雖然兩人都採取鳥瞰世界的角度,但柯特茲的內斂冷靜與史密斯的直言不諱似乎相距甚遠。不過,指出他倆在風格和手法上有相似之處的,可是柯特茲本人。對柯特茲而言,史密斯是某種內在流亡者,與那些願意把自己當成妓女一樣賣身給編輯的攝影師恰成對比。「在眾多批評聲中,史密斯是相當傑出的一位;他以我的風格從事攝影。他曾向我坦承,我影響了他的志業,」柯

特茲如此堅稱。「他幫《生活》雜誌工作，他們當然會把他掃地出門。」於是，這名穿著大衣、站在街角一座Z形防火梯下的剪影人物，化身成那看似不可能的相遇；他穿越雨後濕滑的街道；他抱著一箱花朵；他踏雪而過。

史密斯畢竟是史密斯，同樣從窗戶記錄街景，他的方法也和柯特茲迥然有別。不管做什麼都會陷入著魔狀態，他很快就在房內架設了六部照相機，瞄準街頭。當他得知樓下房間空出時，也是一刻不容緩地隨即承租下來。除了向外看，他還把目光轉向室內。他的樓上是一個閣樓，是爵士樂手舉行即興演奏的地方。不出所料，史密斯對於拍攝他們有極強烈的欲望。當樂手盡情演奏之際，看到一根鑽頭從地板鑽出，幾秒之後，又出現一條金屬線，他們還真是大吃一驚。沒多久，史密斯就出現在門口，手裡拿著一隻麥克風，他把麥克風扣在金屬線上，這樣他就可以一邊拍照一邊幫他們錄音。這還無法讓他滿足；他很快就把整棟大樓裝滿麥克風，記錄發生的一切聲響。這種記錄狂的症狀與日益加深的憂鬱密不可分。「我的人生已變成潮濕的絕望，從那些困住它以及讓它付出代價的腐蝕性元素中，力量會借力使力，」他以招牌的胡言妄語如此寫道。雖然他為這個系列取了一個充滿抒情味的標題：《當我偶然從窗戶瞥見》（*As from my window I sometimes glance*），但這完全是個誤導：史密斯根本不是偶然瞥見，而是像患了強迫症似的時時注視，照片越拍越多。齊福曾以下面這段話總結他正在構思的一篇故事：「那名旁觀者只是因為毫無節制地投入觀察，而讓自己不可救藥地被牽扯進去，」史密斯的狀況和那名旁觀者無異。

一名朋友回憶，有次他去史密斯的閣樓，發現史密斯帶著他裝了底片的六部相機，身子探出窗外。他已連續坐在窗戶上二十個小時，並在朋友遞相機鏡頭給他的情況下，又再坐了六到七小時。而這一切，休斯解釋說，只是另一波過量生產的開端，問題是，他原

本就是為了從過量生產中喘口氣才搬來這裡的。「因為窗戶離他的
新暗房和工作空間實在太近了，史密斯可以非常快速地曬出工作印
樣，把它們釘起來，創造出一片由4×8照片所組成的不斷變化的壯
觀陳列，速度雖然不快，但已開始將閣樓切割成由無數室內街巷所
構成的迷宮。」攝影師不想走進街道；相反的，藉由令人迷戀的波
赫士風格扭轉法，街道走進了那間房子。

　　　我的車變成我的家。

　　　　　　　　　　　　　　　　　　　　　　　　　　　　威基

有個方法可以把窗景和街道動態結合起來，那就是開車。1930年代
的十年間，攝影師在農業安全管理局的指派下開車穿越全美，只
要碰到任何攫住他們目光或是符合史崔克命令的東西，就下車拍
攝。不過在此，我要談的是真正從汽車裡面拍的照片：例如1935年
艾凡斯在紐奧良附近拍的一張照片，他開車經過一群在草地上靜
坐抗議的黑人，其中一人彈著吉他，目送他的車子漸行漸遠。艾凡
斯喜歡其中近乎隨機的感覺，彷彿你無法確知自己拍到什麼的感
覺。幾年後，當他在紐約地鐵上進行偷拍時，也是採取同樣的方
法。

　　當艾凡斯變成法蘭克的某種導師之後，這兩個男人便一起展開
公路旅行。1950年代初的某一天，艾凡斯要求法蘭克停車，他下車
朝一百碼外的地方按下快門，上車後他說道，明天太陽還會在同一
時間的同一地方升起，到時他們會再回來拍攝。法蘭克一直留在車

內。

　　在艾凡斯鼓勵下申請的古根漢獎助金，讓法蘭克能夠旅行全美，拍攝「在此誕生並擴散到世界各地的那種文明」。1955年，法蘭克帶著妻子和兩個小孩——套用傑克‧凱魯亞克（Jack Kerouac）日後為該趟旅程的成果攝影集所寫的導言——「開著一輛老舊二手車幾乎把四十八州」都拍遍了。就像先前與艾凡斯一起從事的短途旅行一樣，他常常待在車裡，即便拍照時也一樣。他不會特意等到明天，等到太陽從同一個地方升起。

　　「我喜歡看最平凡無奇的事物，」法蘭克曾說：「移動的事物。」他有許多照片，甚至那些在平穩定點拍攝的照片，看起來都像是在移動中拍下的。美國變成一個從車內觀看的地方，一個不必停下來就能觀看的國家。結果就好像，相機只是勉強來得及把時間停住。但即便把時間停住，我們也總是被催促前行。那些照片看起來如此隨便，似乎不具留連觀看的價值。如果我們選擇多花點時間觀看，往往只是因為想弄清楚法蘭克為什麼要拍這張照片（這張照片到底有什麼特別的地方？）。一棟房子旁邊的霓虹箭頭指引我們翻到下一頁。一張從蒙大拿州布特（Butte）旅館窗戶拍下的照片，似乎僅僅是為了確認，確認被百葉窗簾遮掉一部分的景象，完全不值得看第二眼（攝影的意義就是要求我們一再重返）。一扇即將關上的電梯門，就像會再次拉開的百葉窗簾，有那麼一刻，不是出現在另一個樓層，而是出現在另一棟建築或另一座城市（至於是哪一座以及為什麼，就各憑想像了）。

　　這種持續處於運動中的感覺，導致人們往往認為法蘭克的照片具備嚴峻、單調的特質。根據另一位歐洲籍美國觀察家尚‧布希亞（Jean Baudrillard）的說法，旅行的樂趣部分在於「潛入其他人被迫居住的地方然後毫髮無損的離開，其中充滿了把他們留在那裡自生自滅的惡意樂趣。如此一來，甚至連當地人的幸福也變調成某

種祕密的順服」。我們在法蘭克照片中一再遇到的，正是這種基調。不過，在那些照片中持續上演的內容卻比這更複雜。裡面還有一些自我否定的抒情，一絲從來沒有機會盡情表露的渴盼。某人從眼前經過，讓留在原地的人意識到自己的命運，於是，他們的聽天由命就被移動的可能性——即便永遠不會付諸實行——搞得心神不寧、心浮氣躁。移動也因此沾染了絕望的汙點：害怕變成那個被遺棄的人，那個注定要留在原地的人。

或許就是因為這樣，所以齊福認為「這種游牧的路邊文明，是由有史以來最寂寞的旅行者所創造的」。齊福和凱魯亞克不一樣；後者認為法蘭克眼中的小便斗是「史上最寂寞的照片」，但前者在寫下上述字句時，腦中並不存在法蘭克或其他任何攝影師的影像，但他「對人類任性妄為與速度恩寵的先見之明」，倒是很適合作為橫批，用來解釋《美國人》中首次被瞥見的世界。

儘管有艾凡斯的熱情支持，但法蘭克對視覺構圖傳統的刻意漠視實在太過挑釁，導致一開始他找不到任何美國出版商願意出版他的作品。直到1958年，《美國人》在法國出版並大獲成功，美國才於次年跟著上市。再隔一年，爵士樂手歐涅・柯曼（Ornette Coleman）發行一張專輯，大膽宣告《未來的爵士樣貌》（*The Shape of Jazz to Come*）。雖然這兩起事件各自獨立，但這些音樂與攝影的分水嶺時刻卻是彼此相關，互為啟發。

爵士樂史就是聽眾逐漸習慣那些乍聽之下嘈雜、無法吸收的音樂的歷史。法蘭克的照片就和柯曼的音樂一樣，都需要先把所有的形式限制拿開，才能探索出新的疆界。我們可以把反對由柯曼所開創的自由爵士的意見，原封不動地套用在法蘭克身上，就傳統標準而言，法蘭克的作品可說是不具框景與構圖的。在1950年代末期，柯曼的音樂是史無前例的革命之舉。但如今欣賞柯曼，我們可以清

楚聽到其中浸淫著藍調，也就是這位薩克斯風樂手在德州沃斯堡（Fort Worth）從小聽到大的音樂。法蘭克也一樣。如今，當他的照片已成為傳統的一部分，我們可以看出它們其實是從一個更早期的傳統階段衍生而來的。無論多麼史無前例，法蘭克的照片裡總有令人感到熟悉的部分，一些更早期、更安全的圖像邏輯的痕跡，只是它們的包裝被故意撕掉罷了。根據文・溫德斯（Wim Wenders）的看法，法蘭克與眾不同的地方在於，他有能力「用他的眼角餘光拍照」。利用這項特長拍攝出來的結果，從觀看者的角度來看並不輕鬆自在，但是只要學會如何從容面對這種不安，我們就能看出，在法蘭克的照片裡，有著蘭格和艾凡斯的早期視覺藍調。他在離開愛達荷州黑足鎮（Blackfoot）的US91公路上，拍了兩個人坐在汽車裡，側臉，凝視著擋風玻璃前方，帶著因為蘭格而讓我們記憶深刻的不可動搖的堅定決心，駛向未來。

　　諸如法蘭克和柯曼這類創新人物，他們的影響是雙向的。他們對晚生後輩的作品顯然造成巨大衝擊。不過，一旦人們看清他們也是植根於那個他們最初似乎不屑一顧、企圖挑戰或推翻的傳統時，他們也改變了我們對先前那些作品的認知。當創新其實來自傳統，傳統也似乎披上了新貌。事實證明，艾靈頓公爵（Duke Ellington）可以出乎意外地和查爾斯・明格斯（Charles Mingus）、麥克斯・羅奇（Max Roach）或約翰・柯川（John Coltrane）並肩齊坐，毫不尷尬。同樣的，如果法蘭克曾在《加州皮諾附近的咖啡館》（*Café near Pinole, California*，圖52）這樣的地方停車休息，他也可能會拍攝那個戴了牛仔帽、坐在吧檯上抽菸的傢伙，以及他身後乏人問津的香菸販賣機和電話。也許那臺點唱機正在播放貓王的歌；更可能的是，它什麼也沒播，你能聽到的只有電風扇的呼呼聲，以及金屬衣架每次被電風扇吹動所發出的搖動聲。要不是這張照片出自蘭格，它應該可以輕鬆自在地融入《美國人》攝影集。

52. 蘭格，《加州皮諾附近的咖啡館》，約1956

© the Dorothea Lang Collection, Oakland Museum of California, City of Oakland.

Gift of Paul S. Taylor

　　在主題上與地理上，法蘭克都極嫻熟地刻意踵繼前輩的腳步。他的想法不是被動地記錄美國人從1930年代被艾凡斯與蘭格拍攝之後的二十年間，發生了哪些變化，而是更積極也更具挑戰性地想要知道，攝影在未來的二、三十年甚至更久之後，可能會有哪些轉變。

　　和法蘭克實際拍下的照片同樣讓人感到困擾的，是對於緊跟在他身後的視覺洪潮警報的恐懼。凱魯亞克為《美國人》撰寫導言實在再適合不過，因為由「垮世代」（Beats）所激起讓戈爾·維達爾（Gore Vidal）[18] 不禁自問的問題，正好就是法蘭克所引發的問題。「難道這就是寫作的目的——無休無止地報導前一天晚上做了

些什麼，同時列出他們在同一條路上快速通過的那些聽起來都一樣的城鎮名字？」凱魯亞克已做出他的回答。他先是把費茲傑羅（F. Scott Fitzgerald）的素材鄙視為「甜蜜的多餘」，接著又告訴尼爾‧卡薩迪（Neal Cassady）[19]，「這正是今日美國文學依然奠基其上的東西」。那是1950年。法蘭克自己的回答（視覺而非口語）是，在某些方面，他正在蘭格與艾凡斯曾經走過的同一條道路上旅行。關於這點，我們可用照片逐字逐句地加以證明。

1938年，蘭格拍攝了《西行道路，新墨西哥》（*The Road West, New Mexico*，圖53）。照片上方三分之一是清澄無物的天空，下方三分之二是貧瘠的大地，主角是一條朝地平線傾注的公路。你得在那等上好幾小時才能等到一輛車從旁駛過，在它開走之後，還要繼續等上兩小時才能等到另一輛車，希望這次它會停下來。沒有任何東西會從另一個方向駛來。沒有回頭路。你唯一能做的，就是不斷往西前進。距離將你吞沒。這條公路最大的特色就是沒有特色。但因為知道蘭格和經濟大蕭條的關係，這條路在我們對美國歷史的感受中顯得鮮活生動。現行版的蘭格作品集更是毫不隱諱，該版本把這張照片和一段引文並置，那是蘭格在路上遇到的一位民眾的話：「如果家裡夠舒適，你覺得我會到高速公路上嗎？」在《美國版出埃及記》（*An American Exodus*, 1939）一書中，這張照片的對頁是無家可歸的佃農家庭，把一條類似的道路當成避難所。套用電影詞彙，《西行道路》就是所謂的「觀點」（point-of-view）鏡頭。

[18] 維達爾（1925–2012）：美國著名小說家、劇作家和政論家，影響深遠，屬於「老派美式理念」的代表人物。

[19] 卡薩迪（1826–1968）：凱魯亞克的好友，同為「垮世代」的代表人物。

53. 蘭格，《西行道路，新墨西哥》，1938
© the Dorothea Lang Collection, Oakland Museum of California, City of Oakland.
Gift of Paul S. Taylor

　　蘭格分享了這樣的觀點。她站在那裡有如《憤怒的葡萄》裡的湯姆‧喬德，「沉默地望向遙遠的未來，沿著那條公路，那條輕柔起伏、有如隆起土塊的白色道路向前伸展。」她的照片是通往經濟救贖的長路。巨大的荒蕪可以是無限許諾的象徵，但也透露資源匱乏的慢性疾病，某種將會持續到盡頭或黃泉仍堅持不偏離的欠缺。因為我們知道蘭格是位致力於描繪移民、奧基人和佃農生命的攝影師──雖然嚴格說來，**我們無法從照片看出這點**──所以前方這條路不是代表她自身的旅程，而是她所記錄之人將要踏上的道路。

　　法蘭克拍過極為相似的照片，兩者的對比如此強烈，大概很難

超越。法蘭克的《美國二八五號公路》（*US 285*）和蘭格一樣，也是在新墨西哥州拍攝的，照片中是一條通往地平線盡頭的道路。有輛汽車正遠遠地從對向車道駛來，提供回頭的選擇。畫面的荒涼程度幾乎不下於蘭格，但它傳遞的是另一種悲傷，夜的悲傷，等待新冒險的許諾與浪漫的凱魯亞克式悲傷，以及，就法蘭克的立場來看，等待新照片的悲傷。（凱魯亞克在導言中對這張照片即興地抒發：「長鏡頭下的夜間公路，在囚人的月色中，絕望地飛射向廣袤平坦到令人無法置信的美國新墨西哥州。」）路面上隱約的白色閃光賦予畫面一種運動感，動態，速度。蘭格的照片是關於距離，偏遠；法蘭克的照片則是關於穿越大地。曾經是惡劣嚴酷經濟現實的象徵，公路在此卻變成藝術希望和即將發生的相遇的孕育者。至於會發生怎麼樣的相遇，就各憑想像了。當我們繼續往下翻閱，《美國人》並未告訴我們這條道路可能通往何方。蘭格記錄的是追尋工作的絕望之路；這裡的追尋則不是為了工作，而是為了藝術作品，為了影像。攝影的主題變成攝影師自身的遠見和旅程。這張照片呈現的是法蘭克的旅程，至少是該旅程的一部分。蘭格的移民家庭由攝影師的家人取而代之，在書中的收尾系列照裡：法蘭克的妻子和兩個小孩坐在車裡，地點是德州一處卡車停靠站。

　　沒有哪張照片比這兩張西行道路的照片，更能生動描繪札考斯基所說的轉折：從「為了替某項社會宗旨服務……走向更具個人性的目標」的紀實攝影。

1964年，溫諾格蘭在由古根漢贊助、輕快穿越美國的旅程中，他將法蘭克的即興美學和豺狼般的圖像欲望不分青紅皂白地混在一塊，進而把事情推向下一個階段。在法蘭克的照片中，移動是暗示性的；溫諾格蘭則是在行駛狀態下拍攝，邊開車邊從左側駕駛座按下快門，強調了捕捉的瞬間，以及一種近乎隨機的感覺。凱魯亞克

很驚訝法蘭克有能力抓到「某個在他眼前移動的東西，而且是透過骯髒的擋風玻璃瞄準」，但就我所知，我可以說這類照片沒有一張被選入《美國人》（但書中有好幾個鏡頭是從打開的車窗所拍的）。至於溫諾格蘭，引擎蓋以及擋風玻璃上的條紋和汙漬都是照片的一部分；而車內的暗色車頂以及儀表板，則創造出一種景框中的景框。溫諾格蘭接收了從藝術家窗戶眺望景色的想法，並給了窗戶四個輪子。

　　溫諾格蘭有好幾個鏡頭和法蘭克與蘭格的遼闊公路照相當類似，但車的內部框線讓浩瀚的樣貌變得可以掌握。當我們得知照片的視角源自方向盤後方，距離隨之縮短，讓照片顯得親人，甚至有家常感。你可以在另一張「天地與高速公路」的照片中，譬如

54. 溫諾格蘭，《接近埃爾帕索》，1964
© the Estate of Garry Winogrand, courtesy the Fraenkel Gallery, San Francisco

55. 歐莫羅德，《無題》，無日期

© Michael Ormerod/Millennium Images

《接近埃爾帕索》（*Near El Paso*），看到一個家被高速公路拖著走：那不是一輛車屋，而是一個暫時處於移動狀態的家（圖54）。在另一張照片，《接近達拉斯》（*Near Dallas*）中，一輛無止境的貨運火車通過高速公路上方的高架鐵橋，從照片的一端延伸到另一端，擋住了遙遠的地平線：於是我們看到的不是目的地，而是另一種交通方式。在法蘭克的照片中依然可瞥見一絲思念與渴望的痕跡，如今這痕跡已變成單純的不想停車，疲憊地堅持開往另一個地方。「於是，」齊福寫道：「我們看到承包商、製造業者、卡車車隊老闆和各色政客所組成的勒索工會和遊說團體，在公路上打造出這個偉大的游牧國家。我們看到一個偉大的民族因追尋真愛的狂熱

而變成游牧民族。」

朝後視鏡迅速瞄一眼：蘭格拍了一張空曠的公路；法蘭克在夜晚拍了幾乎一模一樣的照片；溫諾格蘭透過擋風玻璃拍了好幾張照片……在一張沒有標註日期的照片中，歐莫羅德在微光下透過雨珠斑斑的擋風玻璃凝視著前方道路（圖55）。一輛白色卡車，打著模糊的車燈穿過雨絲，從反向車道駛來。一團低垂的烏雲籠罩著一切。雨刷像是隨時要掃過擋風玻璃，把照片弄得更清楚或更模糊。

　　形式上的進步是所有藝術發展的基本推動力，福樓拜式的廢棄內容，就是根據這樣的論證而來，它主張達到「讓主題幾乎消失於

56. 歐莫羅德，《無題》，無日期

© Michael Ormerod/Millennium Images/Picture Arts

無形」的境界。這訴求反映在視覺藝術顯然比在文學上要激進許多。我回頭檢視《美國人》，想找找看法蘭克有沒有哪張照片跟歐莫羅德這張一樣模糊失焦。答案是沒有，沒有半張；溫諾格蘭的照片也沒有。你大可以說，歐莫羅德已超越法蘭克和溫諾格蘭。

　　歐莫羅德透過汽車擋風玻璃（windscreen，英式英語，同美式英語中的windshield）拍下的照片不只這一張。在另一件作品裡，他看著窗外的遼闊草原，有個沒騎馬的牛仔正在調整籬笆，一群正在反芻、處於恍惚狂喜狀態的乳牛，回頭凝視著整個畫面（圖56）。天空綴著點點雲朵，擋風玻璃上也綴著汙痕，可能是泥漿或不知自己撞上什麼東西的昆蟲屍體（就好像天空突然變成固體）。畫面下方可以看到汽車的引擎蓋——好像從溫諾格蘭那裡借來似的——但有樣東西不見了。那條**公路**。你很難不納悶，歐莫羅德這張照片到底想做什麼，而且在所有照片中，這張最令人想問他為了什麼要待在車裡。一如既往，照片包含了它所提出的問題與答案。沒有路是因為這裡是道路的盡頭，而汽車不僅是可以載著我們四處走的東西，也是一種觀看的方式——即便在沒路的情況下——一種幾乎已成預設的感知模式；也就是，一種世界觀。* 美國的擋風玻璃（windshield）被徹底英國化，轉變成一面擋風**螢幕**（windscreen）。†

* 安德魯・克羅斯（Andrew Cross）是一位和歐莫羅德同樣迷戀美國地景的當代英國攝影師，他感覺「就某種意義而言，我的目的地就在道路盡頭後方」，這真是非常貼切的說法。

† 瑪莎・蘿絲勒（Martha Rosler）在《通行權》（*Rights of Passage*）系列攝影中，利用「screen」（螢幕，遮擋）一詞的雙重概念，製造出一些精心安排的電影效果。例如在《普拉斯基橋，皇后區界》（*Pulaski Bridge, Queensbound*, 1994）或《一號與九號道路，紐澤西》（*Routes 1 and 9, New Jersey*, 1995）中，她利用廣角鏡頭

有些攝影師變成了某單一影像的代名詞。溫斯頓·林克（O. Winston Link）就是如此，他《東行特快車，伊艾格，西維吉尼亞》（*Hotshot Eastbound, Iager, West Virginia*, 1956）的主角，是停靠在免下車露天電影院銀幕前的眾多汽車。靠近畫面頂端處，有一列蒸汽火車飛馳而過，冒出滾滾白煙。電影銀幕上是一架軍用噴射機。在真實移動（火車）與靜止不動（汽車）之間的不確定空間漂浮，銀幕中的飛機有「移動性物體不移動時特有的雙倍寧靜感」。過不久，火車和飛機都會消失——和它們一併離開的，還有時間高度壓縮一閃而逝的感覺。

　　林克這張照片的拍攝是經過悉心安排，連燈光都打得有如電影場景。相較之下，法蘭克拍的底特律汽車露天電影院，就展現出他個人獨具的隨機性：一輛輛汽車虔誠地停在美國版聖地麥加前，天空還透著些許光線。除此之外，沒有任何事情像是要發生或不發生。法蘭克大可在十分鐘後或十分鐘前按下快門；位置前後移個幾英尺。唯有銀幕上的影像會改變。即便這種無所謂的態度，也有助於將照片與特定歷史時期鎖定在一起，那時候，觀眾可能在電影放映的任何時間出現，因為他們知道電影一旦終了，就可以從頭再看一遍。銀幕上演些什麼根本無關緊要，重要的是，去電影院，吃爆米花，約會親熱。霍普的畫作《紐約電影院》（*New York Movie*）讓作家倫納德·麥克爾（Leonard Michael）回想起在放映中抵達電影院的習慣，「以及人們不再聽到別人說，『我就是從這時候進來

透過擋風玻璃拍攝上面的交通狀況，然後複製成縮小版的瘦長型電影銀幕尺寸（36.4 x 99.5 cm）。「道路不再只通往某地；它們就是某地」，蘿絲勒這一系列的作品完全證實了傑克遜（J. B. Jackson）的上述說法，公路電影讓位給公路靜照。

的』。」* 法蘭克的照片顯示了他進去的時間，那個他**碰巧**進去的時間點。

　　巧合的是──因為法蘭克這張照片是《在路上》（*On the Road*）作者聲名大噪之前拍的──銀幕上兩個男人的其中之一，也就是左邊穿格子襯衫那位，看起來很像凱魯亞克，他將在不久後把這類照片的「日常性和美國性」引介給大眾，並強力讚頌。溫德斯曾經提醒我們，法蘭克是一位「熱愛美國的歐洲攝影師」。而在外國人眼中，沒有什麼東西比汽車露天電影院更美國了，因此，這類照片的一些佳作出自另一位沉醉於美國攝影之美國性的歐洲人，也就不足為奇。

　　歐莫羅德簡直像個朝聖者，一路追尋美國露天汽車電影院的銀幕。其中一張，從遠處拍攝汽車如牛隻般，安靜地聚集在銀幕前。在我看來，最適合這段內容的完美照片，當然是透過汽車擋風螢幕拍到的汽車露天電影院銀幕，可惜就我所知，歐莫羅德並沒拍過這樣的照片。不過，他拍了第二完美的照片：從夜間鄉村路上往前看到的畫面，位於右側的汽車露天電影院銀幕上，正好投射著一輛汽車的影像（圖57）。這張照片裡還包含一張照片，引用了一個影像。†

　　和法蘭克不同，歐莫羅德仔細地挑選他引用的瞬間。佛里蘭德

* 回想起他經常跑電影院的年輕時代（1930年代）──在一個與本書不無關係的段落中──卡爾維諾說義大利人習慣在電影播映中途進場，是因為他們「期待見到更複雜世故的當代電影技術，打破時間的線性敘述，將故事轉變成一個謎團，必須一片一片重新拼組，或接受它的殘缺不全」。

† 第一座汽車露天電影院是在1933年開張；1958年時，美國大約有四千座這類電影院；到了1990年代中葉，只有不到九百座依然營業。因此，法蘭克拍到的是它的極盛期，歐莫羅德則是看到它閃耀著懷舊的遲暮之光。

57. 歐莫羅德，《無題》，無日期
© Michael Ormerod/Millennium Images

1963年在紐約州蒙塞市（Monsey）也拍了同樣的東西，而且效果更驚人。歐莫羅德挑選的銀幕影像可在歷史上自由遊蕩，而佛里蘭德保存的瞬間，不管在銀幕上或銀幕下，都和符詩科從火車上看到的瞬間同樣具有歷史性。照片裡天色漸暗。天空未黑，不是很黑。汽車露天電影院的銀幕出現甘迺迪總統的特寫，他露齒微笑坐在敞篷車上，正進行穿越達拉斯的致命旅行，朝查普德（Abraham Zapruder）的超級八釐米攝影機駛去。

1950年代中後期，阿勃絲拍了一些人們在電影院的照片，通常是剪影，而且框在銀幕畫面之中。這是在她找到自己的獨特風格和主題之前。然後在1971年，也就是她去世的前一年，她又回到電影院，

拍下空蕩蕩的座位和空白銀幕。那是一張令人難忘的詭異照片，空蕩的座椅整齊地排排座，以無盡耐心凝視著空白銀幕，尤其當我們把它和阿勃絲於該年3月對攝影所發表的聲明擺在一起時：「它們是東西曾經存在但如今不再的證據。就像是一個汙點。它們的不動如山令人無法置信。你可以置之不理，但等你回過頭來，你會發現它們依然在那裡瞪著你。」這張空白銀幕照證明上述說法的方式，是讓你感受當銀幕中有影像在動時，反向論點也成立：你把目光從銀幕移開，等你轉回來時，曾經存在其中的臉龐——超脫現實，神祕，永遠不老——已經消失無蹤。那些會動而且感動過我們的影像，已經被空白的靜止取代。有的只是一塊空白的長方形。

　　阿勃絲在她照片裡瞥見的東西，被杉本博司轉變成一種延伸性的冥想。他於1970年代末期開始拍攝的空蕩電影院和汽車露天電影院，全都是由無可迴避的熾白銀幕所主導。杉本博司利用相當於電影長度的曝光時間，把銀幕上的所有內容，不管是飛車追逐、謀殺、低俗鬧劇、背叛和浪漫情節，全都簡化成絕對純白的單一時刻。他以這種方式讓「時間通過（他的）相機」。在《聯合市汽車露天電影院，聯合市》（*Union City Drive-in, Union City*）中，那塊白色銀幕的外框不是電影院，而是夜空（圖58）。因為長時間曝光，飛機和星星的軌跡變成暗夜畫布的蒼白刮痕。在此同時，銀幕上的明星們，無論早已過氣或正在竄紅，都成了不動光線的純粹投射。

　　阿勃絲空蕩電影院裡的銀幕只是空白，並未變成一種光源。也就是說，根據前文所引用的定義，它還沒變成一種靈視。諷刺的是，杉本博司的照片又把我們帶回到阿勃絲，帶回到她對「在攝影中無法看到」之物的熱愛。至於什麼是無法看到之物，阿勃絲心中想的是黑暗，是布蘭特和布萊塞鏡頭下的黑夜，但因為這裡討論的是杉本博司，於是我們得出完全相反的結論，真正看不見

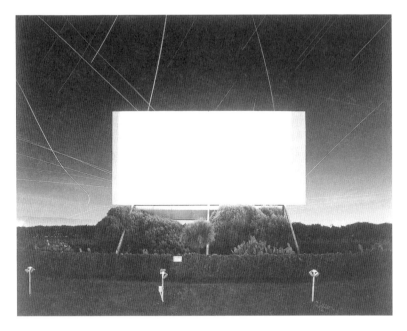

58. 杉本博司，《聯合市汽車露天電影院，聯合市》，
1993 Courtesy of Sonnabend Gallery

的，是絕對的光亮。也許這其中有哲學上的東西正在發酵：某種
和東方版啟蒙（置身於光亮的經驗）概念有關的東西，當流動的
影像消失溶解，超越自身，只留下明亮耀眼的一片白。詹姆斯・
艾吉（James Agee）在《現在讓我們讚頌名人》（*Let Us Now Praise*
Famous Men）的〈前言〉中談到，他的朋友艾凡斯努力想要感受
「是什麼的殘酷光芒」。杉本博司則致力於感受不是什麼的撫慰光
芒。冒著過度浪漫的危險，生命已讓位給──套用雪萊的說法──
它曾經「玷染」的：「永恆的白光」。

要描述雲朵

那我真得趕快──

因為只消一秒就足夠

讓它們幻化成別的東西。

辛波絲卡（Wislawa Szymborska）

在1850年代初，既沒有天空，也沒有雲朵，只有一片遼闊的白。或者該說，那時照片中的天空看起來是如此。問題在於天與地需要不同的曝光時間。若根據地面顏色較深的特徵調整正確曝光時間，天空就會因過度曝光而變得毫無特徵。到了1850年代末，古斯塔夫・勒格雷（Gustave Le Gray）率先想出解決問題的方法，就是將兩張負片結合成一張照片，讓海洋或地面與天空以實際上不存在的方式，神奇地結為一體。這項技術到十九世紀末已廣為流行，而人們也開始抱怨在合成風景中，「巨大的雲朵低懸在靜止的水面上，但水中沒有任何反射，雲朵也沒在水面投下影子。」這個爭議在二十世紀末期又被引發，這次是大衛・霍克尼（David Hockney）對布蘭特《懷登斯頂》（*Top Withens*, 1945）照片裡雲朵飄在淒冷荒野上的奇觀表示不以為然。布蘭特這張照片是用兩張負片拼貼而成，目的不是為了記錄真實景象，而是企圖激發如愛蜜麗・勃朗特（Emily Brontë）《咆哮山莊》（*Wuthering Heights*）的深沉情緒。對霍克尼而言，類似這樣有意識的欺騙，已構成某種形式的「史達林派攝影」。布蘭特的傳記作者保羅・德拉尼（Paul Delany）則

是抱持另一看法，從華滋華斯的詩句──攝影師本人「可能也曾讀過」，為這項做法找到合理依據：

> 要是讓我來揮毫作畫，
> 來表現當時的景色，再添上想像的光芒
> 在陸地海洋從未見過的光焰，
> 添上神奇的筆觸，詩人的夢想。[20]

　　史川德對華滋華斯筆下的畫家自由之夢，無動於衷。他反對這樣的自由，就算用在繪畫上也不認同。他宣稱，「藝術作品裡有許多天空是和大地無關的，甚至連某些印象派畫家也犯過這類錯誤，例如畢沙羅（Pissarro）。」為避免重蹈前人的覆轍，史川德依循自己嚴格篩選辦法的政策。他認為蓄積了風暴的陰沉雲朵，合乎美國西南方的特色，因此常出現在該區的照片中。反之，被他稱為「嬌生雲」（Johnson & Johnson clouds）的軟綿雲朵，在史川德的氣象分類計畫中，毫無立足之地。（即便遭到史川德的排拒，有一朵嬌生雲倒是自己飄到了紐約。1937年，柯特茲急切地拍下這朵《迷路的雲》〔Lost Cloud〕，好像紐約的摩天大樓已把它搞得暈頭轉向：溫柔地再現了他自身的迷惘與失根感。）

　　就算對史川德診斷出的錯誤有所認知，韋斯頓和史蒂格利茲的反應也會是將天空從地面上移除。除了「就事論事的紀錄」外，韋斯頓1923搬到墨西哥市後拍的第一批負片，就是「令人驚奇的雲朵形狀」：「一朵陽光照射的雲從海灣升起，變身為一根高聳的白色巨柱」。一個月後，雲朵依然令他不可自拔：「單是它們就足夠讓

[20] 譯文引自楊德豫編譯，《華茲華斯抒情詩選》，台北：書林出版，2002。

我工作好幾個月而且不感疲倦。」隔年7月，他發現雲朵再次「勾引」他。「除了記錄難以捉摸的表情，或揭露某人的病理狀況之外，還有什麼比雲朵的形狀更難捕捉！」捕捉雲朵需要克服的技術性挑戰，正好符合韋斯頓對光線和造型的雕刻特質的興趣；於是這些雲朵照就變成某種飄逸版的先行者，預告了日後他將對水果蔬菜所做的研究。在他墨西哥天空照中最著名的一張，雲朵以水平方向貫穿整個畫面，就像他一年後（1925）拍的裸女軀幹與臀部。本質上，拍攝雲朵和拍攝人體是沒有差別的。

　　和韋斯頓一樣，拍攝雲朵的技術困難也讓史蒂格利茲著迷。1897年他在瑞士首度嘗試，之後老想著要繼續這項早年實驗。他的動力終於在1922年來到，因為佛朗克表示，史蒂格利茲照片的效果「是源於催眠的力量」。同一天，他姊夫「沒來由」地問他當初為什麼放棄彈鋼琴，又再惹惱了他。滿腔怒火，史蒂格利茲決定把他記掛多年的計畫付諸實行，一次回答兩者的質問，這項計畫就是：「雲朵照片系列」。他曾向歐姬芙仔細說明他的企圖。「我想拍攝雲朵，看看這四十年來我究竟從攝影中學到什麼。把我的人生哲學寄託在雲朵之中──證明我的攝影可不是拜題材之賜。」史蒂格利茲越來越沉浸在他稱之為「他偉大的天空故事，或歌曲」的計畫中。在一些初期的照片中，天空和雲朵覆蓋在喬治湖的大地與群樹之上。不過，漸漸的，照片變得越來越抽象，與它們下方的大地變得疏離，獨立存在──就像歐姬芙說的，「遠離地球」。其中第一個系列取名為《音樂──雲朵十連拍》（*Music — A Sequence of Ten Cloud Photographs*）；第二個系列出自1923年，題為《天空之歌》（*Songs of the Sky*）。到了1925年，史蒂格利茲放棄和音樂有關的聯想，改用**同義詞**（*Equivalents*）稱呼它們。「我對生命有一種願景，有時我嘗試用攝影的形式找出它的同義詞，」他如此解釋。這些雲的照片就是「我最深刻的生命體驗的**同義詞**」。

　　提起這些照片得到的回響時，史蒂格利茲對克萊恩說，「有些人認為我已拍到上帝」。克萊恩的朋友艾凡斯，肯定不屬於那些人。艾凡斯對史蒂格利茲空洞的美學很反感，而且年紀越大反感越深。對艾凡斯而言，《同義詞》徹底體現了史蒂格利茲作品中最令他厭惡的傾向：「噢我的上帝，」他嘆氣道。「雲？」*

在這本書裡，有些照片具有節點的功能，是最初看似各自獨立的主體匯流與融合的地方。這些照片未必比其他照片精采，但你會看見好幾個趨勢或主題在其中匯聚，達到高潮。例如，帽子、背影和階梯，完美地交織在韋爾蒂攝於1930年代的一張照片，畫面中三個男人背對鏡頭坐在法雅特（Fayette）法院大樓的階梯上。我一直沒提到它的原因很簡單，撇開它在本書邏輯結構中的重要性，對於這張照片我沒什麼想說的——當然，我還可以說，我很愛這張照片。

　　至於拍攝雲朵和電影銀幕——尤其是汽車露天電影院的銀幕——這兩個「傳統」或思路，則在阿勃絲1960年於紐澤西拍的一面電影銀幕上，明確地合而為一。照片色調深暗。看電影的汽車在

* 艾凡斯作品中的天空幾乎都是附帶出現，剛好在那兒。他感興趣的始終是人類的活動，即便只是以某種痕跡的方式呈現：比方說一張褪色的海報，或一個手寫字跡。正因如此，有張照片就顯得特別迷人，它一方面完全異常，一方面又具備艾凡斯的絕對特色。那張照片是1947年在聖塔莫妮卡（Santa Monica）拍的，畫面中可看到一棟旅館頂樓的一角，屋頂上的霓虹招牌——HOTEL WINDERMERE（溫德密爾旅館）——以及一棵棕櫚樹，它們全都被框裱在加州的遼闊天際中，天空還存有空飄文字的殘餘字跡。那些字母看起來像是「ST PP」，不過我以為是「T」的那個字有部分被棕櫚樹擋住（其實，WINDERMERE字樣裡的「IN」也被旅館的一角遮住了）。如果字母中的第一個「P」能換成「O」，那就太完美了。不過照實際的情況看來，這些快速消失的字母就算真有代表什麼意義，我也猜不出來。

微弱光線下幾乎無法辨識。在杉本博司的聯合市汽車露天電影院裡，星光在天空劃下痕跡，至於阿勃絲照片中的天空，則是一片斑駁深灰，包覆著一道長方形銀幕，上面投射著藍天白雲的影像。這張照片裡有某種必然性（多數巧合，從回顧的角度來看，都具備必然性）。它為我們提供了紀錄證據，支持伯格認為電影銀幕正是某種天空的說法：「一種充斥著事件與人物的天空。電影之星除了來自電影天空還能來自哪裡呢？」

史蒂格利茲的雲朵照，誠如攝影師本人所指出的，是「某個已在我內部成形的東西」的具體展現。其目的既不是要做氣象學紀錄，也不是要充當「某一特定日子的天空紀實」，它們「完全是一種人為建構，不是用來映照真實的時間流逝，而是照映史蒂格利茲主觀心境的轉變與流動」。莎拉·葛林諾（Sarah Greenough）這段話一方面總結了史蒂格利茲的目的，一方面也解釋了艾凡斯對這些照片的斷然駁斥。最近，攝影師理查·邁斯拉齊（Richard Misrach）以極富創意的致敬形式，提出了反駁。《沙漠詩篇》（Desert Cantos）是他持續發展的一個系列，其中，第十二詩篇是「雲」，其副標題則是「非同義詞」。和第十八詩篇（「天空」）*以及第二十二詩篇（「夜雲」）一樣，第十二詩篇有意識地拍攝天空，不是為了挖掘人類情緒或情感的類比或隱喻，而是要創造一種不可化約、無限多樣的特定地點紀錄組。其中第十八詩篇是由純粹而明亮的滿版顏色所構成，這些乍看之下毫無代表性的影像，卻是1994年6月28日上午6點57分天空樣貌呈現在內華達州金字塔湖上方的證據。邁斯

* 在邁斯拉齊的《天空之書》（The Sky Book）中，「天空」被誤植為「第十五篇」。

拉齊的照片儘管孤立而抽象，卻是把被史蒂格利茲以詩意手法割離的天空，重新錨定在紀實大地之上。它們同時也證明了，藍色——或紫色或橙色——和天空是同一件事。

我正在思考
一種顏色：橙色。

法蘭克・歐哈拉（Frank O'Hara）

蘭格記得祖母曾經對她說：「這世界上沒有比一粒柳橙更美的東西。那時我還小，但我知道她的意思，分毫不差。」

1958年，蘭格曾在西貢的市場拍攝一堆柳橙，或者應該說，試圖拍攝一堆柳橙。你無法完全肯定它們是柳橙的理由很簡單，那是張黑白照。這是一個重大的哲學問題：你能用黑白底片拍柳橙嗎？柳橙之為柳橙的特質就該用彩色攝影呈現，難道不是這樣？

十九世紀末，色彩基本上是一種黑白問題，因為當時的攝影化學藥劑對光譜顏色還不夠敏感，某些色度的紅色和藍色看起來都是同樣的深黑色。到了1900年，這些難題已大致克服了：日益精密的黑白色調變化讓色域能夠被完全地辨識。（不過，即便到了1929年，其精細程度還是無法滿足紅鬍子的勞倫斯：「看看我兩天前拍的護照照片，」他抱怨道：「這親切的傢伙留著我從沒留過的黑鬍子。」）不過，色調的限制也有它的好處。1916年夏天，史川德在雙子湖拿陶器和水果進行攝影實驗時，他發現當時使用的正色片會把任何帶紅色的東西都顯影成黑色。當時他正試圖把尋常物件拍成

抽象造型，這反而有助於去除物件給人的熟悉感，強迫觀看者把注意力集中在被創造出來的圖案和形式，而非它們是**由**什麼創造出來的。在這樣的情況下，唯一不能用來界定柳橙的方式，就是看它的顏色是不是橙色。在一張史川德的靜物照中，柳橙和香蕉的「顏色」一模一樣，毫無差別，都是一種深黑色。

多重反諷和一個堅定不移的邏輯在此緊緊糾纏。隔年，史川德將宣稱，攝影最重要的特質是它「絕對且毫無保留的客觀性」。他如此確定，因為他對這項媒介進行了嚴謹的實驗。這般堅持己見是他研究繪畫的直接成果，尤其是塞尚的繪畫，塞尚已達到里爾克所謂的「無限的客觀性」，能「單純用顏色將柳橙」再現。而史川德毫無保留的客觀性，恰恰相反，是拜攝影技術**沒有**能力區分顏色所賜。

在史川德進行這些實驗的時候，一些彩色顯影技術已研發上市。1890年，史蒂格利茲就開始為「天然色」（Heliochrome）工作，這家公司是沖印天然彩色照片技術的先驅。當它破產後，很快又以「彩色照片」（Photochrome）的名字起死回生，但還是輸掉了彩色複製沖印的比賽。這項利潤豐厚的榮耀最後落在威廉·庫爾茲（William Kurtz）頭上，他在1893年1月的《攝影情報》（*Photographische Mittheilungen*）雜誌中，刊登了一張全彩照片。照片內容，想當然耳，自然是桌上的水果。

「彩色照片」（Photochrome）還是為自家產品申請了專利，其製作過程和庫爾茲略有不同，不過真正的技術突破發生在1907年的巴黎。因動態照片聲名大噪的盧米埃兄弟（Lumière Brothers），這次推出的是可製作彩色照片的奧托克羅姆乾版（Autochrome plate）。當時史泰欽和史蒂格利茲都在巴黎，但後者因生病無法出席發表會。這款感光板的效果讓史泰欽大開眼界，忍不住買下一批，史蒂格利茲也迅速響應了他的熱情。史蒂格利茲確信，這

項顯影技術在攝影史的地位足以和「驚人美妙的」達蓋爾銀版
（Daguerreotype）並駕齊驅。雖然對奧托克羅姆彩色照片技術大表
讚揚，史蒂格利茲也不忘指出它的缺點，那就是：每張奧托克羅
姆感光板就跟達蓋爾銀版一樣，都是獨一無二的正片影像。儘管
如此，史蒂格利茲愛炫耀的個性，還是讓他在該年9月宣布，將在
二九一藝廊舉辦他的奧托克羅姆彩色照片展示會。他宣稱，「彩色
攝影如今已是不可動搖的事實。」的確如此──但好景不常。史蒂
格利茲、史泰欽、柯本和法蘭克‧尤金（Frank Eugene），都捲入
這波「彩色熱潮」。史泰欽率先於1908年4月號的《攝影作品》中
刊出三張他的奧托克羅姆彩色照片，趕在史蒂格利茲對彩色照片失
去興趣之前。至於歐洲和美國的其他攝影師，則是繼續運用奧托
克羅姆和其他彩色顯影技術，像是屈光彩色（Dioptichrome），直
到1930年代。1936年，舉世聞名的柯達彩色（Kodachrome）底片上
市，但這項耗費巨資的科學研究與發明，並未撼動黑白照片對攝影
作為藝術工作的影響力。

　　史川德以一貫的嚴苛態度反對色彩。「那是染料。它不具備顏
料的稠度、肌理或密度。目前為止，它根本無法提供任何貢獻，反
而為這個原本就很難控制的媒介徒增一項無法控制的元素。」到了
1961年，彩色攝影的技術限制已得到全面克服，但這卻更加強化一
個信念，其中法蘭克說得最為出色：「黑白就是攝影的色彩。對我
而言，它們象徵了支配人類的希望與絕望。」對卡提耶─布列松這
位善於掌握偶然構圖的大師來說，組織一團混亂的現實已經夠複雜
了──「試想，除此之外，你還得把色彩考慮進去。」1969年，艾
凡斯對彩色攝影發表了著名的看法：「彩色會腐化攝影，絕對的彩
色，絕對的腐化……關於彩色攝影，人們只需口耳相傳八個字：彩
色攝影是粗俗的。」幾年後，艾凡斯會得到一臺拍立得相機，並用
他的餘生津津有味、不遺餘力地探索它的創作潛能。「矛盾是我的

習慣，」他說。「現在，我將投注全心發展我的彩色作品。」

　　那時，有些美國攝影師不僅拍彩色照片，還開始重新思考攝影應有的面貌。班雅明曾如此形容攝影的起源：「這項發明的時機已成熟，而且不只一人感受到這點──那些為了相同目標各自獨立奮鬥的人們就是明證。」這段話也適用於1970年代初期，彩色攝影的興起。史丹菲特就是這些人之一，他把這段時期比喻成「彩色攝影的基督教初創時期」，少數的轉換信仰者會聚在一起，討論他們新創立的顛覆信仰。這項信仰在1976年5月紐約現代美術館舉行伊格斯頓攝影展時，得到了正式的認可。

　　蘭格坦承，「熱帶地區，或許也包括亞洲，無法用黑白底片拍攝。」美國精神還是應該繼續用黑白底片拍攝，但從現在開始，美國各州──尤其是南部各州，因為熾烈陽光和滂沱大雨，也該擁有近似熱帶的明亮。「由電子藍、喧鬧紅和毒藥綠所組成的咆勃爵士（bebop）」曾為艾凡斯所駁斥，如今卻已成為美國攝影調色盤最重要的色彩。1966到1974年間，伊格斯頓拍了一張照片，取名為《洛斯阿拉莫斯》（*Los Alamos*），這張照片以廣告招牌的形式展現了他從攝影傳統（尤其是艾凡斯）得到的恩澤，以及他的創新能力。那是一張從路邊小吃店拿的手寫飲料菜單，以大特寫的方式呈現。飲料口味清單簡直就像一張顏色表，可作為美國色彩分類學的標題：

<div align="center">

草莓

藍莓葡萄

巧克力綠薄荷

花蜜

柳橙

野莓……

</div>

最後一項幾乎帶著某種宣告的意圖：

彩虹

如果說這裡面有某種文盲的詩意（strawberry〔草莓〕拼成 starwbery，chocolate〔巧克力〕拼成choclate），那麼它也展現出一種粗俗美感。艾凡斯本人深知這點。其實他譴責色彩的著名宣言，後面還有一段較少被引用的內容：「當粗俗本身變成照片的重點時……那麼只有彩色軟片才適用。」說句不好聽的，伊格斯頓1976年的展覽證明了，在高超技術和精細美學的加持下，粗俗也可以很美麗。粗俗就和美一樣，都是情人眼裡出西施。

不過，並不是每個人都這樣認為。頗具影響力的藝評家希爾頓·克雷莫（Hilton Kramer）就對伊格斯頓的作品十分不以為然（「領導庸俗的庸俗」），他沒看出伊格斯頓作品中令人困窘的謎樣力量，以及——凱魯亞克曾用來形容法蘭克的——「美國性」，其關鍵就在微妙地親近庸俗。自此之後，伊格斯頓的影響力便跨出靜態攝影的領域：導演大衛·林區（David Lynch）的《藍絲絨》（*Blue Velvet*）和葛斯·范桑（Gus Van Sant）的《大象》（*Elephant*），都是以電影的形式，對他在美國光譜上所占據的非正統美學觀表示敬意。

無論伊格斯頓的影響如何，我們都不該忘記，他受益於一段美國攝影發展史的解放時期。1939年出生於孟斐斯（Memphis），當他對拍照感興趣時，黑白攝影已在艾凡斯手上達到紀實與藝術成熟度的最高峰。艾凡斯的後繼者，包括法蘭克、佛里蘭德和溫諾格蘭，企圖挑戰圖像形式的概念，這個概念同時象徵了它的邏輯延伸，他們各以不同方式干擾艾凡斯所奠定的古典平衡。阿勃絲注意到法蘭克

的作品裡有「一種空洞」。「我指的不是無意義的空洞。我的意思是他的照片總是包含一種非戲劇……一種核心被移除的戲劇。在那類戲劇風暴的空洞核心處，有某種問號，有一種關於存在的好奇敬畏，它大力衝擊一整個世代的攝影師，好像那是他們從不曾見過的東西。」伊格斯頓知道，如果用色彩來填滿這個空洞的核心，將能凸顯與存在有關的敬畏。藉由加入色彩，伊格斯頓在增添一種複雜變體的同時，也得到一項簡化的解決方案。黑白攝影拍起來沒什麼特別的照片拍成彩色，是有可能令人眼睛一亮的。

　　伊格斯頓的照片不僅將生活的平庸必然如實呈現，同時也解決了長久以來占據攝影師思緒的問題。韋斯頓曾在1946年攝影生涯即將結束之際，以極富先見之明的眼界表達過這點，當時他被說服，決定用柯達彩色底片拍攝海狼岬（Point Lobos）。一開始，韋斯頓態度保留。雖然他對海狼岬的了解「勝過還活著的任何人」，但他「不懂彩色」。不過他並未墨守成規；不僅沒就此放棄，還努力改變自己厭惡彩色的習慣：「對色彩的偏見，是出於**不把色彩想像成一種形式**。你可以用色彩訴說黑與白無法訴說的事。」他曬印了一些照片，並「像個業餘愛好者看著他的第一批沖洗照片」那樣盯著成果瞧──「老天，它們洗出來了！」從那一刻起，韋斯頓就確定他「喜歡彩色」。他比所有攝影師更了解柳橙並非唯一的水果，但他也敏銳地意識到它們──也就是色彩──所帶來的特殊問題。「我們這些一開始用黑白底片拍照的人，耗費好多年的光陰試著**避開**那些**因為**色彩而讓人感到興奮的主題；如今換了這種新媒介，我們勢必得**為了**它們的色彩去**尋找**主題。我們必須把色彩視為形式，避開只能為黑白『添上色彩』的主題。」

　　彩色攝影的另一位先驅邁爾羅維茨，曾經用大片幅相機在位於普羅文斯頓（Provincetown）鱈岬（Cape Cod）的海灘小屋拍了一些照片，比較彩色照片和上了色彩的黑白照片之間的差別。這些作

品後來集結成《岬光》（*Cape Light*, 1978）一書，其中有兩張照片
和這裡的脈絡特別有關。第一張是一道尖角狀的白色籬笆，籠罩在
藍天與低垂的雲朵下方（彩圖3）。籬笆有一部分閃耀著陽光，但
大半覆蓋在陰影之中。我們可以把這張照片當作重新拍攝史川德經
典黑白照的嘗試，而且不是用染的（套用史川德的說法），而是用
彩色。透過籬笆間的縫隙，可以瞥見籬笆後的乾枯草地和綠樹，也
就是說，可以瞥見超出黑白照構圖需求的世界。邁爾羅維茨藉由從
背後拍攝籬笆的手法──和史川德籬笆的拍攝方向剛好相反──向
世人宣告，對於攝影是什麼，如今已有另一種觀看方式。

　　該書後來的增訂版收錄一張新照片，把這點表現得更為明
確，那是一張散放在摺起的《紐約時報》上的蜜桃靜照，它們染著
夕陽的色彩（彩圖4）。報紙擱在門廊的桌子上，拍攝地點很可能
就是邁爾羅維茨的小屋。1916年，史川德在早期抽象階段，也曾於
雙子湖小屋的門廊上拍過陶器和水果，讓角度銳利的影子畫過桌面
紋理。在邁爾羅維茨這張照片中，報紙刊登了一張塞尚水果靜物的
副本，換句話說，就是一張**黑白照片**。

　　邁爾羅維茨從1962年起開始用彩色底片拍照。他在1970年代
初完成的街拍作品，充斥著「溫諾格蘭式」的活力和「勁道」
（thrust），但在鱈岬這個「都是單層樓房的地方」所拍的照片，
卻散發緩慢而著重形式的氣息。當時令他著迷的東西，是另一名彩
色先驅蕭爾所謂的「光之色彩」。對札考斯基而言，在這群探索色
彩潛力的攝影師中，伊格斯頓的重要性（他是受到邁爾羅維茨作
品的影響，才下定決心從黑白攝影「改信」彩色照相）在於，他的
形式和經驗是一致的。札考斯基在伊格斯頓1976年展覽圖冊的序言
中，認為伊格斯頓所屬的那類攝影師：

　　　　不是把色彩當成一個獨立的議題，一個需要單獨解決的問題

（不是用七十年前攝影師思考構圖的方式來思考色彩），而認為這世界本身就是以彩色的狀態存在，就像藍色與天空根本是同一件事。艾利歐‧波特（Eliot Porter）最好的風景照，就和萊薇特、邁爾羅維茨、蕭爾等人最好的街拍照一樣，都是把色彩視為存在性與描述性的元素，這些照片拍的不是色彩，也不是形狀、紋理、物件、象徵或事件，它們拍的是經驗，是經驗在相機所加諸的結構中被整理和闡明過的模樣。

對韋斯頓而言，之所以要拍柳橙是因為柳橙的橙性（就像他的黑白照片，拍青椒是因為青椒的青椒性）。然而，伊格斯頓拍柳橙，是因為柳橙是這世界的一部分，而這世界就像札考斯基所提醒的，是彩色的。它也可以是一瓶番茄醬或一塊肥皂。事實上，這一粒柳橙就代表了全世界。只有在黑白世界裡，柳橙的**橙色**裡才會是一個議題。一旦伊格斯頓「真正學會用彩色觀看」之後，柳橙就失去了特殊地位，充其量只是另一種水果。伊格斯頓可以在任何地方發現他想尋找的東西，而其中最特別的，莫過於當它們被大量製造的時候。1989年他在南非川斯瓦（Transvaal）拍了一系列照片，在一家商店櫥窗裡，數量驚人的柳橙快速通過某種分類機器，好像照片從沖印機裡源源流出一樣。這些還沒成熟的「柳橙」保有他作品中常見把熟悉事物變陌生的陌生特質，其中有很多根本是綠的。

伊格斯頓的照片看起來像是由火星人拍的，他因為弄丟了回程機票，只好在靠近孟斐斯的小鎮槍店裡工作。週末一到，他就毫無頭緒地展開地毯式搜索，四處尋找肯定掉在某處的機票。它可能在床底下和一堆破爛鞋子混在一起；或是藏在好像在跟自己進行六九式性愛的感恩節火雞肉裡；在羅伊汽車旅館塵土飛揚的前院；在米妮仙人掌的尖刺耳朵；在糾結成團的雜草裡；在小孩的三輪腳踏車

車座下——事實上，它可能在任何地方。在尋找過程中，他訪問了
一些奇怪的人——阿勃絲式的奇怪——他們雖然很有禮貌卻斜眼
看著他。他懷疑其中有些人（特別是那個坐在索拉里斯汽車旅館
〔Motel Solaris〕床上的傢伙）也曾陷入同樣困境，但如今已落地生
根。至於光著身子站在滿是塗鴉、紅光朦朧房間裡的男人，就不是
這類：他正在尋找那個會殺死他的東西。問題是，他想不起來那個
東西到底是**什麼**。難道會是一粒**柳橙**？可能嗎？

　　伊格斯頓作品裡的默會心理層面，部分是因為他採用轉染法
（dye-transfer）沖印的關係。伊格斯頓解釋道，轉染意味著他可以
自由調整個別顏色，讓成果「看起來跟現場完全不一樣，有時那
就是你想要的」。一方面，他的照片非常在地而親密，就像家庭
相簿裡會看到的；另一方面，它們又和你以前看過的照片完全不
像（即便你已經看過它們五、六次了）。這種把熟悉變陌生的特
色，例如把柳橙變成綠色，在1976年後變得更為明顯，因為伊格斯
頓偶爾會放棄相機的取景器。相機不再緊貼著攝影師的眼睛，它
取得某種獨立性，並開始把昆蟲、小孩，或一名火星人可能看到
的世界展現出來。當大多數攝影師像瞄準來福槍的準星般瞇眼對準
相機的取景器時，伊格斯頓卻偏愛從髖關節處猛按快門的「霰彈式
照片」。和這個比喻相呼應的是，他的照片裡往往隱伏著潛在暴
力。燒烤店裡的斧頭可以變成殺人工具；槍也總是近在手邊。即便
是那些看似無害的東西，例如一度希望被塞滿美金的廢棄皮箱，也
像是某部從沒拍成的驚悚片所留下的。

　　伊格斯頓自己倒是說過，他認為他的照片「是他正在撰寫的小
說裡的一部分」。從他採用的歪曲角度以及對於色彩的調整策略
看來，這部小說肯定有它獨特的心理色調和傾斜。他的作品也浸
染了濃濃的地方感，因此經常被拿來和韋爾蒂與福克納（William
Faulkner）等作家相提並論。（韋爾蒂曾幫伊格斯頓的《民主森

林》〔*The Democratic Forest*, 1989〕寫序；伊格斯頓則是1990年出版的《福克納的密西西比》〔*Faulkner's Mississippi*〕一書的攝影師。）*不過，和他最相似的作者，是阿拉巴馬州出生的華克・波西（Walker Percy）。伊格斯頓確實曾和錄像藝術家理查・李考克（Richard Leacock）合作，根據波西1961年的小說《影迷》（*The Moviegoer*），拍了一部從未完成的電影。該書的敘述者，可想而知把很多時間花在電影院──他不過瞥見威廉・荷頓（William Holden）一面，就對這明星所散發的「經過加持的現實光環」印象深刻──但是在這本書中，去電影院是一場更廣泛「追尋」的一部分。什麼樣的追尋呢？「只要是還沒被日復一日的生活給淹沒的人，都會從事的追尋。例如，今天早上，我感覺自己在一個陌生的島嶼上醒來。一個被拋棄的人會做什麼？為什麼，他將在生活周遭四處找尋，不放過任何線索。」一次又一次，波西的敘述者彷彿透過伊格斯頓的鏡頭觀看這世界。那天早上他穿衣服時，被自己擱在口袋裡的神祕東西給困住了。

　　它們看起來很陌生，同時又充滿線索。我站在房間中央，把拇指和食指圈起來，透過中間的孔洞，仔細觀察書桌上的一小堆東西。讓我感到陌生的是，我居然可以看到它們。這些東西也可能屬於其他人。一個人居然可以看著這堆東西三十年，卻從沒真正看見它們一次。它們就跟他自己的雙手一樣不起眼。然而，一旦看見它，這場追尋就變得有可能了。

* 《福克納的密西西比》一書正是一位攝影師追隨艾凡斯腳步的最明確範例之一，艾凡斯「福克納的密西西比」的攝影調查，曾經刊登在1948年的VOGUE雜誌上。

1971年，伊格斯頓拍了一張鐵皮屋頂和蔚藍天空的照片，兩塊褪色招牌把屋頂和天空隔開：一塊是可口可樂，而另一塊是用水蜜桃色字母寫的「水蜜桃！」（PEACHES）。1981年，伊格斯頓的南方夥伴傑克‧黎，拍了一張卡車停靠站的黑白照片。照片裡有各式各樣的招牌，包括可口可樂以及位於一輛貨卡後面的「水蜜桃」。幾年前，他還拍過桌上的一盤水果。有很長一段時間，我很迷戀黎的作品，但直到我偶然發現這兩張照片時，才終於能夠清楚說出我迷戀他的其中一項理由。這也許有些過於簡化，但我想說的是：在史川德、艾凡斯、法蘭克、卡提耶—布列松、蘭格和韋斯頓最知名

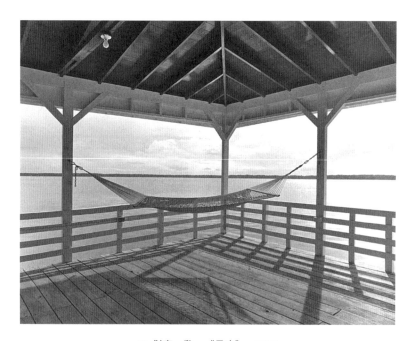

59. 傑克‧黎，《吊床》，1993

© Jack Leigh

的照片中，他們是用黑白觀看與拍攝這世界。每個人都以自己的方式，對以黑白觀看世界但以彩色拍攝世界（套用史川德的說法，幫世界染色）的攝影師，抱持懷疑態度。然後，諸如伊格斯頓、邁爾羅維茨和蕭爾這樣的人出現了，他們以彩色觀看世界並且以彩色拍攝世界。黎則是比較罕見的例子：這個攝影師用彩色觀看世界，但用黑白記錄他的視見。就好像曝光時的確是用彩色底片，然後曬印成黑白照片。不過，每次看到這種做法（在報紙和雜誌上經常可以看到），總會有一種強烈的失落感，就好像呈現在我們眼前的是劣質副本。然而，在黎的照片中──他的拍攝對象大喊著「看看我的顏色！」──卻沒有任何減損的感覺。札考斯基說得沒錯，伊格斯頓從事彩色攝影就好像「藍色和天空是同一件事」，黎則像是下定決心要證明灰色和天空也可以看成同一件事。這點在他1993年的作品《吊床》（*Hammock*, 圖59）中表現得最為顯著。太陽從淡藍色天空斜射到土耳其藍的海面，在金黃木條板上投下影子。這一切都以黑白方式呈現。附近杳無人煙，你確實很難想像有誰曾躺在吊床上。除了色彩，沒其他可看的東西──可偏偏照片裡**毫無**色彩。強烈的缺席感顯然源自那只空吊床，但吊床其實象徵另一種較不顯眼的缺席：顏色的缺席，在黑白照片裡給人的感受總是更為鮮明。或許就是因為這樣，這幅景像才會同時令人感到滿足與渴望。

我不是真的對加油站或和加油站有關的任何東西
感興趣。它只是碰巧給我一個看東西的藉口罷了。

邁爾羅維茨

伊格斯頓和黎在1970年代初又碰了一次面——至少在攝影上是如此
——這回他們停在某個加油站。要了解這次相遇的重要性，我們必
須先把時光倒回至1940年，倒回霍普筆下著名的夜間寂寞加油站。
「寂寞」一詞或許有些多餘：霍普的畫，哪有可能不寂寞呢？一條
暮色道路彎入暗黑森林。有個孤零零的傢伙，正在幫三支紅色加油
泵的其中一支不知做些什麼。他似乎打算把所有東西關掉，準備
過夜——這麼晚了，大概不會有人再來光顧。但是，我很肯定，
有某件事情才剛剛發生或即將發生。這就是霍普：任何事都有可能
發生，特別是微不足道的事。可能幾分鐘前，才剛有一輛汽車開進
來，加滿油，開走了（或許，這就是男子站在那裡的原因），但現
在看起來已經雲淡風輕。五分鐘前的事，跟從沒發生過一樣。霍普
的畫沒有記憶。正因如此，他的畫才會激起人們強烈的好奇心，想
知道畫面所描繪的時刻前後，究竟發生了什麼。霍普畫作中提出的
問題，宛如一齣想像或可能成真的電影，在這樣的情況下，人們忍
不住對這些問題提供解答，也不令人意外。「霍普的畫就像是一篇
故事的開場，」溫德斯如此認為。「一輛車衝上加油站，駕駛的肚
子裡有一顆子彈。這些都很像美國電影會有的開場。」

　　差不多跟霍普創作那張油畫同一時間，蘭格也拍了一張諾沃
克加油站（Norwalk Gas Station）的照片，這件作品也讓人聯想到
電影，像是亞瑟‧潘（Arthur Penn）《我倆沒有明天》（*Bonnie
and Clyde*）的重拍版，但變成了黑白片，沒有色彩和暴力，沒有
腳本和演員，只有人們從事例行公事，留心時速限制，觀察路邊
招牌：諾沃克、七喜、可口可樂（圖60）。招牌都是全新的——
新！新！新！——但畫面中最最嶄新的是加油泵本身，它看起來像
是某種東西的原型，而且是以火星為設計靈感。那時信用卡還沒
發明。所有交易都以現金支付，找回手上的紙鈔，全都是用了再
用的舊鈔——「浸了油漬，飄著油味。」如同伊麗莎白‧畢曉普

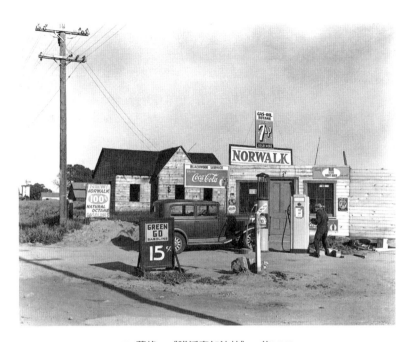

60. 蘭格，《諾沃克加油站》，約1940

© the Dorothea Lange Collection, Oakland Museum of California, City of Oaklland.

Gift of Paul S. Taylor

（Elizabeth Bishop）在她的詩作〈加油站〉（Filling Station）中的回憶。或許，因為這裡是現金交易場所，所以會讓人聯想到犯罪，聯想到搶劫。經營加油站的傢伙，和霍普油畫裡的男子有著同樣體型與獨特凍結步伐，停滯在兩個時刻之間。影子很長，但無雲無鳥的天空還要好幾小時才會給人即將天黑的感覺，說不定是早上，這很有可能，特別是一切看起來都那樣新。

1970年10月，溫諾格蘭在紐約羅徹斯特理工學院（Rochester

Institute of Technology）播放幻燈片並回答觀眾的提問。有位民眾問他對法蘭克拍的美國國旗照片有何看法。溫諾格蘭說他對那興趣不大。他比較有興趣談論法蘭克在新墨西哥州聖塔菲（Santa Fe）附近拍的加油站。畫面中是位於單調地景中的五支「酢漿草」加油泵。一塊招牌聳立在加油泵上方，上面有四個亮著燈的字母SAVE（節省），中間穿插三個幾乎看不到的字母GAS（加油站）。這些就是照片的所有內容，對溫諾格蘭而言，正因它是一張「沒什麼特別的照片」，因為它的「拍攝對象無法彰顯出任何戲劇性」，讓它成為「這本書裡最重要的照片之一」。溫諾格蘭最驚訝的是，法蘭克竟然有辦法「把這畫面想像成一張攝影作品」。因著觀眾的提問，溫諾格蘭繼續談了一些不相關的東西，後來又談回這張「加油站照片」。他認為重點是

> 攝影師對各種可能性的了解……當他拍下這張照片時，他不可能知道——他無法知道照片會成功，知道它會變成一件攝影作品。他只知道，他大概有點機會。換句話說，他不會知道當它變成照片時會是什麼模樣。我的意思是，就算他非常清楚要如何處理眼前看到的景物，他還是不知道當它變成照片時會是什麼模樣。有些東西因為被攝影，而變得不同……

溫諾格蘭再度離題，但又轉了回來，並以無比確鑿的口氣宣稱：「我從事攝影的目的，就是想知道某樣東西被拍成照片後會變成什麼樣子。基本上，這就是我從事攝影的原因，簡單來說就是如此。」

這正好也是本書的目的：了解特定事物被拍攝後的模樣，以及攝影如何改變了它們。誠如我們經常看到的，當事物被拍攝之後，它們看起來很像其他照片，那些已經被拍過的照片，或是那些

正等著被拍的照片。

　　在他的照片裡，法蘭克把圍繞在加油泵上，有關人類活動的暗示移除殆盡，霍普或蘭格的作品往往縈繞著這類暗示。沒有一絲生活跡象：沒房子，沒窗戶，沒汽車。甚至連馬路都很難看到。那些加油泵鬆散列隊的模樣，令人聯想到向日葵或閱兵場（**向右看！**），但也更加增強了它們傲然獨立、無須迎合服務對象的感覺。霍普和蘭格作品的觀點，是朝加油站駛來的車輛和駕駛的觀點。至於法蘭克的照片，從加油泵的排列模式看來，在構圖上，應該是採用其中一臺加油泵的視點。對溫諾格蘭而言，法蘭克最厲害的地方在於，居然有辦法把這畫面設想成一張照片，其中幾乎沒有任何故事劇情。或許，這就是阿勃絲從他作品中看到的空洞或非戲劇性──「一種核心被移除的戲劇」──的最佳範例。在這張加油泵照片中，它的核心一直延伸到景框邊緣。霍普的作品描繪加油站人員以引人想像的姿態懸置在某些時刻之前或之後，那些能把他的行為嵌入某種敘述脈絡的時刻。如果畫的框景往左或往右挪移一點，也就是說，如果略微朝它描述的時刻往前或往後延伸一些，畫面就能為自己提供完整解釋。法蘭克和霍普一樣，熱愛他所謂的「居間時刻」（in-between moments）。但在這個案例中，那個「居間時刻」卻像位於中景的道路，被無限延伸。

伊格斯頓在《洛斯阿拉莫斯》系列中，拍了一張時間像雨點般落在廢棄加油站的照片（彩圖5）。伊格斯頓按下快門時，正好在下雨，這為照片增添了兩個相互強化的印象。一是，這張照片以長到令人無法置信的曝光時間拍成（四十年左右），二是那場雨老老實實地下了四十年之久。那張照片就像它所描繪的地方一樣被時間浸透。和霍普畫作裡的美孚（Mobil）加油泵一般紅豔的灣岸（Gulf Coast）加油泵，如今已帶著南方的鏽色。發生了什麼事？答案很

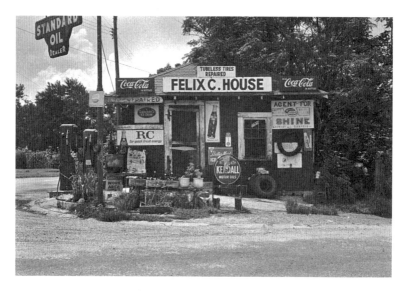

61. 傑克・黎，《豪斯商店》，1971
© Jack Leigh

簡單：它們沒油了。

　　時間在伊格斯頓的照片裡具有腐蝕性；在黎拍攝的豪斯商店和加油站這件作品中（圖61），時間則是累積性的。黎拍出了時間對這地方的影響，但這裡有足夠的生活跡象——「修理無內胎輪胎」、「標準石油經銷商」——透露它依然在運作，依然在營業。時間流逝也凍結。我懷疑這印象在現階段尤其強烈。黎是在1971年，距今三十年前拍下這張照片，比蘭格和霍普的作品晚了三十年多一點。這影響了我們對它的觀看。從現在的角度來看，這張照片扮演過去與現在之間的槓桿支點。在黎的照片裡，豪斯商店看起來和蘭格1940年拍的加油站，年紀相仿。但是，當諾沃克那塊招牌驕傲地宣告著「新新新」的同時，那樣的招牌拼貼在今日看來

卻傳達著「舊舊舊」的訊息。目前看來，這張照片正好是介於兩者之間，介於舊與新之間。

自從黎拍了豪斯商店，接下來幾年之間，閃閃發亮的自助式加油站便在全美國擴散開來。蕭爾也曾在洛杉磯拉布雷亞大道和比佛利大道的街角拍過其中一家（彩圖6）。臭氧層破裂的藍色天空框著一塊「雪佛龍」（Chevron）招牌。畫面右方是加油泵和前庭。中距離處有一塊「德士古」（Texaco）看板。如果你順著道路往下走一百碼，應該可以看到另一個非常類似的東西，就這樣無窮盡地一路複製下去。蕭爾在1975年拍下這張照片，和黎相差沒幾年，但就在這之間的某個時間點上，美國從看起來像那樣（就許多方面而言，從蘭格時代以來一直沒變）演變成看起來像這樣。蕭爾照片呈現的是美國今日依然如此的模樣。我們很難想像，有一天，這張照片也會像過時的照片，大概因為它所體現和啟動的是一種即時文明（速食、自助），可以完全根據交易速度和即刻滿足來預測其走向。法蘭克和霍普的影像分別以不同方式呈現了「居間時刻」。蕭爾則是展現了一個世界（這有部分要拜大片幅相機擅長呈現靜態感之賜），在那個世界裡，除了當下的片刻，之外別無他物，一個「有如樂妝雜貨店般無限曼延的」片刻。

蕭爾描繪的世界還會持續擴展，直到把諾沃克和豪斯商店吞沒為止。這擴展，當然是與由蕭爾發展出來的觀看和記錄世界方式的傳播，攜手並行。我們可以從收錄在彼得・布朗（Peter Brown）《大平原上》（On the Plains）攝影集中的一張照片看出，在1986年時，它已經遠拓到奧克拉荷馬州的當肯（Duncan）（彩圖7）。加油站的招牌可能從德士古換成「康納和」（Conoco）和「貝爾」（Bell），但整體景象卻極為類似。由於洛杉磯經常被視為沒有過往的代表性城市，這張照片似乎代表與過往有關的概念一刀兩斷。倘若如此，那真是教人相當的遺憾。

　　不過，事實是，蕭爾拍到的場景，本身就有一段過往歷史。*既然蕭爾曾經決定要「讓自己成為傳統的學徒」，我們並不意外在他的洛杉磯大道照中看到前輩的蹤影，例如艾凡斯1936年拍的《阿拉巴馬州煤礦鎮路邊一景》（*Roadside View, Alabama Coal Area Company Town*）。經過仔細比對，這張史無前例的全新作品其實是有它的經典出處。和蕭爾一樣，艾凡斯的照片也是從加油站的前庭拍攝。一條道路依對角斜向遠方，兩側排列著新蓋的房舍。電話線貫穿而過的天空框著一塊「加油站」招牌。唐・德里羅（Don DeLillo）在《白噪音》（*White Noise*）中道出這兩張照片一致的本質：

> 　　突如其來的一陣強風，讓電纜線上的交通號誌燈搖曳晃動。此地是這座城市的主要街道，林立著折扣商店、支票匯兌處和過季商品特賣行……幾棟外觀粗陋的建築物，冠上「總站大樓」、「派克大樓」和「商業大樓」等名號。種種景象，宛如一張表達遺憾的經典照片。[21]

路與街的差別是什麼？這問題和大小無關（某些都會街比鄉村路還

* 而且，事實證明，蘭格鏡頭下的古老美國具有超乎想像的韌性。就在布朗於奧克拉荷馬州發現「蕭爾式的」洛杉磯的同一年，他也在德州的孤橡鎮（Lone Oak）撞見一臺藍色的艾克森（Exxon）加油泵擺在達羅雜貨店（Darrow's General Store）的前院，看起來就像歲月摧殘、搖搖晃晃且──如同畢曉普在她的詩作末尾所說的──「教人喜愛」的諾沃克加油站。

[21] 譯文引自《白噪音》中譯本（寶瓶出版），頁119。

62. 艾凡斯，《沙凡納黑人區》，1935
© Library of Congress, Prints and Photographs Division, LC-USZC4-5637

要寬）。路會往城鎮外走，街則是留在原地，所以在鄉村中只能找到公路而無法看到街。倘若一條街通往一條路，那表你正在出城。若是一條路轉進一條街，那意味著你正朝城鎮進來。只要走得夠久，路終究會轉進街，反之卻未必亦然（街可以是它自身的終點）。街的兩側必定要有房舍才能成為街。最好的街總是鼓勵你留下；路則是不斷慫恿你離開。

　　1935年，艾凡斯在沙凡納（Savannah）的黑人區，拍到一條街轉進一條路的奇特曖昧瞬間（圖62）。一條街退向畫面中心；另一條朝左方離開，超出景框範圍。延伸到畫面中距的街，具備人們所預期的一切面貌：停泊的汽車、民眾或站或閒蕩，看著照片被拍。天氣看起來不冷但大多數人都包得緊緊的。影子微弱。一陣微風吹動站在街左側女人的白裙，她正和兩名坐在門階上的男子聊天。艾凡斯是從他正經過打算前往別處的路上拍下這條街景。

照片裡的人被留在原地；對他們來說，這只是一條街。或許正因
如此，對我們而言，它帶有「所有出城道路的悲傷，一條藍調之
街」。

查爾斯・克里福德（Charles Clifford）拍過一張西班牙阿罕布拉
（Alhambra）老房子的照片，引發巴特由衷而簡單的回應：「我
想住在那裡面……」艾凡斯1931年拍的《沙拉托加溫泉鎮主街》

63. 艾凡斯，《沙拉托加溫泉鎮主街》，1931
© The Walker Evans Archive, The Metropolitan Museum of Art,
New York, 1994(1994.256.137)

（*Main Street, Saratoga Springs*），也讓我興起類似的反應：「我想走在上頭……」這張照片的不凡之處在於，它在激發你欲望的同時就已經滿足你的欲望了。觀看這張照片，就像走在那條街上（圖63）。

　　然而，我越看這張照片越覺得奇怪，因為那條街看起來好像不是一條街，而是一條運河或小河真的打那裡流過。約瑟夫・布洛茨基（Joseph Brodsky）自忖什麼是他的最愛時，他回答：「河與街——生命裡的長物。」艾凡斯的照片就是這種綿長渴望的再現。那些車子不像停在路上倒像泊在水面，有種奇特的兩棲感。照片中的樹也帶著水邊垂柳的調調。整個場景散發著威尼斯和阿姆斯特丹的氣息。你感覺，倘若你想越過那水濕路面，橋就可以派上用場。那條街彎扭的方式，以及它最後不是消失在鄉間或城郊而是消溶在一團或許是海的濕霧中，更強化它給人的水道印象。一些悉心堆疊的細節，汽車、樹木、建築，漸次消褪成一團深不可測、模糊難辨的灰色調。於是你了解到，雖然它是一張宛如河流的街道照片，但它真正的主題是：**時間**。於是「觀著這張照片，就像走在那條街上」的感覺就變得不完全正確。比較精準且更為精采的說法是，在你回到合眾國飯店（United States Hotel）的房間，俯瞰這條雨水光滑的街道之前，你**已經**走過那條街了。

　　《沙拉托加溫泉鎮主街》是一張寂靜可聞的照片，不僅捕捉了街的景象，還留下它的聲響：偶爾一輛汽車駛過的咻咻聲，從樹梢緩慢滴落的雨聲。不過，聽得最清楚的是發自當天稍早的一個聲響：鈴聲——記憶的鈴聲——當你走進理髮店，通知理髮師你來了的鈴聲。那時，他靠躺在理髮椅上，和警長一樣舒適愜意，讀著一份正準備收摺起來的報紙，然後看了門口的陌生臉孔（該刮鬍子了）一眼，很高興有客人上門，並以自信滿滿的神情告訴對方，如果你想要剪頭髮，那你就來對地方了。而以上這一切——或許是因

為鏡子的多重反射——似乎都在鈴聲響起的瞬間同時發生，那鈴聲一直盤繞，至今未絕。

　　理髮店有什麼。交際。牆上的日曆。
　　到處是鏡子。

<div align="right">唐・德里羅</div>

全世界的理髮店都大同小異。威廉・克萊茵（William Klein）1956年在羅馬拍到的忙碌理髮店，不管從哪一點看來，都和艾凡斯1933年於哈瓦那拍的那張一模一樣（圖64）。理髮店是你可以剪頭髮的地方。那是理髮店之所以成為理髮店的決定性特質，但還有其他特定元素也是不可或缺：聊天（如果需要的話），書報雜誌等讀物，以及一張任務導向的椅子（介於提供給顧客等待的一般椅子和牙醫診所令人害怕的專業椅之間）。你可以在任何地方剪頭髮，但不是任何地方都是理髮店。有些照片透露出大蕭條時期鄉間生活隨機應變的頑強能力，例如羅素・李1938年拍的《農民幫兄弟剪頭髮，密蘇里州卡魯瑟維爾附近》（*Farmer Cutting his Brother's Hair, near Caruthersville, Missouri*）。他們在門階上剪頭髮，兩人的小弟或兒子在一旁觀看。在當時的環境下，去理髮店似乎是一種十分奢侈的行為，簡直就像度假。

　　艾凡斯1933年的照片，深情地用畫面列出這項日常行為所包含的活動和資源：理髮師、顧客、等待、旋轉座椅還有鏡子——在其中一面鏡子裡，我們看到「悔悟向善的間諜」本人，手上拿著

64. 艾凡斯，《哈瓦那》，1933

© The Walker Evans Archive, The Metropolitan Museum of Art, New York,

1994(1994.251.699)

相機。他是照片裡唯一不在店裡的人，也是唯一和理髮這項業務無關的人，既不是顧客也不是理髮師。他還是照片中唯一戴著帽子的人，這倒是不難理解。在史蒂格利茲的《下等統艙》和海恩的《義大利市場區的盲眼乞丐》兩張照片中，都有一個戴帽子的男人探查著畫面：他們是攝影師的超然投射和再現。這次，出現在照片裡的是攝影師本人，正低頭看著他的大片幅單軌相機，帽子就是他的身分認證（但帽子也讓他變成匿名者）。

　　同一頂帽子，或說非常類似的一頂帽子，出現在艾凡斯三年後於亞特蘭大拍攝的理髮店（圖65）。這次，店裡空無一人。毛巾堆放在架子上，披掛在空椅子的扶手和椅背上。架上蓋著舊報紙。鏡子神情茫然地觀望著。艾凡斯說，他喜歡「用缺席來透露人的存

65. 艾凡斯，《黑人理髮店內部，亞特蘭大》，1936
© The Walker Evans Archive, The Metropolitan Museum of Art, New York,
1994(1994.258.353)

在」。＊比空椅子更能暗示缺席的東西少之又少──比這家空蕩理
髮店更能透露人類活動痕跡的照片更是絕無僅有。「所有的房間都
是等候室，」艾米斯如此寫道。他指的是**我們**在房間裡等待──

＊ 佛洛斯特在〈人口普查員〉（The Census-Taker）一詩中，也以同樣的手法加強效
　果：

　　桌旁沒他們倚著手肘
　　雙層床架上沒他們躺睡其中

「你正在等，我正在等」──但有些**房間本身**也在等待。它們等待我們的陪伴，等待我們讓它們回復生氣。這有部分是因為，理髮店不只是一個讓你理髮的地方。

> 人類總是非常樂於知道別人的行為，談論別人的八卦。因此，不論哪個時代哪個國家，總有些地方會被當成公共聚會所，讓好事者可以聚在一起滿足彼此的好奇心。在這類場所中，理髮店是當之無愧的第一選擇。

對攝影師而言，這正是理髮店的吸引力之一──也是因為這樣，所以杰尼從《湯姆瓊斯》（*Tom Jones*）抄下上面這段話，當時他正在印度拍照。*

沒客人的時候，椅子等待。這些椅子儘管既老又舊，但幾乎沒有記憶。它們的注意力完全集中在下一個坐上來的會是誰。而那頂帽子──隨意擱在畫面中間偏右處的架子上──為它們的等待增添了一點急迫性。其他東西都各就各位，只有帽子暫時擱在那兒，很可能是艾凡斯自己放在那兒的（無論帽子是否真的屬於他）。帽子宛如一頂保證，保證某人──理髮師、顧客，或至少是把它留在那裡的人──會回來。不過，這張照片以及艾凡斯的整體作品最教人吃驚的是，他並沒有攪擾那個地方的空蕩。理髮店呈現無人狀態，即便他正在那裡拍照。我們稍後再回來談。在這種情況下，我們怎能不回來呢？

* 並非所有攝影師都對理髮店有這般好感。1929年，韋斯頓抱怨說：「我從理髮店離開後往往有種被剝奪感」──那地方不太正派：我坐在椅子上時感到無助，好像什麼事都可能會發生。」

　　法蘭克在1955至1956年的古根漢公路之旅中，曾經回去那裡
——不是同一家店，而是另一家空蕩的理髮店，位於南卡羅萊納州
的麥克倫維爾（McClellanville）。他從玻璃門外拍下這張照片，樹
葉篩過的光影和對街一棟房子的部分倒影模糊了畫面。我猜的不一
定對，但那張椅子似乎框在攝影師本人的朦朧臉影中（我想，你們
也能看出纏在他手腕上的相機背帶）。室內與戶外融為一體；那曖
昧的模糊讓它看來既像真實處所的照片，又像是關於理髮店記憶的
照片。事實如此，對法蘭克而言，他拍的不僅是一家理髮店，還是
他對艾凡斯照片的改編。當理髮師把你的頭髮理好後，他會在你的
腦袋後方拿起一面鏡子，讓你在雙重反射下看到髮型在後腦勺的模
樣。你大可想像法蘭克正拿著他極度主觀、嚴重扭曲的鏡子，對著
艾凡斯的照片。他的照片是對艾凡斯照片的某種反射：可以說是艾
凡斯照片的鏡像。*

　　從這個角度看來，也許，艾凡斯黑人理髮店裡的那頂帽子，可
以看作攝影領域的一種象徵記號。那頂帽子——我再強調一次，和
艾凡斯拍攝哈瓦那理髮店時戴在頭上的那頂極為類似——並不是以
國家宣稱某塊土地主權的方式（插旗子）宣稱理髮店是艾凡斯的攝
影領土。和艾凡斯熱愛拍攝——與偷竊——的那些標誌不同，這
頂帽子並沒有「禁止進入」或「不得擅闖」的意思；而是以更為
民主的方式，以所有後繼攝影師的名義宣稱理髮店的主權。從那之
後，理髮店就正式進入攝影主題的總目錄。你不可能拍一張理髮店
的照片，然後宣稱自己沒受到艾凡斯的影響。你可以說，理髮店已

*　關於回來這個主題：1958年，法蘭克在前往佛羅里達的路上，載著凱魯亞克去看
　他幾年前拍過的這家理髮店。理髮店原樣未改，「甚至連架上擺的酒瓶都一模
　一樣，而且顯然從沒移動過」，但這次，理髮師人倒是在店裡。他請他們喝了咖
　啡，還堅持要幫兩人免費理髮。

經被攝影貼上標籤了。

　　雖然隨興偶然，但法蘭克在一張照片中清楚地承認了這點。艾凡斯的照片不只是一張理髮店的照片，也是一張空椅子的照片。法蘭克曾在德州休斯頓的一家銀行裡，拍到五張質感精良的空椅以迂迴方式圍繞著一張空辦公桌。那件作品就像張合成圖像，呈現**一張椅子**如何從房間的最後方──一名辦事員正在那裡講電話──逐漸前移到一個想不看到都很難的搶眼位置。如果稍微換個角度，我們也可以說，這張照片表現出空椅的傳統如何從過去來到當下。但是，這並不是這張照片在歷史先例中加入嶄新意識的唯一手法。在主導畫面下半部的模糊桌面和畫面右後方的桌子中間，有張辦公桌上擺了一頂帽子。它看似隨興又刻意的擺放方式，和艾凡斯理髮店裡的帽子如出一轍。我實在不想老用「象徵」這樣的字眼。所以讓我們換個說法，這個出其不意的小細節──我更不想用巴特的「刺點」（punctum）──至少也是在向艾凡斯點頭致意。他朝他恩師的方向摸了摸自己的帽子。帽子曾在1930年代照片中扮演人類歷練與命運的可靠測量儀，它就像最早由蘭格從車裡瞥見後來又被法蘭克注意的道路，如今已變成攝影師自身計畫的指標。

阿勃絲帶著她扭曲的觀點靠向男性專屬的理髮店傳統。在她1963年於紐約市拍的理髮店照中有兩張椅子，一張坐著人，一張空著。和艾凡斯、克萊茵和法蘭克的照片一樣，那家理髮店也是源源不絕的影像生產來源，牆上的鏡子無性繁殖出一群理髮師和顧客的影像，他們的真實影像沒呈現在店內。牆面釘滿了美女照片，但鏡子又把男人的映像一起貼在牆上。最後，牆面變成一塊由女人照片與男人映像組成的拼貼。照片裡有種奇怪甚至令人不安的氣息。然後，你突然懂了，這張由女人拍攝的照片，反映的正是這些像蝴蝶標本般被釘在牆上的女人日復一日看到的景象。阿勃絲曾經談到置

身某個天體營的感受，「就像走進某個幻覺，只是你不太確定那是誰的幻覺。」

如果我對歐莫羅德的看法沒錯，也就是，他的確是刻意在拍攝以美國攝影傳統為主題的攝影集，那麼他肯定也會拍美國理髮店的照片。他的確沒讓我們失望，但他針對這個傳統提供了一個比較陌生的鏡頭，有點出乎預期。和法蘭克在麥克倫維爾巧遇的理髮店一樣，歐莫羅德的薩爾理髮店（*Sal's Barber Shop*）也是關著的（彩圖8）。（如果櫥窗告示板可信賴的話，表示這張照片是在禮拜天、禮拜三或七點以前拍的。）它不僅關著，連窗簾都拉上了：你能看到的只有紅白藍柱狀招牌和令人匪夷所思的鹿頭標本。店內的一切，椅子啦，鏡子啦，全都看不到。我們只看到在攝影師身後有一棟位於對街的高樓，其倒影反射在店面玻璃上——和貝倫尼斯·亞伯特（Berenice Abbott）在布利克街413號拍到的平潘克理髮店（August Pingpank's barber）一樣。這是一張悲傷而冷漠的照片，彷彿流著美國血統的理髮店是歐莫羅德所不能研究調查的。窗簾拉上。它變成一個沒有意義居住的場址。

但歐莫羅德不會就此放棄，不會以這麼小家子氣的心情拍照。

所以，另一種看待它的切入點是，歐莫羅德刻意拍攝這間理髮店，是為了得到最後的發言權。照片是在說：理髮店攝影到此為止。它被拍完了。現在它結束了。在歐莫羅德的好幾張照片中，我們都能看到這種傾向。有不少攝影師除了拍攝電影銀幕，也拍電視螢幕，例如佛里蘭德、阿勃絲、法蘭克和蕭爾。歐莫羅德自然也拍了這個主題。這些照片當中有一張是彩色的，非常伊格斯頓風格——畫面中一臺電視擱在地上，螢幕破了。我們可以接受珍·莫里斯（Jan Morris）在《美國眾州》導言裡所提出的解讀，代表這個國

家已變成「一個百無聊賴、平庸低劣、垃圾滿地的地方」，但歐莫羅德作品的評論對象，通常是攝影而非社會。繼他打破電視和毀損白籬笆（最大膽也最具象徵性的）這兩個攝影小傳統後，他接著關閉了理髮店，讓它結束營業。

　　兩種解釋都不能夠完全說明我們在景框裡實際看到的東西。獲得最後發言權的，既不是理髮店也不是攝影師——或者該說，它們其實都得到了。那個地方（和照片）包含了自身（和歐莫羅德）的訴求與感嘆。它的訴求以啟事牌的形式出現，於是這張照片——如同艾凡斯的許多照片——為自己提供了圖說：

<div align="center">

誠徵

負責任的

專職

理髮師

</div>

對這張照片而言，那塊牌子其實是在哀求說：「誠徵：負責任的攝影師。」於是，歐莫羅德非常盡責地讓他的攝影後輩注意到這個職缺。

　　布朗是其中之一。1994年，也就是歐莫羅德死後三年，布朗在德州的布朗菲德（Brownfield）拍了一張理髮店照片（彩圖9）。這家理髮店在美國攝影史上的經典地位，來自於紅藍白的理髮店招牌柱與平穩懸掛在旗竿上的紅藍白美國國旗之間的呼應。店關著，而且和艾凡斯及法蘭克的照片一樣，攝影師本人也映在窗戶上。法蘭克用的是小萊卡；艾凡斯低頭看著一部祿萊（Rolleiflex）；然而布朗用的，卻是迪爾多夫（Deardorff）大片幅單軌相機。倘若你把映在店面窗戶上三腳架剪影旁邊的人誤認為阿特傑的轉世化身，那也是情有可原。就某方面而言，這是某張照片的鏡像，在那照片

中，阿特傑的相機、三腳架或對焦遮光布，映入他正在拍攝的商店櫥窗。這類照片中最著名的一張，大約是1926年在巴黎皇宮拍的，主題是男士假髮專賣店。

有些知道的事情和不知道的事情
而介於中間的是……門！

吉姆·莫里森（Jim Morrison）

或許這只是本書隨性方法和結構的自我實現癖，但是我越來越覺得，攝影史似乎是由想要製作個人版場景、比喻和主題總目錄的攝影師所構成。這份總目錄並不固定，而是不斷擴張演化，但其中有相當驚人的數量打1840年代就由塔伯特確立下來。

　　塔伯特的照片，有些源自更早期的繪畫樣板。一般公認，《開啟之門》（*The Open Door*，圖66）是他最具代表性的照片，而他本人也確信那件作品會是「一門新藝術初創時期的」範例，並在不久的將來臻於成熟。（但他考慮到自己的年齡，認為這門藝術將會在「英國後輩」手上開花結果，這點倒是說錯了。）這張照片的第一個版本攝於1841年1月21日，是刻意根據「荷蘭藝術學派」改編而成。當他的母親菲爾汀夫人看到這張照片時，她將它取名為《掃帚的獨白》（*The Soliloquy of the Broom*，在這個版本裡，掃帚是靠在門的右側）。賴瑞·夏夫（Larry J. Schaaf）在《塔伯特的攝影藝術》（*The Photographic Art of William Henry Fox Talbot*）一書中表示，雖然那把斜倚的掃帚「構成進出門口的障礙，但那光線

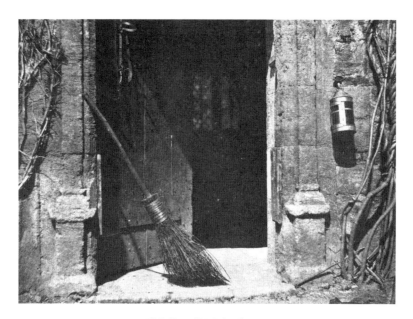

66. 塔伯特，《開啟之門》，1844
© Science and Society Picture Library

（和影子）卻在邀請觀看者走進屋裡。門口在象徵傳統中是代表生死的界線。虛掩之門代表著希望」。

　　兩年後，塔伯特又回到同一場景，拍了一張類似的影像，但一直要等到1844年4月，他才成功捕捉到它的最終面貌（圖66）。掃帚在這版本中變大了，而且改靠在大門左方的牆壁上（也就是門軸固定那側）。這調動連帶改變了我們的心情，因為只要把掃帚往旁邊挪一下，就不會有障礙卡住我們進屋──不過這回，屋內倒像是被一團堅不可摧、拒人於外的陰影牢牢占據，光線從後方格子窗灑入，也僅稍稍軟化它的氣氛。夏夫提出的象徵性界線，在此變得更隱約也更醒目。這張照片的簡單構圖反而給人一種神祕的感覺，彷

彿所有的可能性都暫時懸置不動——你得根據後面的照片來探索這
些可能性。「你按下門鈴，」珍‧瑞絲寫道：「門為你開啟。」

1974年時，有人問史川德，他如何挑選拍攝主題。「我沒挑選，」
他回答。「是它們挑上我。*比方說，我一輩子都在拍窗戶和門，
為什麼？因為它們令我迷戀。不知為何，它們似乎具備一些人的性
格。」這點正好可在1946年的一張門廊照中看到，日後它將收錄至
攝影集《新英格蘭的時光》（*Time in New England*, 1950）。畫面中
有一扇打開的門通往屋內，屋內的右手邊有另一扇門可瞥見花園一
角（圖67）。飽經歲月摧殘的門廊上放著一張椅子。在椅子與門口
之間，一柄掃帚掛在牆釘上。

　　我不知道史川德有沒有看過塔伯特的照片，但根據這張照片來
推測，我不太相信他沒看過。那扇打開的門和掛在牆上的掃帚，似
乎都暗暗指向塔伯特，就好像塔伯特參考「荷蘭藝術學派」那樣證
據確鑿。這樣的解釋，和史川德對於他為什麼被某些主題吸引，或
者按照他的說法，為什麼某些主題吸引他去拍攝它們的解釋，似乎
有所衝突。有個答案可讓兩種說法同時成立：在某種程度上，門吸
引他去拍它們是因為它們有一種力量，而那力量來自塔伯特拍過它
們。這樣看來，史川德攝影的精準描述和夏夫所提出的宏觀象徵歷
史之間，就出現一種間接關聯。彷彿透過史川德所拍的那扇門，另
一扇門變得可見——那才是我們真正看到的門。

　　塔伯特的照片裡只有一扇門和室內。在史川德的照片中，打開
的門通往室內，穿過室內可以看到另一扇門再次通往戶外。這件作

* 卡提耶—布列松說過非常類似的話（「是照片拍你；不是你拍照片」）；阿勃絲
　也是（「我沒按快門。是影像自己按的」）。

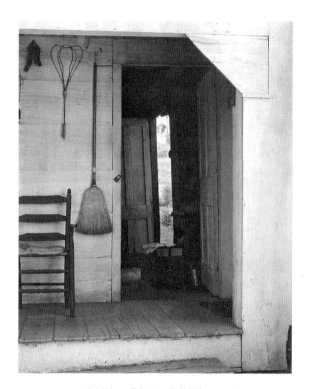

67. 史川德，《廊側，佛蒙特》，1946

品以圖解形式告訴我們，無論攝影對心理滲透有何能耐，它終究會回過頭來描繪戶外世界。

蘭格是位非凡超群的人物攝影師。但是在人口稠密的蘭格作品中，最吸引我的，也就是用最大力量把我拉過去的，卻是那些沒有人的照片，事實上，它們看起來一點都不像蘭格拍的。在蘭格的作品裡，即便是獨自一人——尤其是獨自一人——也會用意義把你

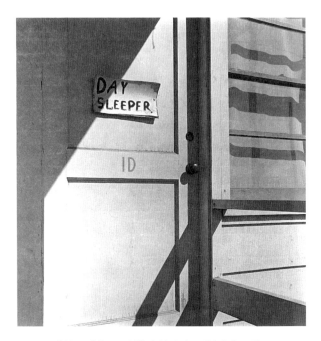

68. 蘭格，《艾瑟里托拖車營地（日睡者）》，約1943

© the Dorothea Lang Collection, Oakland Museum of California, City of Oakland.

Gift of Paul S. Taylor

淹沒。拋下這些面孔，轉而去看看她那張門上釘著「日睡者」牌子的照片，可說是一大解脫（圖68）。那扇門的號碼是「1D」，但也很容易誤看成「ID」（「身分」之意），彷彿住在1D房裡的人，其身分完全取決他們白天睡覺的習慣。但這項明確的訊息到底傳達了多少資訊或暗示。「日睡者」具有告示的功能（「請勿打擾」），也對他們的職業做了些許透露（夜間工作者）。乍看之下，照片裡僅有的圓形之物是門鈕、鎖孔和字母「D」的弧線；其他東西都是由銳角和完全清醒的線條構成（斜線、直線、橫

線）。不過，當你把目光轉回到那塊經過風吹日曬的招牌上，你會發現它開始彎曲，開始聽從它自身的訊息，蜷著身子睡著了。

　　沉睡，作夢……

在法蘭雀絲卡·伍德曼（Francesca Woodman）的照片裡，洞開的門框就和牆壁一樣堅實，她作品中的裸體人物總處在即將穿過牆面現身或消失的瞬間。牆變成了門。看著她1970年代中葉在羅德島普羅維登斯（Providence）拍的那些照片，宛如穿過一道大門，踏進另一個世界，進入伍德曼的夢中世界。她常常從剝落的壁紙後面出現，好像她不知怎麼跑到了壁紙與磚牆之間，然後被困在那裡長達五十年。彷彿，當你把壁紙從牆上撕下，就能挖到先前每任房客的屍體──但其實你只會找到一具屍體，而且每次都是她。每個曾經住在這棟房子裡的人，都轉世成青少女。一名可以穿牆而過的女孩。你穿越一扇門而那扇門也可能是一面鏡子，因為你抵達的房間就跟你離開的一模一樣。我們無法分辨，這棟羅德島的房子究竟是正在進行大規模翻修或早已陷入終極腐朽狀態。關於這點，建商和考古學家，或說門與鏡子，好像也沒什麼差別。門留下門柱，然後飄進房中央。有些知道的事情和不知道的事情，而在這兩者之外，有一道門。

　　我們確實知道的事情是，伍德曼在拍下這些照片幾年後，從曼哈頓下東城的一間公寓跳窗自殺。時年二十二歲。在照片中那棟房子裡盤桓不去的，是不久之後的她的鬼魂。你無法在她臉上看到她的命運，但或許你可以在那棟房子裡，在它的牆上，穿過它的門，看到她的命運。

阿特傑的巴黎照片也鬧鬼，他們在我們的眼前穿牆消失無蹤。關於這點，有個很簡單的技術性解釋：長時間曝光會讓快速移動的人或

物完全消失。正是因為這樣，在老照片裡，即便是人口稠密的倫敦
或巴黎，看起來也幾乎像是杳無人煙的荒漠。在攝影發明後沒多久
──緊接在達蓋爾銀版攝影之後──英國鴉片吸食者湯瑪斯‧德
昆西（Thomas De Quincey）就寫到他被「在我們之間移動的幽靈纏
住」。他們還在那裡，在二十世紀初期的照片裡：他們的移動很輕
微、很緩慢，於是變得模糊、無形、缺乏實體。不過，凡是沒有達
到「消失」程度的人物，就能得到一種顯而易見、無可妥協的永久

69. 阿特傑，《里昂大主教宮殿，聖安德烈街》，1900

© E:6652.MOMA 1.69.221

性。這就是為什麼在阿特傑的鏡頭裡，關閉的門好似可以承受數百年的圍城，而那些打開著的門，則像是永遠不會關上。

因此，我從阿特傑的《里昂大主教宮殿，聖安德烈街》（*Hôtel des Archevêques de Lyon, run Saint-André-des-Arts*, 1900）中感受到罕見的力量。一面巨大堅固的正門將巴黎式庭院的入口填滿（圖69）。大門中有扇比較小的「行人」門，整個敞開，彷彿從大門上永久切下的一塊明亮長方形。這個長方形框著明亮的庭院，庭院底部有另一扇敞開的門。那感覺，就好像兩個本質矛盾的時間體驗共存在一張照片裡。

阿特傑的營生之道是提供「檔案紀錄給藝術家」，他建立了一個巨大的巴黎之門照片編目，包括開著的和關著的。兩者勢均力敵。關閉之門傳達了攝影對表面和外部的投入；開啟之門則傳達攝影對於內部以及看不見的內心深處的調查潛力。阿特傑的攝影改寫了威廉・布萊克（William Blake）的詩句：「感知之門倘若滌清，萬物都將如實呈現於人的面前，無窮無限。」阿道斯・赫胥黎（Aldous Huxley）將布萊克詩句中的「感知之門」作為他討論迷幻藥小說（*The Door of Perception*，1954年出版）的書名（而莫里森和他的朋友們又從該書竊取了他們樂團的團名）。對經驗的肯定甚於靈視，阿特傑堅持攝影的感知其實是一門可窮盡的藝術。然而，透過敞開的門，總是能瞥見其他門，瞥見其他攝影，瞥見無限的可能。當溫諾格蘭說：「沒有任何事情像經過清楚陳述的事實一樣神祕」時，他很可能正看著這扇門，並透過這扇門觀看。*

* 鮑思渥絲在阿勃絲傳記中引用阿勃絲攝影導師麗塞特・莫德爾（Lisette Model）說過的幾乎一模一樣的話：「最神祕的事情莫過於經過清楚陳述的事實。」

70. 艾凡斯，《穀倉，新斯柯細亞》，1971
© The Walker Evans Archive, The Metropolitan Museum of Art, New York,
1994(1994.252.123.3)

一般而言，當艾凡斯拍攝戶外時，門通常是關著的。他拍建築往往直接從正面取景，門只提供一個可通往內部的概念。證明此說最好的辦法，就是考察他後期所拍攝的一系列照片，即便它們看來像是對此說的駁斥。1971年，艾凡斯拜訪了法蘭克位於新斯柯細亞省（Nova Scotia）的住所，除了拍友人的肖像，他還拍了一些穀倉的照片。根據《你不知道的艾凡斯》（*The Unknown Walker Evans*）一書的排列順序，他先拍穀倉位於山丘和天空等自然場景的模樣。然後，他往前靠近，直到我們能相當清楚地看到打開的門。事

實上，那扇門敞開到整面內側門板——藉著一種總是令艾凡斯神往
的方式，用斯柯細亞金蘋果（Scotia Gold）舊紙箱的包裝紙做了修
補和隔絕——都面向戶外了。內部已然變成外部。而實際的內部則
是一片漆黑，如堅實鐵板般無法摧毀的黑。這系列的倒數第二張照
片把鏡頭拉得更近，只看得到打開的門和漆黑的內部，那漆黑的程
度足堪媲美杉本博司電影銀幕的白（圖70）。這系列的最後一張照
片，把焦點對準外部扭結、磨損的木頭紋路，特寫放大到幾乎變成
某種抽象肌理。它的意思很明白：你看不到表面底下的東西。穀倉
內部謝絕參觀，嚴密隔絕就像大門緊閉一樣。

71. 艾凡斯，《白椅和打開的門，緬因州華爾波》，1962
© The Walker Evans Archive, The Metropolitan Museum of Art, New York,
1994(1994.252.113.1)

72. 艾凡斯，《門，新斯柯細亞》，1971
© The Walker Evans Archive, The Metropolitan Museum of Art, New York,
1994(1994.252.119.93)

　　然而，一旦艾凡斯置身屋內，情況就有了一百八十度的大轉
變。這時觀看某個房間，你往往會看到通往其他房間的門。眼睛總
是處在還有更多展示、更深層暗示和通道路徑的可能性之下。一
張1962年的照片，凝視著位於緬因州華爾波（Walpole）的一間房
（圖71）。照片右手邊有白色椅子和書桌。中間是一扇打開的門。
穿過這扇門，可瞥見另一個房間或大廳，再後面是另一扇門，另
一個房間和另一張椅子。這類照片最具啟示性的代表作，或許是
他1971年在新斯柯細亞之旅中拍的一張室內照。透過畫面中的門

框，我們看到穀倉的木條地板通往另一個房間，側邊有一扇打開的門，燦陽將那扇門照得很耀眼（圖72）。從室內窺見的戶外一角，就像穀倉照片的鏡像。不過，這張照片對觀看者所產生的影響，卻比上述看法更強烈也更奇異。看著它，就像踏進了艾凡斯的照片。

後來，我對照片裡的時間流逝感到興趣。

理查・阿維頓

1933年11月，艾凡斯第一次在美術館舉行展覽。地點是紐約現代美術館的建築展廳，巧的是，那裡也正在舉行霍普的油畫回顧展。在為艾凡斯展覽所寫的一篇文章裡，他的友人柯爾斯坦針對兩位藝術家作品裡「對於過往的真空鄉愁」提出評論。艾凡斯年輕時或許曾把這種比較視為擡舉或奉承，但隨著年紀增長，他對此漸漸心生不滿，後來甚至宣稱，他「根本沒聽過霍普也不知道他做些什麼」。這實在難以相信，因為只要稍加辯護，霍普其實可被視為二十世紀最具影響力的美國攝影師，即便他從未拍過任何照片。你沒辦法逃離他或避開他。只要看過霍普的畫，你就會開始在裡頭定居。你明明沒看著那些畫，卻會在四處看到它們。「霍普」一詞除了經常代表某幅真實畫作之外，也往往召喚出一個個**看起來很像霍普**的真實所在。就保留我們對某地方的記憶而言，照片比油畫來得可靠。（溫德斯在一張全景照中非常巧妙地探索過這點，那張照片雖是描繪一條空蕩街道的《街面，蒙大拿州布特市，2000》

〔*Street Front in Butte, Montana*, 2000〕，但它其實是霍普1930年畫作《週日清晨》〔*Early Sunday Morning*〕的攝影版。）然而，在記憶中，霍普的油畫通常不是被當成畫作；它們是等待拍攝的照片。它們不僅等待，它們還以等待為主題，而這項特質，正是它們和艾凡斯攝影最顯著的共通點。

　　就算我們接受艾凡斯的說法，相信他沒被霍普影響，但是他也承認，身為藝術家，他倆「做著非常類似的事情」，由此可見，這位畫家的作品確實有可能會在那位攝影師的作品上投下寶貴的**光線**。我指的是最接近字面的意思。

　　詩人馬克‧斯特蘭德（Mark Strand）曾經指出，「霍普對光線的使用，幾乎總是用來描述時間。」他「把空間當作時間隱喻的手法令人信服，非凡出眾。他展現靜止與空之間的比例，讓我們能夠體驗到幾個瞬間、幾個小時以及一輩子的空」。拿斯特蘭德這段話來形容艾凡斯拍的維多利亞建築，可能也同樣正確。柯爾斯坦注意到的「真空氛圍」，是艾凡斯在明亮陽光下拍攝的結果，通常是在寒冷的氣溫中，太陽低懸，影子灑過建築物，幾個小時彷彿在快門打開的瞬間就已流逝。這點在他的莊園別墅廢墟照中，表現得最為清楚，歷史已和這些地方揮手道別，把後續工作都交給了時間。那些假古典或說希臘復興式的多立克和愛奧尼亞列柱，創造出一種印象，好像照片裡壓縮了非常巨大的時間跨度——可以回溯到地中海的上古時期。我們常說事情有如山丘般古老，但希臘羅馬上古時代的偉大廢墟，看起來就和天地一樣亙古。艾凡斯1935年拍攝的路易斯安那州莊園大宅，看起來似乎比圍繞在四周的樹木還要古老，其中一棵樹已倒下成廢墟。

　　建築即便完好無缺，尚未淪為廢墟，卻是冷冷清清，空無一人，彷彿只有時間住在裡面。曾有屋主或房客居住的時期和建築物本身獨自經歷的時光，相較之下，前者簡直無足輕重。我們正在

看的東西，並不是存在優勝美地的原始永恆或是西部大荒漠中。和這些地方相比，那些房子本身就和裡面的居住者一樣，只是短暫過客。艾凡斯顯然和卡提耶—布列松一樣，認為「地景代表永恆」，所以他在攝影上避開這些元素。吸引他的是時間的緩慢展現，而非時間的不存在。即便周遭沒有人影，他們的蹤跡也隨處可見。感覺有些類似正午剛過的法國或義大利小村莊，所有活動都處於暫時但絕對性的懸置狀態。詹姆斯・艾吉也曾提到這點，在1936年的工作之旅中──旅程中所拍攝的作品，最後集結成《現在讓我們讚頌名人》──他和艾凡斯抵達阿拉巴馬州的格林斯伯勒（Greensboro）：「所有門廊都是空的，超越任何空的概念。它們的空搖椅還擺在上面；它們的空吊床還吊在上頭。」它們就像曾經出現在艾凡斯照片裡──或霍普的畫作裡，套用斯特蘭德的說法，那裡「總是處於剛剛之後或即將之前……火車剛剛駛過之後，火車即將抵達之前」。

艾凡斯反覆嘗試在照片裡表達他對時間的迷戀。1931年，他談到「時間元素進入照片，提供了一種依觀看者猜測程度而變動的偏移軌跡」。三十年後，在一次自問自答中，他說他「以前對所有看起來像過去的現在深感興趣，至今依然」。或者，換個說法，他感興趣的是，當新建築像古老的莊園大宅一樣沾染上頹圮的色彩之後，會是什麼模樣。就這點而言，這種念頭既是預言性的也是回顧性的。艾凡斯照片獨特的時間濃度──這些照片可以把它們正被人注視的那個時間，以及它們所描繪的內容變成過往的那個時間，都包含在內──用驚人的速度催生懷舊之情。看著艾凡斯1936年在密西西比艾德華斯（Edwards）拍攝的鐵路照片，史崔克就發現自己陷入這樣的遐思之中。再一次，這裡的重點是缺席、虛空，以及懸置的行動：

空蕩的車站月臺，車站溫度計，閒置的行李車，安靜的倉
庫，談話的人們，以及他們後方那些飽經日曬雨淋的住所，凡
此種種都讓我想起我長大的城鎮。我會這樣看著照片，懷念那
個比現在更安全、更平和的世界。我回想起廣播電臺和電視都
還沒出現的日子，當時我們能做的就是走到鐵軌上，看著火車
飛快駛過。

鐵路有種內建的傾向，可以把人們載回他們的過去，艾凡斯對
此非常清楚。用攝影術語來說，鐵路通往的點不但距此好幾英里
遠，同時也距今年代久遠。鐵道朝空間後退也朝時間後退。艾凡
斯和霍普同樣敏銳地意識到，在視覺上，可藉空間來暗示時間。這
點得感謝他在1929或1930年，透過貝倫尼斯·亞伯特發現了阿特傑
的作品。艾凡斯於晚年表示，他已確立了有別於阿特傑的獨特風
格——這麼說的動機，有部分是因為「這般耀眼奪目的力量和風
格」，假使「正巧就和你比鄰……會讓你懷疑自己有多少的原創
性」。

阿特傑用一輩子去記錄因歐斯曼化（Hausmannization）[22] 而猛
然衰老的巴黎。他拍的是地方，但卻完全是**關於**時間。沒有其他攝
影師曾如此徹底而全面地體現巴特所謂的，相機正是「用來看的時
鐘」。阿特傑的階梯從過去爬上來，或帶著我們往下走進過去。巷
弄變成管道溝渠，為時間提供狹窄的通道。門道讓我們有機會瞥見
幾乎遺忘的記憶。塞納河透過這一切而得以流動，那無意識的黑暗

[22] 歐斯曼化：指1860年代由歐斯曼男爵負責的巴黎重建計畫，將巴黎從布滿窄巷的
中世紀城市變身成林蔭大道的帝國都會，今日所見的巴黎面貌大致就是在奧斯曼
手上奠下基礎。

河流，將這座城市的記憶完好地保留在它的黝深河底，因為那裡是無法進入的禁區。這座城市居住著鬼魂，居住著消融在牆面石頭裡、保存在穿越動作中、永遠處於褪色狀態的人物。

逐漸後退的街景，是阿特傑時間幾何裡的關鍵要素：一條街道或巷弄朝過去延伸或彎曲。《紐約客》作家安東尼‧萊恩（Anthony Lane）俐落地摘記了阿特傑如何利用這項關鍵要素，創造出「透視法不僅和空間有關也和時間有關的感覺：在你眼前是日

73. 艾凡斯，《主街，賓州小鎮》，1936

正當中，但在每條街的街底，白日似乎剛剛破曉」。

　　艾凡斯經常使用這種透視後退法，但主要不是用來暗示時間的推移，而是暗示它的方向。1936年，在賓州的一個小鎮，電車軌道順著主街退向遠方（圖73）。除了停靠車輛，街上絲毫不具生活氣息；除了某人的幽靈黑影爬上人行道外，別無其他動靜。這張照片的主角是不知名的軍人雕像，它時不時地巡視空蕩街道，防衛

74. 艾凡斯，《沙拉托加溫泉鎮》，1931

© The Walker Evans Archive, The Metropolitan Museum of Art, New York,

1994(1994.256.256.388)

著不存在的威脅。事實上，整個畫面彷彿就是從紀念碑的角度看出去。但那尊雕像——應該是在1920年代樹立於此，早在這張照片拍攝之前——卻往回指向在它被樹立之前的時間點，指向鑴刻在紀念柱底部的日期：「1917-1918」，而且其命運也是由這個時間點所決定。所以，無論如何，我們都會被過往拉回去——這印象又因照片本身逐漸變舊，而顯得更加強烈。

和阿特傑一樣，艾凡斯也在室內採用後退街景的手法，藉由樓地板和窗戶暗示走廊正通向逝去的歲月。1931年，他在沙拉托加溫泉鎮拍了張照片，宛如那些浸滿記憶的城鎮主街戶外照（圖63與73）的室內版姊妹作。兩扇精雕細琢的鏡子裡倒映著一條廊道，光線從窗戶射進來，好像一條沒有盡頭的拱廊退向往昔（圖74）。這不僅是一張可含納時間的照片，它還暗示這些地方自有它們內建的記憶能力。在勞倫斯的《查泰萊夫人的情人》裡，當康妮在丈夫的祖宅裡穿行時，便察覺到這點。「這些地方記得，」她驚呼：「它還記得。」

艾凡斯相信，相機可以把這些記憶哄騙出來，蒸餾提煉。他可以展示記憶成形的過程，並藉此讓它變成我們記憶的一部分。這麼一來，我們感受到的不僅是歲月的逐年流逝，還有一種心理性的時間感。但這感覺不像觀看者的心理投射，而像是接納了居留在該地方的某樣東西。作為艾凡斯1971年回顧展的專刊題詞，惠特曼下面這段文字實在是再貼切不過：

　　我不懷疑內部有其內部，外部有其外部，而眼界之中另有眼界……

最能讓我們強烈感受到這點的，是艾凡斯1935年拍的《貝爾葛洛夫莊園早餐室，路易斯安那》（*The Breakfast Room of Belle Grove*

75. 艾凡斯，《貝爾葛洛夫莊園早餐室，路易斯安那》，1935
© The Walker Evans Archive, The Metropolitan Museum of Art, New York,
1994(1994.258.421)

Plantation, Louisiana，圖75）。* 那房間空空蕩蕩，好似照片曝光
時間太長，長到除了建築之外的每樣東西，包括人物、椅子、家具
和地毯等等，全都消失無蹤。先前用來形容杉本博司的話，也可
以套用在艾凡斯身上：時間**通過**他的相機。正因如此，我們幾乎無
法想像，數位相機能夠拍出這樣的照片。這棟房子歷經很長的時間

* 艾凡斯的傳記作者梅洛指出，這張照片的圖說有誤，應該是會客室。

才達到此狀態，因此它的照片也必須盡可能參與類似的過程和存續。看著這張照片，你也分享了攝影師的觀點，他是在顯影盤上看著它逐漸浮現。艾凡斯把影像與拍攝的對象緊緊融為一體，乍看之下，房子本身的毀損——門楣上方的汙漬——簡直就是照片上的汙斑。（這不是「損壞」首次吸引艾凡斯的目光；不過這回他沒把它拼出來。）那塊汙漬以及天花板上相較之下更嚴重的水痕，是外部開始侵入內部的標誌。它也來到門上：在艾凡斯按下快門的那一刻，一道明亮的T字光線跟著擠進快門。裡面變成外面，秩序整個翻轉，都只是時間早晚的問題。天花板會首先崩塌，然後是門，最後則是牆。讓人聯想到上古時期露天遺址的科林斯式圓柱和壁柱，似乎讓這房間更容易朝這結局發展。雖然，就目前的情況看來，房間還撐得住：還能夠把時間圈圍在它的四壁之中（就像艾凡斯把它圈圍在景框之中），就近監視。*

　　艾凡斯也幫貝爾葛洛夫莊園拍了許多外部照片。不過在農場莊園照中，我最喜歡幾英里外的伍德朗莊園（Woodlawn Plantation）。

　　在撰寫此書的過程中，我逐漸愛上那些看起來像是由其他人拍的照片，例如，夏恩拍的「蘭格」背影照。我最愛布萊塞拍的日間照，特別是看似出自拉提格之手的那些。而我最喜歡的蕭爾照片，也很可能是伊格斯頓拍的，反之亦然。這樣說來，我最愛的艾凡斯（全名縮寫，EW）照片如果是由韋斯頓（全名縮寫，EW）拍的，似乎也不令人意外。

無論它們在攝影史上占有多重要的地位，對於韋斯頓的造型雜貨店

* 蕭爾形容艾凡斯的照片像是在建構「封閉的小世界」。

我總是鼓不起太大熱情：麗莎‧里昂（Lisa Lyon）[23] 青椒、腦幹白菜、外太空陸地洋蔥、小雞雞葫蘆。歪七扭八的抽象海草對我沒吸引力，裹屍布似的岩石造型也是，還有女陰貝殼以及他引以為傲宛如未加工布朗庫西（Brancusi）雕刻的東西。造型雜貨店遺棄了勞倫斯的肖像、裸女照，以及他獲得古根漢獎助金後所拍攝的那些照片。

　　韋斯頓填了一張簡潔、傲慢而且挑釁意味濃厚的申請表，因為他認為事情本該如此。比方說，申請表中問到他屬於哪個學術團體時，他回答：「沒半個。我避之惟恐不及。」教育程度？「自學。」職稱？「除了幫聯邦政府工作過幾個月外，這二十五年來我都是幫自己工作。」這申請表讓韋斯頓越寫越激動，好像忍受申請獎助屈辱的唯一方式，就是確保自己得不到任何一毛錢。後來他聽說，雖然古根漢基金想要把獎助金頒給攝影師，他們也不太可能頒給一個你還沒伸手餵他他就打算咬你的人。在查莉絲的哄說下，他重新填寫申請表，並在1937年3月收到得獎通知。

　　他和查莉絲買了一輛車，取名「黑米」（Heimy），載了補給裝備，正式上路。從1937年4月到1939年3月，他們去了亞利桑那、華盛頓、奧勒岡和新墨西哥等州，還把加州整個走透透。查莉絲駕駛，韋斯頓拍照。無論走到哪裡，他看到的都是光影的自我排列，以及不停變換的無盡幾何造型，他曾花好幾年的時間學習拍攝這些。死亡谷（Death Valley）讓他震驚萬分。根據查莉絲的說法，「愛德華興奮到渾身發抖，幾乎沒法把相機架好，有段時間我們唯一能說的就是：『我的老天！這不可能。』」基本上，拍攝死亡谷

[23] 里昂（1953–）：美國女子健美界的大師和先驅，這裡是形容韋斯頓鏡頭下的青椒有著健美女子般的身形。

76. 韋斯頓，《孩童之墓，馬林郡》，1937

意味著以一種實驗與嘗試的方式抽出物件的招牌特色，然後把這項特色——連同隨之而來的龐大規模——從物件轉移到地方。不過，在這趟旅程中，韋斯頓長年累月拍攝水果、蔬菜和岩石習得的技巧，找到了一個脈絡，可以讓歷史——也就是史川德1915年所說的「人類因素」——走進鏡頭。

　　觀看韋斯頓1937年在馬林郡（Marin County）拍的一座孩童之墓（圖76），史川德的上述想法就顯得特別切題。評論者經常指出，韋斯頓在工作生涯晚期，越來越愛拍攝墓園與墓地。這裡面帶

有適切而明顯的墓誌銘含意。不過,這張照片之所以引人注目,是因為那座墳墓被籬笆團團圍住,給了它一種悼念遊戲床的深意。這可不是隨便一道籬笆,它是**史川德的**白色尖籬笆。史川德對韋斯頓觀看這座墳墓的方式產生了決定性影響。

韋斯頓曾經意識到,有一段時間,他和史川德的生涯是以某種方式齊頭前進,「他在大西洋岸,我在太平洋岸,運用相同素材。」這促使他在1929年4月進一步「思量」自己性格裡的競爭心態。他想起「幾個月前」自己曾宣稱,「一個人是不是比另一個人更偉大,這一點也不重要:自我成長才是真正重要的事。」*然而,韋斯頓反省道,不過幾個禮拜前,自己曾滿心歡喜地抄下一位藝術家的看法,這名藝術家認為「我的作品比史川德的更重要」。最後,韋斯頓以自我訓勉總結了以上反思。「我需要成長,超越我的性格。」這張攝於八年後的孩童之墓照,證明韋斯頓已大致成功。他用這張照片埋葬了與史川德較量的孩子氣。這是韋斯頓第一次在作品裡與其他攝影師展開對話,而這樣的照片,不管是巧合或刻意設計,陸陸續續還會有好幾張。

韋斯頓可能會拒絕「紀實攝影」這個詞彙,但他的作品確實開始趨近過去他一直敬而遠之的紀實攝影主流。† 他拍攝招牌,扭曲的美國人造物,這些都是他過去不曾注意的東西。承認自己迷戀

* 韋斯頓大概是真情流露地回想起1928年8月的一篇日誌,當時他得知史蒂格利茲把他的作品評得很低劣:「最近我意識到把某人的作品和另一人做比較,也就是評斷誰優誰劣,是一種錯誤的做法。真正重要的唯一問題是,今天的我比昨天的我強大多少,優秀多少?我是否實現了我的可能性,是否發揮了所有潛力?」

† 韋斯頓認為──並不完全正確──「『紀實攝影』這詞彙是專指那些處理社會福利或社會問題的攝影」。

77. 韋斯頓，《死者，科羅拉多沙漠》，1937
© 1981 Center for Creative Photography, Arizona Board of Regents Collection Center
for Creative Photography, University of Arizona, Tucson

「廢棄的服務站」，他創造了屬於自己的主題：燒得只剩骨架的汽車。而這個主題將在日後經由艾凡斯、蘭格、卡提耶—布列松和歐莫羅德的發揚，變成美國場景觀察者的必備考察項目。同一年，也就是1937年，他拍了一張照片，在某種程度上代表大蕭條紀實攝影的終點站。

　　蘭格和其他人拍過人類處於忍耐極限的照片，那些人筋疲力竭，累到好像隨時隨地都能睡著。韋斯頓則是更進一步，拍了他和查莉絲在科羅拉多沙漠偶遇的一具屍體（圖77）。查莉絲從沒看

過死人，她想像中的畫面比這更富戲劇性。當她看著一動不動的男人時，他是如此平靜，「很難相信他真的死了」。在韋斯頓的照片裡，他看起來完全就像安德烈・塔可夫斯基（Andrei Tarkovsky）那部偉大電影裡的潛行者（Stalker），在穿越「此區域」（the Zone）的路程中小寐。這些相似性，為他沒戴帽子在乾涸荒漠中自然死去的平庸事實，添加了某種令人安慰的特質。查莉絲在他口袋裡發現一本筆記簿，得知他是田納西人，而她尋思著，加州對他而言究竟象徵著什麼。也許他依然「相信有更美好的未來正在迎接他，即便當他寫下：『請告訴我家人……』」。不過查莉絲沒告訴我們，他想對家人說的話到底是什麼。照片就是我們僅有的訊息（**我們所知的極限**……）：這是一個把生命燃油消耗殆盡的人，他再也無法邁出另一步，或他知道，就算他能多走一步，也無法多走接下來的三步、四步或一百步，而除非他能多走至少四千或五千步，否則多走那一步根本沒意義。於是在這個節骨眼上，當他最後一次坐下來時，他必定是像查莉絲所相信的那般平靜。他唯一的願望，是想要有一頂帽子，防止陽光刺入他的雙眼。除此之外，他此刻所在之處就跟他所能到的任何地方同樣舒適。一旦得到這樣的結論，堅硬的大地就足以權充你的枕頭。於是，他就在那裡躺下，太陽鑽入他的雙眼，昆蟲在他耳邊嘶鳴，蒼蠅在他臉上搔癢，直到連這些都不復存在，只剩下巴的髭鬚，對任何拍打都無動於衷。*

* 《死者》不僅是韋斯頓最廣為流傳的照片之一，連他如何拍下這張照片的故事，也成為他最廣為流傳的奇聞軼事之一。查莉絲回憶說，她洗完澡後與丈夫和其他朋友會合：「那時我還挺喜歡聽愛德華講事情，雖然他講的內容總是千篇一律。『查莉絲聽過了，』他朝我在的方向點點頭，同時舉起在卡里佐泉（Carrizo Springs）拍到的死者照片：『我們開了一整天車，穿越昔日巴特菲爾德公共馬車道（Butterfield Stage Route）上的沙土和熱氣，橫渡科羅拉多沙漠……』」

78. 韋斯頓，《硼砂礦場遺址，死亡谷》，1938
© 1981 Center for Creative Photography, Arizona Board of Regents Collection Center
for Creative Photography, University of Arizona, Tucson

1938年，韋斯頓拍了一張照片，那張照片在很多方面，都可說是把
艾凡斯的視野延伸到更自然原始的地域。一般說來，艾凡斯拍的
廢墟都不太廢墟。其中一個例外，是他1936年在喬治亞州聖瑪莉
（St. Mary）拍的搖搖欲墜的平紋牆——用石灰、沙子、海水和貝
殼為材料。從一扇空門道可看到另一扇空門道，再後面是纏扭破碎
的林地。而韋斯頓所拍攝的死亡谷硼砂礦場遺址（Harmony Borax
works）（圖78），其傾圮程度遠超過艾凡斯作品裡的所有廢墟。
殘壁和空窗框是遺址僅存的全部。沒有任何室內概念存在。屋頂就

是天空。室內化為戶外。韋斯頓以艾凡斯鍾愛的正面拍攝，捕捉垂直走向的殘跡。從近牆的窗洞可窺見後牆，而後牆的窗洞之後，則是一片荒涼的空無。我們之前提過，艾凡斯善於利用逐漸後退的景觀——不管是道路、走廊或鏡子——來表現時間的流逝。韋斯頓在這張照片中也採用相同手法；差別在於，此處的視覺遠望超越了歷史時間的盡頭——甚至超越聖瑪莉那張例外照裡的腐朽林木——持續向前，穿透浩瀚的地質延伸到史前時代。在艾凡斯的照片中，廢墟的牆面依然堅實，足以填滿景框；在韋斯頓的照片中，遺址則是被一片空無所環繞。溫德斯曾注意到這種手法創造出來的效果：「這突然出現的文明殘跡」，讓「周遭的荒野變得更加荒蕪」。

1941年，韋斯頓朝美國紀實攝影主流靠攏的傾向，大致底定，因為他接受「限量版俱樂部」（Limited Editions Club）會長喬治·梅西（George Macy）的委託，為惠特曼的插圖版《草葉集》提供照片。韋斯頓深信這個案子會讓他拍出「生涯最佳作品」，於是他花九個月的時間開車橫跨美國——更準確的說法是，由查莉絲開車載他橫跨美國——這次他們開的是新車，取名為「瓦特，可靠的灰色吟遊詩人」（Walt, the Good Gray Bard）。這對夫妻從位於加州卡梅爾（Carmel）的家中出發，一路往東，穿越南方，漫遊中大西洋諸州和新英格蘭。在這趟惠特曼之旅中，他們一共開了兩萬多英里，遍及二十四州。

　　韋斯頓拒絕拍攝「與任何特定詩句配合」的照片，而傾向拍出「能廣泛總結惠特曼所描繪的當代美國」的照片。梅西擔心攝影師拍出的作品不夠切題，和詩句內容太過偏離。他的擔憂果然應驗，因為韋斯頓從紐奧良寫信給他，拒絕根據類似「〈我們的老葉〉（Our Old Feuillage）這首詩」所列出的建議腳本拍攝。從這首詩可挑出一百多個拍攝的特定場景、地方和人事物」。對韋斯頓而

言，這項工作的挑戰是拍出能「真正『抓到』美國」的照片。反之，「從惠特曼目錄列出清單（一棵路易斯安那活橡樹，一棵加州紅杉，一頭穀倉裡的疲憊牛隻，一個磨刀器，門庭裡的一叢紫丁香等等），然後根據這張清單拍照，根本不是攝影師該做的事。」

這裡有一種詩意的諷刺。在他最初的古根漢申請書中，他對沒參與農業安全管理局或其他由聯邦政府資助的攝影計畫，曾表現出一種厭惡的自傲。但在這趟惠特曼之旅中，尤其當他和梅西的關係緊繃之際，韋斯頓的感受開始跟艾凡斯和蘭格等攝影師漸趨一致，他們一方面享受這樣的拍攝機會，一方面卻又因農業安全管理局的要求而感覺挫折。艾凡斯認為，受雇於農業安全管理局是某種形式的「接受贊助的自由」。終於能享受贊助的好處，得到由委託案所帶來的期盼已久的「偉大自由」，韋斯頓卻發現自己和曾經替史崔克工作的攝影師一樣，怨恨著委託者加諸在他身上的種種要求。差別在於，這次的「拍攝劇本」是由惠特曼本人欽定（「在《草葉集》裡，每樣東西都跟照片一般真實。」）！

不過這並未妨礙韋斯頓照自己的意願行事，查莉絲回憶道，「愛德華根本不甩《草葉集》──他過得可愉快了」：和他年輕的美麗妻子開車周遊美國，拍下吸引他的一切。他的直覺是對的。他確實拍出生涯最棒的一些照片，這趟旅程所承擔的責任和機會，讓他與同時代的其他偉大攝影師，有了一連串以攝影形式呈現的非凡相遇。韋斯頓說過，那些照片將來會成為「我的美國」的一種洞察；由於這洞察的某部分和其他攝影師的洞察極其類似，這些照片因而顯得更加有趣。

艾凡斯曾經從東岸往南方和西岸走；韋斯頓則是由太平洋往東走。幾年前，當韋斯頓拍到一棟舊房子斑駁的門面漆著「照相館」的字樣時，兩人就算有過某種相遇。彷彿這樣還不夠巧合，或不夠作為某種心照不宣的致敬似的，那張照片的圖說竟然是：

「**沃克**法官藝廊，艾耳克，1939」（Judge Walker's Gallery, Elk，粗體為作者標示）。

決定性相遇發生在路易斯安那州，韋斯頓在那裡拍了貝爾葛洛夫莊園宅邸的照片，六年前，艾凡斯也拍過這個莊園。艾凡斯認為那棟大宅是「這個國家最精緻的古典復興式住宅範例」，而韋斯頓顯然和他有同樣的熱情。兩人都為了拍照三番兩次地造訪，艾凡斯在1935年3月，韋斯頓則是在1941年8月。

當時，三十一歲的艾凡斯和不久前結識的女子一同前往。年方二十二的畫家珍‧史密斯（Jane Smith），是保羅‧尼納斯（Paul Ninas，也是一名藝術家）的妻子。造訪貝爾葛洛夫期間，艾凡斯拍了她坐在一根大石柱旁的照片。「在他按下快門那時，」雷思芮寫道：「他已經愛上珍。」他們變成一對戀人，並在珍離婚後，於1941年共結連理，而那年，查莉絲和韋斯頓正好就在貝爾葛洛夫。這裡的諷刺是雙重的。當艾凡斯身處該地時，他發現自己處在典型的韋斯頓情境：拍攝一名幾乎小他十歲的美女並與她墜入愛河。而在韋斯頓夫婦抵達前不久——當時兩人已在一起七年多——他們剛有過一場短暫但極為火爆的爭執。他們很快就言歸於好；但直到後來，查莉絲才發現，那次爭吵「成了我們之間多大的一道裂縫」。艾凡斯的婚姻持續到1955年，直到珍對丈夫發出或可稱作拉金判決的結論：也就是，他「太過自私，孤僻／容易對愛厭倦」。

我把這兩段關係壓縮成最簡單的本質，將數年光陰簡化成短短幾句話。我的理由是，從貝爾葛洛夫莊園的觀點來看，十年也就是幾分鐘的事情罷了。除去曾在此地發生的人性大戲，六年的時間，1935和1941之間的差異，一段關係的幸福起點與它緩慢惡化的開端之間的差異，根本不值一提。就這樣，艾凡斯在屋內拍攝「早餐室」；韋斯頓在戶外拍攝建築外觀。同樣的問題又再次出

79. 韋斯頓，《伍德朗莊園，路易斯安那》，1941

現：巧合能持續多長的時間呢？

　　當我想著戶外照片時，浮上心頭的其實是另一棟莊園大宅的照片，攝於韋斯頓第一次造訪貝爾葛洛夫當天稍早。地點是伍德朗。韋斯頓就是在那裡，拍下他最精采的「艾凡斯」照片（圖79）。大宅有古典式的圓柱立面，但顯然已淪為廢墟（其中一部分似乎已轉作穀倉用）。畫面左方有棵樹，樹梢幾乎頂到畫面最上端：在人造建築凋零成昔日輝煌的殘跡之後，大自然仍舊欣欣向榮。建築以傾斜角度朝右下方拉開。一輛汽車停在兩根圓柱之

間，正對大門，讓這地方看起來像座十足頹圮卻依然宏偉的車
庫。（當我想到韋斯頓在貝爾葛洛夫外拍照時，首先進入我腦海的
就是這張照片——廢墟所引發的時間壓縮原則在此發揮作用——而
且我老覺得那輛車是艾凡斯的，他把車留在那裡，就像他把帽子留
在休士頓的銀行讓法蘭克發現一樣。）這樣的屋子也可能出現在希
臘或托斯卡尼，但那輛車讓我們確定這是美國。那輛車還賦予畫面
某種印象——而這正是韋斯頓和艾凡斯照片的不同之處——彷彿其
中還有生命在運行，即便房子處於閒置狀態，但潛在的買家似乎
已經抵達。知名的地景研究學者傑克遜（J. B. Jackson）寫過一篇影
響深遠的論文：〈廢墟的必備要件〉（The Necessity for Ruins），裡
面提到「忽略的間隔」（interval of neglect）是刺激人們著手修復古
蹟的「藝術要件」，韋斯頓的照片就捕捉到這一點。華滋華斯在
《序曲》的倒數第二卷以類似詞彙表達他所追求的抱負：「我將奉
祀過往的精神／等待未來修復。」令艾凡斯感興趣的是，那些現在
若變成過往會是什麼樣子；韋斯頓則是保存時光的過往，呈現它等
待未來翻修的模樣。

隨著韋斯頓繼續往東走，持續與美國攝影師交手或對話的感覺，也
變得越來越尖銳。某些時候，他甚至扮演對話的開場者。他在匹茲
堡拍了張橫跨俄亥俄河的橋樑照，籠罩在工業煙塵之中，像是為尤
金‧史密斯日後在該城進行的地毯式調查拍下定場鏡。在德州的
地榆鎮（Burnet），他拍一對老夫妻佛萊夫婦（Mr. and Mrs. Fry），
坐在自家門階上，帶著蘭格照片中主角的莊重和尊嚴。而在土桑
（Tuscon）拍到的雅基族印地安人（Yaqui Indian），他的白襯衫和
桃花心木色臉龐，框在風吹日曬的木頭之間，完全是史川德1950年
代初肖像照的調調。
　　其中最重要的兩張照片，是他和查莉絲於該年秋天抵達紐約和

80. 韋斯頓，《布魯克林大橋》，1941
© 1981 Center for Creative Photography, Arizona Board of Regents Collection Center
for Creative Photography, University of Arizona, Tucson

布魯克林之後拍的。1929年，艾凡斯曾在他攝影生涯的最初期拍攝
布魯克林大橋，韋斯頓也拍了相同主題（圖80）。不過，當年艾凡
斯把大橋拍作幾何形式的抽象網格（換句話說，看起來很像韋斯頓
會拍的照片），在韋斯頓的照片中，大橋則是從車輛川流、布滿生
活招牌──奧圖酒吧燒烤；葡萄酒烈酒──的街道遠方升起（換句
話說，看起來很像艾凡斯會拍的照片）。*

* 這些攝影上的相遇發生在艾凡斯的地盤十分適當。韋斯頓在1937年寫給紐豪的信

　　該年11月20日，韋斯頓和查莉絲去「美國一方」拜訪史蒂格利茲。根據查莉絲在回憶錄中的說法，那是「對愛德華1922年朝聖之旅的回顧」，但實際會面情形卻給她乏善可陳的印象。那位「白髮老男人把愛德華的印樣全都看過一遍，偶爾針對它們的主題發表些意見，但對攝影本身沒談什麼」。當天稍晚，歐姬芙加入他們而且「幾乎一字不差地」重複史蒂格利茲的評語。

　　對此我們無須太過失望。因為這四人之間的「真實」相遇，與發生在韋斯頓照片中的相遇比起來，並不那樣重要。在他們停留紐約期間，韋斯頓拍了張曼哈頓中城面向西南的照片（圖81）。那些摩天大樓，特別是新近落成的洛克斐勒中心，酷似史蒂格利茲從薛爾頓飯店窗戶所拍的照片。這張照片可當作絕佳證明，儘管這次拜訪史蒂格利茲是對早年朝聖之旅的回顧，但「這回他可不是朝聖者」。

韋斯頓和查莉絲1942年返回加州。旅程中，兩人的關係日益緊繃，終於在1945年宣告仳離。也差不多在這段時間，韋斯頓出現了帕金森氏症的初期症狀，疾病讓他逐漸喪失工作能力。與此同時，他拍了一些「尤物照片」，可惜它們是一些貓的照片，而不是人們所想像的那種。他也幫查莉絲拍了一系列戴著防毒面具的裸照，但其目的就像標題《民防》（*Civilian Defence*）所透露的，是諷刺而非戀物。1945年，康寧漢到海狼岬拜訪他們。她拍了韋斯頓坐在岩石上的照片，看起來像個小地痞，還有查莉絲和愛德華一起背靠在岩石

中宣稱，「他當然是最傑出的攝影師之一。每當我看到一張喜歡的翻拍照片時，往往會發現它正是艾凡斯拍的。」不過他的好評並沒得到同樣的回應；在1947年的某次訪談中，艾凡斯把韋斯頓和「亞當斯與史川德」歸為同一掛，「沒有一個是我推崇的」。

81. 韋斯頓，《紐約》，1941

上，以及查莉絲獨自播放唱片。韋斯頓則是拍了康寧漢拍攝查莉絲
的模樣，似乎藉此承認，她不再是他專屬的攝影財產。

　　1945年後，由於身體狀況開始惡化，韋斯頓的產量跟著降低。
他拍了一些被沖到海狼岬岸邊——離他位於卡爾梅的住家不遠——
的小東西，像是死鳥啦、漂流木等等。1948年他只拍了兩張照片，
其中一張是他這輩子的最後一張，內容是被海水侵蝕的岩石散布在

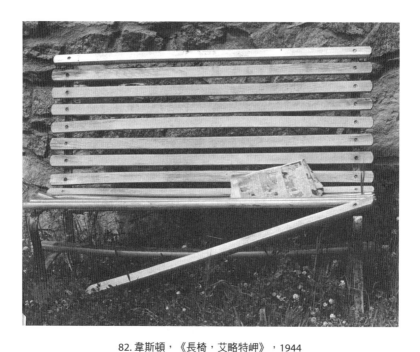

82. 韋斯頓，《長椅，艾略特岬》，1944

海灘上。不過，就本書的脈絡而言，在他漫長生涯最後階段的作品中，最深刻的一張，是1944年他在艾略特岬（Eliott Point）所拍下的。畫面幾乎不可能更簡單：一張破損長椅的正面照（圖82）。

韋斯頓罹患的疾病，使他漸漸失去組織素材構圖，將世界框入鏡頭轉化成照片的能力。用他自己的話說，就是將觀看轉化成視見的能力，正一點一點離他而去。

發生在溫諾格蘭身上的情況恰恰相反：他陷入瘋狂拍照的狀

態，瘋狂到拍攝的動作已取代了觀看。溫諾格蘭精力充沛的拍攝取向，和他的故鄉紐約完全貼合，也可說是紐約的產物，這樣的精力用來應付1946年的古根漢公路之旅綽綽有餘。不過，1978年搬到洛杉磯時，他已經快要被自己的攝影強迫症給吞沒。洛杉磯是一個不管去哪都得開車的城市，而事實證明，這是致命的重擊，札考斯基曾逗趣地指出：「身為一名行人，他於是選擇拍攝所有在動的東西，而從汽車裡看出去，每樣東西都在動。」

溫諾格蘭一直都是個「狂拍者」，但是在洛杉磯，他對攝影的貪得無饜甚至超過了匹茲堡時期的史密斯。「很難精確說出溫諾格蘭在加州到底拍了多少照片，但可以肯定的是，總數十分驚人，」札考斯基如此寫道。「在他1984年去世時，有兩千五百多捲拍過的底片還沒沖洗，這聽起來似乎很嚇人，但真實的情況比這更恐怖。因為有另外六千五百捲已經沖洗但還沒曬印。另外還有三千捲已經有了印樣（第一版），但其中只有極少數有最起碼的修剪痕跡。」真實的情況似乎是，札考斯基帶著驚奇與困惑說道：「在洛杉磯這幾年，他累積了三十多萬張甚至連看都沒看過一眼的底片。」有許多攝影師對沖洗曬印抱持一絲不苟近乎執迷的態度，但溫諾格蘭不同，他認為，「凡是會沖印的人都能沖印我的作品」。如果把時間花在暗房裡，那就沒時間拍照了。沖洗素材永遠比不上累積素材來得緊急；洛杉磯時期，前者根本不在他的考慮之列。

札考斯基對這些收錄在1988年回顧展專刊中的「龐大過剩品」做了全面考察之後，得出如下結論：「不管有沒有東西可拍他都拍，而他拍攝量最大的時候，就是他沒主題可拍的時候，他希望拍攝這個動作能把他帶往某個主題。」1982年，他得到一臺自動捲片相機，照片裡的技術層面也跟著急速下降，因為這項裝置讓他不用思考正在拍什麼和應該怎麼拍，因而拍出更多照片。策展人楚

迪‧史塔克（Trudy Wilner Stack）如此描述溫諾格蘭：「他相信，
一旦他停止拍照，這世界也會跟著停止。」到了1970年代末，這
想法似乎完全占據了他的腦海。法蘭克第一次看到艾凡斯的照片
時，他「想起馬爾羅（Malraux）寫的：『將命運化為覺知』」。
而溫諾格蘭的命運，則是將覺知化為某種遺忘。*

1973年春，艾凡斯的人生已邁入遲暮。他年近七十，攝影地位早已
確立。他不僅是美國最偉大的攝影師之一；他於1938年舉辦的特展
和專刊，更是明確地界定了美國攝影的面貌。1971年紐約現代美術
館為他舉辦的回顧展，雖然鞏固了他的聲譽，卻也加劇了他的痛
苦，因為他為人讚頌的成就無疑都屬於過去。此外，儘管喝采不
斷，但艾凡斯堅稱，他「依然窮得像教堂裡的老鼠」。金錢永遠
是他的焦慮來源，最後甚至讓他將所有的底片和照片檔案倉卒拋
售，但金錢卻從來不是他的主要動力。艾凡斯宣稱，終其一生，他
最渴望的「莫過於閒暇」。打從1945年《財星》雜誌給了他一份名
譽性的軟差事後，他便享有這份閒暇，一直到1965年耶魯大學聘請
他擔任攝影教職，他才辭去前者。如果不是因為這兩份閒差，他很
可能早已陷入窮困潦倒的境地。他閒蕩度日，培養雷思茾所謂的

* 1972年時，蕭爾（時年二十五歲）展開一趟公路之旅，這趟旅程的作品日後將
集結成《美國地表》（*American Surfaces*）一書，他在旅程中發現，Rollei 35實
在太容易操作，連他也變成了快拍樂（snap-happy）一族。「我拍我吃下的每一
餐，碰到的每個人，服務過我的每位男女侍者，我睡過的每張床，我上過的每
間廁所。」在隨後的旅程中，他換了一部8×10的大片幅單軌式相機，有部分目
的就是為了放慢他所使用的方法和結果（如同我們在《非凡之地》〔*Uncommon
Places*〕一書中看到的）。史丹菲特也有過類似改用大片幅相機的情形，以後者拍
出的作品集結成《美國展望》（*American Prospects*）。

「誇大的個人權利意識」。他的第二任妻子伊莎貝（Isabelle）有次走進他的工作室，發現她丈夫「沉迷在一本色情雜誌裡」。當伊莎貝終於離他而去後，似乎再沒有任何東西能夠阻止艾凡斯淪入因飲酒過量所導致的譫妄狀態，而他的酗酒正是摧毀他倆婚姻的元兇之一。

　　1973年7月，艾凡斯得到一部拍立得SX-70。一開始他覺得這相機就像個「玩具」，並開始玩耍實驗起來。沒想到結果令他大為滿意並深深陶醉，他甚至覺得自己「返老還童」，把他人生最後的十四個月幾乎都花在這個嶄新的小玩意上。* 那部拍立得在1973年9月到1974年11月間拍攝的作品，既是他過去作品的再次展現，也是增補，構成他視見的最後輻射和意外延伸。他在一系列清醒的夢境中重新造訪他最愛的主題，這兩千六百張拍立得照片，就像對溫諾格蘭下面這段評語的濃縮和延伸思考，他說艾凡斯的「照片是關於什麼東西被拍下，這些被拍下的東西如何因為拍攝的行為而改變，以及事物如何存在於照片中」。他的主題依然是慣常的那些：空蕩建築、素樸肖像、招牌、語言文字，奇怪的是，那部相機的有限功能反而強化了這些主題。

　　他拍了一個馬桶座和衛生紙捲（也許是對曾在墨西哥拍過馬桶的韋斯頓無意識的致敬和應和）。他拍了一面攤在地板上的鏡子；鏡子裡映著一張空椅。從鏡子的角度來看，這彷彿是在說，某人坐在那張椅子上的時間少到像是從沒坐過。房舍、街道、火車在拍立得照片中呈現出絕對的空無，彷彿這些地方不知以什麼方式自己拍下照片似的。† 而這點，當然是讓艾凡斯對拍立得SX-70深感

* 1978年，當柯特茲八十幾歲時，他也展開過一段密集用拍立得拍照的階段。

† 這一點在歷史上的創新地位，可能會因為塔伯特而有所爭議，他曾在1835年為他

興趣的原因之一。用這款相機拍照時，攝影師的角色幾乎無關緊要。事實上，攝影師除了握住照相機外，根本不能多做什麼，他大可不在那裡。他能做的只有瞄準而已。

艾凡斯藉由拍攝漆在馬路上的箭頭凸顯這點，箭頭符號怪異地指向一處，然後又指向另一處。在這一系列照片中，箭頭都有「ONLY（單）」這個字眼的陪伴（彩圖11）。就技術層面而言，只要他的闡述是以視覺語言在進行，就符合這項媒介的要求。他唯一說出口的只有「看」，而且他的聲音如此微弱，你幾乎聽不見，彷彿沒有人說了什麼，彷彿周圍根本沒有可以對他說話的人，也根本沒有人聽到它被說出。

然而，這些照片，這些顯然只是因為自身的存在而陷入困境的建築物照，卻像艾凡斯拍過的所有照片一樣，也具備他明確的個人風格。由於這顯然是任何人都可以拍的照片，所以它們出自艾凡斯之手的事實，就變得更加重要。「就好像某個地方有個精采的祕密，而我能把它拍下來，」他說。「在那一刻，只有我能拍到它，而且是只有那一刻和只有我能。」正因如此，這些近乎匿名的照片，才會這般強烈地影射攝影師本人的內在生命。彷彿某個房間的自我意識和艾凡斯本人的自我意識，毫無差別。他已變成他自己的拍攝對象。

艾凡斯拍攝這些照片，看著已知的世界在他手中轉變成某種不可知的陌生物（彩圖10）。怪異的色彩飽和度帶有即時夢境的特質。牆面變得毫無實體感。天空變成基里訶（De Chirico）[24] 式的

的鄉間別墅拍了幾張照片。幾年後，塔伯特寫道，他認為「這些建築……是第一個**為自己畫像的人**，只是它們並不知道」。（黑體為原文標示）

[24] 基里訶（1888–1978）：義大利超現實主義畫家。

土耳其藍。這些是掏空世界的色彩，它們讓世界看起來宛如夢境
——不是人的夢境，而是房間或道路可能會有的夢境。1950年代後
期，他曾經從一輛行駛中火車的車窗拍下照片。如今，他則是拍下
火車駛離後的訊號屋和車站，唯一能證明火車駛過的記號，是一小
叢花朵在它身後搖晃。時間就像那列火車，已經開往他方。紀實變
得離不開抒情。

　　艾凡斯本人曾用「帶有廣義社會學性質的靜態攝影」來形容他
的作品，他生涯累積的成果已構成一整套的美國記憶。如今，他
已七十好幾，當他看著這些火車站和商店，就好像看著他過去創
造的記憶具體顯現。「當下」在他的眼前化為「過去」。他看到的
一切都像它們自己的記憶。拍立得照片正是保存這種感覺的完美方
式。說到底，它們不就是**即時**的記憶嗎？其他照片的即時記憶。

　　他在俄亥俄州奧柏林（Oberlin）一家咖啡館拍下的照片，展
示一條兩側被門框住的通道（彩圖12）。一面美國國旗收攏在角
落。牆壁是淡土耳其藍，和那個時期艾凡斯戶外照的天空顏色相去
不遠。通道底端是另一扇門，這次是開著的，可以看到盥洗室裡的
洗手臺。夏夫在解釋塔伯特的一張開門照時，曾提到門口在象徵傳
統中「代表生死的界線。虛掩之門代表著希望」。這項分析的問題
在於，這句話的暗示與照片試圖描繪的內容是有衝突的，與安德里
雅娜‧李琪（Adrienne Rich）用攝影般的精準所描述的「門框的事
實」並不一致。艾凡斯一如往常，讓我們看到這樣的矛盾可以如
何化解。他死於1975年，也就是拍下這張開啟之門的隔一年，這扇
門通向一塊因閃光燈反射而發亮的標牌，上面寫著：「休息室」
（REST ROOMS）。

每張照片裡都有一些可怕的東西

羅蘭・巴特

一名出現在柯特茲破長椅照的熟悉人物，背對鏡頭站著，穿了一件黑外套。我們看到他在夏派羅1961年的照片中走出鏡頭，但在上個世紀結束之前，他又回來了，現身於波士尼亞布羅齊柯鎮的一張照片裡。斜貫畫面的屍體是一名被塞爾維亞人殺害的穆斯林鬥士（圖83）。一道階梯從屍體的一側延伸到畫面頂端。屍體另一側，

83. 拿特威，《在波士尼亞赫塞哥維納布羅齊柯鎮外一場戰鬥中遭塞爾維亞人殺害
的波士尼亞穆斯林士兵葬禮上的持傘弔唁者》，1994年1月
by kind permission of VII photos, Paris

84. 拿特威，《地板上的一頂帽子和一灘血。它們是屬於某位市民，
他在克羅埃西亞與塞爾維亞人的戰鬥中遭到殺害，
地點是波士尼亞赫塞哥維納卡拉吉納區的克寧城》，1993年3月
by kind permission of VII photos, Paris

背對鏡頭，雙手彎向身後，握著一把雨傘，穿著一身黑衣的就是那
個人──那些使他匿名的種種條件都可證明──他是柯特茲鏡頭下
的孤獨者。地上染了汙漬；我們無法指出汙漬出現的原因，而這點
正是黑白照片的修辭優勢之一：所有汙漬都僭取了血的模樣。
　　這張照片是詹姆斯・拿特威拍的，說他是一名攝影師，倒不如
說他是一種命運或終點，而我感覺這樣的說法，並不會觸怒他。
他就是他鼓勵人們指派他去的那個地方：一個以艱難、痛苦、傷
害、毀損、飢餓、暴政和死亡為特色的地方。也是奧登在1938年的
十四行詩《在戰爭時代》（*In Time of War*）中所描述的地方：

85. 拿特威，《一名車臣穆斯林把車停在馬路上的一處危險地方
觀察正午的祈禱者，車臣格洛茲尼》，1996年1月
by kind permission of VII photos, Paris

一塊荒廢之地，年輕男子皆遭殺害，
女人哭泣，城鎮驚懼。

　　拿特威的照片是攝影這項媒介的某種命運，是攝影總是有可能
終結的所在。在本書撰寫過程中彼此相遇的許多細節或轉喻或類
型——隨你愛怎麼稱呼——都終結在拿特威浸滿鮮血的地獄。那
頂熬過經濟大蕭條和沙塵盆的帽子，在這裡顯得沉痛，在克羅埃西
亞克寧（Knin）會戰後一塊染了血的公寓地板上（圖84）。在車臣
（Chechnya），透過汽車擋風玻璃看到的景象，幾乎被從殘破大地
濺起的泥漿給遮擋住，僅從雨刷抹出的兩道骯髒彩虹中間勉強看到

一名穆斯林正在祈禱（圖85）。歲月和雨水的慢工細活，把房子變成廢墟，由艾凡斯和韋斯頓拍下，但在這裡，卻被瞬間而絕對的炸彈毀滅所取代。

　　我們稍早看到在白天使麵包隊伍中被蘭格拍下的那個人，後來又出現在狄卡拉瓦的照片中。這回，蘭格的另一位經典人物，移民母親，則是再次現身於一張阿爾巴尼亞人逃離科索沃（Kosovo）種族清洗的照片中，經過六十個年頭，右手舉到唇邊的焦慮姿態依然如故（圖86和87）。至於備受柯特茲、史密斯、史蒂格利茲和其他

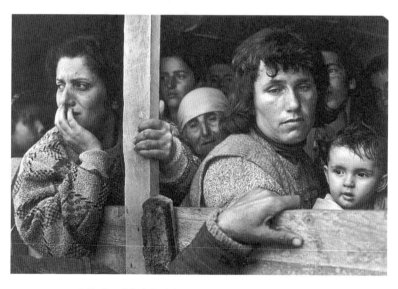

86. 拿特威，《卡車貨斗上的阿爾巴尼亞裔科索沃難民婦女。
她們在一場激烈的族裔清洗、驅逐、劫掠、謀殺和強暴的戰役中，
越過南斯拉夫和阿爾巴尼亞邊境，
這場戰役是由米洛塞維奇下令，塞爾維亞軍人執行。科索沃》，1999年8月
By kind permission of VII photos, Paris

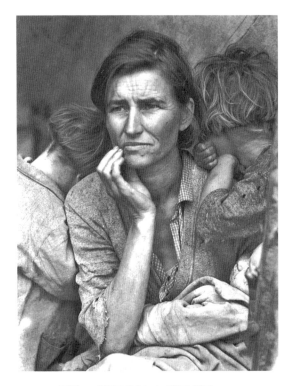

87. 蘭格，《移民母親，加州尼波莫》，1936
Courtesy the Dorothea Lange Collection, Oakland Museum of California

人迷戀的憑窗取景，那足以讓孤獨之人的生活恢復生氣的景象，如今變成一名克羅埃西亞民兵正在射殺其穆斯林鄰居。從一輛巴士車窗瞥見的那些臉龐，是赤貧的俄羅斯母親，她們正在前往格洛茲尼的途中，她們要去尋找失蹤的兒子。「她們將恐懼當成錢包隨身攜帶，」奧登寫道：「她們如此承受；那是她們唯一能做。」

　　在匹茲堡，尤金‧史密斯曾經拍到一名小男孩在牆面印下手印的照片。在科索沃的佩斯，拿特威發現某戶人家的客廳牆上，覆蓋

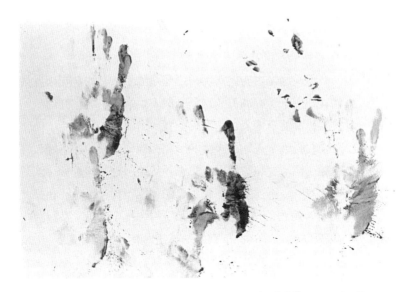

88. 拿特威，《覆蓋在客廳牆上的血手印和塗鴉，佩斯》，1999年8月

By kind permission of VII photos, Paris

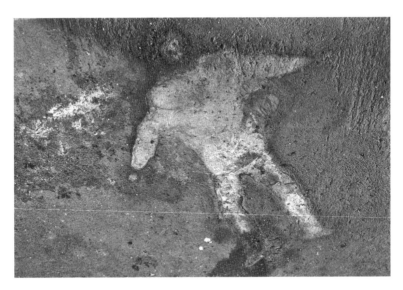

89. 拿特威，《印了一名死者身形的泥土地，
該名男子於南斯拉夫科索沃的梅賈鎮遭塞爾維亞人殺害》，1999年8月

By kind permission of VII photos, Paris

著血手印和塗鴉（也是用血塗寫）。這些殘酷手印有的看起來就像
是有長長軟耳的兔子（圖88）。它們酷似人類最早在洞穴裡留下的
痕跡，這些人想要留下他們存在過的記號。

　　基於同樣的渴望，人類最後發明了照相機。人類夢想了好久好
久，想要找到一種方式將影像固定起來，然後出現了達蓋爾、涅普
斯和塔伯特，各自以不同方式，將這夢想化為現實。不過，在某些
情況下，大地本身也能變成某種印版或照片。英國劇作家暨詩人
托尼‧哈里森（Tony Harrison）寫過一首電影詩〈廣島陰影〉（The
Shadow of Hiroshima, 1995），就是關於這樣的情況，當「原子彈的
爆炸」力量將一名男子的身影烙印在石頭上。拿特威的照片，在沒
有核子物理這般複雜科技的情況下，也成功營造出類似的效果。
在科索沃的梅賈鎮（Meja），他拍到一棟房子的地板上有一名男子
的印痕，他是被塞爾維亞人殺害的（圖89）。這同時讓我們想起可
從太空中看到的鑿刻在地表上的史前人形圖案，以及某些攝影過程
中未加工的先驅。就技術層面而言，整個過程的最高潮，是當照片
在太空中被拍下並傳送回地球的那刻。而這些影像中最著名的一
張，是巴茲‧艾德林（Buzz Aldrin）1969年首次登月後留在塵土上
的鞋印。因為史密斯的匹茲堡手印已經和拿特威的佩斯手印湊成一
對，所以這張照片就和留在車臣格洛尼茲雪地裡的血鞋印配成一
雙。

　　這張照片不是拿特威拍的，而是1995年出自保羅‧羅威（Paul
Lowe）之手，但這論點依然成立。因為桑塔格指出，「新聞攝影
的成功本身，在於難以區分某位優秀攝影師與另一位優秀攝影師
的作品，除非他或她已壟斷某個拍攝對象。」2002年，針對名為
《這裡是紐約》（Here is New York）的展覽和專刊發表評論時，
她進一步指出，如同展覽副題「攝影的民主」（A Democracy of
Photography）所暗示的：「某些業餘者拍攝的作品，足可媲美經驗

90. 摩塞絲，《理髮店，紐約》，2001

By kind permission of Laura Mozes

豐富的老行尊。」展出的照片全都不具名也沒圖說，無論按下快門的是「拿特威……或某個退休老師」，都是在2001年9月11日世貿大樓遭到攻擊期間或之後拍的。倘若拿特威除了是一名攝影師，也是一個地方或終點，那麼那個地方可以是格洛茲尼，也可以是紐約。

　　如你所料，我們在這本書裡觀察過的許多主題，也都出現在這本專刊裡：一名男子，滿身灰塵，驚坐在長椅上；一名女人，坐在門階上，把圍巾當臨時面具般裹住臉龐；一名男子，在第二輛飛機朝大樓衝去時，正從公寓窗戶往外望；一盤水果布滿灰塵幾乎看不清顏色；一家理髮店，要不是有貼在門上的那張照片，你會以為它從1930年代以來從沒變過，照片中是一顆把頭髮剃成世貿雙塔輪

廓的後腦勺，還有上方的國旗——「讓我們團結起來」（UNITED
WE STAND）（圖90）；一堆灰塵滿布的路牌；附了拍立得照片
的協尋告示；塗寫在車窗上（「歡迎光臨地獄」）、黏貼在櫥窗
上（「核爆他們」）或用模版印在牆壁上（「要死不要活：賓拉
登」）的種種訊息。在這樣的情境下，單是有家披薩店正「開店
營業」這件事，都成了韌性、抵抗和決心的展現。一件公司信封
上的「美林」字樣以及「世界金融中心二號，五樓，紐約，紐約
10080」的地址，變成了只能追憶的紀念物。照片裡出現的文字、
招牌，和艾凡斯與佛里蘭德所拍的那些相當類似，但在這個脈絡
中，它們都成了自我說明的歷史紀錄。

在各式各樣要求復仇的文字中，也有一些聲音鼓勵我們「放大
愛，放下恨」。許許多多不同版本的「我們的悲傷不是為了高喊報
仇」，在在提醒我們，拿特威的地獄只是攝影的諸多可能終點之
一。在911餘波中所有被拍下的訊息裡，沒有一個比某人用簽字筆
在某建築牆上所寫的訊息更深刻而簡單，簡單到不證自明。儘管那
張照片有些模糊，以致訊息難以辨讀。

人們經常談論攝影保存或起死回生的獨特能耐。對巴特而
言，「死者回返」正是我們在所有照片中都會看到的可怕東西。這
張照片提出了相反看法，它告訴我們還有另一個簡單的訊息也存在
所有照片裡，那就是：「你還活著。」

《這裡是紐約》裡最奇怪的一張照片，瞬間把我們帶回本書的起
點。照片裡有一名男子站在街頭，拿著一杯外帶咖啡，它和史川德
的《盲眼婦人》一樣，也是一張自我標註的照片。他的襯衫告訴
我們他叫「蒙提」（Monty）——也可能是「馬提」（Marty）——
是「信賴機械公司」的雇員。和史川德的照片不同的是，這張照片
不需要偷拍。相機如今極為普遍又小巧，早已和災難經驗融為一

體，根本沒有人會多看一眼。和阿勃絲的拍攝對象一樣，蒙提很樂
於停下來擺個姿勢（圖91）。他直盯著照相機。我們看到他脖子上
掛著一個巨大的牌子，「彷彿來自另一世界的告誡」：

死了
之後
是什麼
？？

91. 佛蘭明，《死了之後是什麼？？》，New York，11 September 2001

By kind permission of Regina Fleming

注釋

018「某本中國百科全書」：Jorge Luis Borges, ' John Wilkins' Analytical Language', in *Selected Non-Fictions*(edited by Eliot Weinberger), (New York, Viking), 1999, p.231

018「拿手好戲」：quoted by Mellow, p. 401

018「在《草葉集》裡⋯⋯」：quoted by Davis S. Reynolds, *Walt Whitman's America* (New York, Knopf), 1995, p. 281

019「看哪，在我的詩篇裡⋯⋯」：Walt Whitman, 'Starting from Paumanok', in *The Complete Poems* (Harmondsworth, Penguin), 1975, p. 62

019「人，所有階級⋯⋯」：*Walker Evans at Work*, p. 98

020「只是添加了艾凡斯的諷刺」：*Reading American Photographs*, p. 244

020「[腳注]蓋屋，測量，鋸板⋯⋯」：*The Complete Poems*, p. 244

021「行駛在開放公路上⋯⋯」：quoted by Lesy, pp. 228-9.

022「榆樹成蔭的街道到哪去了？」：ibid, p. 325

022「一家小鎮理髮店⋯⋯」：ibid, p. 323

022「耙燒樹葉⋯⋯」：ibid, p. 325

022「一座夜晚城鎮⋯⋯」：quoted in Rathbone, p. 234

023「標誌，汽車，城市⋯⋯」：quoted by Westerbeck and Meyerowitz, p. 356

023「我構想中的計畫⋯⋯」：quoted in *Moving Out*, p. 110

023「如果事先就知道⋯⋯」：quoted in Meltzer, p. 140

023「笑聲粉碎了⋯⋯」：Michel Foucault, *The Order of Things* (London, Tavistock), 1970, p. xv

024「[腳注]字母順序幫底片歸類⋯⋯」：Wilson, p. 138

024「許多看不見的也在這裡」：Walt Whitman, 'Song of the Open Road', *The Complete Poems*, p. 179

024「一種理解之道」：quoted in Montier, p. 210

024「不是描繪他已經知道⋯⋯」：*Figments from the Real World*, p. 40

026「概念攝影」：*Photographs and Writings*, p. 13

026「在論述有關事物⋯⋯」：*Diane Arbus*, p. 15

026「相機這項工具教會⋯⋯」：*Photographs of a Lifetime*, p. 7

028「[引文]那總是令人感到熟悉⋯⋯」：*Walker Evans at Work*, p. 161

028「我還記得離開那裡⋯⋯」：interview with Leslie Katz, in Goldberg (ed), p. 367

028「奮力穿過擁擠河濱大道」：William Wordsworth, *The Prelude*: A Parallel Text (Harmondsworth, Penguin), 1971, p. 258

028「那景象擊中……」: *The Prelude*, pp. 286-8.

029「街道上的人，而不讓……」: *Sixty Years of Photography*, pp. 144-5

030「雖然《盲眼婦人》……」: *Sixty Years of Photography*, pp. 144-5

030「她是全盲，而非半盲」: quoted by Maria Morris Hambourg in *Paul Strand, Circa 1916*, p. 37

030「我認為，當人們不知道……」: ibid, p. 35

030「瞧！他穿上黑外套……」: *The Prelude*, p. 267

031「分析到最後……」: quoted by Alan Trachtenberg, 'Lewis Hine: The World of his Art', in Goldberg (ed), p. 242

032「在內容幾乎淹沒形式……」: quoted in *The Man in the Crowd*, p. 157

032「他，晃步街頭……」: 'Street Musicians', *Selected Poems* (Manchester, Carcanet), 1986, p. 215

032「1200 ASA神經兮兮」: Colin Westerbeck, *Bystander*, p. 377

034「隱形斗篷」: *Photographs of a Lifetime*, p. 10

034「他是個彪形大漢……」: *Arrivals and Departures*, p. 14

035「老是碰到溫諾格蘭」: *Cape Light* [無頁碼].

037「在不知情的狀況下……」: *The Hungry Eye*, p. 220

037「警戒解除，面具卸下……」: *Walker Evans at Work*, p. 152

038「與我擦身而過的所有臉龐……」: *The Prelude*, p. 286

039「每一步／都可能是一次跌跤」: Jorges Luis Borges (edited by Alexander Coleman), *Selected Poems* (New York, Viking), 1999, p.311

039「就像攝影師……」: Colin Westerbeck, *Bystander*, p. 187

040「不管白天晚上……」: Bruce Davidson, *Subway*, p. 112

040「好像他們被命運壓垮了」: *Bruce Davidson* [無頁碼]

040「悔悟向善的間諜……」: *Walker Evans at Work*, p. 160

040「集反常者、偷窺狂和閃光客……」: *Subway*, p. 117

040「發掘來往乘客沒留意到的……」: ibid, p. 113

041「雙眼緊閉，下方是……」: ibid, p. 117

041「你瞧，班……」: quoted in Rathbone, p. 87

042「萊卡相機上裝了潛望鏡……」: ibid, p. 87

042「更像工人而非藝術家」: quoted in Mellor, p. 11

042「略嫌前進」: ibid

043「那位手風琴藝人……」: George Szirtes, *Blind Field* (Oxford, Oxford University Press), 1994, p. 11

046「說太多了」: quoted by Borhan in *André Kertész: His Life and Work*, p. 26

047「花招和『效果』」: *Photographs and Writings*, p. 218

047「是一場徹底的悲劇」: quoted by Borhan, p. 24

047「我是個死人。眼前……」: ibid, p. 31

047「我的祕書低頭看著……」: interview with Nicole Krauss, *Modern Painters*, Spring 2004, p. 60

048「眼中噙著淚水……」: Borhan, p. 11

048「[腳注]全身上下……」: *Camera Lucida*, p. 48

049「我們是沿著田野撒下……」: Szirtes, p. 11

050「我的老天……」: quoted in Loengard, p. 73

051「一名年輕黑人……」: *Mythologies*, p. 116

052「他們的生命如何也……」: Philip Larkin, *Collected Poems* (London, Faber), 1988, p.116

052「[引文]所以一個人所能擁有的……」: John Cheever, *The Journals* (London, Cape), 1991, p. 354

053「這一切似乎都在中景……」: Paul Farley, 'From a Weekend First', *The Ice Age* (London, Picador), 2002, p. 3

054「凝視車窗這項……」: quoted in Mellow, p. 518

054「在一種愚蠢的痛苦中……」: Fernando Pessoa, *The Book of Disquiet* (London, Quartet), 1991, p. 142

054「自動與重複之藝術元素」: *The Hungry Eye*, p. 290

054「凡搭乘美國支線列車……」: quoted in Rathbone, p. 8

055「[引文]這世界密布文字……」: Italo Calvino, *If on a Winter's Night a Traveller* (London, Secker & Warburg), 1981, p. 43

055「謀殺者的名字……」: *The Prelude*, p. 480

056「照片必須依據編排……」: *American Photographs*, p. 198

057「有如書名頁／用巨大……」: *The Prelude*, p. 260

058「它不應被視為線性紀錄……」: *Sixty Years of Photography*, p. 173

059「返老還童」: *Walker Evans at Work*, p. 235

060「不是別的，正是書寫……」: quoted in Montier, p. 40

060「〔腳注〕古埃及的象形文字」: *Subway*, p. 111

062「再次拍攝盲人……」: Bosworth, p. 275

062「完全侵犯人類的隱私……」: *Photographs*, p. xix

063「他活在稠密隔離……」: *Revelations*, p. 58

063「看到神祕的、假想的……」: Jorge Luis Borges, *Collected Fictions* (New York, Viking), p. 284

063「我拍我最害怕的東西……」: *Portraits* [無頁碼]

064「在他的自滿盲目中……」: *Evidence*, p. 113

065「因為他們無法偽裝……」: quoted in Bosworth, p. 164

065「成為當天的國王或王后……」: Anne Wilkes Tucker, quoted in Davis, p. 307

065「每個人都有一些東西……」: *Diane Arbus*, p. 1

066「揹著相機潛入房間……」: quoted in Bosworth, p. 163

066「自己融入任何環境」: ibid, p. 248

066「我當記者的唯一優勢……」: Joan Didion, *Slouching Towards Bethlehem* (New York, Dell), 1968, p. xiv

066「那些可憐女孩……」: *Revelations*, p. 153

067「女孩中的稀有品種……」: Gedney, p. 178

067「把相機掛在脖子上……」: *Revelations*, p. 194

068「如果我不再是攝影師……」: ibid, p. 212

068「我努力想表達的是……」: *Diane Arbus*, p. 2

068「所有的『差異』……」: *Revelations*, p. 67

068「像是某種隱喻人物……」: ibid, p. 50

068「經歷某種表面上平靜……」: ibid, p. 192

068「瑪麗蓮夢露和海明威……」: quoted in Bosworth, p. 220

069「攝影師應該追求……」: quoted in Delany, p. 188

069「東西是別人看不到的……」: ibid, p. 11

069「我並不是拍攝我看到……」: *The Photography of Bill Brandt*, p. 17

069「他在六個月後去世……」: *Sixty Years of Photography*, p. 30

069「我真的傾心於無法……」: ibid, p. 63

069「[腳注] 這部相機從那個……」: quoted in Delany, p. 208

070「[引文]**想想，它可能不會存在**」: *Selected Poems*, P. 413

070「我幫他上了一堂夜間攝影……」: quoted in *Brassaï: The Eye of Paris*, p. 25

070「真實的景象……」: *The Key Set*, p. 148

071「始終熱愛積雪、起霧……」: quoted in Westerbeck and Meyerowitz, p. 92

071「拍出了在那些動過手腳……」: ibid, p. 92

071「對我而言，真正重要的……」: *Brassaï: No Ordinary Eyes*, p. 157

072「走出陰暗」: ibid, p. 171

072「光學的無意識」: 'A Small History of Photography', *One-Way Street*, p.243

072「夜晚不只是……」: 'Night Light: Brassaï and Weegee' in Goldberg (ed.), p. 412

072「走在夜裡……」: Jean Rhys, *Good Morning, Midnight* (Harmondsworth, Penguin), 1969 (first published 1939), p. 28

073「哎，喲……」: ibid, p. 142

073「為了發現自己，在黑暗中……」: Gedney, p. 176

073「攝影是關於你能看到……」: quoted in Gedney, p. 176

074「肩膀的斜度……」: ibid, p. 157

074「[引文]雙手有它們自己的歷史」: Rainer Maria Rilke, *Rodin and Other Prose Pieces* (London, Quartet), 1986, p. 19

074「把自己曬印出來……」: *The Photographic Art of Henry Fox Talbot*, p. 13

075「到目前為止，還沒有人……」: ibid, p. 15

075「掙脫了那項笨拙工具……」: quoted in Maddow, *Faces*, p. 191

075「愛將雙手視為無與倫比……」: John Berger, *Lilac and Flag* (New York, Pantheon), 1990, p. 144

076「最深刻鮮活的觸感特質」: quoted in Malcolm, p. 117

076「每一份情感都在服侍……」: Eudora Welty, *One Writer's Beginnings* (London, Faber), 1985, p. 85

076「只能看到他的兩隻手」: Lange, quoted in Meltzer, p. 12

076「優雅、控制和美麗」: *The Photographs of Dorothea Lange*, p. 116

078「人會滔滔不絕、挖心掏肺地……」: *Photographs of a Lifetime*, p. 114

078「我現在只剩下聲音」: 'September 1, 1939', *The English Auden* (edited by Edward Mendelson) (London, Faber), 1977, p. 246

078「可以拍出思想」: John Steinbeck, *Of Men and their Making*: The Selected Non-Fiction of John Steinbeck (London, Allen Lane), p. 217

080「以科學式的精準……」: quoted in Rabb, p. 156

080「有個想法突然進入……」: quoted in Maddow, *Faces*, p. 343

081「他靜坐著，陷入冥想……」: *Rodin and Other Prose Pieces*, p. 24

081「1940和1950年代的作品，追蹤了存在主義作為……」: *Evidence*, p. 111

081「[腳注] 整體特色是錢，了解廣告價值……」: quoted in Rathbone, p. 70

081「[腳注] 太聰明，太做作」: *Daybooks Vol. II*, p. 50

083「城南一家咖啡館……」: *Selected Poems*, p. 449

086「至少對一般大眾而言……」: Gilbert Adair, *The Post-Modernist Always Rings Twice* (London, Fourth Estate), 1992, p. 36

087「一個叫愛德華……」: (edited by James T. Boulton and Lindeth Vasey) *The Letters of D. H. Lawrence, Volume V 1924-27* (Cambridge, Cambridge University Press), 1989, p. 176

087「太短暫了……」: *Daybooks, Vol. I*, p. 101

088「嚴格說來並不及格」: ibid, p. 102

088「我們已經養成一項習慣……」: D. H. Lawrence, *Phoenix* (edited by Edward D.

McDonald) (Harmondsworth, Penguin), 1978 (first published 1936), p. 522

089「在（戴維森）臉上吐口水……」:*Daybooks, Vol. II*, p. 162

089「不是一種詮釋……」: ibid, p. 246

090「讓自己保持開放態度……」: ibid, p. 242

090「照片和關於我自己……」: *The Letters of D. H. Lawrence, Volume VII, 1928-30* (edited by Keith Sagar and James T. Boulton) (Cambridge, Cambridge University Press), 1993, p. 189

090「呈現事實之重要意義」:*Daybooks Vol. II*, p. 241

090「[腳注] 基於性格而非獨特面相……」:*Diana & Nikon*, p. 53

091「[腳注] 被拍攝者與攝影師之間……」: quoted in *Paul Strand: Circa 1916*, p. 26

092「這個地方也是你的地方」:*Evidence*, p. 114

092「把二九一藝廊砸成碎片」: Stieglitz to O'Keeffe, *Photographs and Writings*, p. 202

092「[腳注] 皮膚會像水一樣而水會像天空一樣」:*Revelations*, p. 59

095「不以分秒計算而是……」:*Selected Essays*, p. 283

095「滔滔不絕地訴說他的生活……」: quoted in Whelan, p. 513

095「總是在那裡，不停地……」: ibid, p. 260

095「[腳注] 雖然她們看似一副正在熱戀的模樣」: Whelan, p. 510; see also Eisler, pp. 395-6

096「走出『美國一方』」: quoted in Eisler, p. 429

099「總有一天要出現在《攝影作品》……」: quoted in *Portraiture*, p. 13

099「確定了我古老記憶……」: ibid, p. 21

099「自己的肖像照不甚了解……」: ibid, p. 22

099「他眼中的一絲冷酷……」: quoted by Margery Mann in *Imogen Cunningham: Photographs* (Washington, University of Washington Press), 1970 [無頁碼]

100「沒有什麼事情比走在……」: quoted in Trachtenberg, p. 184

100「我是哭著拍下……」: quoted by Westerbeck in Goldberg (ed.), p. 414

100「它從沒響過……」: quoted in *Weegee's World*, p. 155

100「[腳注] 他好的時候……」:*Revelations*, p. 212

102「值得這般折磨……」: Photographs and Writings, p. 219

102「老頭。也許早就是個『老頭』……」: ibid, p. 218

102「[引文]用盡一切方法告訴你們董事會……」: quoted in Wilson, p. 346

103「他快如閃電」:*Daybooks Vol. I*, p. 4

104「我們做愛……」: quoted in Whelan, p. 403

104「大眾還沒準備……」: ibid, p. 418

104「讓這張照片產生……」:*Diana & Nikon*, p. 119

104「[腳注] 我的工作就像在做愛」: quoted in Mellow, p. 512

104「[腳注] 對於她身體的性探索⋯⋯」: quoted in Whelan, pp. 184 and 188

105「應該拍張（自己的）陰部⋯⋯」: Norman Mailer, *The Time of Our Time* (London, Little, Brown), 1998, p. 1129

106「帶著性慾的慍怒」: Bernard McClaverty, *Cal* (London, Cape), 1983, p. 152

107「歐姬芙和我真正合而為一」: quoted in Whelan, p. 400

107「第一流的模特兒」: quoted in *The Key Set*, p. 446

107「我用一個多小時⋯⋯」: quoted in Whelan, p. 452

108「當保羅看到成果⋯⋯」: quoted in *The Key Set*, p. 447

108「和（史川德拍）你的那些東西⋯⋯」: ibid

108「有某個混亂的⋯⋯」: Whelan, p. 452

110「能預見（拍攝對象的⋯⋯）」: *The Photography of Bill Brandt*, p. 196.

110「[腳注] 除非你能和史蒂格利茲⋯⋯」: quoted in *Paul Strand: Sixty Years of Photography*, p. 154

110「[腳注] 你是不是吸收太多⋯⋯」: quoted in Stange (ed.), p. 70

110「[腳注] 發現在那個時期⋯⋯」: *Daybooks Vol. I*, p. 7

111「他害怕別人⋯⋯」: p. 53

111「無法和任何人建立⋯⋯」: quoted by Naomi Rosenblum in Stange (ed.), p. 48

111「妳必須合作⋯⋯」: quoted by Greenough in *The Key Set*, p. XXXViii

111「十足挑釁的女人」: Joan Didion, *The White Album* (London, Weidenfeld & Nicolson), 1979, p. 128

111「滿嘴都是軟甜蠢話的人」: quoted in Eisler, p. 367

111「我愛妳」: quoted by Whelan, p. 530

112「拍到上帝」: *Photographs and Writings*, p. 208

112「阿佛烈當成⋯⋯」: quoted in Whelan, p. 556

112「忍受那些在我看來⋯⋯」: in *Georgia O'Keeffe: A Portrait by Alfred Stieglitz* [無頁碼]

112「他的整個哲學基礎⋯⋯」: quoted in Whelan, p. 272

113「藝術界的拿破崙」: *Daybooks Vol. II*, p. 70

113「超級自負的人」: quoted in *Forms of Passion/Passion of Forms*, p. 64

113「侃侃而談理想主義⋯⋯」: *Daybooks Vol. I*, p. 4

113「刺眼美學」: quoted in Mellow, p. 87

113「史蒂格利茲死了」: *Daybooks Vol. I*, P. 72

113「照片缺乏生命、火花⋯⋯」: *Daybooks Vol. II*, P. 24

113「致上所有的感謝⋯⋯」: ibid, p. 238

114「對攝影師略而不提」: quoted by Weston, *Daybooks Vol. II*, p. 237

114「是個不錯的傢伙……」: quoted in Wilson, p. 94

114「[腳注] 無疑是史上最堅持……」: quoted in Mellow, p. 87

115「這個實用而優雅的……」: *Daybooks Vol. I*, P. 132

115「但對性和比較無趣……」: Maddow, *Edward Weston: His Life*, p. 208

115「時時刻刻都擔心……」: *Daybooks Vol. I*, P. 135

116「激發美感的動人形體」: ibid, p. 136

116「新愛人」: *Daybooks Vol. II*, p. 63

116「人物完全對稱……」: ibid, p. 111

117「或許是我唯一真愛」: *Daybooks Vol. I*, p. 47

117「在暗房裡的親吻與擁抱」: ibid, p. 196

117「這些如潮水般湧來的女人……」: *Daybooks Vol. II*, p. 4

117「我從不出去獵豔……」: ibid, p. 259

117「[腳注] 三個小時的成果」: *Photographs and Writings*, p. 184

118「與同一個女人過一輩子……」: ibid, p. 93

118「用粉紅色小圓釦……」: *Daybooks Vol. I*, p. 55

119「她叫我到她房裡……」: quoted in Maddow, *Edward Weston: His Life*, p. 104

121「不帶性慾……」: *Diana &Nikon*, p. 22

121「羞怯而壓抑」: ibid, p. 119

121「從愛慾的角度」: Wilson, p. 112

123「雙膝曲縮，雙手輕鬆……」: ibid, p. 144

123「4×5反光鏡……」: ibid, p. 9

123「[腳注] 提娜在愛德華……」: Patricia Albers, *Shadows, Fire, Snow: The Life of Tina Modotti* (Berkeley, University of California), 2002, p. 74

124「那是他想拍的」: quoted in *The Key Set*, p. xxxviii

124「照片的拍攝對象永遠……」: *Diane Arbus*, p. 15

125「走到人生終點的……」: Joel Sternfeld, *On This Site* (San Francisco, Chronicle Books), 1996 [無頁碼]

125「[引文]**背影會洩漏性情**……」: quoted in *The Waking Dream*, p. 48

126「相機應該用來記錄人生……」: *Daybooks Vol. I*, p. 55

126「當下，而且只能是……」: *Forms of Passion /Passion of Forms*, p. 17

126「『謝絕政治』……」: *Walker Evans at Work*, p. 112

126「[腳注]這世界即將化為碎片……」: quoted in *Edward Weston: A Legacy*, p. 42

127「一個不好的詞」: *The Photographs of Dorothea Lange*, p. 62

127「[腳注] 當你在街上……」: in *Cape Light* [無頁碼]

129「戰俘」: Szarkowski, *Looking at Photographs*, p. 130

134「[引文]**你能用帽子……**」: *Evidence*, p. 112

134「[腳注]拉提格可謂史上第一位……」: Jacques Henri Lartigue, p. x

134「[腳注]一個新點子……」: quoted in *Westerbeck and Meyerowitz*, p. 146

137「你內心有種感覺……」: *The Photographs of Dorothea Lange*, p. 20

138「被連根拔起」: ibid, p. 49

139「蹲在沙塵之中……」: John Steinbeck, *The Grapes of Wrath* (Harmondsworth, Penguin), 1951 (first published 1939), p. 33

139「會認為拍一張人……」: *The Photographs of Dorothea Lange*, p. 30

141「他在紗門前方脫下帽子……」: Steinbeck, p.248

145「拍照是為了替某項社會宗旨……」: quoted in Davis, p. 395

146「描寫帽子……」: George Steiner, *Language and Silence* (London, Faber), 1967, p. 362

146「只有巧合」: quoted in Montier, p. 8

152「兜售同樣的照片……」: quoted by Westerbeck in Goldberg (ed.), p. 415

152「如果我們有所謂的民族人物……」: *Of Men and their Making*, p. 25

153「[腳注]遲滯目光」: *America in Passing*, p. 9

154「久坐不動的權力」: *Selected Essays*, p. 277

156「印度街道在印度人……」: Gedney, p. 184

156「市民的身體蜷縮……」: ibid, p. 185

157「我在夢幻中漫遊終夜……」: *The Complete Poems*, p. 440

157「如今已和攝影出現之前不同」: *Atget*, p. 176

158「當我早起閱讀或研究時……」: *Memoirs of Hadrian* (Harmondsworth, Penguin), 1986 (first published 1954), p. 28

160「全世界都睡不好」: *Atget*, p. 80

160「因為他不相信有誰……」: quoted in *Home Before Dark* (London, Weidenfeld & Nicolson), 1985, p. 23

160「一直戴著他的白手套」: quoted in Rathbone, p. 114

160「[腳注]極度自負……」: *The Letters of John Cheever* edited by Benjamin Cheever) (London, Cape), 1989, p. 304

160「[腳注]一開始，我整個被撞到……」: *Revelations*, p. 216

161「把床單搞得亂七八糟……」: *The Letters of John Cheever*, p. 304

164「[引文]**我跟這張長椅……**」: Sven Birkerts, 'A Finer Accuracy', *The Threepenny Review*, Berkeley, Summer, 2004, p. 21

166「化身為千萬名攝影師」: quoted in *Lartique: Album of a Century*, p. 138

167「十幾歲出頭的拉提格……」: *Looking at Photographs*, p. 11

170「想到成為他們的一員」: 'Toads Revisited', *Collected Poems*, p. 146

175「如何打造畫面……」: *Paul Strand: Circa 1916*, p.32

175「那些棚屋小宅給打破……」: ibid, p. 25

176「1916年拍攝紐約肯特港……」: *Paul Strand: Sixty Years of Photographs*, p. 34

176「所有作品的基礎」: ibid, p. 145

176「美國主流攝影……」: Samuel Green, quoted by Jonathan Green in Petruck (ed.), *The Camera Viewed, Vol. 1*, p. 19

177「最早看到的美國景象」: quoted in *Cruel and Tender*, p. 267

177「光的道德特質」: *The Journals*, p. 284. See also p. 352

177「人生最美妙的……」: ibid, p. 90

178「對於『越戰症候群』……」: *States of America*, p. 111

179「不切實際的感性程度」: *The Journals*, P. 247

184「來自那些日子……」: C. P. Cavafy (translated by John Berger and Katya Berger Andreadakis), 'In the Evening'. For translation of the full poem see Edmund Keeley and Philip Sherrard *Collected Poems* (edited by George Savidis) (Princeton, Princeton University Press), 1992, p. 73

187「從欄杆扶手往下俯視……」: quoted in Schloss, p. 108

187「他是整體畫面的一部分……」: quoted in Meltzer, p. 335

187「[腳注] 有些時候，當我拍照……」: quoted in *Lartigue: Album of a Century*, p. 374

191「趕上班」: *Paul Strand: Sixty Years of Photographs*, p. 144

191「能幫助你遠離……」: *Revelations*, p. 206

194「[引文] **我清楚記得，我站在……**」: *The Photographs of Dorothea Lange*, p. 18

196「藝術家挨餓」: *The Key Set*, p. xiv

196「如果此刻正在發生……」: quoted in Peter Conrad, *The Art of the City* (Oxford, Oxford University Press), 1984, p. 82

197「我們住在薛爾頓飯店……」: *Photographs and Writings*, p. 214.

197「一名在讀報時頻頻點頭的男子」: *The Complete Poems* (London, Faber), 1971, p. 232

200「一定有視線觀看著街道」: Jane Jacobs, *The Death and Life of Great American Cities* (New York, Modern Library), 1993 (first published 1961), p. 45

200「一扇眺望街道的窗戶」: Franz Kafka, *The Collected Stories of Franz Kafka* (Harmondsworth, Penguin), 1988, p. 384; quoted in Gedney, p. 75

202「（他）信念中無比統一性」: quoted by Sam Stephenson in *Dream Street*, p. 20

202「最後一條依然堅守的壕溝……」: Hughes, p. 376

202「在眾多批評聲中……」: quoted in *André Kertész: His Life and Work*, p. 26

203「我的人生已變成潮濕的絕望……」: quoted in Hughes, p. 386

203「毫無節制地投入觀察……」: *The Journals*, p. 354

204「因為窗戶離他的新暗房……」: Hughes, p. 384

204「[引文]**我的車變成我的家**」: 'Weegee by Weegee' in Goldberg (ed.), p. 403

205「在此誕生並擴散……」: quoted in Rathbone, p. 234

205「開著一輛老舊二手車……」: *The Americans*, p. 5

205「我喜歡看最平凡無奇……」: quoted in Rathbone, p. 219

205「潛入其他人被迫居住……」: Jean Baudrillard, *Cool Memories II* (Oxford, Polity Press), 1996, p. 43

206「這種游牧的路邊文明……」: *The Journals*, pp. 345-6

206「史上最寂寞的照片」: *The Americans*, p. 8

207「用他的眼角餘光拍照」: quoted in Wim Wenders, *The Act of Seeing* (London, Faber), 1997, p. 135

208「難道這就是寫作的目的……」: Gore Vidal, *Palimpsest* (London, Andre Deutsch), 1995, p. 410

209「這正是今日美國文學……」: (edited by Ann Charters) *Selected Letters 1940-1956* (London, Viking), 1995, p. 242

209「如果家裡夠舒適……」: *The Photographs of Dorothea Lange*, p. 36

210「沉默地望向遙遠……」: *The Grapes of Wrath*, p. 12

211「長鏡頭下的夜間公路……」: *The Americans*, p. 6

211「為了替某項社會宗旨服務……」: quoted in Davis, p. 395

212「某個在他眼前移動的東西……」: quoted in *Moving Out*, p. 111

213「我們看到承包商、製造業者……」: *The Journals*, p. 346

214「讓主題幾乎消失……」: *The Letters of Gustave Flaubert 1830-1857* (edited by Francis Steegmuller) (Cambridge, Harvard University Press), 1980, p. 154

214「移動性物體不移動時……」: Julio Cortazar, *Blow-Up and Other Stories* (New York, Pantheon), 1985, p. 115

215「[腳注]我的目的地就在道路盡頭後方」: Andrew Cross, *Along Some American Highways* (London, Black Dog Publishing), 2003 [無頁碼]

216「以及人們不再聽到別人說」: 'The Nothing That is Not There', *Edward Hopper and the American Imagination* (edited by Julie Grau) (New York, Norton), 1995, p. 5

216「[腳注] 道路不再只通往某地……」: J. B. Jackson, A Sense of Place, A Sense of Time (New Haven, Yale), 1994, p. 190

217「日常性和美國性」: *The Americans*, p. 6

217「熱愛美國的歐洲攝影師」: *The Act of Seeing*, p. 135

217「[腳注] 期待見到更複雜世故……」：Italo Calvino, *The Road to San Giovanni* (New York, Pantheon), 1993, p. 40

219「它們是東西曾經存在……」：*Revelations*, p. 226

219「時間通過（他的）相機」：Francesco Bonami in Sugimoto, *Architecture*, p. 9

220「是什麼的殘酷光芒」：*Let Us Now Praise Famous Men*, p. 9

220「永恆的白光」：'Adonais' 1821, *Shelley* (edited by Kathleen Raine) (Harmondsworth, Penguin), 1973, p. 289

221「[引文]**要描述雲朵**」：'Clouds', Wisiawa Szymborska, *Poems New and Collected, 1957-1997* (London, Faber), 1999, p.266

221「巨大的雲朵低懸」：quoted in Scharf, p. 114

221「史達林派攝影」：quoted in Delany, p. 281

222「要是讓我來揮毫作畫」：Elegiac Stanzas', ibid

222「藝術作品裡」：*Paul Strand: Sixty Years of Photographs*, p. 24

222「嬌生雲」：ibid, p. 24

222「令人驚奇的雲朵形狀」：*Daybooks Vol. I*, p. 14

222「單是它們……」：ibid, p. 21

223「除了記錄難以捉摸……」：ibid, p. 83

223「是源於催眠的力量」：*Photographs and Writings*, pp. 206-7

223「我想拍攝雲朵，看看……」：ibid

223「他偉大的天空故事……」：ibid, p. 208

223「遠離地球」：quoted in *The Key Set*, p.xiiii

223「我對生命有一種願景……」：ibid, p. LIV

224「有些人認為我已拍到上帝」：*Photographs and Writings*, p. 208

224「噢我的上帝」：quoted in Mellow, p.91

225「一種充斥著事件與人物的天空……」：*Selected Essays*, p. 475

225「某個已在我內部成形的東西」：*Photographs and Writings*, p. 25

225「某一特定日子的天空紀實」：ibid, p. 24

226「[引文]**我正在思考**……」：'Why I Am Not a Painter', *The Selected Poems of Frank O'Hara* (edited by Donald Allen) (New York, Vintage), 1974, p. 112

226「這世界上沒有比一粒柳橙……」：*The Photographs of Dorothea Lange*, p. 118

226「看看我兩天前拍的護照照片」：*Letters Vol. VII*, p. 189

227「絕對且毫無保留的客觀性」：*Paul Strand: Sixty Years of Photographs*, p. 146

227「無限的客觀性」：Rainer Maria Rilke, *Letters on Cézanne* (London, Cape), 1988, p. 65

228「驚人美妙的」：quoted in Whelan, p. 226

228「彩色攝影如今已是……」：quoted in *Early Colour Photography* (New York,

Pantheon), 1986 [無頁碼]

228「那是染料……」: Paul Strand: *Sixty Years of Photographs*, p. 16

228「黑白就是攝影的色彩……」: quoted in Davis, p. 295

228「試想，除此之外……」: quoted in Montier, p. 73

228「彩色會腐化攝影……」: *The Hungry Eye*, p. 336

228「矛盾是我的習慣」: ibid

229「這項發明的時機已成熟……」: *One-Way Street*, p. 240

229「彩色攝影的基督教初創時期」: quoted in *Sunday Telegraph Magazine*, 28 March 2004, p. 29

229「熱帶地區……」: quoted in Meltzer, pp. 321-2

229「由電子藍、喧鬧紅和毒藥綠……」: quoted in Marien, p. 361

230「當粗俗本身變成……」: *The Hungry Eye*, p. 336

230「領導庸俗的庸俗」: quoted by Mark Holborn, *William Eggleston: Ancient and Modern*, p. 20

231「一種空洞」: *Revelations*, p. 342

231「勝過還活著……」: quoted in Maddow, *Edward Weston: His Life*, p. 230

231「耗費好多年的光陰……」: ibid, p. 231

232「都是單層樓房的地方」: *Cape Light* [無頁碼]

232「光之色彩」: Stephen Shore, *Uncommon Places* (original edition) (New York, Aperture), 1982, p. 63

232「不是把色彩當成……」: *William Eggleston's Guide*, p. 9

233「真正學會用彩色觀看」: Szarkowski, quoted by Thomas Wesld in The *Hasselblad Award 1998: William Eggleston*, p. 8

234「看起來跟現場……」: *William Eggleston: Ancient and Modern*, p. 18

234「霰彈式照片」: ibid, p. 21

234「是他正在撰寫的小說……」: quoted by Walter Hopps, *The Hasselblad Award 1998: William Eggleston*, p. 6

235「經過加持的現實光環」: Walker Percy, *The Moviegoer* (London, Methuen), 2003 (first published 1961), p. 16

235「只要是還沒被日復一日……」: ibid, p. 13

235「它們看起來很陌生……」: ibid, p. 11

237「[引文]我不是真的對加油站……」: *Cape Light* [無頁碼]

238「霍普的畫就像是一篇故事……」: *The Act of Seeing*, p. 137

238「浸了油漬，飄著油味」: *The Complete Poems 1927-1979* (New York, Noonday), 1980, p. 127

240「沒什麼特別的照片」: 'Monkeys Make the Problem More Difficult: A Collective Interview with Garry Winogrand', transcribed by Dennis Longwell, in Petruck (ed.) *Vol. II*, pp. 125-7

241「居間時刻」: quoted in Sontag, *On Photography*, p. 121

243「有如藥妝雜貨店般⋯⋯」: Don DeLillo, *Americana* (New York, Penguin), 1989 (first published 1971), p. 102

244「讓自己成為傳統的學徒」: *Uncommon Places*, p. 177

244「突如其來的一陣強風⋯⋯」: Don DeLillo, *White Noise* (London, Viking), 1984, p. 89

246「所有出城道路的悲傷⋯⋯」: Don DeLillo, *Americana*, p. 224

247「我想走在上頭⋯⋯」: *Camera Lucida*, p. 39

247「河與街⋯⋯」: Joseph Brodsky, *Collected Poems in English* (New York, Farrar, Straus and Giroux), 2000, p. 99

248「[引文]理髮店有什麼⋯⋯」: Don DeLillo, *Cosmopolis* (London, Picador), 2003, p. 15

249「用缺席來透露⋯⋯」: quoted in Rathbone, p. 252

250「所有的房間都是等候室⋯⋯」: Martin Amis, *Money* (London, Cape), 1984, p. 255

250「[腳注] 桌旁沒他們倚著手肘⋯⋯」: Robert Frost, *Selected Poems* (Harmondsworth, Penguin), 1973, p. 108

251「人類總是非常樂於⋯⋯」: quoted in Gedney, p. 184

251「[腳注]我從理髮店離開⋯⋯」: *Daybooks, Vol. II*, p. 129

252「[腳注] 甚至連架上擺的酒瓶⋯⋯」: Jack Kerouac, 'On the Road to Florida', in *New York to Nova Scotia*, p. 40

254「就像走進某個幻覺⋯⋯」: *Revelations*, p. 167

255「一個百無聊賴⋯⋯」: *States of America*, p. 8

256「一門新藝術初創時期的」: Schaaf, p. 196

256「荷蘭藝術學派」: ibid

256「構成進出門口的障礙⋯⋯」: ibid

258「我沒挑選⋯⋯」: quoted in Montier, p. 210

258「[腳注] 是照片拍你⋯⋯」: quoted in Montier, p. 210

258「[腳注]我沒按快門⋯⋯」: *Revelations*, p. 147

262「在我們之間移動的幽靈纏住」: Thomas De Quincey 'Suspiria de Profundis' (1845) in *Confessions of an English Opium-Eater and Other Writings* (edited by Barry Milligan) (Harmondsworth, Penguin), 2003, p. 90

263「倘若感知之門倘若滌清⋯⋯」: Aldous Huxley quoted in *The Doors of Perception and Heaven and Hell* (London, Granada), 1977 (first published 1954), p. 6

263「沒有任何事情想經過清楚……」: quoted in *The Man in the Crowd*, p. 157

263「[腳注] 最神祕的事情莫過於……」: quoted in *Diane Arbus: A Biography*, p. 187

267「[引文]**我對照片裡的時間流逝……**」: *Evidence*, p. 90

267「對於過往的真空鄉愁」: quoted in Mellow, p. 216

267「根本沒聽過霍普……」: ibid, p. 217

268「霍普對光線……」: 'Crossing the Tracks to Hopper's World', in J. D. McClatchy (ed.), *Poets on Painters* (Berkeley, University of California Press), 1988, p. 341

269「地景代表永恆」: quoted in Montier, p. 18

269「所有門廊都是空的……」: quoted in Mellow, p. 318

269「總是處於剛剛之後……」: *Poets on Painters*, p. 341

269「時間元素進入照片……」: *The Hungry Eye*, p. 133

269「以前對所有看起來……」: *Walker Evans at Work*, p. 151

270「空蕩的車站月臺……」: *In This Proud Land: America, 1935-1943 as Seen in the FSA Photographs*, p. 7

270「這般耀眼奪目……」: quoted in Westerbeck and Meyerowitz, p. 275

270「用來看的時鐘」: *Camera Lucida*, p. 15

271「透視法不僅和空間有關……」: Anthony Lane, *Nobody's Perfect*, (New York, Knopf), 2002, p. 536

273「這些地方記得……」: D. H. Lawrence, *Lady Chatterley's Lover* (Harmondsworth, Penguin), 1960 (first published 1928) p. 44

273「我不懷疑內部有其內部……」: 'Assurances', *The Complete Poems*, p. 461

275「[腳注] 封閉的小世界」: quoted in *Uncommon Places*, p. 13

276「沒半個。我避之惟恐不及……」: quoted in Wilson, p. 98

276「愛德華興奮到渾身發抖……」: ibid, p. 123

278「他在大西洋岸……」: *Daybooks Vol. II*, p. 119

278「我需要成長……」: ibid

278「[腳注] 最近我意識到……」: ibid, p. 71

278「[腳注]『紀實攝影』這詞彙……」: *Edward Weston: A Legacy*, p. 43

279「廢棄的服務站」: ibid, p. 23

280「很難相信他真的死了」: Wilson, p. 128

280「[腳注] 那時我還挺喜歡聽愛德華……」: ibid, p. 218

282「這突然出現的文明殘跡」: Wim Wenders, *Pictures from the Surface of the Earth* (Munich, Schirmer), 2003, p. 9

282「生涯最佳作品」: *Passion of Forms/ Forms of Passion*, p. 293

282「瓦特，可靠的灰色吟遊詩人」: Wilson, p. 232

282「與任何特定詩句配合」: *Passion of Forms/ Forms of Passion*, p. 291

282「〈我們的老葉〉……」: quoted in Wilson, pp. 261-2

283「偉大自由」: *Passion of Forms/ Forms of Passion*, p. 293

283「愛德華根本不甩……」: Wilson, p. 243

284「這個國家最精緻的古典復興式……」: quoted in Mellow, p. 234

284「在他按下快門那時……」: Rathbone, p. 98

284「成了我們之間多大的一道裂縫」: Wilson, p.255

284「太過自私，孤僻……」: 'Wild Oats', *Collected Poems*, p. 143

286「忽略的間隔」: J. B. Jackson, *The Necessity for Ruins* (Cambridge, MIT Press), 1980, p. 101

286「我將奉祀過往的精神……」: *The Prelude*, p. 482

288「朝聖之旅的回顧」: Wilson, p. 289

288「[腳注] 他當然是最傑出的……」: quoted in Rathbone, p. 166

288「[腳注] 亞當斯與史川德……」: quoted in Mellow, p. 513

291「身為一名行人……」: *Figments From the Real World*, p. 39

291「狂拍者」: ibid, p. 18

291「很難精確說出……」: ibid, pp. 35-6

291「凡是會沖印的人……」: quoted in *The Man in the Crowd*, p. 165

292「一旦他停止拍照……」: 1964, p. 277

292「想起馬爾羅……」: 'Statement', in Goldberg (ed.), p. 401

292「依然窮得像教堂裡的老鼠」: quoted in Rathbone, p. 299

292「莫過於閒暇」: ibid, p. 211

292「[腳注] 我拍我吃下的每一餐……」: quoted in *Modern Painters*, Spring 2004, p. 76

293「沉迷在一本色情雜誌」: ibid, p. 274

293「照片是關於什麼東西被拍下……」: quoted in *The Hungry Eye*, p. 12

294「就好像某個地方有個精采的……」: interview with Leslie Katz, in Goldberg (ed.), p. 365

294「[腳注] 這些建築……」: 'Some Account of the Art of Photogenic Drawing' in Goldberg (ed.), p. 46

295「帶有廣義社會學性質……」: *Walker Evans at Work*, p. 113

296「[引文] **每張照片裡都有一些可怕的東西**」: *Camera Lucida*, p. 9

298「一塊荒廢之地……」: *The English Auden*, p. 259

300「她們將恐懼當錢包隨身攜帶……」: ibid, p. 258

300「她們如此承受……」: ibid

302「原子彈的爆炸」: Tony Harrison, *The Shadow of Hiroshima and Other Film /Poems*

(London, Faber), 1995, p. 13

302「新聞攝影的成功本身……」: *On Photography*, p. 133

302「某些業餘者拍攝的作品……」: *Regardign the Pain of Others*, p. 28

參考書目

內文中引用的書籍如果和攝影只有間接關聯，例如小說或詩集等，在此並不列入；
如果那位攝影師只是一筆帶過，他的攝影集和相關書籍也不列入。這些書目的完整
出版資訊請參考「注釋」。

個別攝影師的著作或相關作品
（當該書的主要目的是展示某位攝影師的作品時，編輯／策展人的名字會放在書名後面的括弧中。）

- Merry Alpern, *Dirty Windows* (Zurich, Scab), 1995.
- Diane Arbus, *Diane Arbus* (New York, Aperture), 1972.
 Revelations (New York, Random House), 2003.
 Patricia Bosworth, *Diane Arbus: A Biography* (New York, Norton), 1984.
- Eugène Atget (John Szarkowski), *Atget* (New York, Museum of Modern Art/ Callaway),
 2000.
- Richard Avedon, *Evidence: 1944-1994* (London, National Portrait Gallery), 1994.
 Portraits (New York, Metropolitan Museum of Art/Abrams), 2002.
- Bill Brandt, *The Photography of Bill Brandt* (London, Thames and Hudson), 1999.
 Paul Delany, *Bill Brandt: A Life* (London, Cape), 2004.
- Brassaï (Anne Wilkes Tucker, with Richard Howard and Avis Berman), Brassaï: *The Eye of
 Paris* (Houston, Museum of Fine Arts/Abrams), 1999.
 (Alain Sayag and Annick Lionel-Marie) Brassaï: *No Ordinary Eyes* (London, Thames &
 Hudson), 2000.
- Peter Brown, *On the Plains* (New York, Norton), 1999.
- Robert Capa (Richard Whelan and Cornell Capa), *Photographs* (London, Faber), 1985.
- Henri Cartier-Bresson, *Photographer* (London, Thames and Hudson), 1980.
 America in Passing (London, Thames and Hudson), 1991.
 Tête à Tête (London, Thames and Hudson), 1998.
 The Man, the Image & the World: A Retrospective (London, Thames and Hudson), 2003.
 Jean-Pierre Montier, *Henri Cartier-Bresson and the Artless Art* (London, Thames and
 Hudson), 1996.
- Imogen Cunningham (Richard Lorenz), *Portraiture* (New York, Bulfinch), 1997.
- Bruce Davidson, *Bruce Davidson* (New York, Pantheon), 1986.

(Expanded edition) *Subway* (Los Angeles, St. Ann's Press), 2003.

· Roy DeCarava (Peter Galassi), *A Retrospective* (New York, Museum of Modern Art),1996.

· Philip-Lorca diCorcia (Peter Galassi), *Philip-Lorca diCorcia* (New York, Museum of Modern Art), 2003.

· William Eggleston (John Szarkowski), *William Eggleston's Guide* (New York, Museum of Modern Art), 1976.

William Eggleston: Ancient and Modern (New York, Random House), 1992.

The Hasselblad Award 1998: William Eggleston (Goteborg, Hasselblad), 1999.

William Eggleston (London, Thames and Hudson), 2002.

Los Alamos (Zurich, Scale), 2003.

· Elliott Erwitt, *Handbook* (New York, Quantuck Lane Press), 2003.

· Walker Evans, *American Photographs* (New York, Museum of Modern Art), 1988 (first published 1938).

(with James Agee) *Let Us Now Praise Famous Men* (Boston, Houghton Mifflin),1941.

Many Are Called (New Haven, Yale/Metropolitan Museum of Art), 2004 (first published 1966).

Walker Evans at Work (London, Thames and Hudson), 1984.

The Hungry Eye (London, Thames and Hudson), 1993.

Signs (London, Thames and Hudson), 1998.

The Lost Work (Santa Fe, Arena), 2000.

(Jeff L. Rosenheim) *Polaroids* (Zurich, Scab), 2002.

Belinda Rathbone, *Walker Evans: A Biography* (London, Thames and Hudson),1995.

Jerry L. Thompson, *The Last Years of Walker Evans* (London, Thames and Hudson),1997.

James R. Mellow, *Walker Evans* (New York, Basic Books), 1999.

· Robert Frank, *The Americans* (New York, Grove Press), 1959.

(Anne Wilkes Tucker) *New York to Nova Scotia* (Houston, Museum of Fine Arts),1986.

(Sarah Greenough and Philip Brookman) *Moving Out* (Washington, National Gallery of Art/ Scab), 1994.

· Lee Friedlander, *Lettersfrom the People* (London, Cape), 1993.

Lee Friedlander (New York, Pantheon), 1988.

· Paul Fusco, *RFK Funeral Train* (New York, Magnum), 2000.

· William Gedney (Margaret Sartor), *What Was True* (New York, Norton), 2000.

· Nan Goldin, *The Ballad of Sexual Dependency* (New York, Aperture), 1986.

I'll Be Your Mirror (New York, Whitney Museum of American Art! Scab), 1996.

· André Kertész, *The Manchester Collection* (Manchester), 1984.

(Pierre Borhan) *André Kertész: His Life and Work* (Bulfmch Press, New York), 1994.

• Dorothea Lange, *Photographs of a Lifetime* (New York, Aperture), 1982.

Dorothea Lange (New York, Abrams), 1995.

Milton Meltzer, *Dorothea Lange: A Photographer's Life* (New York, Farrar Straus Giroux), 1978.

• Jacques Henri Lartigue (Vicki Goldberg), *Photographer* (London, Thames and Hudson), 1998.

(Martine D'Astier, Quentin Bajac and Alain Sayag) *Lartigue, Album of a Century* (London, Hayward Gallery), 2004.

• Jack Leigh, *The Land I'm Bound To* (New York, Norton), 2000.

• Joel Meyerowitz, *Cape Light* (Expanded edition) (New York, Bulfinch), 2002 (first published 1978).

• Richard Misrach, *The Sky Book* (Santa Fe, Arena), 2000.

• James Nachtwey, *Inferno* (London, Phaidon), 1999.

• Michael Ormerod, *States of America* (Manchester, Cornerhouse), 1993.

• Steve Schapiro, *American Edge* (Santa Fe, Arena), 2000.

• Ben Shahn, *Ben Shahn's New York* (Cambridge, Yale University Press), 2000.

• Stephen Shore, *American Surfaces* (Cologne, Photographische Sammlung/SK Stiftung Kultur), 1999.

Uncommon Places: The Complete Works (London, Thames and Hudson), 2004.

• W. Eugene Smith (Gilles Mora/John T. Hill), *Photographs 1934-1975* (New York, Abrams), 1998.

(Sam Stephenson) *Dream Street: W Eugene Smith's Pittsburgh Project* (New York, Norton), 2001.

Jim Hughes, *W Eugene Smith: Shadow and Substance* (New York, McGraw Hill), 1989.

• Paul Strand, *Sixty Years of Photography* (New York, Aperture), 1976.

(Maria Morris Hambourg) *Paul Strand: Circa 1916* (New York, Museum of Modern Art/Abrams), 1998.

Maren Stange (ed.), *Paul Strand: Essays on His Life and Work* (New York, Aperture), 1990.

• Edward Steichen (Joel Smith), *The Early Years* (Princeton, Princeton University Press), 1999.

(Joanna Steichen) *Steichen's Legacy* (New York, Knopf), 2000.

• Alfred Stieglitz (Sarah Greenough), *Photographs and Writings* (Washington, National Gallery of Art/Bulfinch), 1999.

(Sarah Greenough) *The Key Set* (two vols) (Washington, National Gallery of Art/Abrams),

2002.

Georgia O'Keeffe: A Portrait by Alfred Stieglitz (New York, Metropolitan Museum of Art), 1978.

Benita Eisler, *O'Keeffe and Stieglitz: An American Romance* (New York, Doubleday), 1991.

Dorothy Norman (Miles Barth), *Intimate Visions: The Photographs of Dorothy Norman* (San Francisco, Chronicle Books), 1993.

Richard Whelan, *Alfred Stieglitz: A Biography* (New York, Little, Brown), 1995.

· Hiroshi Sugimoto, *Motion Pictures* (Milan, Skira Editore/SPSAS), 1995.

Architecture (Chicago, Museum of Contemporary Art, Chicago/Distributed Art Publishers), 2003.

· William Henry Fox Talbot (Larry J. Schaaf), *The Photographic Art of William Henry Fox Talbot* (Princeton, Princeton University Press), 2000.

· Weegee (Miles Barth), *Weegee's World* (New York, Bulfinch), 1997.

· Eudora Welty, *Photographs* (Jackson, University of Mississippi), 1989.

· Edward Weston (Nancy Newhall), *The Daybooks of Edward Weston* (two vols) (New York, Aperture), 1990.

(Gilles Mora) *Forms of Passion/Passion of Forms* (London, Thames and Hudson), 1995.

(Jennifer A. Watts) *A Legacy* (London, Merrell), 2003.

(Sarah M. Lowe) *Tina Modotti and Edward Weston: The Mexico Years* (London, Merrell), 2004.

Ben Maddow, *Edward Weston: His Life* (New York, Aperture), 1989.

· Charis Wilson and Wendy Madar, *Through Another Lens: My Years with Edward Weston* (New York, North Point), 1998.

· Garry Winogrand (John Szarkowski), *Figments from the Real World* (New York, Museum of Modern Art/Abrams), 1988.

The Man in the Crowd: The Uneasy Streets of Garry Winogrand (San Francisco, Fraenkel Gallery), 1999.

(Trudy Wilner Stack) *1964* (Santa Fe, Arena), 2002.

(Alex Harris and Lee Friedlander) *Arrivals and Departures: The Airport Pictures of Garry Winogrand* (New York, Distributed Art Publishers), 2004.

· Francesca Woodman, *Francesca Woodman* (Zurich, Scab), 1998.

通論研究，攝影師，文化史和選集等

- Roland Barthes, *Mythologies* (London, Cape), 1972.
 Camera Lucida (New York, Hill and Wang), 1981.
 The Responsibility of Forms (New York, Hill and Wang), 1985.
- Walter Benjamin, 'A Small History of Photography', *One-Way Street and Other Writings* (London, New Left Books), 1979.
- John Berger (with Jean Mohr), *Another Way of Telling* (London, Writers and Readers), 1982.
 Selected Essays (New York, Pantheon), 2002.
- Keith F. Davis, *An American Century of Photography*, 2nd Edition (New York, Abrams), 1999.
- Emma Dexter and Thomas Wesld (eds), *Cruel and Tender: The Real in Twentieth Century Photography* (London, Tate), 2003.
- Vicki Goldberg (ed.), *Photography in Print* (Santa Fe, University of New Mexico Press), 1988 (first published 1981).
- Maria Morris Hambourg (ed.), *The Waking Dream: Photography's First Century* (New York, The Metropolitan Museum of ArtAbrams), 1993.
 Here is New York (Zurich, Scab), 2002.
- Michael Lesy, *Long Time Coming* (London, Norton), 2002.
- John Loengard, *Life: Classic Photographs: A Personal Interpretation* (revised edition) (London, Thames and Hudson), 1996.
- Ben Maddow, *Faces* (New York, New York Graphic Society/Little, Brown), 1977.
- Janet Malcolm, *Diana &Nikon* (revised edition) (New York, Aperture), 1997.
- Mary Warner Marien, *Photography: A Cultural History* (London, Laurence King), 2002.
- Peninah R Petruck (ed.), *The Camera Viewed: Writings on Twentieth Century Photography* (two vols) (New York, Dutton), 1979.
- Jane M. Rabb (ed.), *Literature and Photography* (Albuquerque, University of New Mexico Press), 1995.
- Martha Sandweiss (ed.), *Photography in Nineteenth Century America* (New York, Abrams), 1991.
- Aaron Scharf, *Art and Photography* (revised edition) (Harmondsworth, Penguin), 1974.
- Carol Schloss, *In Visible Light: Photography and the American Writer: 1840-1940* (New York, Oxford University Press), 1987.
- Susan Sontag, *On Photography* (Harmondsworth, Allen Lane), 1979.
 Regarding the Pain of Others (New York, Farrar, Straus and Giroux), 2003.

- Roy Emerson Stryker and Nancy Wood, *In This Proud Land: America, 1935-1943 as Seen in the FSA Photographs* (Greenwich, New York Graphics Society), 1973.
- John Szarkowski, *Looking at Photographs* (New York, Museum of Modern Art), 1973.
- Alan Trachtenberg, *Reading American Photographs* (New York, Hill and Wang), 1989.
- Colin Westerbeck and Joel Meyerowitz, *Bystander: A History of Street Photography* (London, Thames and Hudson), 1994.

攝影師生卒年表

威廉‧塔伯特（William Henry Fox Talbot, 1800–1877）

尤金‧阿特傑（Eugène Atget, 1875–1927）

阿佛烈‧史蒂格利茲（Alfred Stieglitz, 1864–1946）

路易斯‧海恩（Lewis Hine, 1874–1940）

愛德華‧史泰欽（Edward Steichen, 1879–1973）

伊摩根‧康寧漢（Imogen Cunningham, 1883–1976）

愛德華‧韋斯頓（Edward Weston, 1890–1958）

保羅‧史川德（Paul Strand, 1890–1976）

安德烈‧柯特茲（André Kertész, 1894–1985）

桃樂西‧蘭格（Dorothea Lange, 1895–1965）

班‧夏恩（Ben Shahn, 1898–1969）

布萊塞（Brassaï, 1899–1984）

威基（Weegee, 1899–1968）

沃克‧艾凡斯（Walker Evans, 1903–1975）

比爾‧布蘭特（Bill Brandt, 1904–1983）

亨利‧卡提耶—布列松（Henri Cartier-Bresson,1908-2004）

尤多拉‧韋爾蒂（Eudora Welty, 1909–2001）

羅伯‧卡帕（Robert Capa, 1913–1954）

溫斯頓‧林克（O. Winston Link, 1914–2001）

尤金‧史密斯（W. Eugene Smith, 1918–1978）

羅伊‧狄卡拉瓦（Roy DeCarava, 1919–2009）

理查‧阿維頓（Richard Avedon, 1923–2004）

黛安‧阿勃絲（Diane Arbus, 1924–1971）

羅伯‧法蘭克（Robert Frank, 1924–）

艾利歐特‧艾維特（Elliott Erwitt, 1928–）

蓋瑞‧溫諾格蘭（Garry Winogrand, 1928–1984）

威廉‧杰尼（William Gedney, 1932–1989）

布魯斯‧達維森（Bruce Davidson, 1933–）

李‧佛里蘭德（Lee Friedlander, 1934–）

史蒂夫‧夏派羅（Steve Schapiro, 1934–）

喬艾爾‧邁爾羅維茨（Joel Meyerowitz, 1938–）

威廉‧伊格斯頓（William Eggleston, 1939–）

麥可‧歐莫羅德（Michael Ormerod, 1947-1991）
史蒂芬‧蕭爾（Stephen Shore, 1947- ）
彼得‧布朗（Peter Brown, 1948- ）
詹姆斯‧拿特威（James Nachtwey, 1948- ）
杉本博司（Hiroshi Sugimoto, 1948- ）
傑克‧黎（Jack Leigh, 1949-2004）
理查‧邁斯拉齊（Richard Misrach, 1949- ）
南‧葛丁（Nan Goldin, 1953- ）
菲利普洛卡‧狄卡西（Philip-Lorca diCorcia, 1953- ）
梅瑞‧阿珀恩（Merry Alpern, 1955- ）
法蘭雀絲卡‧伍德曼（Francesca Woodman, 1958-1981）

致　謝

基爾特斯（George Szirtes）〈獻給柯特茲〉那段詩句引自《盲領域》（*Blind Field*, Oxford），感謝作者慷慨同意引用。

法爾利（Paul Farley）〈週末起始〉（A Weekend First）那段詩句引自《冰河世紀》（*The Ice Age*, Picador），感謝作者慷慨同意引用。

奧登（W. H. Auden）〈在戰爭時代〉（In Time of War）那段詩句引自《英國詩人奧登》（*The English Auden*），感謝Faber and Faber Ltd. 出版社同意引用。

拉金（Philip Larkin）〈聖靈降臨節的婚禮〉（The Whitsun Weddings）和〈蟾蜍修訂〉（Toads Rivisited）裡的詩句引自《詩選》（*Collected Poems*, copyright © 1998, 2003 by the Estate of Philip Larkin），感謝Farrar、Straus and Giroux, LLC和Faber and Faber Ltd. 等

單位同意引用。

辛波絲卡（Wislawa Szymborska）〈雲〉（Clouds, English translation by Stanislaw Baranczak and Clare Cavanagh）那段詩句引自《新詩作與精選》（*Poems New and Collected*, 1957–1997, copyright © 1998 by Harcourt, Inc.），感謝Harcourt, Inc.和Faber and Faber Ltd.同意引用。

2004年6月，我剛寫完這本書時，我並不知道，這意味著現在得要開始認真進行單調乏味、沒完沒了而且飽受挫折的搜尋照片並取得授權的冗長苦工。在此特別感謝柯特茲檔案館（André Kertész Archive）的Robert Gurbo，史川德檔案館（Paul Strand Archive）的Anthony Montoya，照片七（VII Photos）的Marion Durand，杜克大學特藏圖書館的Robert Byrd，千禧影像（Millennium Images）的Jason Shenai，佛朗克爾藝廊（Fraenkel Gallery）的Dan Cheek，感謝他們讓這件差事多少帶點樂趣，而不僅是屁股痛的無奈延長賽。我也要感謝攝影師邁爾羅維茨、夏派羅和布朗的協助，以及Michael Shulan和 Mark Lubell幫我追蹤《這裡是紐約》的相關照片。如果這本書最後能接近當時寫完浮現在我天真腦袋中的理想狀態，那有部分得歸功於以上這些人的理解和包容。如果因為無法接近這個理想狀態而感到缺憾的讀者，你們可以責怪法蘭克、狄卡拉瓦和阿勃絲照片的代理單位，因為這三名攝影師的照片缺席最凶。

非常感謝紐約萬神殿出版社（Pantheon）的Rahel Lerner，以無比的耐心和幽默管理那張不斷變化的圖片表。還有倫敦小布朗出版社（Little, Brown）的Sarah Rustin（文稿編輯）和Linda Silverman。

照例，我要謝謝我的經紀人Eric Simonoff（紐約）和Victoria Hobbs（倫敦）以及出版人Dan Frank（萬神殿）和Richard Beswick（小布朗）。

謹向聖塔菲的連蘭基金會（Lannan Foundation）致上深深謝意，感謝他們頒發的文學獎助金。這本書的定稿就是在基金會位於德州馬法（Marfa）的安全之家完成，一個極端幸福的住所。

Margaret Sartor和Mark Haworth-Booth撥冗讀了手稿，並提出許多有用的建議和修正。不用說，如果書中還有任何錯誤，當然都是他們的責任。我妻子Rebecca Wilson是本書每個版本的第一位讀者。她總是不斷說，她希望書裡面有更多我的色彩，真是可愛。不過，我想，讀者應該會很開心我並沒聽從她的建議。

讀者回函卡

cite城邦媒體

※為提供訂購、行銷、客戶管理或其他合於營業登記項目或章程所定業務需要之目的，家庭傳媒集團（即英屬蓋曼群島商家庭傳媒股份有限公司城邦分公司、城邦文化事業股份有限公司、書虫股份有限公司、墨刻出版股份有限公司、城邦原創股份有限公司），於本集團之營運期間及地區內，將以e-mail、傳真、電話、簡訊、郵寄或其他公告方式利用您提供之資料（資料類別：C001、C002、C003、C011等）。利用對象除本集團外，亦可能包括相關服務的協力機構。如您有依個資法第三條或其他需服務之處，得致電本公司客服中心電話請求協助。相關資料如為非必填項目，不提供亦不影響您的權益。

☐ 請勾選：本人已詳閱上述注意事項，並同意麥田出版使用所填資料於限定用途。

姓名：_____　聯絡電話：_____

聯絡地址：☐☐☐☐☐_____

電子信箱：_____

身分證字號：_____（此即您的讀者編號）

生日：____年____月____日　性別：☐男 ☐女 ☐其他_____

職業：☐軍警 ☐公教 ☐學生 ☐傳播業 ☐製造業 ☐金融業 ☐資訊業 ☐銷售業
　　　☐其他_____

教育程度：☐碩士及以上 ☐大學 ☐專科 ☐高中 ☐國中及以下

購買方式：☐書店 ☐郵購 ☐其他_____

喜歡閱讀的種類：（可複選）

☐文學 ☐商業 ☐軍事 ☐歷史 ☐旅遊 ☐藝術 ☐科學 ☐推理 ☐傳記 ☐生活、勵志
☐教育、心理 ☐其他_____

您從何處得知本書的消息？（可複選）

☐書店 ☐報章雜誌 ☐網路 ☐廣播 ☐電視 ☐書訊 ☐親友 ☐其他_____

本書優點：（可複選）

☐內容符合期待 ☐文筆流暢 ☐具實用性 ☐版面、圖片、字體安排適當
☐其他_____

本書缺點：（可複選）

☐內容不符合期待 ☐文筆欠佳 ☐內容保守 ☐版面、圖片、字體安排不易閱讀 ☐價格偏高
☐其他_____

您對我們的建議：_____
